国家社科基金艺术学"十五"规划委托项目

中国艺术学大系 A Series of Chinese Arts　总主编　周庆富

New Perspectives on the Sociology of Art

艺术社会学新论

卢文超　著

生活·讀書·新知 三联书店

Copyright © 2025 by SDX Joint Publishing Company.
All Rights Reserved.

本作品版权由生活·读书·新知三联书店所有。
未经许可，不得翻印。

图书在版编目（CIP）数据

艺术社会学新论 / 卢文超著 . -- 北京：生活·读书·新知三联书店，2025.5. --（中国艺术学大系）.
ISBN 978-7-108-08034-9

Ⅰ．J0-05

中国国家版本馆 CIP 数据核字第 2025CZ8121 号

责任编辑　刘子瑄
装帧设计　刘　洋
责任校对　曹秋月
责任印制　李思佳

出版发行　生活·讀書·新知 三联书店
　　　　　（北京市东城区美术馆东街 22 号　100010）

网　　址　www.sdxjpc.com
经　　销　新华书店
制　　作　北京金舵手世纪图文设计有限公司
印　　刷　河北松源印刷有限公司
版　　次　2025 年 5 月北京第 1 版
　　　　　2025 年 5 月北京第 1 次印刷
开　　本　720 毫米 × 965 毫米　1/16　印张 19.25
字　　数　282 千字
印　　数　0,001－3,000 册
定　　价　79.00 元

（印装查询：01064002715；邮购查询：01084010542）

中国艺术学大系编委会
(2023年7月)

顾　问：王文章
总主编：周庆富
编　委（以姓氏笔画为序）：

　　　丁亚平　王文章　王列生　邓福星　田　青　吕品田
　　　朱乐耕　刘　祯　刘梦溪　李心峰　李修建　杨飞云
　　　吴为山　宋宝珍　张庆善　张振涛　祝东力　贾磊磊
　　　贾德臣　韩子勇

编委会办公室主任：陈　曦　程瑶光

目 录

导论 何为艺术社会学……1
 一、当艺术遇到社会学……1
 二、艺术社会学的历史进程与理论范式……3
 三、艺术社会学的空间方位与理论特色……5
 四、本书的研究框架与视角……7

上编 艺术社会学的理论建构

第一章 霍华德·贝克尔的艺术界……13
 一、艺术社会学炼金术……14
 二、集体活动……20
 三、惯例……22
 四、艺术界的社会学根源……25
 五、不同的艺术界之区别……27
 六、艺术界的影响及其面临的批评……30

第二章 理查德·彼得森的文化生产视角……34
 一、何为文化生产视角……34
 二、文化生产视角中的《创造乡村音乐》……39
 三、"生产"的隐喻性：从"文化生产"到"文化消费"……46
 四、文化生产视角与艺术界视角……47
 五、文化社会学与文化的社会学……51

第三章　理查德·彼得森的文化杂食观念及其论争……56
一、文化杂食观念的源起与演进……56
二、文化杂食观念的性质和内涵问题……58
三、对彼得森与布尔迪厄之间关系的论争……61
四、文化杂食的原因和现实意义……71

第四章　温迪·格里斯沃尔德的文化菱形……75
一、从反映论到文化菱形……75
二、文化菱形视野中的戏剧复兴……80
三、文化社会学方法论……83
四、文化菱形的意义和局限……86

第五章　詹妮特·沃尔芙的中间道路艺术社会学……89
一、历史唯物主义视野中的艺术生产……90
二、在艺术社会学与美学之间的平衡……95
三、沃尔芙对美国艺术社会学的批判……98
四、中间道路的艺术社会学……102

第六章　提亚·德诺拉的新艺术社会学……104
一、艺术社会学视野下的贝多芬……104
二、回到阿多诺……108
三、音乐事件理论……113
四、音乐避难所……120
五、新艺术社会学的启示……124

下编　艺术社会学的主题探究

第七章　艺术家的局外与局内……129
一、盖瑞·法恩的文化社会学之道……129

二、局外艺术家…………131

　　三、局内艺术家…………142

　　四、局内艺术家与局外艺术家的比较…………151

　　五、法恩研究的意义和价值…………153

第八章　艺术体制的作用…………157

　　一、商人－批评家体制与印象派的崛起…………157

　　二、艺术体制与先锋派的转型…………161

　　三、作为看门人的文化产业体系…………165

　　四、文化创意产业中的合同及其功能…………168

　　五、艺术体制的扩散…………172

　　六、两种艺术体制及其不同作用…………174

第九章　艺术雅俗的建构…………177

　　一、雅俗等级的历史起源…………177

　　二、雅俗之分的体制基础…………180

　　三、通俗文化与高雅文化之辨…………186

第十章　艺术价值的衡量…………199

　　一、新古典主义经济学视野中的艺术价值…………199

　　二、文化社会学视野中的艺术价值…………202

　　三、文化社会学视野中的艺术奖项…………209

　　四、衡量不可衡量之物的难度…………216

第十一章　艺术本真性的内在张力…………219

　　一、艺术流通…………220

　　二、物的限度…………222

　　三、人的能动性…………225

四、流通、人、物之间的关系…………227
　　五、原物的本真性危机…………230
　　六、迈向一种普遍的艺术本真性理论…………231

第十二章　艺术能动性的多维审视…………233
　　一、艺术人类学视域中的艺术作品能动性…………233
　　二、艺术史视域中的艺术作品能动性…………238
　　三、艺术社会学视域中的艺术作品能动性…………244
　　四、艺术作品能动性的理论意义…………246

第十三章　艺术特殊论的多重阐发…………249
　　一、艺术还原论——社会学向艺术的"殖民"…………250
　　二、作为独特性价值体系的艺术…………253
　　三、作为激情的趣味…………255
　　四、人与物互动中的艺术特殊性…………258

结语　思想互鉴与中国艺术社会学的发展…………262
　　一、当代英美艺术社会学与中国语境…………262
　　二、中国艺术社会学的发展态势…………267
　　三、中国艺术社会学的学科定位…………268
　　四、中国艺术社会学的发展困境与突破方法…………272
　　五、中国艺术社会学的发展契机和优势…………277

参考文献…………284
后　记…………298

导论　何为艺术社会学

一、当艺术遇到社会学

查尔斯·斯诺（Charles Snow）是英国科学家和小说家。或许是因为这种独特的双重身份，他敏锐地察觉到了西方社会中存在着两种文化之间的分裂。在他看来，西方社会的智力生活被分裂为两个极端集团，其中一极是文学知识分子，另一极则是科学家，"二者之间存在着互不理解的鸿沟"[1]。科学家很少阅读文学作品，文学家也对科学知识嗤之以鼻。斯诺将此称为文学文化（literary culture）与科学文化（scientific culture）之间的隔绝。在斯诺看来，"两种文化不能或不去进行交流，那是十分危险的"[2]。

斯诺准确地意识到两种文化之间的隔绝所造成的危险，进而提倡它们之间的交流。但是，这两种文化之间的壁垒真有他想象的那么牢固吗？一种文化会向另一种文化渗透吗？若真如此，两种文化之间的"碰撞"会带来累累硕果，还是悲剧性结果？抑或两者兼有？

20世纪以来，艺术社会学的兴起基本就是一次"科学文化"向"文学文化"的进军[3]。历史上，艺术领域由艺术史家、艺术批评家和美学家等人文学者把持，而在20世纪，社会学家进入了这块领地。他们从社会学视角看艺术，用社会学方法研究艺术，挑战了人文学者的既有观念。一般而言，人文学者的研究主观性较强，他们热衷于价值评判。为了评价艺术，他们使用很多价值词汇，诸如"优美""完美"等。这些词汇含混不清，取决于观察者的个人感受。与之相反，社会学家研究时则会强调客观

[1]［英］C. P. 斯诺《两种文化》，纪树立译，北京：生活·读书·新知三联书店，1994年，第4页。
[2] 同上书，第95页。
[3] 社会学追求客观真实，属于"科学文化"；而艺术与文学一样，强调主观体验，都是一种"文学文化"。

性，恪守马克斯·韦伯（Max Weber）所提出的"价值中立"原则，避免对艺术本身进行价值评判。因此，对人文学者所创造和维持的关于艺术的"神话"，社会学家进行了冷静的"祛魅"。大卫·英格利斯（David Inglis）借用菲尔·斯特朗（Phil Strong）的"社会学殖民主义"的说法来描绘社会学家对艺术领域的入侵。他说："社会学家所接受的思维方式的训练，使他们习惯于怀疑其他学术团体，诸如美学家，以及艺术界内部团体，如批评家和交易商的观点……其他团体的知识，无论是学术性的还是其他类型的，都会成为社会学家怀疑（如果不是冷嘲热讽的）磨坊中的谷物，社会学家不可能给予它们信任或尊重。"[1] 可以说，在宗教和科学都被社会学家请下神坛后，艺术也最终遭遇了相似的命运。

　　社会学家通过社会学之眼审视艺术，看到了与以往有所不同的艺术景象。首先，艺术家的形象发生了变化。在美学家眼中，艺术家具有独特的天赋，他们远离世俗，浪漫不羁，创作的艺术作品不以实用性为目的，而是纯粹精神性的。但是，在社会学家眼中，艺术家是寻常的工人，并不独特。他们是艺术创作团队中的一员，与其他人一起合作创作出艺术。他们的"特立独行""天才"等特质都是社会建构的标签，并非内在的属性。如果说美学家是为艺术家赋魅，那么社会学家则是为艺术家祛魅。其次，艺术体制的地位得到了凸显。美学家很少关注艺术体制，尽管阿瑟·丹托（Arthur C. Danto）、乔治·迪基（George Dickie）等艺术哲学家具有一定程度的社会学倾向，开始关注艺术体制，但却仅仅将它视为定义艺术的前提，而并未深入揭示它对艺术活动的具体作用。与其相反，社会学家则对此进行了系统研究，揭示了画廊、批评家、博物馆等艺术体制及其具体效用。再次，艺术观众的角色发生了变化。观众并非永恒不变的寻找快乐的个体，而是一种社会建构的产物。他们在复杂的社会进程中接触和使用不同的艺术，从而形成不同的地位和阶层。他们的趣味并非天然的，而是在社会中生成的。最后，艺术作品的面貌发生了变化。美学家认为，艺术作品是神秘的，散发着一种奇特的"光晕"，有着不可言说的魅力。他们经

[1] David Inglis, John Hughson, *The Sociology of Art: Ways of Seeing*, Palgrave Macmillan, 2005, p.105.

常用一种理想化的审美语言来发表评论，以避免艺术市场等商业因素的侵扰，从而保证艺术的完美无瑕。而在社会学家看来，艺术作品并不具有永恒不变的神奇光晕，它是一种社会和历史建构的产物。

二、艺术社会学的历史进程与理论范式

在艺术社会学的发展历程中，它经历了两次变迁，形成了侧重点有所不同的三种理论范式，即传统艺术社会学、艺术社会学和新艺术社会学。

传统艺术社会学主要以格奥尔格·卢卡奇（Georg Lukács）、吕西安·戈德曼（Lucien Goldmann）、西奥多·阿多诺（Theodor W. Adorno）等人为代表。这种艺术社会学所要回答的核心问题是：艺术与社会之间的关系是什么？它的理论范式实际上是"艺术－社会"学，即以探讨艺术与社会之间关系为主旨的学说。他们对"艺术与社会"之间关系的探讨基本上是"反映论"或其变体。传统艺术社会学并没有多少经验主义的色彩，相反却具有浓厚的先验主义的色彩。它的重心并不在社会学，而在艺术，其根本目的是评判艺术作品，而不是发展社会学。本奈特·伯格（Bennett Berger）将此称为"文化学"（culturology），即通过阅读作品来揭示或解码社会内容的社会学。传统艺术社会学主观色彩很浓，缺乏经验主义色彩，这激起不少艺术社会学家的反驳，他们一起推动了艺术社会学的经验主义转向。

在推动艺术社会学的经验主义转向过程中，当代美国艺术社会学家发挥了重要作用。20世纪70年代，美国艺术社会学家霍华德·贝克尔（Howard Becker）和理查德·彼得森（Richard Peterson）分别提出了"艺术界"和"文化生产视角"，对艺术或文化的观念进行了转换，打开了社会学对艺术开展经验性研究的通道。贝克尔认为，艺术是一种集体活动。他化个体为集体，以艺术界取代艺术家，使社会学有了用武之地。彼得森认为，应该研究艺术生产的具体语境对艺术产生的影响。他化精神为物质，以艺术的物质性取代精神性，同样给了社会学发挥的空间。与他们遥相呼应，在法国，皮埃尔·布尔迪厄（Pierre Bourdieu）对艺术趣味的研

究也采用了大量经验性材料；他提出的"文学场"也具有很强的经验色彩。他们的共同理论范式实际上是"用社会学研究艺术"。可以说，他们一起推动西方艺术社会学实现了从传统艺术社会学到艺术社会学的"经验转向"。

由此可见，以阿多诺等为代表的艺术社会学是"艺术－社会"学，重心落在艺术上；以贝克尔为代表的当代英美艺术社会学则是"艺术－社会学"，重心落在社会学上。前者是主观的、先验的，后者则是客观的、经验的。可以说，后者是在对前者反驳的基础上发展起来的。

尽管"经验转向"的艺术社会学对艺术的研究更脚踏实地，但其自身也存在问题。它存在将艺术问题还原为社会问题的倾向，消泯了艺术的独特性；为追求客观性，它将审美价值问题悬置，忽视了艺术自身的能动性。这逐渐引发不少艺术社会学家的不满。他们推动艺术社会学的审美转向，发展出新艺术社会学。

如前所述，"艺术－社会"学偏向于艺术一端，但却缺少经验事实的支撑，"艺术－社会学"偏向于社会学一端，但却缺少艺术的身影。就此而言，一个学者或是一个艺术学家，或是一个社会学家，但很难成为一个艺术社会学家。这是艺术社会学家所面临的困境。

新艺术社会学之"新"，正是对上述困境的一个解决。它直接基于贝克尔、彼得森等为代表的艺术社会学家的理论发展起来，与此同时也借鉴和激活了传统艺术社会学对审美的关注，将艺术的审美特质带回艺术社会学的研究视野。就此而言，英国艺术社会学发挥了关键作用。提亚·德诺拉（Tia DeNora）提出"审美能动性"的概念，认为物质文化在塑造主体性方面发挥着自身的作用。通过音乐事件理论，她揭示了音乐效果的产生来自特定环境下人与音乐的互动。在其中，音乐自身的特质和作用获得了凸显。与德诺拉相呼应，法国艺术社会学家安托万·亨尼恩（Antoine Hennion）对音乐趣味的审美维度进行了新的思考，认为音乐是一种激情，而不仅仅是阶级区分的外在标志。他们一起推动了新艺术社会学实现了艺术社会学的"审美转向"，具有十分重要的理论意义。

可以说，在西方艺术社会学的发展过程中，通过"经验转向"和"审

美转向",产生了传统艺术社会学、艺术社会学与新艺术社会学三种理论范式[1]。

三、艺术社会学的空间方位与理论特色

从空间角度来说,西方艺术社会学来自不同的学术传统与语境,呈现出不同的地域特色。

受德国哲学思辨传统的影响,德国艺术社会学以传统的、思辨的艺术社会学为主。对德国艺术社会学家而言,艺术问题是他们对哲学社会问题进行思考的一个必经环节,他们对哲学社会问题的思考会渗透到艺术之中。就此而言,阿多诺和尼可拉斯·卢曼(Niklas Luhmann)的艺术社会学颇具代表性。阿多诺对艺术的思考延续了他对社会介入问题的关注,以社会介入程度高低来评判艺术的先进与否。卢曼则将艺术置于社会系统理论的宏观框架中,提出和论证了"艺术系统"。他们理论的共同特色是宏观的、抽象的,且理论化程度比较高。尽管阿尔方斯·西尔伯曼(Alphons Silbermann)曾以经验性的艺术社会学对抗阿多诺思辨性的艺术社会学,但难以改变德国艺术社会学的底色。

法国艺术社会学的特色是经验性的艺术社会学与新艺术社会学并重发展。在法国,皮埃尔·布尔迪厄的文学场研究和趣味研究将理论思考与经验研究结合在一起,影响深远。以雷蒙德·莫兰(Raymonde Moulin)、皮埃尔-米歇尔·门格尔(Pierre-Michel Menger)为代表的艺术社会学家更注重经验性的艺术社会学,他们对法国艺术市场、艺术家职业的研究令人瞩目。与此同时,受布鲁诺·拉图尔(Bruno Latour)科学社会学的影响,以安托万·亨尼恩为代表的艺术社会学将艺术的能动性置于中心,推动了新艺术社会学的发展。因此,在法国,艺术社会学呈现出经验的艺术社会

[1] 从艺术社会学与美学的关系角度来说,它经历了三个阶段。第一阶段是传统艺术社会学,它自身就是美学,关注作品,却忽视行动者;第二阶段是经验艺术社会学,它排斥美学,关注行动者,却忽略作品;第三阶段是新艺术社会学,它迎回美学,既关注作品,也关注行动者,特别关注两者之间的互动。在艺术社会学发展的过程中,美学或许曾被回避,但最终还是离不开它。

学与新艺术社会学并重发展的格局。

受实用主义影响，美国艺术社会学以经验的艺术社会学为主。在社会学领域，霍华德·贝克尔是芝加哥学派第二代的代表人物，他提出的"艺术界"以对艺术进行经验性研究见长，并把芝加哥学派社区研究、符号互动论等传统理论向艺术领域迁移。他尤其注重民族志的研究方法。理查德·彼得森的"文化生产视角"则来自组织社会学和工业社会学，与社会学领域的哥伦比亚学派息息相关。彼得森注重将文化视为一种产业，对它进行客观、中立的描绘。与此同时，他通过经验性观察提出的"文化杂食"观念影响巨大，成为与布尔迪厄的趣味范式双峰并峙的新模式。温迪·格里斯沃尔德（Wendy Griswold）通过对观众接受史的研究提出了"文化菱形"的观念，尽管她面对的是历史和文本，但却同样注重经验性和科学性。受他们影响，美国艺术社会学领域的大部分学者都具有这种经验化倾向，不太关注宏观的社会历史问题，也不太注重抽象的理论思辨，而是注重对具体的艺术现象、艺术组织等进行细致描绘。尽管耶鲁大学的杰弗里·亚历山大（Jeffrey C. Alexander）提出"文化的社会学"力图纠正研究视角的缺失，形成了不可小觑的耶鲁学派，但经验性的艺术社会学依然是美国艺术社会学的主流。

受文化研究的影响，新艺术社会学在英国蓬勃发展。早在20世纪80年代，詹妮特·沃尔芙（Janet Wolff）从马克思主义视角阐述艺术的社会生产观念时，就提出要注重审美问题。在她看来，艺术社会学和美学应该平衡地结合在一起，铸造一种社会学美学。21世纪以来，以提亚·德诺拉为代表的社会学家发展了新艺术社会学，将审美问题正式拉回经验性的艺术社会学，倡导对艺术的能动性进行实地调查研究[1]。英国艺术社会学具有跨学科的显著特质，他们从来没有忽略过审美问题。这造就了新艺术社会学在英国的勃兴。

[1] 提亚·德诺拉1958年出生于美国新泽西州，本科就读于宾夕法尼亚州西彻斯特大学，硕士和博士就读于加州大学圣迭戈分校，此后相继在英国的威尔士大学和埃克斯特大学任教。因为她的学术生涯基本都是在英国度过，所以本书主要将她作为英国艺术社会学的代表人物来讨论。

四、本书的研究框架与视角

本书的研究对象是艺术社会学的最新进展，主要是以 20 世纪中期以来的当代英美艺术社会学思想为中心进行考察。从历史进程来看，当代英美艺术社会学思想在艺术社会学发展中发挥了重要作用。它推动了领域内第二种和第三种理论范式的兴起。从空间方位来看，当代美国艺术社会学思想和英国艺术社会学思想有其共同特质，即对经验性研究的关注；但也有侧重点的不同，即与美国艺术社会学相比，英国艺术社会学更注重审美。总之，它们在西方艺术社会学的版图中居于重要地位。因此，尽管两者的特质有所不同，但我们还是将英国和美国的艺术社会学放在一起进行研究。首先，两者都以对具体艺术现象的经验性研究为特色；其次，两者之间存在着紧密的互动、呼应和论辩，这对厘清若干重要问题十分关键。本书拟从以下两方面对当代英美艺术社会学思想进行研究。

上编是艺术社会学的理论建构部分，以人物与思想为轴心，研究当代英美艺术社会学界代表性人物及其代表理论。在艺术社会学发展过程中，这些代表人物的代表思想是一个个里程碑，引领或刻画了这个学科的发展轨迹，如贝克尔的艺术界、彼得森的文化生产视角和文化杂食观念、格里斯沃尔德的文化菱形、沃尔芙的中间道路艺术社会学、德诺拉的新艺术社会学等。这部分会深入探析他们理论模型的起源、发展、特点、优势与不足等。

下编是艺术社会学的主题探究部分，以主题为轴心，研究当代英美艺术社会学视野中的艺术问题。具体而言，包括艺术家问题、艺术体制问题、艺术观众问题和艺术作品问题，由此展现艺术社会学对传统艺术问题的新思考与新见解。就艺术家问题而言，本书围绕盖瑞·法恩（Gary Fine）对局外艺术家和局内艺术家的论述，呈现艺术家社会性的多样面貌。就艺术体制问题而言，讨论哈里森·C.怀特（Harrison C.White）、戴安娜·克兰（Diana Crane）、保罗·迪马乔（Paul DiMaggio）、理查德·凯夫斯（Richard E.Caves）等学者对艺术体制的重要论述，阐明它的具体作用。就艺术观众而言，研究艺术雅俗的建构问题和艺术价值的衡量问题，它们

都与观众如何理解或评价艺术密切相关，是一种复杂的社会过程。就艺术作品而言，讨论艺术作品的本真性问题和能动性问题，这是它的两种重要属性，既与作品自身息息相关，又具有明显的社会维度。与此同时，还会讨论艺术社会学家的艺术特殊论问题。需要说明的是，虽然艺术特殊论的问题也归入主题研究部分，但它却与艺术本真性或能动性稍有不同，是艺术社会学学科建设中的重要理论问题。前者关注的是艺术社会学看到什么的问题，后者则不仅是艺术社会学看到什么问题，更是如何看问题。

需要说明的是，上编和下编之间具有紧密的逻辑关系。只有理解艺术社会学的理论建构，才能更深地理解它对若干重要主题的具体探究。反之，只有阐明它对若干重要主题的具体探究，才能更深地理解它的理论建构。前者是后者的理论基础，后者是前者的现实依据。当然，这并不意味着上编只涉及理论，它也包括不少重要主题，它的理论是以经验为依据的；这同样不意味着下编仅探讨主题，它也浸透着不少基本理论，它的经验是从特定理论出发获得的。无论是理论，还是主题，两者之间都有着一定的交叠。本书只是为了论述的方便，根据侧重点的不同，对它们进行了这样的划分。

对当代英美艺术社会学思想的研究，不只是为了说清楚它的基本面貌，更主要是为中国艺术社会学的发展提供借鉴。沿着思想互鉴的路径，结语部分会回到中国的经验，以期能够从当代艺术社会学思想中获得启发。与此同时，笔者也会尝试提出中国艺术社会学发展所面临的困境和解决之道。

在研究过程中，本书力求兼顾艺术学与社会学之间的平衡。目前，对艺术社会学思想的考察，或从社会学视角出发，或从艺术学视角出发，相对而言比较单一，并未能有效地将二者结合起来，从而限制了对其进行全面、深入的理解。本书尝试着将两者结合起来，以获得一种更平衡的视角。与此同时，这种双重视角对于解决艺术社会学领域内的一些问题、澄清学界存在的一些误解至关重要。任何单一视角都会造成对该领域问题理解的错位，而两者兼顾则可以最大程度地避免这类问题。

需要说明的是，本书所涉及的并不仅仅限于当代英美艺术社会学家，

还根据讨论的问题进行了适当扩展,纳入了其他国家的学者。他们既包括法国、德国的一些艺术社会学家,也包括像理查德·凯夫斯这样的艺术经济学家和詹姆士·英格利斯(James English)这样的文学理论与批评家。他们深受艺术社会学影响,其研究贯穿着艺术社会学的思想与方法,与本书所讨论的问题密切相关。因此,本书是以当代英美艺术社会学思想为中心的一种综合性考察。

 此外,在力图解决某些理论问题时,本书还引入了其他学科的视角,与艺术社会学携手解决问题。例如,在讨论艺术能动性和艺术本真性时,就不仅局限于艺术社会学的角度,还引入艺术人类学、艺术史等学科的视角。艺术社会学并不能解决一切问题,要取得发展和进步,就必须与其他学科视角一起合作。

上 编
艺术社会学的理论建构

第一章　霍华德·贝克尔的艺术界[1]

霍华德·贝克尔是美国最著名的艺术社会学家之一。他的艺术界理论为美国艺术社会学的发展奠定了基础，是该领域的关键和核心之所在，在世界上亦影响深远。

贝克尔很早就对艺术感兴趣。在十一二岁时，他就学会了弹钢琴。后来，他在芝加哥大学社会学系读书，导师是埃弗里特·休斯（Everett Hughes）。1951年，他发表《职业舞曲音乐人及其观众》一文，对舞曲音乐人进行了经验研究，这是他对艺术社会学的初步思考。1970年，他趁着去加州帕洛·阿尔托行为科学高级研究中心访学的机会，转向了对艺术社会学的系统研究。一年后，1971年，他在西北大学社会学系开设艺术社会学课程。1974年，他发表《作为集体活动的艺术》一文，首次提出了"艺术界"的理论。1982年，贝克尔在《艺术界》中全面系统地对"艺术界"的理论进行了论述。这部里程碑式的著作奠定了他在艺术社会学领域的大师地位。

贝克尔的艺术界理论提供给我们"一种对于艺术的审视之道"[2]，它告诉我们在研究艺术时应该如何进行思考，"应该去寻找什么"[3]。它是一个开放的框架，而不是封闭和确定的教条。它指出了思考的方向，却并未框定思考的具体路径。正因如此，它具有很强的解释效力。戴安娜·克兰指出："这个概念是强大的，因为它可以应用于很多不同的创造性活动，从

[1] 笔者写过一本专著《作为互动的艺术：霍华德·贝克尔艺术社会学理论研究》。为了保持本书的完整性，此处专门设立"霍华德·贝克尔的艺术界"这一章。本章大部分内容来自上述专著，具体可以参见。

[2] [美]霍华德·S.贝克尔《艺术界》，卢文超译，南京：译林出版社，2014年，二十五周年纪念版前言第4页。

[3] 同上书，二十五周年纪念版前言第15页。

造型艺术、文学、音乐、摄影、时尚，到像电影、电视和流行音乐一样的文化工业。"[1] 艾尔曼和林认为，"一段时间以来，对艺术界的研究主导了艺术社会学这个领域"[2]。

贝克尔的艺术社会学是他社会学研究的一部分。他从社会学角度对艺术开展的研究与他的社会学思想密切相关。从某种程度上来说，贝克尔正是以赛亚·伯林（Isaiah Berlin）所说的"刺猬"型学者："凡事归系于某个单一的中心识见、一个多多少少连贯密合条理明备的体系，而本此识见或体系，行其理解、思考、感觉；他们将一切归纳于某个单一、普遍、具有统摄组织作用的原则，他们的人、他们的言论，必惟本此原则，才有意义。"[3] 我们可以借用贝克尔一本著作的名字来概括他的"中心识见"，那就是"一起做事"（Doing Things Together）。换个更专业的说法，那就是"集体活动"。可以说，在贝克尔对社会现象进行研究时，他总会从"互动"的角度挖掘它"集体活动"的层面，尽力地将每个参与事件的角色都囊括在内，从而描绘出一幅"互动"视角下的图景。艺术也是如此。通过对该中心的识见，贝克尔施展他的艺术社会学炼金术，成功地将艺术转化为社会学可以研究的对象，为艺术社会学的发展开辟了新的道路。

一、艺术社会学炼金术

贝克尔艺术社会学炼金术的核心要义可以归纳为：化个体为集体，不再探讨艺术家，而是探讨艺术界；化客体为进程，不再探讨艺术品，而是探讨人做的选择；化美学为组织，不再探讨美学问题，而是探讨组织机构问题。这使社会学家可以对艺术进行研究了。

首先，贝克尔实现了从探讨艺术家到探讨艺术界的重心转移。在美学

[1] Diana Crane, "Art Worlds", in *The Blackwell Encyclopedia of Sociology*, George Ritzer (ed.), Wiley-Blackwell, 2007, p.178.

[2] Ron Eyerman, Magnus Ring, "Towards a New Sociology of Art Worlds: Bringing Meaning Back In", *Acta Sociologica*, No.3 (1998), pp. 277-283.

[3] ［英］以赛亚·伯林《俄国思想家》，彭淮栋译，南京：译林出版社，2001年，第26页。

中，艺术家处于中心地位。古往今来的美学家围绕"艺术家"提出了各种各样的理论，诸如柏拉图的灵感说、康德的天才说。他们都聚焦于探究艺术家自身，探究他们作为艺术家的独特、内在的特质，认为正是艺术家一手创造了艺术品。这种对艺术家心理层面的探究，在美学中举目皆是。

但是，单独一个"艺术家"不会引起社会学家的兴趣。社会学家为了研究"艺术家"，首先要将它转化为社会学可以或善于研究的对象。对贝克尔而言，他就将"艺术家"转化成了"艺术界"。所谓"艺术界"，就是"一个在参与者之间建立起来的合作网络"[1]。在贝克尔看来，艺术品并不是艺术家一手之力制作的，很多其他角色也参与其中：从生产环节的资源供应商和辅助人员，到分配环节的画廊主和经理人，再到消费环节的批评家和观众，以及政府，等等。这些角色都参与进艺术品的制作中，通过直接或间接地与艺术家的互动，发挥了一种"编辑"功能。基于此，贝克尔认为："是艺术界而不是艺术家，制作了艺术品。"[2] 这样，贝克尔就将"艺术家"转化成"艺术界"，将对单独一个艺术家内在心理的探究转化成了对艺术家与其他各种角色的外在社会互动的探究。

在美学家眼中，艺术天才一般都会自出机杼，创造出崭新的艺术品，让人眼前一亮。但在贝克尔看来，天才能否创新的问题实际上是天才能否调动资源的问题。因为仅仅有好的创意还不够，艺术家还要将它实现出来。艺术家要把它写成书，谱成曲子，绘成画作，而不是仅仅有奇思妙想就算创新了。在现实生活中，很多人都不乏这样的奇思妙想，但并未、也不能将它付诸实现。艺术家若要将它实现出来，不可能仅凭一人之力，还必须能调动各种资源。在《艺术界》中，这样的例子不胜枚举。毕加索对版画有创新性的想法，但真正将它实现的却是版画师傅丢丹（Tuttin）。毕加索机智地调动了丢丹，才将他的创新付诸实现。若是没有丢丹，毕加索的这种创新就可能是"一场空想"。康伦·南卡罗（Conlon Nancarrow）通过直接在钢琴卷轴上穿孔来创作音乐，他创造出"钢琴上不可能获得的效

[1] [美]霍华德·S.贝克尔《艺术界》，第32页。
[2] 同上书，第180页。

果,诸如半音阶的滑音效果"[1],但他却无法调动各种资源,为自己的创新之举创造出一个组织基础,因此"它从没有流行过","知道他作品的常规音乐家认为他是一个有趣的怪人,但是毫无任何实用性"[2]。贝克尔指出:"革新开始于一种艺术构想或观念的变化,并且也将持续吸纳这种变化。但是,它们的成功取决于它们的支持者能够动员其他人支持的程度。观念和构想是重要的,但是,它们的成功和持久取决于组织机构,而不是取决于它们自身的内在价值。"[3]

那么,艺术家的创新是一个美学问题,还是一个资源调动的问题呢?在贝克尔眼中,显然倾向于后者。他指出:"对于艺术的变化而言,组织机构的发展具有极端重要性。……艺术史讨论的是这样的创新者和创新:他们赢得了组织机构的胜利,成功地在自己周围建立起一个艺术界的机构,动员起足够多的人以常规方式展开合作,这会保存和推动他们的观念。只有成功地'俘获'了现存合作网络或者发展了新的合作网络的改变才能留存下来。"[4]由此可见,贝克尔化个体为集体,将"艺术家"转化为"艺术界"。这样他就将对艺术家的美学探讨转换成了对艺术界的经验研究。

其次,贝克尔实现了从探讨艺术品到探讨人做的选择的重心转移。在研究艺术品时,美学家、文学批评家和艺术史家等都会关注作品本身,比如作品的内部结构、作品的情感意味和哲学意味等。但社会学家则会将艺术品还原为其他一些东西,诸如社会阶级、种族、组织、机制,因为这是"社会学家更在行的"[5]。

贝克尔对"艺术品"进行了炼金术似的处理。在他看来,"作品自身"的概念在经验中靠不住,因为它们时时都在变化:古希腊的雕塑原本是有颜色的,现在颜色褪尽,成了洁白的大理石;文艺复兴时期绘画上的

[1] [美]霍华德·S.贝克尔《艺术界》,第223页。
[2] 同上。
[3] 同上书,第281页。
[4] 同上书,第273—274页。
[5] Howard S.Becker, "The Work Itself", in *Art From Start to Finish: Jazz, Painting, Writing, and Other Improvisations*, Howard S.Becker, Robert R.Faulkner, Barbara Kirshenblatt-Gimblett (eds.), The University of Chicago Press, 2006, p.21.

漆颜色变重了，绘画的颜色和情绪都与它们曾经的样子大为不同。巫鸿曾指出，在美术史研究中，研究者会把现存的艺术品实物等同于历史上的原物，并对此不加反思，但实际上，两者之间可能距离甚大。比如北宋郭熙的《早春图》，原先是屏障画，现在却裱成了立轴。巫鸿由此提出艺术品的"历史物质性"概念，即追溯艺术品在"历史过程中不断改换面貌、地点、功能和观看方式"[1]的事实。这与贝克尔所见略同。更何况对于音乐或话剧等艺术来说，更是每场演出都有不同。贝克尔讲了一个有趣的故事。K.O.纽曼（K.O.Newman）去看一出他朋友参演的伦敦话剧，连续看了80遍，"起初，正如任何偶然去看话剧的人一样，他觉得无聊极了。然而，随着时间流逝，他发现没有两次演出是相同的。有时候，演员兴致很高，演出会更让人兴奋；有时候，他们犯了错误，改变了话剧的感觉和情绪；有时候，他们一时冲动改变了他们的解读，成效各不相同。当话剧最终结束时，他恋恋不舍地离开了这次冒险——每天晚上都重新发现这出话剧"[2]。

作品从来不是一成不变的，因此贝克尔才认为不存在"作品本身"，只存在作品"被演出、被阅读和被观看的很多场合"。贝克尔将此称作"艺术品的根本不确定性原理"（principle of the fundamental indeterminacy of the Artwork）[3]。在此原理基础上，贝克尔进一步提出，艺术社会学可以对作品提出一种分析方法，即一种"起源的路径"（genetic approach），它"聚焦于作品如何制作（当然，以及如何被重新制作），聚焦于它成形的进程"[4]。这样，作为客体的艺术品就转化成作为进程的艺术品。贝克尔认为，"聚焦于名词而不是动词，客体而不是活动，这是一个令人困惑的错误"[5]，因为两者之间的区别很明显，"聚焦于客体错误地将我们的注意力导向了一种媒介形式的技术潜能上。……另一方面，聚焦于一种有组织的

[1] 巫鸿《美术史十议》，北京：生活·读书·新知三联书店，2008年，第46页。
[2] ［美］霍华德·S.贝克尔《艺术界》，第275页。
[3] Howard S.Becker, "The Work Itself", pp.22-23.
[4] Ibid., p.25.
[5] Howard S. Becker, *Telling About Society*, The University of Chicago Press, 2007, p.15.

活动,则表明一种媒介可以做什么,它的功能、使用方式永远受到组织限制的影响"[1]。

因此,贝克尔才说:"我们应该将'一部电影'这种表述理解为'制作电影'或'观看电影'的活动的简称。"[2] 这实际上是从 what 的问题转移到了 how 的问题,即从"艺术品是什么"的问题转移到了"艺术品是如何制作的"这个问题。在这种转移过程中,贝克尔提出的核心观念是"选择"。贝克尔说:"在我对艺术品进行的社会学分析中,一个核心术语是'选择'。"[3] 这是贝克尔在 1970 年跟随菲利普·伯基斯(Philip Perkis)学习摄影时体会到的。一幅摄影作品背后是无数的选择:如何选景,何时曝光,使用何种镜头,等等,这些都会影响作品的最终美学风貌。在贝克尔看来,"任何艺术品都可以卓有成效地看作一系列选择的结果"[4]。因此,在研究艺术品时,我们所要探究的问题就变成了:为何在无限多样的可能选择中,艺术家或参与制作艺术的人采用了这种或那种选择?贝克尔说:"对任何作品的完全理解都意味着理解做出了哪些选择,从什么样的可能性中做出了这些选择,一般而言,这些都是艺术实践者们心知肚明的。"[5] 这正是社会学家可以通过经验研究弄清楚的。贝克尔在这里化客体为进程,开启了社会学家研究艺术品的大门。

最后,贝克尔实现了从探讨美学问题到探讨组织机构问题的重心转移。贝克尔在《艺术界》中讲述了这样一个故事:1975 年,比尔·阿诺德(Bill Arnold)与凯特·卡尔森(Kate Carlson)在纽约组织了公交车上的摄影展,计划在 500 辆公交车的广告位置展出"卓越的"摄影作品。填满每个广告位置需要 17 幅不同尺寸的摄影作品,整个展览需要 8500 幅摄影作品。贝克尔让我们对比以下事实:若在一个博物馆进行这样一个展览,一般只会包含 100—200 件"卓越的"摄影作品。那么,作品的"卓越"是

[1] Howard S. Becker, *Telling About Society*, p.15.
[2] Ibid.
[3] Howard S. Becker, "The Work Itself", p.25.
[4] Ibid., p.26.
[5] Ibid.

一个美学问题，还是一个组织机构问题呢？更准确地说，它是一个美学标准，还是组织机构的容量呢？

美学家会认为，这是一个美学问题；而在贝克尔看来，这更是一个组织机构问题。美学家在"卓越"和"平庸"之间画了一条清晰的界线，仿佛这是自然而然的一样，但贝克尔却指出，他们在截止点的选择上具有逻辑任意性。实际上，公交车展览引发了摄影界的轩然大波，因为它恰恰暗示出，"为了能够填满500辆公交车，这条分割线可以正当地画在它这么做所必须画在的地方，而并非画在它在传统上画在的地方"[1]。贝克尔指出，所谓"卓越"的美学标准，实际上和组织容量相一致。他说，艺术界拥有的组织机构空间数量是有限的，这使美学会"将截止点确定在我们假设的品质尺度上，由此去选择正好适合展览空间容量的作品"[2]。

换言之，作为美学标准的"卓越"作品和组织机构的"容量"相一致。如果两者不一致，比如"卓越"作品的数量多于组织机构的"容量"，人们就会质疑艺术界的组织是否够用；反之，"卓越"作品数量少于组织机构"容量"，人们就会质疑艺术界的美学是否具有合法性。因此，贝克尔才指出："一个艺术界通行的美学认为好到可以展出的作品的数量基本和需要满足的展览机会的数量一致。"[3]但是，在贝克尔看来，相比较美学的标准，组织机构的容量显然更关键。他说："由一个艺术界的组织机构所做出的这种大规模的筛选将很多人排除在外，尽管他们的作品与被认可为艺术的作品非常相似。我们也可以看到，那个艺术界经常在日后将它原初拒之门外的作品吸纳进来。因此，差别并不存在于作品之中，而是存在于一个艺术界吸纳作品及其制作者的能力。"[4]这样，贝克尔就化美学为组织，将美学标准问题变成了组织机构的容量问题。与之相似，贝克尔还将美学名声问题转化成了组织机构的持存问题，在这里就不再详述[5]。这当

[1] [美]霍华德·S.贝克尔《艺术界》，第128页。
[2] 同上书，第129页。
[3] 同上书，第209页。
[4] 同上书，第205—206页。
[5] 参见卢文超《作为互动的艺术：霍华德·贝克尔艺术社会学理论研究》，北京：北京师范大学出版社，2023年。

然都是社会学家所擅长研究的。

二、集体活动

通过艺术社会学炼金术，贝克尔从关注艺术家转移到关注艺术界。他的艺术界理论的关键是集体活动。在为《艺术界》中文版写的序言中，贝克尔指出："这本书的第一个核心观念认为，艺术不是一个特别有天赋的个体的作品。与之相反，艺术是一种集体活动的产物，是很多人一起行动的产物。"[1]这些参与者构成了可以称为"一个艺术界"的集体行动模式。贝克尔认为："所有的艺术工作，就像所有的人类活动一样，包括了一批人，通常是一大批人的共同活动。通过他们的合作，我们最终看到或听到的艺术品形成并且延续下去。艺术品总会展现出那种合作的迹象。合作的形式可能是短暂的，但经常变得或多或少常规起来，产生了我们可以称作一个艺术界的集体活动模式。"[2]

在《艺术界》中，贝克尔系统探讨了各种角色与艺术家之间的合作，比如物料生产商、辅助人员、分配人员、国家等。贝克尔认为，他们在艺术作品的创作过程中做出多种多样的选择，影响了它的美学特征，执行了一种"编辑功能"。

除了注重艺术界中艺术家与其他角色之间的合作，贝克尔还非常重视他们之间的冲突。艺术界中的各种角色都有自己的利益，他们有时会拒绝和艺术家展开合作。这表明，在艺术制作过程中，艺术家并非可以呼风唤雨，他们并不是具有绝对权力的人，他们想做的事其他人不一定想做。艺术家身处集体活动之网中，他们不能随心所欲、率意而为。他们在享受这张网提供的好处和便利时，也会受到它的约束和限制。贝克尔从进程角度对此进行了详尽分析。

在艺术生产阶段，艺术品的制作和完成需要物料资源和人力资源。物料资源是制作艺术品所需的物料，比如颜料、纸张、乐器等；人力资源是

[1] [美]霍华德·S.贝克尔《艺术界》，中文版前言第1页。
[2] 同上书，第1—2页。

配合艺术家制作艺术品的人。无论是提供物料资源的制造商和销售商，还是艺术界的辅助人员，他们都有自己的利益与需求，都不会唯艺术家马首是瞻。贝克尔指出，他们"并不仅仅是为了满足艺术家的要求而行动。他们有他们自己的爱好和要求"[1]。

在艺术分配阶段，艺术家可以自己分配，摆脱常规分配系统带来的限制，享受最大限度的自由。但是，艺术家可能仍想参与到常规分配系统中，因为这为他们提供的不仅仅是经济支持，还有名声提升。若不能参与其中，可能会被视作不入流。[2]赞助的分配方式对艺术家的束缚最大。贝克尔讨论了四种赞助人：教会、富人、政府和公司。他们各有各的利益，是艺术家必须满足的，否则他们就会取消赞助。在这种体系中，他们不会围着艺术家转，而是艺术家围着他们转。他们提供资助，发布指令，艺术家则提供创意并付诸实施。如果说自给自足的分配方式对艺术家的限制最小，赞助的分配方式对艺术家的限制最大，那么公开销售则处于两者之间。

公开销售系统一般由专业化的中间人运作。在贝克尔看来，他们不会和艺术家一个鼻孔出气，他们有着不同的利益追求，"中间人运作着分配系统，经销着艺术家的作品，但他们的利益与艺术家的利益却有所不同"[3]。这种公开销售系统包括商人、经理人和文化工业。最后，国家也参与到艺术品的制作中，并有着自己的利益考量。贝克尔指出："正如制作艺术品的其他参与者一样，国家及其代理机关的活动是为了追求它们自己的利益，这可能会，也可能不会与制作艺术品的那些艺术家的利益一致。"[4]例如，当艺术家符合国家利益时，国家可以公开支持艺术家。当艺术家违背国家利益时，国家就会对其进行审查或镇压。

由此可见，贝克尔在论述艺术这种集体活动时，系统地论述了它的各种参与者各自不同的利益。他们自身的利益诉求有时与艺术家并不一致。

[1] [美]霍华德·S.贝克尔《艺术界》，第64页。
[2] 同上书，第89页。
[3] 同上书，第86页。
[4] 同上书，第150页。

艺术家并不是在真空中独立创作作品，他们需要这些角色的合作。艺术家不能无视其他角色的特殊利益，否则他们就会甩手而去。他们的利益与艺术家利益之间的冲突，是艺术家创作艺术时的限制因素。

三、惯例

在艺术界中，艺术家处于和各种角色的互动中，他们一起参与艺术这项集体活动。与正式组织相比，艺术界比较松散。殷曼楟将此称为"弱体制性"[1]。弱体制性的特征有三个："一、艺术界是一个动态的关系网络；二、艺术界中作为各组织机构的代理人之间的结构化关系与作为个体的行动者之间的非正式联系共存；三、艺术界的体制化要求与反体制冲动并存。"[2]在具有弱体制性的艺术界中，这些人是如何协调他们的行动呢？最终的作品又是如何制造出预想的效果呢？贝克尔认为，这是因为惯例。约翰·霍尔（John R.Hall）和玛丽·尼兹（Mary Neitz）指出："在像艺术界这样缺乏清晰的成员与权威关系的社会组织形式中，惯例显得尤其重要。"[3]在贝克尔的艺术界中，惯例是一个非常重要的概念。他指出："这本书所提供的一般化回答是，他们是通过利用惯常理解来完成此事的，即对于他们所属的进程的惯常理解，对于达成所需结果通常采用方法的惯常理解，对于每个参与其中的人的权利、义务和职责的惯常理解，对于使合作成为可能而所需的所有其他事情的惯常理解。"[4]

戴安娜·克兰认为，艺术界既有文化的成分，也有社会的成分。[5]与此相呼应，贝克尔讨论了艺术界中的两种惯例。首先，是艺术惯例。通过艺术惯例，艺术家可以激发观众相应的情感反应。芭芭拉·赫恩斯坦·史密斯（Barbara Herrnstein Smith）分析过诗歌结尾的各种手法。一种是形式

[1] 殷曼楟《"艺术界"理论建构及其现代意义》，北京：社会科学文献出版社，2009年，前言第7页。
[2] 同上书，第187页。
[3] [美]约翰·霍尔、玛丽·尼兹《文化：社会学的视野》，周晓虹、徐彬译，北京：商务印书馆，2009年，第256页。
[4] [美]霍华德·S.贝克尔《艺术界》，中文版前言第2—3页。
[5] Diana Crane, "Art Worlds", p.177.

结尾，如十四行诗的第十四行即结尾；一种是内容结尾，如使用和结束相关的词语（"最后的，完成的，结束，停止，静寂，不再"）或事件（"睡眠、死亡或者冬天"）。其次，是社会惯例。贝克尔认为，"通过参照惯常的做事方式，艺术家可以迅速地做出决定，轻松地完成筹划，所以，他们可以将更多的时间花在实际工作中。惯例使艺术家和辅助人员之间简单、有效的合作活动成为可能"[1]。贝克尔认为，为了协调一致，人们可以在每次活动开始前商量合作的方式，但在现实中，却很少会这样做，人们往往无须沟通就能协调一致。这是如何做到的呢？在贝克尔看来："我们的方法是参照这个问题过去的解决方式，这是所有参与者都心知肚明的，并且他们知道其他人也耳熟能详。"[2]

惯例之所以重要，是因为它可以让人省力地完成要做的事。彼得·伯格（Peter Berger）和托马斯·卢克曼（Thomas Luckmann）指出，所有人类活动都可能会惯例化，这意味着"人们在未来也能够以同样的方式、同样省力地完成这个行动"[3]。具体而言，惯例可以在心理层面缩小人们的选择范围，将人们从过多决策的负担中解放出来；惯例可以缓解人们的紧张状态，使活动变得导向化和专门化，"在这个背景中，人类活动在大多数时候只需最小的决定成本，从而节省了力气"[4]。在贝克尔看来，艺术界中的惯例就具有这样的效果。人们不必在每次合作时都重新考虑所有的选择，只需依据惯例行事即可。

惯例一旦形成，就会变得非常牢固。这导致了艺术界的保守主义倾向。之所以如此，原因之一是惯例会物质化，体现在器材和设备中。贝克尔指出，这些器材和设备可能会很耐用，这会"使得常规做事方式更加可能持续下去，因为任何改变都将代价不菲"[5]。与此同时，一些实践惯例会蕴含在身体中，由此也难以改变。贝克尔指出，艺术家在经过长

[1]［美］霍华德·S.贝克尔《艺术界》，第29页。
[2] 同上书，第51页。
[3]［美］彼得·L.伯格、托马斯·卢克曼《现实的社会建构：知识社会学论纲》，吴肃然译，北京：北京大学出版社，2019年，第70页。
[4] 同上书，第71页。
[5]［美］霍华德·S.贝克尔《艺术界》，第52页。

期训练后，会"在一种非常原始的层面上体验作为资源的常规知识，这些常规知识如此根深蒂固，以至于他们可以毫不犹豫或者无须思考就可以用常规词语去思考和行动。他们所体会到的编辑选择是行动，而不是选择"[1]。无论是物质化，还是身体化，都意味着打破艺术惯例的代价和难度很大。

当然，惯例并非巨细无遗，它依然为艺术家的自由发挥留下了空间，比如乐谱。与此同时，惯例也并非不可违背，有的艺术家会故意违背惯例。在贝克尔看来，因为每一种惯例都意味着一种美学，所以攻击惯例也就"攻击了与之相连的美学"[2]。由于人们往往将自身的美学视为道德的体现，因此攻击惯例及其美学也就等同于攻击了一种道德观念。从根本上说，这是一种对现存等级体系的攻击，"艺术界中的派系或创新者与艺术界中通行的等级体系作战，他们攻击它们的惯例，并且试图取而代之"[3]。

违背惯例能够带来创新，但代价也很大，"或者是更多的努力，或者是你的作品更少的流通"[4]。因此，无论是遵守惯例，还是违背惯例，其实都是一把双刃剑。对于前者而言，合作更容易进行，但作品的创新之处却因此受到限制；对于后者而言，合作更难进行，但作品可能会因此有创新之处。无怪乎贝克尔说："和现存的惯例决裂，和它们在社会结构和物质制品中的表现形式决裂，这会增加艺术家的不便，并且减少他们作品的流通性。但与此同时，这也增加了他们选择不合惯例的替代方式的自由，增加了他们从传统实践中充分脱离出来的自由。"[5]

因此，从惯例的角度看，艺术作品绝非"全新"，也绝非"全旧"，而是"新"和"旧"混合在一起。贝克尔说："每一件艺术品都创造了一个世界，它是大量常规材料和一些创新材料的结合，在某些方面独一无二。没有前者，艺术品就变得难以理解；没有后者，艺术品就变得索然无味、

[1]［美］霍华德·S.贝克尔《艺术界》，第185页。
[2] 同上书，第277页。
[3] 同上书，第278页。
[4] 同上书，第31页。
[5] 同上。

毫无特色。"[1] 罗贝尔·埃斯卡皮（Robert Escarpit）也有相似的论述。他认为，人们共同的价值信念"是该集体的正统观念的基础，但同时也是异端邪说和离经叛道之论的支点，不过，异端邪说也好，离经叛道之论也好，永远只是相对的偏离，因为绝对的偏离是荒谬的，是不能为人们所理解的"[2]。

需要指出的是，贝克尔对惯例的论述受到了艺术史家乔治·库布勒（George Kubler）很大影响。他在《艺术界》中多次提及库布勒。库布勒在其著作《时间的形状》中指出，人们对时间有两种相反的体验，即令人厌烦的精确重复与混乱不堪的自由变化。因此，人们的所有行为都是依赖惯例与背离惯例的结合，"从来没有哪个行为是完全新奇的，也从来没有哪个行为能毫无变化地真正完成。每一行为中，忠实于范本与背离范本都密不可分地交织在一起，相应地确保重复能被认得出来，加之诸如机会与环境所容许的微小变化。实际上，当背离范本的变化超过了如实仿造的总数时，我们也就有了发明"[3]。很明显，贝克尔的论述与此十分类似，受到了库布勒很深的影响。

四、艺术界的社会学根源

如前所述，贝克尔是位社会学家，他的艺术社会学思想具有深厚的社会学根源。只有从此入手，才能准确、深刻地理解他的艺术界理论的来龙去脉。

首先，他的艺术社会学与越轨社会学之间具有紧密联系。在贝克尔看来，无论是在越轨领域，还是在艺术领域，都可能存在名不符实的现象，这使单纯关注越轨者和艺术家显得站不住脚，有必要将对越轨者和艺术家的判断进程，即标签进程考虑在内。由此，贝克尔就将研究拓展到对越轨

[1]［美］霍华德·S.贝克尔《艺术界》，第57页。
[2]［法］罗贝尔·埃斯卡尔皮《文学社会学》，符锦勇译，上海：上海译文出版社，1988年，第124页。
[3]［美］乔治·库布勒《时间的形状：造物史研究简论》，郭伟其译，邵宏校，北京：商务印书馆，2019年，第66页。

者或艺术家贴标签的规范执行者和规范制定者。从标签理论来看，贝克尔的《局外人》正是《艺术界》的基础。两者一个主要探讨越轨，一个全力探讨艺术。前者是"坏标签"，后者是"好标签"，犹如"镜中影像般，是恰好相反的"[1]。贝克尔在研究越轨和艺术时，确实有这种一以贯之的视角。笔者曾就此写邮件向贝克尔请教，他回复道："两本书之间有一种很深的关联……在每一个案例中，工作的一部分都是为现象贴上标签。也就是说，一起工作的人会在工作中为他们制作的东西创造一个名字，并为该事物下定义——在一种情况下（正如你说的），作为一个坏东西（越轨）；在另一种情况下，则作为一个好东西（艺术）。当你考虑二者的共同点时，制造标签的过程是相似的，结果也相似；当你看到标签的不同时，结果则大不相同——和一个好标签相比，一个坏标签有不同的效果。"

贝克尔将标签理论的应用范围从越轨扩展到艺术，这是因为对他而言，艺术从逻辑上说也是一种越轨。在他看来，抽大麻的人是向"恶魔"方向的越轨，艺术家则是向"天使"方向的越轨。正是通过这种从"恶魔"方向的越轨到"天使"方向的越轨的扩展，他从越轨到艺术的迁移有理可循。这种思考方式可以追溯到贝克尔的导师埃弗里特·休斯。在休斯的研究中，他不仅像大多数人一样关注恶魔方向的越轨，而且也关注天使方向的越轨。对此，贝克尔深受启发："越轨朝两个方向移动，采取两种形式。社会科学家不仅应该观察和讨论越轨中非法、让人皱眉的形式（他将此称为恶魔的方向），也应该观察和讨论它天使的形式。"[2] 由此可见，贝克尔从越轨到艺术的迁移，单纯从越轨的逻辑上来说，也是其来有自、理所当然的。可以说，无论沿着"标签"的路数，还是沿着"越轨"的路数，贝克尔都将越轨的标签理论成功地发展为艺术的标签理论。

其次，贝克尔的艺术社会学与符号互动论之间存在着紧密关联。贝克尔的艺术社会学生动地展示了符号互动论视野下的艺术图景。符号互动论

[1] [美] 霍华德·S.贝克尔《局外人：越轨的社会学研究》，张默雪译，南京：南京大学出版社，2011年，中文版序言第5页。

[2] Howard S.Becker, *Tricks of the Trade: How to Think About Your Research While You Are Doing it*, The University of Chicago Press, 1998, p.106.

的重要理论阐释者是赫伯特·布鲁默（Herbert Blumer），而贝克尔是布鲁默的学生，受他影响很大。符号互动论的基本主张是，人们并不是被动地对客体进行反应，在人们对客体进行反应之前，人们首先会对客体进行解释和定义，然后再对他们解释和定义的客体进行反应。人们对客体的解释和定义过程，是符号互动论的关键所在，它支撑起了符号互动论的理论大厦。

在贝克尔的艺术社会学中，处处浸透着符号互动论的基本理念。在某种意义上，贝克尔的艺术社会学可以被视为符号互动论的社会图景向艺术领域的迁移。对符号互动论而言，客体的意义是社会建构的，而不是内在固有的；对贝克尔而言，艺术是社会建构的，是一种标签，艺术没有什么内在的本质。对符号互动论而言，与其他角色的互动需要预测他们的反应，而后采取行动；对贝克尔而言，这就转换成了艺术家的"内在对话"，他会考虑艺术界合作网络中各个角色的诉求，而后形成自己的行动路线。这造就了艺术家的集体性。对符号互动论而言，社会行动大部分具有重复性，偶尔会有新变化；对贝克尔而言，大部分艺术家在大部分时间都会遵守艺术界的惯例，但偶尔也会违背惯例。对符号互动论而言，社会互动具有多样性，而不仅仅是冲突或者合作；而贝克尔所讨的艺术家与其他各种角色的互动，正好展示了这种多样性。由此可见，贝克尔的艺术社会学与符号互动论之间具有非常紧密的联系。

总之，贝克尔的艺术界具有深厚的社会学根源。一方面，它是越轨的标签理论向艺术领域的扩展；另一方面，它是符号互动论的方法在艺术领域的应用。此外，贝克尔还来自芝加哥学派，他的艺术界也可以被视为芝加哥学派社区研究传统在艺术领域的发扬。

五、不同的艺术界之区别

可以借此机会澄清对贝克尔艺术界的理解中容易混淆的两个关键问题。

首先，是关于贝克尔的艺术界与丹托、迪基的艺术界之间的关系问题。由于贝克尔提出的"艺术界"（Art Worlds）与丹托提出的"艺术界"

（The Artworld）及迪基提出的"艺术圈"（The Art Circle）在名称上高度相似，不少学者将他们放到同一个脉络中。汉斯·梵·马恩（Hans van Maanen）指出，自从丹托在1964年发表关于"艺术界"的论文之后，"艺术界"这一术语就在对艺术的哲学和社会学思考中占据了一席之地，首先是在英语世界中，乔治·迪基的体制路径和霍华德·贝克尔的互动路径，然后到了欧洲大陆，尤其是在皮埃尔·布尔迪厄的重大思考中。[1] 无独有偶，奥斯汀·哈灵顿（Austin Harrington）也宣称，对于贝克尔的"艺术界"："我们可以把它看成丹托和迪基的艺术体制理论在经验上的种种应用。"[2] 他们勾勒出的理论脉络有其道理所在，因为丹托、迪基和贝克尔都沿用了相似的一个名称：艺术界（或艺术圈）。但是，即便如此，我们也不该如此轻率地将它们放在同一个脉络中。这些概念虽然在名称上相似，但在名称之下蕴含的理论取向却迥然不同，甚至针锋相对。对此，贝克尔如此澄清："我只是借用了这个术语（这无论如何也不是丹托的）来谈论我所观察到的那种经验现象，即所有那些对艺术品有贡献的人。丹托对此并不感兴趣。"[3] 简而言之，丹托和迪基的"艺术界（圈）"是为了解决哲学问题，而贝克尔的"艺术界"则是为了描述经验现象。他们虽然披着相似的外衣，但本质却截然不同。

可以说，为了解决20世纪的艺术难题，丹托和迪基分别提出了艺术界和艺术圈的理论，这标志着艺术哲学向社会学方向转向，使其具有了一定的社会学色彩；但在社会学家贝克尔看来，他们的理论并未深入挖掘艺术界丰富的经验现实，而他提出的"艺术界"则专长于此。他们之间的差异可以归于其所关注的艺术问题之不同：丹托和迪基关注"为何"是艺术，而贝克尔关注"如何"制作艺术。两者在根本路径上存在差异。

其次，是关于贝克尔的艺术界和布尔迪厄的文学场之间的关系问

[1] Hans van Maanen, *How to Study Art Worlds: On the Societal Functioning of Aesthetic Values*, Amsterdam University Press, 2009, p.8.

[2] ［英］奥斯汀·哈灵顿《艺术与社会理论——美学中的社会学论争》，周计武、周雪娉译，南京：南京大学出版社，2010年，第23页。

[3] 卢文超《社会学和艺术——霍华德·贝克尔专访》，载《中国学术》，第34辑，2015年，第336页。

题。对于"文学场"和"艺术界",有学者认为两者基本可以互换。在施恩·鲍曼(Shyon Bauman)看来:"场和界的区别是程度而非类型的区别……在他们原始的描述中,场和界都承认意识形态和组织元素的存在,虽然程度不同。"[1] 维多利亚·亚历山大(Victoria D.Alexander)也认为,贝克尔和布尔迪厄的差别"在于重点,而非内容"[2]。艾尔曼和林甚至暗示,布尔迪厄的文学场就是贝克尔的艺术界在欧洲的一种变体。[3]

上述主张忽略了他们思想之间的差异。在《艺术的法则》中,布尔迪厄虽向贝克尔的《艺术界》致意,但也对他进行了批评;在2008年出版的《艺术界》25周年纪念版中,贝克尔将他和法国社会学家阿兰·佩森(Alain Pessin)讨论布尔迪厄的对话附在书后,对布尔迪厄展开了集中批判。由此可见,他们都有意识地在彼此之间画出界线。对于他们两者之间的区别,学界通常认为最基本的一点是:文学场重视冲突与区分,而艺术界注重合作与协商[4]。这一观点也没有把握两者之间的真正差别。从游戏的隐喻来看,布尔迪厄的文学场是一场零和游戏,贝克尔的艺术界是一场更为自由的游戏;文学场的参与者是漫画式的角色,他们之间的关系充满了斗争。文学场是历史化的、宏观的,同时也是抽象的,这与结构主义密切相关。艺术界的参与者是活生生的人,他们之间的关系是互动性的。艺术界是形式化的、微观的,同时也是具体的,这源于互动主义的影响。两者有共通之处,也有不同之处。只有追溯到两者的社会学根源,才可以清晰地看到这种不同之处。

总之,只有明白贝克尔艺术界的社会学根源,才能由此出发清晰地看出他的艺术界与丹托、迪基的艺术界(圈)在取向上的重大差别,才能理解他与布尔迪厄文学场在方法上的具体不同。

[1] 转自[英]维多利亚·亚历山大《艺术社会学》,章浩、沈杨译,南京:江苏美术出版社,2009年,第362页。

[2] 同上。

[3] Ron Eyerman, Magnus Ring, "Towards a New Sociology of Art Worlds: Bringing Meaning Back In", *Acta Sociologica*, pp. 277-283.

[4] 中文语境中的情况,参见殷曼楟《"艺术界"理论建构及其现代意义》,第103—149页。

六、艺术界的影响及其面临的批评

贝克尔的艺术界产生了深远的影响。奥斯汀·哈灵顿指出，贝克尔的著作是"最近许多美国文化社会学家的后盾"[1]，他紧接着列出的美国文化社会学家堪称"豪华"的阵容，包括了朱蒂斯·布劳（Judith R.Blau）、戴安娜·克兰、保罗·迪马乔、斯蒂文·杜宾（Steven C. Dubin）、普利西拉·克拉克（Priscilla Clark）、赫伯特·甘斯（Herbert J. Gans）、温迪·格里斯沃尔德、大卫·哈里（David Halle）、理查德·彼得森、哈里森·怀特和维拉·佐伯格（Vera Zolberg）等学者。提亚·德诺拉在为《剑桥社会学词典》撰写的介绍"艺术社会学"的"艺术"词条中，列出了20世纪80年代艺术社会学研究的三个核心领域及其代表人物：文化生产或艺术界视角，代表人物是彼得森和贝克尔；作为区隔的趣味研究，代表人物是布尔迪厄；个体和集体的艺术消费研究，代表人物是伯明翰学派的斯图亚特·霍尔（Stuart Hall）[2]。由此可见，即便在世界艺术社会学版图中，贝克尔的"艺术界"视角也占据了一席之地，与法国的布尔迪厄和英国的伯明翰学派鼎足三立。

甚至直到最近，贝克尔的影响力依然有增无减。2007年，戴安娜·克兰宣称，贝克尔的"艺术界"是"艺术社会学领域最有影响力的观念之一，为从社会学角度理解艺术奠定了基础"[3]。2009年，在马塔·赫尔罗（Marta Herrero）和大卫·英格利斯主编的四卷本的《艺术和美学——社会科学中的关键概念》一书中，两位编者指出，在21世纪早期，社会科学家在研究艺术和美学时最流行且最有效力的分析范式有三种，其中贝克尔的"艺术界"被列在首位，其次是布尔迪厄的理论，最后是尚在发展之中的以德诺拉、阿尔弗雷德·盖尔（Alfred Gell）、安托万·亨尼恩等为代表

[1] [英]奥斯汀·哈灵顿《艺术与社会理论——美学中的社会学论争》，第24页。
[2] Tia Denora, "Arts", in *The Cambridge Dictionary of Sociology*, Bryan S. Turner (ed.), Cambridge University Press, 2006, pp.22-23.
[3] Diana Crane, "Art Worlds", *The Blackwell Encyclopedia of Sociology*, p.177.

的"新艺术社会学"[1]。

与此同时，贝克尔的艺术界也面临着来自学界的批评。这主要分为两个方面，一是它重社会学轻艺术，二是它重微观轻宏观，由此导致一些不可忽视的问题。

首先，贝克尔的艺术社会学面临着还原论的指责。贝克尔指出，他的研究方式不可避免地意味着："艺术和其他种类的工作并无太大差异，被看作艺术家的人和其他种类的工作者也并无太大不同，尤其是和那些参与艺术品制作的其他工作者相比。"[2]在娜塔莉·海因里希（Nathalie Heinich）看来，贝克尔的艺术社会学具有一种还原主义立场。她认为，艺术领域具有独特的价值体系，无法被还原。[3]例如，贝克尔宣称，他的艺术社会学不过是职业社会学向艺术领域的延伸，但海因里希却指出，从"职业生涯"的角度思考艺术家的经历，会妨碍人们思考艺术领域的特殊性，"职业概念用在艺术领域似乎并不合适，因为它多被理解为策略性的、带有个人利益的（与共同性价值伦理相悖）；此外，职业概念映射标准化，这与独特性的要求相去甚远。真正的艺术家被认为是通过个性的方式（一种独特的创造手段）追求个人的目标（即艺术的追求）。而在其他领域，例如外交与公共管理，职业概念一般被理解为通过非个性的方式（必经的职业路径）追求个人的目标（晋升）"[4]。

换言之，艺术家的经历并不能简单地还原为"职业生涯"。我们可以认为商业白领具有职业生涯，却难以断言艺术家也有职业生涯。尽管艺术家在某些方面与商业白领类似，但却有其独特性。尤其是像凡·高这样的艺术家，在世的时候并不成功，甚至穷困潦倒，但后世却将其视为伟大的艺术家。对商业白领而言，如果职业生涯不成功，赚钱不多，那就失败了；但对艺术家而言，职业生涯的不成功和贫困潦倒有时可能会促成巨大

[1] Marta Herrero, David Inglis (eds.), *Art and Aesthetics: Critical Concepts in the Social Sciences*, Routledge, 2009, pp.10-14.
[2] ［美］霍华德·S.贝克尔《艺术界》，第一版前言第17页。
[3] 对于艺术还原论的批判，详见本书第十三章。
[4] ［法］娜塔莉·海因里希《艺术为社会学带来什么》，何蒨译，上海：华东师范大学出版社，2016年，第12页。

的成功，输者可能是最后的赢家，甚至是最大的赢家。因此，如果我们用职业生涯来理解艺术家，可能就会发生偏差，将艺术事业的独特逻辑给抹掉了。

同为艺术社会学家的埃斯卡皮，也提醒我们注意艺术的不可还原性。他谨记狄德罗在《关于书店商务的信》中的教导，"我看到那些让一般准则牵着鼻子走的人在不断地犯着一个错误，这就是把织布工厂的原则用于图书出版"[1]，提出"文学社会学应该尊重文学现象的特殊性"的观念。在他看来，"各种社会机制能够简化成为一些理性的模式，或者是一些可以确定的相互作用的游戏，然而当人们把这任何一种方案应用于文学现象时，文学现象总要留下一个不可约的余数"[2]。

哈灵顿也指出："任何方法若是企图完全只是按照社会惯例、社会机制和社会权力关系对艺术作解释，就犯了方法论上的简化主义和霸权主义。"[3]他指出，贝克尔式的艺术社会学中就存在这样的问题："如果对艺术品作社会学的解释，就是认为种种物质的、体制的和财政的情况决定了在特定时空下进行的艺术生产，那么，在何种意义上，它们才是专门作为艺术品被理解的，而不是被理解成其他产品比如塑料盒、避孕药、移动电话？"[4]

其次，贝克尔的艺术界来自符号互动论，它更倾向于关注可见的微观互动，而对不可见的结构因素或宏观的历史语境视而不见。布尔迪厄就对贝克尔的这种理论表示不满意。对于这种理论的缺陷，布尔迪厄曾说：

> 情境论——互动主义谬误的核心——使得正式确立并得到保证的各种地位之间的客观的、持久的关系结构（正是这种结构组织着每一次真实的互动），被还原为瞬间的、局部的、流动的秩序（就像陌生人之间的偶然的相遇），而且常常是虚假的秩序（就像在社会心理学

[1]［法］罗贝尔·埃斯卡尔皮《文学社会学》，第14页。
[2]［法］罗贝尔·埃斯卡皮《文学社会学——罗·埃斯卡皮文论选》，于沛选编，杭州：浙江人民出版社，1987年，第135页。
[3]［英］奥斯汀·哈灵顿《艺术与社会理论——美学中的社会学论争》，导论第3页。
[4] 同上书，第31—32页。

的实验中)。相互作用的个体把自己所有的特征均带入到最偶然的互动中，而他们在社会结构（或者专门化的场域）中的相应位置支配着他们在互动中的地位。"[1]

对贝克尔的艺术界，布尔迪厄直言不讳地批评："我不会花上长篇大论去说明，是什么将这种'艺术世界'的观点与文学或艺术场域的理论区分开来。我只是要指出，不可以将场域化约为某个人群，或者说，透过简单的互动关系，又或者说得更准确些，合作关系，而连接起来的众多个别施为者的一个总和；在这种纯粹描述与列举式的追溯当中，还欠缺的其中一样东西，就是各式各样的客观关系，这些客观关系不但构成了场域结构，也引导了旨在保存或改变这种结构的斗争。"[2]这一批评显然也直击贝克尔的要害。就此，佐伯格也批判过贝克尔，认为他的分析没有提供历史性和结构性的背景支撑："贝克尔很少留意社会和国家这样无所不包的宏观结构，而在其中，艺术界发挥着作用。"[3]

[1] [美]戴维·斯沃茨《文化与权力：布尔迪厄的社会学》，陶东风译，上海：上海译文出版社，2012年，第166页。
[2] [法]皮耶·布赫迪厄《艺术的法则：文学场域的生成与结构》，石武耕、李沅洳、陈羚芝译，台北：台湾典藏艺术家庭股份有限公司，2016年，第317页。
[3] Vera Zolberg, *Constructing a Sociology of Arts*, Cambridge University Press, 1990, pp.124-125.

第二章 理查德·彼得森的文化生产视角

在美国艺术社会学领域，理查德·彼得森是与霍华德·贝克尔齐名的奠基者。就在贝克尔提出"艺术界"理论的同年，彼得森提出了"文化生产视角"。如前者一样，彼得森的理论也为美国艺术社会学的发展奠定了基础。彼得森的代表作《创造乡村音乐：本真性之制造》最充分地体现了"文化生产视角"。那么，何为文化生产视角？它在《创造乡村音乐》中是如何体现的？它与贝克尔的艺术界之间存在着怎样的关系？它有何影响，又面临着哪些挑战？这是我们本章要探讨的问题。

一、何为文化生产视角

彼得森一开始并未研究艺术。正如他在2000年写的一篇文章中回忆的那样，他虽是工业社会学家出身，并且热爱音乐，然而，当他在威斯康星大学麦迪逊分校获得第一份教职时，他却并没有想到将"音乐"和"工业"结合在一起进行研究。他说：

> 一天，我正沿着社会学系的走廊往下走。研究生阿兰·奥伦斯泰恩（Alan Orenstein）注意到，当我描述音乐工业的时候，我看上去最有兴致。奇怪的是，尽管现在看上去是这样，但当时我却从没有将这两个词组合在一起。阿兰建议我，将我对工业的知识和我对音乐的热情结合起来——不是将"音乐"与当时最通行的社会化或越轨结合在一起讨论，而是与我的兴趣中心"职业—组织—工业"联系在一起讨论。[1]

[1] Richard A.Peterson, "Two Ways Culture is Produced", *Poetics*, No.2 (2000), pp.225-233.

当时，他在早已"山穷水尽"的工业研究领域继续寻找那些尚未被人研究过的工业。他选择研究卡车司机协会，但是由于面临着他们的强势干预，他停止了研究。那么，为什么彼得森在当时没想到将"音乐"和"工业"结合在一起，研究"音乐工业"呢？尽管后来"山重水复疑无路，柳暗花明又一村"，彼得森对音乐工业的研究取得了辉煌的成就，但在当时，这一领域却几乎不在社会学家研究的选项之内。

这与当时的文化观念息息相关。一方面，当时在社会学界，占主导地位的是塔尔科特·帕森斯（Talcott Parsons）的文化观念。在帕森斯的宏观理论框架下，"文化"等同于"价值"，可以维持社会正常的运转，对社会系统发挥着整合作用。但对社会学来说，这种文化观念过于抽象，无法对它展开经验研究。此外，对于关注文化的马克思主义者，尤其是当时的法兰克福学派来说，文化是社会结构的反映。他们研究文化，主要是通过对文化产品进行内容分析来理解社会结构。这当然也没有经验研究的用武之地。在霍华德·贝克尔看来，他们对文化进行的所谓"社会学研究"，更像是一种"文学批评"，而不是真正的社会学。[1]维拉·佐伯格就指出，在法兰克福学派眼中，"文化成为工业"是一种消极的现象，需要对其进行批判，而不是经验研究。[2]彼得森回忆说，当他初到范德堡大学任教，当时的社会学系主任向别人介绍他时，说他是研究通俗文化的，大家听了都有嘲笑之意。[3]总之，对于当时的社会学来说，文化领域还是一个边缘领域，很少有人问津。迪马乔曾绘声绘色地说，那是对文化进行社会学研究的"暗无天日的、狂风暴雨的黑夜"[4]。

在彼得森看来，若要扫清对文化进行社会学研究的障碍，就必须对文化观念进行转变。他正是从此处入手的。1974年，彼得森在美国社会学学会的年会上做了关于"文化生产视角"的报告，"文化生产视角"宣告

[1] 卢文超《社会学和艺术——霍华德·贝克尔专访》，载《中国学术》，第34辑，2015年，第336页。
[2] Vera L. Zolberg, "Richard Peterson and the Sociology of Art and Literature", *Poetics*, No.2 (2000), pp.157-171.
[3] Marco Santoro, "Producing Cultural Sociology: An Interview with Richard A. Peterson", *Cultural Sociology*, No.1 (2008), pp.33-55.
[4] Paul DiMaggio, "The Production of Scientific Change: Richard Peterson and the Institutional Turn in Cultural Sociology", *Poetics*, No.2 (2000), pp.107-136.

诞生。1975 年，他在范德堡大学组织召开了一次学术会议，召集了霍华德·贝克尔、戴安娜·克兰和保罗·迪马乔等人，他们提交的会议论文在《美国行为科学》（American Behavioral Science）杂志出版专刊，并于 1976 年出版论文集《文化生产》，该书成为 "20 世纪 70 年代出现的新文化社会学的奠基之作"[1]。

在这本薄薄的小册子中，彼得森撰写的《文化生产：一篇绪论》被置于第一篇。在这篇文章中，彼得森对当时的文化观念进行了梳理。他认为，当时对文化的研究局限在探讨 "文化与社会结构的关系" 这个宏观问题上。无论是索罗金的 "文化与社会各自独立说"，还是唯物主义者的 "社会结构创造文化说"，或是唯心主义者的 "文化创造社会结构说"，都围绕着文化与社会结构的关系。尽管表面上看，这三种宏观的主张彼此矛盾，但它们却都倾向于将文化视为一种 "价值"，看重它的精神层面，而忽视它的物质层面。他们都倾向于认为 "文化是社会结构的黏合剂，或是提供一致性面貌、掩盖冲突和剥削的烟雾"[2]。这当然不利于对文化开展经验性的社会学研究。

对此，彼得森进行了一种策略性处理，那就是将精神物质化。换言之，他不再注重文化的精神层面，而是开始注重文化的物质层面。彼得森说："策略性的想法是将文化看作表现性的符号，而非规范性的价值，或者抽象性的规范。"[3] 这样，彼得森就将目光转移到了被 "这种宏观视角所忽略" 的文化生产进程，[4] 以及这种进程对文化产品产生的具体影响。彼得森说："文化生产视角聚焦于文化的内容如何被创造、分配、评价、传授和保存它的环境所影响。"[5] 这种从宏观理论到 "中层理论" 的转移使文

[1] Paul DiMaggio. "The Production of Scientific Change: Richard Peterson and the Institutional Turn in Cultural Sociology", pp.107-136.

[2] Richard A.Peterson, "The Production of Culture: A Prolegomenon", in *The Production of Culture*, Richard A. Peterson (ed.), Sage Publication, 1976, p.10.

[3] Richard A.Peterson, "Two Ways Culture is Produced", pp.225-233.

[4] Richard A.Peterson, "The Production of Culture: A Prolegomenon", *The Production of Culture*, p.15.

[5] Richard A.Peterson, "Cultural Studies Through the Production Perspective: Progress and Prospects", in *The Sociology of Culture: Emerging Theoretical Perspectives*, Diana Crane (ed.), Wiley-Blackwell, 1994, p.165.

化得以被社会学研究。比如，彼得森在研究摇滚音乐节时，就将摇滚乐精神层面的"价值问题"悬置了起来，而是研究其物质层面的"利益问题"。彼得森喜欢爵士乐，曾经对摇滚乐心存偏见，因此他曾认同阿多诺、默顿等人的研究，将摇滚乐看作一种"精神性"的社会问题，而不是一种"物质性"的社会事实。但当他对音乐工业进行经验研究后，却发现阿多诺和默顿的批判只是基于他们的偏见和设想，而非实情。年轻人之所以喜欢摇滚乐，是因为大唱片公司"极力推销低声吟唱的音乐"，而不是因为它的洗脑作用。[1]所以，在研究摇滚乐时，彼得森舍弃了阿多诺、默顿等人的研究范式，不再关注摇滚乐"精神性的价值"，而是关注它的"物质性的利益"。

彼得森将此视为"一种策略性的撤退"，目的是"避开难以解决的文化与社会关系问题"。[2]对于彼得森的这种策略性撤退，很多社会学家都给予了很高的评价。佐伯格认为，彼得森由此成功地避免了马克思主义和帕森斯主义的意识形态色彩；[3]保罗·赫希（Paul Hirsch）和皮尔·菲斯（Peer Fiss）认为，彼得森的策略性撤退，"打开了大门，使社会学家可以描述性地、不带贬损地分析通俗艺术"，而将规范和批判的问题留给其他领域。[4]需要注意的是，彼得森的文化生产视角并非完全否定它之前的研究范式，而只是将那些研究范式无法覆盖的层面拉入了研究视野，并且将此作为自己的聚焦点。它们之间只是侧重点的不同，而非截然的对立。

那么，文化生产视角应该关注哪些因素呢？可以说，彼得森一直在归纳文化生产视角的路线图。在《重新激活文化观念》一文中，彼得森根据已经开展的研究，对文化生产视角下已经形成的路线图进行了初步归纳。彼得森将其分为"宏观解释和世俗事实""生产环境""生产的共同性"和"生产的偶然性"四部分。在"生产的偶然性"中，彼得森探讨了"奖酬、

[1] Marco Santoro, "Producing Cultural Sociology: An Interview with Richard A. Peterson", pp.33-55.
[2] Richard A.Peterson, "The Production of Culture: A Prolegomenon", *The Production of Culture*, p.15.
[3] Vera L.Zolberg, "Richard Peterson and the Sociology of Art and Literature", pp.157-171.
[4] Paul Hirsch, Peer Fiss, "Doing Sociology and Culture: Richard Peterson's Quest and Contribution", *Poetics*, No.2 (2000), pp.97-105.

评价、组织、市场和科技"对文化产品的影响。[1]这表明，在文化生产视角下，具体研究的路线图正在形成。

1990年，在《为何1955年？摇滚乐诞生之解释》一文中，彼得森从法律、科技、工业结构、组织结构、职业生涯和市场的角度对摇滚音乐的兴起进行了研究。[2] 1994年，在克兰主编的《文化社会学——浮现的理论视角》一书中，彼得森撰写了《通过生产视角进行文化研究——进展和展望》一文。在这篇文章中，彼得森归纳了文化生产视角的六种路线：1. 市场结构的比较；2. 不同时间的市场结构；3. 奖酬体系；4. 守门和决策链；5. 创造性工人的生涯；6. 有利于创造性的结构条件。[3]我们可以将之归纳为市场结构、奖酬体系、守门人、职业生涯和结构条件。2004年，在与纳拉辛汉·阿南德（Narasimhan Anand）合写的《文化生产视角》一文中，彼得森再次强调，在文化生产视角下，我们应该关注这六种因素对文化生产的影响。它们分别是：1. 科技；2. 法律法规；3. 工业结构；4. 组织结构；5. 职业生涯；6. 市场。[4]可以说，在这篇具有纲领性意义的文章中，"文化生产视角"下的路线图最终成形。在此需要指出的是，这并不是文化生产视角所强制规定的路线图。这是一种对既有研究的总结和归纳，它并没有依此框定未来的研究方向。它依然开放并富有弹性。

也就是说，彼得森关注的是文化的物质层面而非精神层面，关注的是作为动态进程的文化，而非作为静态客体的文化。这正是他提出文化生产视角的要义之所在。[5]这向我们揭示了文化的"物质的面孔"。在琳·斯皮尔曼（Lyn Spillman）看来，彼得森所代表的是"在组织机构中"（in the institutional field）的意义制造过程，它所关注的是组织机构等因素对意义

[1] Richard A. Peterson, "Revitalizing the Culture Concept", *Annual Review of Sociology*, Vol.5 (1979), pp.137-166.

[2] Richard A. Peterson, "Why 1955? Explaining the Advent of Rock Music", *Popular Music*, No.1 (1990), pp.97-116.

[3] Richard A. Peterson, "Cultural Studies Through the Production Perspective: Progress and Prospects", in *The Sociology of Culture: Emerging Theoretical Perspectives*, Diana Crane (ed.), pp.163-190.

[4] Richard A. Peterson, Narasimhan Anand, "The Production of Culture Perspective", *Annual Review of Sociology*, Vol.30 (2004), pp.311-334.

[5] 参见卢文超《理查德·彼得森的文化生产视角研究》，载《社会》，第1期，2015年，第229—242页。

制造活动的影响。可以说，彼得森的研究向我们表明，文化不仅仅有精神性的层面，还有物质性的层面。文化的物质性层面对其精神性层面产生了重要影响，如果我们仅仅就精神谈精神，就可能无法理解某些事实的真相。因此，我们必须重视这个层面的问题。如果说文化的精神层面是社会学无法或很难着手进行经验研究的领域，那么，文化的物质层面的问题则是社会学所擅长的。换言之，彼得森的文化生产视角打开了社会学家研究文化的一扇大门。

彼得森的文化生产视角影响非常大。保罗·迪马乔说，彼得森的文化生产视角自诞生之日起，就"几乎成了研究艺术社会学和媒介社会学的主导范式，并成了推动新的文化社会学发展强大的基本动力"[1]。斯皮尔曼指出："在这个领域的很多研究都将文化生产视角运用到了具体的文化产品和流派中。"[2] 克兰也指出："文化生产的视角是文化社会学中最活跃的领域之一，主要考察文化符号生产的环境条件与文化符号本身的特征之间的关系……这一术语主要用于有关艺术、传媒和流行文化的研究，它们充分地显示了报酬体系、市场结构和筛选体制对于文化创作者的生涯和活动的影响作用。"[3]

二、文化生产视角中的《创造乡村音乐》

如果说贝克尔的《艺术界》是对艺术进行社会学思考的理论典范，勾勒了对艺术进行社会学研究的路线图，那么彼得森的《创造乡村音乐：本真性之制造》则是对艺术进行社会学研究的个案典范，是作者历时近30年对美国乡村音乐进行研究的成果。对此，贝克尔也投以敬意。贝克尔说，彼得森知道关于乡村音乐的一切事情。如果他像彼得森那样对乡村音

[1] Paul DiMaggio, "The Production of Scientific Change: Richard Peterson and the Institutional Turn in Cultural Sociology", pp.107-136.

[2] Lyn Spillman, "Introduction: Culture and Cultural Sociology", *Cultural Sociology*, Wiley-Blackwell, 2001, p.8.

[3] [美] 戴安娜·克兰《导论：文化社会学对于作为一门学科社会学的挑战》，见《文化社会学：浮现中的理论视野》，王小章、郑震译，南京：南京大学出版社，2006年，第11页。

乐无所不知，他也会写出一本同样的书。[1] 迪马乔曾说，《创造乡村音乐》的每一页纸上都浸透着文化生产视角。[2] 那么，彼得森是如何用文化生产视角研究乡村音乐的呢？为了解答这一问题，我们就要对《创造乡村音乐：本真性之制造》这本书进行细致的解读。

彼得森对乡村音乐无所不知，这不仅来自他对有关书籍、报刊的广泛阅读，还得益于他对乡村音乐歌手、经理等人的具体访谈。自 20 世纪 60 年代起，彼得森就在范德堡大学任教，而范德堡大学所处的纳什维尔（Nashville）被誉为美国的"乡村音乐之都"。这里的 WSM 广播台的乡村音乐节目"大奥普里"（Grand Ole Opry）闻名天下。这为彼得森的研究提供了极大的便利。仅举一例就足以说明：在彼得森参加当地的游艇俱乐部时，他认识了他的第一个信息提供者约翰·德威特（John DeWitt）。德威特曾协助建立 WSM 广播台最初的发射机，他还曾担任 WSM 广播台的总经理。这为彼得森进入乡村音乐工业内部进行观察提供了捷径。

这本书研究了 1923—1953 年的乡村音乐发展历程，在章节安排上基本是以时间为序。第一部分包括第二章和第三章，介绍了 20 世纪 20 年代乡村音乐在亚特兰大以及美国南部的诞生和发展过程，具体分析了经理人伯克·布罗克曼（Polk Brockman）和歌手约翰·卡森（John Carson）的合作，以及经理人拉夫·皮尔（Ralph Peer）与歌手组合卡特家族、"乡村音乐之父"吉米·罗杰斯（Jimmie Rodgers）的合作。第二部分包括第四、五、六章，分别介绍了三种乡村音乐形象的建构，即老古董形象（old-timer image）、山里人形象（hillbilly image）和牛仔形象（cowboy image）。第三部分包括第七、八、九章，介绍了 20 世纪 30 年代美国大萧条背景下广播台制作的乡村音乐。其中，第七章介绍了歌手常驻广播台的谷仓舞（barn dance），第八章研究了歌手在不同广播台之间的串演（barnstorming），第九章则以"流浪者"（Vagabonds）和罗伊·阿卡夫（Roy Acuff）为例，比较了软壳音乐（soft shell）和硬核音乐（hard core）

[1] 卢文超《社会学和艺术——霍华德·贝克尔专访》，载《中国学术》，第 34 辑，2105 年，第 344 页。
[2] Marco Santoro, "Producing Cultural Sociology: An Interview with Richard A. Peterson", pp.33-55.

两种乡村音乐风格的不同。第四部分包括第十、十一和十二章。第十章介绍了20世纪30年代美国得克萨斯州和俄克拉何马州石油开采热潮中形成的两种音乐：酒馆音乐（honky-tonk）和西部摇摆（western swing）。第十一章介绍了20世纪50年代汉克·威廉斯（Hank Williams）如何成了乡村音乐的化身。第十二章介绍了对乡村音乐的正式命名。此外，还有导论部分，即第一章，它简要介绍了全书的理论视角和理论问题，以及第五部分，即第十三章和第十四章，它深入讨论了乡村音乐的本真性问题。在这本书中，彼得森关注的是一个一以贯之的理论问题，即乡村音乐的本真性是如何被制造出来的。

彼得森认为，20世纪20年代，布罗克曼曾在亚特兰大建立起完整的乡村音乐生产体系，它包括录制唱片、广播台播放、巡回演出、歌曲出版和歌曲创作五部分。对于这五个部分，彼得森并未平均分配笔墨，而是抓住了五者之中的关键——广播台——来进行论述。彼得森认为，正是一个信号强大的广播台的存在，造就了几个城市在乡村音乐发展史上的支配地位：20世纪20年代，WSB广播台造就了亚特兰大；30年代，WLS广播台造就了芝加哥；40年代到70年代，WSM广播台造就了纳什维尔。

广播台之所以如此关键，并不是因为它会付给乡村音乐歌手很高的出场费。与此相反，在乡村音乐发展初期，歌手在广播台的演出薪酬很微薄，有时甚至没有。广播台对乡村音乐歌手的影响不是直接性的，而是基础性的。通过在广播台露面，乡村音乐歌手逐渐积累了名声。这样他们就可以在广播台信号覆盖的地方进行巡回演出、出售唱片、出版歌曲集等。这使乡村音乐歌手的全职生涯成为可能。录制第一张乡村音乐唱片的歌手卡森曾坦率地说："广播造就了我。"[1]

20世纪30年代，在美国大萧条的冲击下，唱片业遭受了重创，而广播台则持续繁荣发展，成了乡村音乐发展的最后一块绿洲。那时的广播台对乡村音乐产生了方方面面的影响。彼得森比较了两种不同的广播台组织

[1]［美］理查德·彼得森《创造乡村音乐：本真性之制造》，卢文超译，南京：译林出版社，2017年，第24页。

形式对乡村音乐歌手所产生的影响。当时,芝加哥的 WLS 广播台和纳什维尔的 WSM 广播台都创办了谷仓舞节目。在这种节目形式下,演奏者需在广播台常驻演出,被广播台编排进一个统一的节目表,这促使演奏者之间形成了专业化分工,并催生了演奏者自身的专一化风格。这限制了那些可以演奏多种风格的歌手的发展。

与之相反,有的人则不是在一个广播台常驻演出,而是在不同地方的广播台进行巡回演出,这便是串演。这种串演对演奏者提出了新的要求。首先,他们演奏的曲目不能单一,必须要多样,这样才能举办一次完整的演出。其次,由于他们经常"打一枪换一个地方",且他们的出场费是固定的,为了便于移动并使每个人赚的钱多一点,他们组成的乐队规模一般很小,而且很多都是由亲戚组成的乐队,比如当时的兄弟乐队德尔摩兄弟乐队和摩罗兄弟乐队等等。由此可见,广播台的组织形式(无论是常驻演出还是巡回串演)会对乡村音乐歌手的技能(无论单一化还是多样化)、乐队规模(无论是大还是小)等产生了重要影响。

广播台不仅影响了乡村音乐歌手的技能发展,它还塑造了他们顾家、传统的形象,这影响了乡村音乐本身的美学风貌。无论是谷仓舞还是串演,由于它们都是在广播台公开播出,为了吸引听众和广告商的赞助,乡村音乐的歌词普遍强调一种家庭娱乐的氛围,而不是伤风败俗的趣味。彼得森在评说串演时说:"在这种工作环境中,没有色情暗示、社会讽刺、冷淡的专业主义或反抗立场的位置。"[1]

这与酒馆音乐相比就一目了然了。在大萧条时期,美国西南部的得克萨斯州和俄克拉何马州因为石油开采热而继续繁荣,那里的工人工作虽然很艰苦,但却赚了不少钱。当时,禁酒令的撤销促进了酒馆的繁荣。在这种环境下,出现了酒馆音乐和西部摇摆音乐。而在稍微正式的舞厅中,流行的是西部摇摆音乐,这种音乐是为了伴舞而演奏的,所以节奏要准确,声音要大。因此,乐队规模一般比较大。在路旁的酒馆中,流行的则是酒馆音乐。那里的环境非常嘈杂,这要求乐器的扩音效果必须好。就此来

[1] [美] 理查德·彼得森《创造乡村音乐:本真性之制造》,第 155 页。

说，吉他要优于小提琴，这使得越来越多的乐队开始使用吉他。因为小酒馆中没人跳舞，所以歌曲的节奏可以不那么准确。与广播台播放的温和的乡村音乐相比，酒馆音乐的歌词就激烈多了，它们是个人化的、直率的，对于色情内容也毫不掩饰。由此，我们可以一窥彼得森的文化生产视角的妙处。彼得森的研究表明，乡村音乐的演出环境对它的美学风貌有着重要的影响。乡村音乐是更为温和还是更为激烈，是更为保守还是更为激进，这些特质可能并不能仅仅从歌手或者歌曲创作者身上来找原因，而更应该从它所产生的环境中找原因。

这本书一以贯之的理论问题是乡村音乐的"本真性"。在书的第二部分，彼得森讲述了本真性的乡村音乐形象的制造过程。在乡村音乐发展过程中，存在过两种人们相对认可的形象，但它们都有不尽如人意之处。第一种形象是山里人，第二种形象是牛仔。彼得森认为，乔治·海（George Hay）是最自觉的山里人形象建筑师。乔治·海对外宣称，大奥普里的演出都是非正式的，任何一个农民在周六晚上都可以来演唱他的旧时歌曲。但是，彼得森却通过细致的研究表明，大奥普里的节目并非乔治·海说得那样随意，而是有着周密的计划与安排；大部分演出的歌手也并不是乔治·海对外宣称的农民，而是在城市里工作的人。乔治·海有意地制造山里人形象，是为了便于商业推销，这正如北方佬形象、黑人形象、爱尔兰人形象一样。为了制造山里人形象，乔治·海修改了很多乐队的名字，使它们听起来更有山野之气，比如他将"宾客利兄弟谷仓舞交响乐团"改成了"迪克西泥土播种机"[1]。他还让演员们都穿得像山里人一样。与山里人形象一样，牛仔形象也是有意制造出来的。在现实中，真正的牛仔很少唱歌，唱歌的牛仔其实都是歌手，只是被包装成了牛仔。有意思的是，山里人的歌很流行，但他们却因外表土气而不吸引人；牛仔的外表很吸引人，但他们的歌却很少走红。由此，在后来的乡村音乐发展中，理想的乡村音乐歌手形象就吸收了山里人的歌和牛仔的外表。这种乡村音乐歌手形象被观众认为是最具本真性的：穿着牛仔的服装，唱着山里人的歌。

[1] [美]理查德·彼得森《创造乡村音乐：本真性之制造》，第89页。

彼得森认为，为了保持这种本真性，人们采用了很多方法。比如，与其他音乐歌手相比，乡村音乐歌手将自己塑造成了最亲民的形象，有人甚至在演唱结束后为听众签名23个小时。[1]有的歌手还通过演唱传统本身来表明自己的本真性，如歌曲《汉克·威廉斯，你写就了我的人生》《汉克和莱夫第，你们提升了我的乡村灵魂》。彼得森说，这些歌曲"有助于将人造的传统自然化"[2]。对于彼得森描述的"本真性之制造"，迈克尔·休斯（Michael Hughes）曾用欧文·戈夫曼（Erving Goffman）的"印象管理"理论进行解读，认为它们之间有着深刻的一致性。戈夫曼论述印象管理的代表作是《日常生活中的自我呈现》。而迈克尔·休斯认为，我们可以将彼得森的《制造乡村音乐：本真性之制造》看作"日常生活中的乡村音乐呈现"[3]。

如前所述，在彼得森和阿南德合写的《文化生产视角》一文中，他们曾将对文化内容产生影响的环境归纳为：1.科技；2.法律法规；3.工业结构；4.组织结构；5.职业生涯；6.市场。[4]在彼得森的这本书中，这些因素都紧密交织在一起。我们可以将这六种环境看作一种"外环境"。此外，彼得森在书中也触及了"内环境"，即人的观念和态度对乡村音乐的发展所产生的影响。比如，乡村音乐从发展初期就遭受了大众娱乐业经理的偏见，彼得森形象地说：

"拉小提琴"的约翰·卡森和其他早期乡村音乐表演者的走红让大多数大众娱乐业经理难以理解，因为他们是城市人，有着中产阶级的世故，或者他们是最近从农村迁到城市的移民，他们想尽力掩盖自己的农村出身。他们并没有中立地看待乡村音乐，而是简单地将它视为他们自己的美学和世界观的对立面，因为它唤起了劳苦农村和狭隘道德的形象。在迅速城市化的美国社会中，很多人对此都尽力避而远

[1]［美］理查德·彼得森《创造乡村音乐：本真性之制造》，第272页。
[2]同上书，第273页。
[3] Michael Hughes, "Country Music as Impression Management: A Meditation on Fabricating Authenticity", *Poetics*, No.2 (2000), pp.185-205.
[4] Richard A.Peterson, N.Anand, "The Production of Culture Perspective", pp.311-334.

之。它是乡村的，他们是城市的；它是不变的，他们是迅速变化的；它是传统主义的，他们是现代主义的；它是手工艺制作的，他们是大规模生产的；它在美学上是殿后的，他们是先锋的。这种音乐的制作者是农村的乡巴佬，土包子，纺织厂雇工，穷苦白人或者山里人，而他们是现代城市中世故老练的人。[1]

正是出于这种对乡村音乐的偏见，20世纪20年代，在乡村音乐走红时，主流音乐界却将它拒之门外。不过，这反而为它的独立发展创造了条件。彼得森说："如果乡村音乐的歌曲创作者和表演者获准进入市场这个最有利可图的部分，那么，从20世纪20年代起到现在，乡村音乐可能已经成为流行音乐的一部分，这种暗示看似牵强，却是可能的。"[2]

美国人对"乡村音乐"的态度当然不仅仅是这样的偏见，否则乡村音乐就不会发展起来了。他们一方面认为乡村是落后的，就像一个地狱；而另一方面，他们也赞美乡村的自然和纯粹，认为那是尚未被工业文明所污染的地方，就像是天堂。美国人对乡村乌托邦的这种神往，当然也被精明的企业家捕捉并利用了。正如前面所说的乔治·海对山里人形象的制造。到了1953年，乡村音乐中的"乡村"一词已经摆脱了其原有的负面形象，在人们的观念里更多地承载了积极的寓意。

由此可见，彼得森注意到了人们的观念对乡村音乐工业产生的影响。这种对于"内环境"的触及，已经超出了彼得森归纳的文化生产视角的六种客观的外环境，是对它的一种扩展。[3]

[1] [美]理查德·彼得森《创造乡村音乐：本真性之制造》，第4—5页。
[2] 同上书，第15页。
[3] 既然彼得森在1997年就出版了该书，为何他在2004年对文化生产视角下形成的研究路线进行总结时，仅仅关注那六种外在的环境，而没有将这种内在的因素放在其中呢？在我看来，彼得森确实对乡村音乐无所不知，所以他在事实层面自然不会将此遗漏。但是他可能没有意识到或没有打算将此理论化，并将它列入文化生产视角，因为他所理解的文化生产环境，更多的是一种客观的外在环境。虽然他令人信服地揭示了这种主观的"内环境"对乡村音乐的影响，但这却是在他的文化生产视角之外的。从这里，我们既可以看到彼得森文化生产视角的一些局限，也可以看到彼得森在运用文化生产视角时并非机械刻板地照搬，而是更多地根据事实进行发挥。这是文化生产视角的缺点，但彼得森并没有画地为牢，这是他研究方法的优势所在。

三、"生产"的隐喻性：从"文化生产"到"文化消费"

需要特别指出的是，尽管彼得森提出的"生产"听起来具有浓厚的马克思主义味道，但是，它却与马克思主义的"生产"概念并不一致。如果说，对马克思而言，"生产"是一种具体的分析范畴，那么，对彼得森而言，生产则更具隐喻性。马克·撒托诺（Marco Santoro）就曾指出："作为一种概念范畴，'生产'具有很强的马克思主义味道，这并没有错。但是，文化生产视角中的'生产'更多地被视为一种隐喻，而不是一种分析范畴。它是一种要求人们去做很多研究的隐喻。它已被用来指代一系列不同的进程，从文化创造到文化分配和消费。"[1] 其实，彼得森早在《文化生产：一篇绪论》一文中就将此表述得清清楚楚了："在这里，'生产'这个术语在其一般意义上（in its generic sense）是指创造、制作、市场化、分配、展览、吸纳、评价和消费的进程。"[2]

彼得森"生产"概念所蕴含的隐喻性已经预示了他后来对文化消费的研究。从20世纪90年代起，彼得森陆续发表了一系列的文章，基于具体的经验研究提出了"文化杂食者"的观念。之前的研究认为，社会地位高的人喜欢高雅艺术，社会地位低的人喜欢庸俗艺术。但是，彼得森的经验研究却表明，很多社会地位高的人并非文化单食者，而是文化杂食者。在全球化背景下，社会地位高的人更有机会，也更喜欢接触和欣赏各种不同的文化资源，从而成为文化杂食者，这是社会地位低的人力所不及的。因此，在美国，"文化杂食"正逐渐变成身份和地位的又一象征。这挑战了以往理解文化趣味时的"高雅之士和低俗之辈"模式。对此，我会在后面的章节中进行更详尽的论述。

正如我们所说的，彼得森的"文化生产视野"中的"生产"只是一种隐喻，它包含着彼得森后来才研究的"文化消费"。彼得森将"文化消费"称为"文化自生产"（autoproduction of culture），他说"自"（auto）的意思是，"人们会挪用他们环境中可以获得的商业文化元素，然后，重新想象

[1] Marco Santoro, "Culture as (and after) Production", *Cultural Sociology*, No.2 (2008), pp. 7-31.

[2] Richard A. Peterson, "The production of culture: A prolegomenon", *The Production of Culture*, p. 10.

和重新组合那些元素，以创造出文化表达，形成他们自己的独特身份"[1]。彼得森认为，他从文化生产到文化自生产的过渡，是一种连续性的扩充。[2]在撒托诺看来，这种"扩充"的桥梁之一就是英国的文化研究。根据英国文化研究的观点，消费也是一种意义的创造，也是一种符号生产，"我们可以将这种研究看作文化生产视角的扩充，它开始探讨文化生产在日常生活中的非正式进程"[3]。

并非所有的学者都这么看。保罗·赫希和皮尔·菲斯就认为，彼得森后期的文化消费研究，已经突破了之前的文化生产视角。马歇尔·巴塔尼（Marshall Battani）和约翰·霍尔进一步认为，由于文化生产的术语主要来自职业研究和工作研究，而文化消费的术语则集中于各种各样的文化选择，因此"在这两种文化过程的理论化之间存在着持久的裂痕"[4]。无论是赫希和菲斯的"突破说"，还是巴塔尼和霍尔的"分裂说"，它们都简单地将文化生产视角中的"生产"理解成分析性的概念，而忽视了彼得森"生产"的本意只是隐喻性的，它指代的是"一系列不同的进程，从文化创造到文化分配和消费"[5]。迪马乔就斩钉截铁地说，彼得森的"生产"视角是一以贯之的，只是前期侧重点在"生产"，后期侧重点在"自生产"而已。他说："这种趋势既不代表彼得森的视角发生了巨大的变化，也不代表利用它的人背叛了他最初的设想，而是一种从一开始就蕴含在彼得森著作中的问题意识的自然表达。"[6]

四、文化生产视角与艺术界视角

可以说，彼得森的文化生产视角与贝克尔的艺术界思想是"双峰并

[1] Marco Santoro, "Producing Cultural Sociology: An Interview with Richard A. Peterson", pp. 33-55.
[2] Richard A. Peterson, N.Anand, "The Production of Culture Perspective", pp. 311-334.
[3] Marco Santoro, "Culture As (and after) Production", pp.7-31.
[4] Marshall Battani, John R. Hall, "Richard Peterson and Cultural Theory: From Genetic, to Integrated, and Synthetic Approaches", *Poetics*, No.2 (2000), pp. 137-156.
[5] Marco Santoro, "Culture As (and after) Production", pp. 7-31.
[6] Paul DiMaggio, "The Production of Scientific Change: Richard Peterson and the Institutional Turn in Cultural Sociology", pp.107-136.

峙"的两种研究视角。那么这两种视角之间的关系是怎样的呢?

巴塔尼和霍尔认为,尽管"艺术界视角"有时被看作在"文化生产视角"的旗帜下,但实际上,"艺术界视角"更有包容性,因为它将与艺术品制作相关的一切因素都考虑在内。[1] 他们如此判断的基础,是将彼得森的"文化生产视角"中的"生产"二字理解成分析性的,而非隐喻性的概念。这误解了彼得森的本意。彼得森的"生产"是隐喻性的,它并非特指生产,还包括分配、消费等。因此,这种"艺术界视角比文化生产视角更具包容性"的观念并不准确。

撒托诺认为,从学术引用数量来看,"艺术界视角"要比"文化生产视角"更成功。在他眼中,彼得森的文化生产视角和贝克尔的艺术界视角并不一致。他所根据的是两者背后的社会学传统。他认为,彼得森是从工业社会学、组织社会学和职业社会学研究文化,而贝克尔则是从符号互动论研究艺术。[2] 这种观念犯了简单化的错误。尽管贝克尔被认为是符号互动论的代表人物之一,但他并没有完全按照符号互动论开展研究。作为休斯的学生,贝克尔将职业社会学运用于艺术研究中,在《艺术界》第一版前言中,他宣称自己"将职业社会学运用到了艺术工作中"[3]。在研究艺术时,贝克尔也运用了组织社会学,他宣称"我的分析原则是社会组织的,而不是美学的"[4]。对此,彼得森也有清楚的认识:"我确实赞赏埃弗里特·休斯和他的学生霍华德·贝克尔……的工作。我喜欢他们将职业放在组织背景下进行讨论的方式,而不仅仅是将职业作为职业。我很崇拜休斯,有时,作为一个研究生,我真希望我是在芝加哥学习。"[5]

对于他们之间的这种相似性,可以举出例子进行简单的"互证"。首先,我们可以从"艺术界视角"看彼得森的研究。"艺术界视角"认为,艺术是一种集体活动,是各种不同的角色一起参与的结果,而每个角色之

[1] Marshall Battani, John R.Hall, "Richard Peterson and Cultural Theory: From Genetic, to Integrated, and Synthetic Approaches", pp.137-156.
[2] Marco Santoro, "Culture As (and after) Production", pp.7-31.
[3] [美]霍华德·S.贝克尔《艺术界》,第一版前言第19页。
[4] 同上书,第一版前言第18页。
[5] Marco Santoro, "Producing Cultural Sociology: An Interview with Richard A. Peterson", pp.33-55.

所以参与其中，是因为这能满足他们自身的利益。彼得森在研究摇滚音乐节时，就研究了参与其中的各种角色的动机：小镇的人可以获得名声和金钱；节日发起人也能够赚钱和成名；节日参与者可以碰到和自己一样喜爱摇滚的人；节日表演者也可以日进斗金，大赚一笔；媒体公司则发现，这种节日有着巨大的商业价值，因为很多无法到现场的人希望能通过媒体了解该节日。在这里，我们可以看到，参与一个摇滚节日的各方都有自己的利益，也都满足了自己的利益，在他们的集体活动下，摇滚音乐节也就顺利举办了。[1]阿南德说，彼得森论证的力量就在于"他同时关注众多行动者"，而非单纯聚焦于"一个单独的、核心的企业家"，[2]这与贝克尔的艺术界视角异曲同工。其次，我们也可以从"文化生产视角"看贝克尔的研究。在文化生产视角中，彼得森归纳了科技、法律法规、工业结构、组织结构、职业生涯、市场等研究路线。而在《艺术界》中，贝克尔对此多有涉及。贝克尔讲到，一种新科技的发展，可能会促使形成一个新的艺术界。比如，计算机电子技术的发展，可能会促使一个电子音乐界的形成。贝克尔也论述了法律法规对艺术产生的影响。比如，他援引莫兰的研究指出，"在美国，在对古典艺术品征收20%的税于1909年被废止后，人们开始收藏18世纪的英国绘画；1913年，在对当代艺术品征收的税被废除后，人们开始收藏现代法国绘画"，[3]如此等等。

由此可见，彼得森的文化生产视角和贝克尔的艺术界视角所蕴含的基本观念是一致的，只是表述方式有所不同而已。对此，还是两位学者心里最为清楚。彼得森说："到了20世纪70年代晚期，我们都开始意识到，他正在形成的'艺术界'视角与文化生产视角是互补的，而不是相互竞争的。我们可以将这些旗鼓相当的方案看作有效联系在一起，但却属于不同层面的分析。"[4]贝克尔也说："我认为，彼得森和我关于研究艺术的想法

[1] Richard A. Peterson, "The Unnatural History of Rock Festivals: An Instance of Media Facilitation", *Journal of Popular Music and Society*, No.2 (1973), pp.1-27.

[2] N. Anand, "Defocalizing the Organization: Richard A. Peterson's Sociology of Organizations", *Poetics*, No.2 (2000), pp.173-184.

[3] [美]霍华德·S.贝克尔《艺术界》，第156页。

[4] Marco Santoro, "Producing Cultural Sociology: An Interview with Richard A. Peterson", pp.33-55.

是非常相似的。……其他人可能会认为我们的路径并不相似。但是，我认为它们很相似，即便我们使用了不同的语言去描述我们所想的东西。"[1]

需要注意的是，无论是彼得森的文化生产视角，还是贝克尔的艺术界视角，它们都是一种"视角"，而不是一种"理论"。迪马乔认为，彼得森的文化生产视角从一开始就是"一个教堂，而不是一种偶像崇拜"（a church, not a cult）。换言之，它不是一种系统化的理论，而只是一种视角，一个新开启的研究空间。[2] 在彼得森的文化生产视角的指引下，研究者们逐渐形成了六种路线的研究：科技、法律法规、工业结构、组织结构、职业生涯、市场。与之相似，贝克尔自己从来不将艺术界视角看作一种封闭性的理论，而是一种指示如何进行研究的视角。在这种视角指引下，贝克尔根据艺术生产的进程，考虑了供货者、分配者、美学家、国家和编辑等对艺术制作所产生的影响。由此可见，彼得森归纳的六种路线更多呈现出"空间并存"的特点，而贝克尔则按照艺术生产进程以"时间渐次"对《艺术界》的章节进行划分。但是，两者之间并无冲突，而是你中有我，我中有你。

从更大的视野来看，两者之间基本一致是因为他们所提出的问题基本一致。无论是文化生产视角，还是艺术界视角，两者所提出的问题都是：文化或艺术的制作进程对文化或艺术产生了什么影响？其所关注的都不是作为客体的文化或艺术，而是作为进程的文化或艺术。由此，他们就与体制主义美学家丹托和迪基、马克思主义式的艺术社会学（包括法兰克福学派）拉开了距离。

当然，两者之间基本一致，并不意味着两者完全等同。在贝克尔看来，他们之间有两个不同。但这些差异只是技术性的，而不是根本性的。首先，彼得森会使用调查问卷来进行受众研究，而倾向民族志方法的贝克尔则对此并不感兴趣；其次，贝克尔主张"应该观察在一件艺术品的生产中所有对之有贡献的人所组成的世界"，但"这超出了彼得森认为有理

[1] 卢文超《社会学和艺术——霍华德·贝克尔专访》，载《中国学术》，第34辑，2015年，第344页。
[2] Paul DiMaggio, "The Production of Scientific Change: Richard Peterson and the Institutional Turn in Cultural Sociology", pp.107-136.

或有趣的范围"。在贝克尔看来，这并不是真正的理论上的差别，"有人或许会认为，这确实是一种真正的'理论上的'差别。但我并不这么看。相反，我认为这是一个完全合理的、可以理解的差异"[1]。

五、文化社会学与文化的社会学

自从彼得森提出文化生产视角以来，它就产生了巨大的影响。迪马乔认为，这首先是因为文化生产视角的开放性，即作为路标可以指示研究方向，而不是作为封闭性的理论系统；其次则是因为当时艺术等文化领域缺乏有效的解释范式，而文化生产视角则非常有效，正好"乘虚而入"；最后，彼得森的"文化生产视角"也是一场小型的学术运动，彼得森利用各种组织资源传播了这种观念。[2]

巴塔尼和霍尔认为，文化生产视角作为一种经验视角，而不是一种系统化的理论，是彼得森对社会学最著名的贡献。[3]赫希和菲斯认为，文化生产视角至今仍然是文化社会学领域最有影响力的视角之一。[4]阿南德则对彼得森的研究范式赞不绝口："多么简单！多么复杂！多么优雅！"[5]正是因为彼得森的突出贡献，2000年，《诗学》杂志出版了研究彼得森的专刊，由著名文化社会学家赫希、迪马乔、佐伯格等撰文探讨彼得森的思想。撒托诺认为，这是迄今为止研究彼得森的最好读物。[6]

尽管文化生产视角产生了重大的影响，但它也招致了一些批评。其中，最主要的就是亚历山大的"文化的社会学"（cultural sociology）对彼得森的"文化社会学"（sociology of culture）的批评。亚历山大在《文化

[1] 卢文超《社会学和艺术——霍华德·贝克尔专访》，载《中国学术》，第34辑，第345页。
[2] Paul DiMaggio. "The Production of Scientific Change: Richard Peterson and the Institutional Turn in Cultural Sociology", pp.107-136.
[3] Marshall Battani, John R.Hall, "Richard Peterson and Cultural Theory: From Genetic, to Integrated, and Synthetic Approaches", pp. 137-156.
[4] Paul Hirsch, Peer Fiss, "Doing Sociology and Culture: Richard Peterson's Quest and Contribution", pp.97-105.
[5] Narasimhan Anand, "Defocalizing the Organization: Richard A. Peterson's Sociology of Organizations", *Poetics*, No.2 (2000), pp. 173-184.
[6] Marco Santoro, "Culture As (and after) Production", pp. 7-31.

理论的强纲领：结构解释学的元素》一文中指出，在以彼得森为代表的文化社会学中，文化是被决定的："我们说其解释力来自社会结构中的'硬性'变量……在这种研究取向中，文化被定义为是'软性'的，并不完全是独立的变量，它或多或少被限定在只能参与社会关系的再生产。"[1]因此，如果说前者是文化社会学（sociology of culture），亚历山大提出的研究方案则是文化的社会学（cultural sociology）。[2]在亚历山大看来，文化社会学和文化的社会学之间存在着巨大差异。他指出，文化自主性和能动性是文化的社会学区别于文化社会学的主要因素，传统文化社会学取向"更多地将文化看作一种非独立的变量，而'文化的社会学'中文化则在塑造人的行为和制度的建构时承担一种拥有相对自主性的'独立变量'角色，能够对人的行为输入如物质、制度力量一样的勃勃生机"[3]。换言之，文化自主性是"文化的社会学"的核心和要义之所在：

> 这样一种积极地将文化与社会结构进行理论脱钩的尖锐争论，正是我们所指出的"文化自主"。相较于文化社会学，文化的社会学依赖于建立起这样一种自主性——并且只有通过这样一种强范式，社会学家们才能阐明文化在塑造社会生活方面所扮演的强大角色。与此相反，文化社会学提供的论点是弱范式，称文化是一种无力而模棱两可的变量。[4]

[1]［美］杰弗里·亚历山大《社会生活的意义——一种文化社会学的视角》，周怡等译，北京：北京大学出版社，2011年，第9—10页。

[2] 在《社会生活的意义——一种文化社会学的视角》一书中，译者将 sociology of culture 译为"文化的社会学"，将"cultural sociology"译为"文化社会学"。这值得商榷。如果将"sociology of culture"译为"文化的社会学"，那么以此类推，"sociology of art（religion，science）"等学科就应译为"艺术（宗教、科学）的社会学"了。这与国内通行译法不符。实际上，亚历山大自己就提道，cultural sociology 是"一个形容词和名词的结合"（亚历山大，第2页）。这表明 cultural 是形容词，是"文化的"的意思。因此，该术语译为"文化的社会学"更为贴切。在引用译者译文的过程中，笔者对此译法进行了修正。

[3]［美］杰弗里·亚历山大《社会生活的意义——一种文化社会学的视角》，第9页。

[4] 译者在译文中将 strong program 译为强文化范式，weak program 译为弱文化范式。在后记中，译者则将其译为强范式和弱范式。在这里一并修订为"强范式"和"弱范式"。

也就是说，与彼得森的弱范式（weak program）不同，亚历山大所提出的强范式（strong program）"唯一且最为重要的特征是，它认可文化的自主性，并致力于实践这种文化-社会学理论"[1]。

在文化自主性的基础上，亚历山大提出需要用诠释学方法来重新构筑社会文本。将文化结构视为社会文本，使得借鉴文学研究的理论资源成为可能。[2] 在他看来，在以往的研究中，"学者们近乎残忍地把人类行动描述成了寡淡的工具性行为，好像行动的建构不需要参照人的内部环境，即由神圣-善、世俗-恶的道德结构和由创造大事年表并规定戏剧化意义的叙事性目的论所构成的内部环境"[3]。因此，在亚历山大看来，"道德剧、情节剧、悲剧和喜剧之类的叙事形式能够理解为带有特定的社会生活含义的'类型'"[4]。值得注意的是，亚历山大的文化的社会学并非全盘否定文化社会学，而是将其优长纳入其中。他提出："我们在这里提出结构主义和解释学能够相互结合。前者为一般理论的建构、预测和文化自主性的主张提供了可能性。后者则使我们能够进行分析来捕捉社会生活的质地和性质。注意制度和行动者作为因果媒介对上述理论进行补充，我们就得到了一个强有力的文化的社会学的基础。"[5]

亚历山大对纳粹大屠杀的研究就生动地展示了他的这种文化社会学，并就此稍作论述，可以让我们更清晰地看到他与彼得森的文化社会学之间的差异。在亚历山大看来，战后美国对于纳粹大屠杀的认识刚开始是用一种"进步叙事"进行讲述的。在这样的叙事中，"它宣称由社会的恶带来的精神创伤终将被克服，纳粹主义终将被击败并从世界上消灭，精神创伤将最终被限制在一个创伤性的过去，而它的黑暗在新时代强大的社会之光下终将悄然隐去"[6]。在这种叙事中，美国人与犹太受害者之间保持着距离，并能产生深刻的认同和共鸣。因此，当犹太人组织要求在纽约建立犹

[1]［美］杰弗里·亚历山大《社会生活的意义——一种文化社会学的视角》，第10页。
[2] 同上书，第10—11页。
[3] 同上书，第12页。
[4] 同上书，第23页。
[5] 同上书，第24页，重点号为笔者所加。
[6] 同上书，第36页。

太人种族浩劫纪念碑时,遭到了代表们的全票反对。人们认为过去的事情已经过去,受过的苦难不会再次到来,我们需要的是对纳粹大屠杀的受害者进行弥补。但是,时过境迁,这种进步的叙事中断了,让位于一种悲剧的叙事,"根据对纳粹大屠杀这个全新的悲剧性理解,受难而不是进步,成为叙事所指向的终极目的"[1]。亚历山大认为这种叙事"关注的焦点不在于事态的逆转和改善(即我在这里所说的'进步'),而是罪恶的性质,它的直接后果以及导致罪恶发生的动机和关系"[2]。因此,在这种叙事中,一切都与以往变得不同:

> 因为纳粹大屠杀的悲剧叙事取代了进步叙事,所以向善除恶的伦理标准似乎不像现代性曾经充满自信的宣誓那样强有力了。进步叙事把纳粹的罪行在时间上限定为"中古的",以此来和理论上那先进文明的现代性准则形成对比。然而随着悲剧性观点的出现,野蛮却被放置到了现代性本身的基本性质中。[3]

就是在这样的变化中,纳粹大屠杀这一社会事件本身被戏剧化,成为一场悲剧,而这也"不再是发生在特定的某时某地的某件事,而是指一个纹章式的、象征性的人类受难的精神创伤。这个犹太人的可怕创伤终于变成了全人类的精神创伤"[4]。

由此可见,亚历山大将社会事件文本化,用叙事、悲剧等观念来理解纳粹大屠杀。值得注意的是,亚历山大并不仅注重这种对社会文本的阐释,他同时也关注了为何会产生对社会文本的不同叙事。换言之,是什么导致了对纳粹大屠杀的叙事从进步叙事转变为悲剧叙事?亚历山大认为,这与诸多复杂因素有关。首先,以《安妮日记》为代表的作品让美国观众与纳粹大屠杀的受害者之间产生了心理认同;其次,人们界定的行凶者

[1] [美]杰弗里·亚历山大《社会生活的意义——一种文化社会学的视角》,第51页。
[2] 同上。
[3] 同上书,第53页。
[4] 同上书,第55页。

也从纳粹本身发生了扩展。对阿道夫·艾希曼（Adolf Eichmann）的审判是一根导火索，这使人们意识到，艾希曼不仅仅是纳粹，而可能是我们每一个人。当时"米尔格拉姆实验"也起到了推波助澜的作用，加剧了纳粹之恶向整个美国民众的扩散。这种符号的膨胀在越战期间进一步加剧。在以往的进步叙事中，美国是解放者；但在越战中，美国却成了施暴者。于是，原本基于进步叙事的纳粹大屠杀被解构了，其中的解放者变成了"德国式的美国"，"凝固汽油弹被拿来与毒气弹类比，而越南那燃烧的丛林则被拿来与毒气室形成类比"[1]。于是，在这种符号逆转的过程中，"盟军和行凶者之间的这种类比很快就被广泛地接受为历史事实"[2]。这产生了巨大的影响。二战刚结束时，美国曾经有人反对修建大屠杀死难者纪念碑，但到了这时，已经没有人再反对了。

由此，我们可以一窥亚历山大的文化社会学的妙处。他将社会事件建构为社会文本，并且用诠释学的方法来理解和研究这种社会文本，探讨对这种社会文本的不同理解（是进步叙事还是悲剧叙事）所产生的社会影响。在这里，文化具有了自主性和能动性。它不再仅仅被物质、结构等因素所决定，也可以反过来影响它们。

由此可见，彼得森的文化社会学和亚历山大的文化的社会学之间具有很大差别。首先，彼得森将文化视为社会，亚历山大则将社会视为文化。前者将作为价值的文化转化为作为物质的文化，从而对其进行社会学经验研究。后者将作为实体的社会转化为作为文本的社会，从而对其进行符号学和阐释学的文本分析。其次，彼得森将文化视为因变量，亚历山大则将文化视为自变量。前者认为文化是受到各种社会因素影响而发生变化的，致力于挖掘这些具体的社会因素；后者则认为文化是自主的，会独立产生影响。虽然两者的名称相似，但理论路径却存在较大差别，这也正是亚历山大批判彼得森的根源之所在[3]。

[1] [美]杰弗里·亚历山大《社会生活的意义——一种文化社会学的视角》，第62页。
[2] 同上书，第63页。
[3] 就此而言，亚历山大同样不认同贝克尔的艺术社会学。2011年，在笔者与亚历山大的通信中，他告诉我，他们所做的并非贝克尔式的艺术和文化社会学。

第三章 理查德·彼得森的文化杂食观念及其论争

在艺术趣味与社会地位关系的研究中,布尔迪厄的趣味理论确立了一种主导模式。但是,自20世纪90年代以来,理查德·彼得森的文化杂食观念异军突起,成为与布尔迪厄趣味理论难分高下的一种模式。阿兰·瓦尔德(Alan Warde)等学者指出:"在当前关于社会地位和文化能力之间关系的论争中,文化杂食命题是核心和关键之所在。"[1]那么,何为文化杂食观念?它与布尔迪厄的趣味理论又是什么关系?它对我们又有何种意义和价值?这些都是有待梳理和探讨的问题。

一、文化杂食观念的源起与演进

1992年以来,彼得森和他的同伴们发表一系列文章,提出和阐明了文化杂食观念。在这些文章中,他们报告了经验研究中的一项新发现:社会地位高的人不仅欣赏高雅文化,而且越来越倾向于欣赏通俗文化,呈现出一种杂食倾向;而社会地位低的人还局限于欣赏自身的文化。

要理解彼得森该发现的理论意义,首先要明白美国社会中的传统区分模式。在彼得森之前,无论是劳伦斯·莱文(Lawrence W. Levine)的研究,还是保罗·迪马乔的研究,都证明美国社会存在一种趣味区分的高低模式。换言之,社会上层(high-brow)倾向于欣赏高雅艺术,而对低俗艺术不屑一顾。社会中层(middle-brow)倾向于模仿上层的文化趣味,却没有时间和财力完全投身其中。社会下层(low-brow)倾向于欣赏来自民间

[1] Alan Warde, David Wright, Modesto Gayo-Cal, "The Omnivorous Orientation in the UK", *Poetics* No.2 (2008), pp. 148-165.

的文化。这种高低区分模式受到了当时颅相学的影响。实际上，我们所说的上层（high-brow）、中层（middle-brow）和下层（low-brow）正是来自颅相学。当时，随着艺术越来越成为一种区分社会地位的标志，不少人认为，并非所有人都具有欣赏艺术的能力。白种人额头高，可以欣赏高雅艺术；而非白种人则额头低，对此一窍不通。这种种族主义理论提供了当时趣味分层的基础，即将高额头（high brow）与低额头（low brow）当作雅俗之分的标志。[1] 随着中产阶级的扩张，中额头（middle brow）也开始被人们广泛使用。因此，人们熟知的高低区分模式，对彼得森的新发现造成了不小的冲击。

彼得森的新发现表明，以往从风雅之徒（snob）到文化笨蛋（slob）的区分不再有效。上层不再是仅仅喜欢高雅艺术的风雅之徒，而成了雅俗皆赏的"文化杂食者"（omnivore）。前者会排斥低俗的艺术，后者则具有一种开放性。相应地，下层也不再是庸众，而成了只喜欢有限文化形式的"文化单食者"（univore）。彼得森顺势提出，一种杂食与单食区分模式正在取代以往的高低区分模式。在他看来，杂食与单食的区分模式更适合当代美国的地位分层。

随着研究推进，彼得森对文化杂食的认识也逐步深入。最初，彼得森和艾伦·锡姆克斯（Allen Simkus）提出的模式是风雅之徒转变为文化杂食，文化笨蛋转化为文化单食。这是建立在趣味高低之上的一种划分，只不过高被杂所取代，低被单所取代。后来，在彼得森与罗杰·科恩（Roger Kern）的文章中，他们指出风雅之徒并未完全消失，而是与文化杂食者并存。他们都属于上层，但趣味广度有所不同，前者趣味偏狭，后者趣味广泛。在他们对社会下层的认识中，那些人依然是趣味单一的文化单食者。在他与加布里埃尔·罗斯曼（Gabriel Rossman）的文章中，他们进一步将趣味的广度原则推进到社会下层，确认了社会下层也具有文化杂食者。由此，文化趣味就有了高单组合、高杂组合、低单组合和低杂组合四

[1] Richard A. Peterson, "The Rise and Fall of Highbrow Snobbery as a Status Markers", *Poetics*, No.2 (1997), pp.75-92.

种模式。在彼得森的最初论述中,文化杂食是社会上层的特征。在后来的论述中,他越来越意识到文化杂食只是根据趣味广泛与否而进行的一种划分,并不一定与社会地位高低画上等号。彼得森将他代表性的三篇文章总结为如下表格[1],由此可以清晰地看出他对文化杂食理解的变迁。

表A 彼得森和锡姆克斯的概念,1982年数据

	趣味
高层	从风雅之徒到杂食
低层	从文化笨蛋到单食

表B 彼得森与科恩的概念,1982、1992年数据

		趣味的广度	
		狭	宽
趣味层级	高层	风雅之徒 1	杂食 2
	低层	单食 3	未曾检测 4

表C 彼得森和罗斯曼的概念,1982、1992、2002数据

		趣味的广度	
		狭	宽
趣味层级	高层	高层单食 1	高层杂食 2
	低层	低层单食 3	低层杂食 4

二、文化杂食观念的性质和内涵问题

自从彼得森的文化杂食观念被提出以来,学界已将它应用到各个国家、各种艺术领域的研究中,由此扩展和深化了彼得森的研究。在此过程中,围绕着文化杂食的性质问题和内涵问题,也产生了一些论争。

1. 文化杂食的性质问题

在彼得森对文化杂食的研究中,他的出发点是喜好,即人们声称自己喜欢什么。这引起不少学者的质疑。他们认为,对趣味的研究不能仅凭人

[1] Richard A. Peterson, "Problems in Comparative Research: The Example of Omnivorousness", *Poetics*, No.5 (2005), pp. 257-282.

们声称喜欢什么，而应该考虑人们实际参与什么。换言之，不能听其言，而应观其行。吉斯·梵·里斯（Kees van Rees）指出："彼得森分析的缺陷在于研究受访者宣称的喜好，而不是他们实际的活动。"[1]在他看来，不少人可能会言行不一，布尔迪厄所论述的统治阶级就经常夸大他们的兴趣范围。因此，不少论者不再从喜好出发，而是从实际参与活动出发研究趣味。乔迪·洛佩斯－辛塔斯（Jordi Lo'pez-Sintas）指出："我们将关注点从音乐趣味转移到艺术参与，强调文化资本的行为层面。"[2]瓦尔德也指出，因为人们关注的是文化风格在社会分层中的作用，所以必须关注作为社会行动的消费。在他们看来，实际听歌剧比声称喜欢歌剧重要，实际听爵士乐比声称喜欢爵士乐重要，"我们希望关注文化消费的证据，而不是趣味"[3]。

　　对此质疑，彼得森进行了回应。彼得森认为，上述论点的关键是，活动是比喜好更好的趣味标志。但在现实中却存在这种情况：参与活动的人不一定喜欢，喜欢活动的人不一定有机会参与。比如，随着年龄增长，老年人很少参加艺术现场活动，但却依然对它兴致盎然。因此，彼得森认为："如果人们想预测未来的参与情况，那么当前的参与看上去是最好的测量。但如果人们感兴趣的是测量我们关注的趣味，那么受访者关于他们喜好的自我报告看上去是更直接地测量他们如何使用艺术形塑身份并象征性地宣称他们在世界中位置的方式。"[4]由此可见，彼得森依然认为，喜好是比活动更好的趣味标志。

　　从杂食的本义来说，所谓喜好，就是宣称爱吃什么；所谓活动，就是实际去吃什么。尽管两者之间关系密切，喜好什么往往也会去做什么，但两者并不总是一致：有人爱吃海参，但没钱，所以吃得少。这是喜好多，活动少。有人经常吃海参，但并不喜欢。这是活动多，喜好少。因此，是

[1] Kees van Rees, Jeroen Vermunt, Marc Verboord, "Cultural Classifications Under Discussion Latent Class Analysis of Highbrow and Lowbrow Reading", *Poetics*, No.5 (1999), pp.349-365.

[2] Jordi Lo'pez-Sintas, Tally Katz-Gerro, "From Exclusive to Inclusive Elitists and Further: Twenty Years of Omnivorousness and Cultural Diversity in Arts Participation in the USA", *Poetics*, No.5 (2005), pp.299-319.

[3] Alan Warde, David Wright, Modesto Gayo-Cal, "The Omnivorous Orientation in the UK", pp.148-165.

[4] Richard A. Peterson, "Problems in Comparative Research: The Example of Omnivorousness", pp. 257-282.

观察喜好还是观察活动，是听其言还是观其行，这决定了文化杂食的不同性质。

2. 文化杂食的内涵问题

关于文化杂食的内涵，人们的意见并不一致。有学者认为文化杂食是一个组合问题，应该跨越不同文化层级；有学者主张文化杂食是一个容量问题，由喜好和参与的范围来决定。

在彼得森的论述中，文化杂食必须穿越高雅文化和通俗文化的界限。但是，艺术文体的分类一直在变化，雅俗界限经常会变得模糊。首先，技术进步会打破传统的文体界限。布尔迪厄宣称，没有什么比音乐更适合作为社会地位的标志。但是，在随身听等设备普及后，音乐进入寻常百姓家，它的区分能力越来越弱。彼得森就此指出：" 各种音乐趣味的地位赋予价值已经被音乐越来越广的应用所弱化。"[1]其次，在艺术界内部，各种文体的地位也会有升降。有些高雅的文体可能会变通俗，有些通俗的文体可能会变高雅。苏珊·桑塔格指出，随着新感性的出现，"高雅文化和低俗文化之间的区分似乎越来越没意义"[2]。最后，在艺术界内部，各种体裁的地位也会有变化，比如恐怖小说。[3]因此，瓦尔德指出，在后现代主义时期，预设文化等级的做法"越来越缺乏可能性，越来越不可接受"[4]。这使文化杂食的组合内涵越来越难实现。

基于此种认识，文化杂食的另一种内涵，即对容量的测量变得越来越常用。这是与前者相互竞争的一种文化杂食观念。前者侧重于穿越精英文化和通俗文化之间的边界，后者则强调喜好与参与的范围。瓦尔德将前者称为组合意义上的杂食（omnivorousness by composition），将后者称为容量意义上的杂食（omnivorousness by volume）。[5]他指出，两者内涵不同，

[1] Richard A. Peterson, "Problems in Comparative Research: The Example of Omnivorousness", pp.257-282.
[2] Richard A. Peterson, "The Rise and Fall of Highbrow Snobbery as a Status Markers", pp.75-92.
[3] Irmak Karademir Hazır, Alan Warde, "The Cultural Omnivore Thesis: Methodological Aspects of the Debate", in *Routledge International Handbook of the Sociology of Art and Culture*, Routledge, 2016.
[4] Alan Warde, Modesto Gayo-Cal, "The Anatomy of Cultural Omnivorousness: The Case of the United Kingdom", *Poetics*, No.2 (2009), pp.119-145.
[5] Ibid.

前者"跨越象征边界，是彼得森最初定义的一部分，表明可以辨别一系列等级化商品"[1]，而后者"承认这个事实，即一些人和另外一些人相比，参与更多的活动，并且喜爱更多类型的文化产品"[2]。由此可见，文化杂食的组合内涵与容量内涵之间的关键区别是，前者侧重高与低，后者侧重多与少。因此，文化杂食的关键特征究竟是前者还是后者，一直存在争论。

同样可从杂食的本义理解上述两种内涵：所谓杂食的组合内涵，就是指吃的食物种类是否多样。所谓杂食的容量内涵，就是指吃的食物范围大小。两者之间关系紧密，但也并非等同。它们的侧重点有所不同，由此文化杂食也就具有了不同的内涵。

三、对彼得森与布尔迪厄之间关系的论争

彼得森的文化杂食观念与布尔迪厄的趣味理论之间的关系问题，是围绕文化杂食的核心论争之一。自彼得森的文化杂食观念提出以来，它与布尔迪厄的趣味理论之间的关系就成为学界争论不休的话题。有学者认为彼得森挑战了布尔迪厄，两者之间是一种对立的关系；有学者认为彼得森并未挑战布尔迪厄，两者之间是统一的关系。前者可以称为"对立论"，后者可以称为"统一论"[3]。

1. 以彼得森批判布尔迪厄的对立论

对于社会分层和文化消费之间的关系，陈德荣（Tak Wing Chan）和约翰·H. 古德斯洛普（John H. Goldthorpe）归纳了三种模式，即同构模式（the homology argument）、个体化模式（the individualization argument）和杂食-单食模式（the omnivore-univore argument）。在他们看来，同构模式的代表人物是布尔迪厄。布尔迪厄认为，社会阶级与文化消费的关系是同

[1] Alan Warde, Modesto Gayo-Cal, "The Anatomy of Cultural Omnivorousness: The Case of the United Kingdom", pp. 119-145.
[2] Ibid.
[3] 如前所述，彼得森后来的文化杂食观念不再具有社会区分性，因为无论上层还是下层都存在杂食现象。但学者们在讨论他的文化杂食观念时，主要依据他早先提出的版本。在对他与布尔迪厄关系的讨论中，也是如此。

构的，不同阶级的惯习"在所有消费领域（包括文化消费领域）的活动中产生了一种'语义'上的一致性"[1]。个体化模式则将文化视为个体自我实现之事，而并非社会区分之事。这与布尔迪厄的模式形成尖锐对立。正如阿兰·瓦尔德所指出的，它的重心实现了"从惯习到自由"的转变。[2]

在后现代社会，在高度商业化的消费社会中，生活风格变得与社会地位无关，是一种自我的建构与实现方式。在他们看来，同构模式和个体化模式之间就是彼得森的杂食－单食模式。它表明："在现代社会，同构模式已经过时，不是因为文化消费已经在社会分层中失去基础，而是因为一种新的关系已经出现。文化分层不再直接反映社会分层。就文化消费而言，社会高层与社会低层的主要区别在于他们的消费范围更大和更广。"[3]在他们看来，这是个体化模式与同构模式之间的"中间道路"[4]。阿兰·瓦尔德等学者也持有这种"中间道路"说[5]，认为它"确认了社会地位与美学偏好之间的关联，却没有屈从于一种阶级决定论的解释"[6]。

陈德荣和约翰·H.古德斯洛普指出了文化杂食论的中间性特征，这暗示了它处于一个暧昧不清的位置。他们指出："它至少有两种解释，这会赋予它完全不同的意味。"[7]换言之，它可以被解读为与个体化模式相近，也可以被解读为与同构模式相近。如果我们将文化杂食者视为宽容的个体，对其他文化风格具有开放性，那么这种解读就会接近个体化模式，就此而言，"杂食性的文化消费更多地关注自我实现，而不是设置地位标志或创造社会区分"[8]。相反，如果我们将文化杂食者视为一种新的精英形

[1] Tak Wing Chan, John H. Goldthorpe, "Social Stratification and Cultural Consumption: Music in England", *European Sociological Review*, No.1 (2007), pp.1-19.

[2] A. Warde, *Consumption, Food and Taste*, London: Sage, 1997, p.8.

[3] Tak Wing Chan, John H. Goldthorpe, "Social Stratification and Cultural Consumption: Music in England", pp.1-19.

[4] Ibid.

[5] Alan Warde, David Wright, Modesto Gayo-Cal, "The Omnivorous Orientation in the UK", pp. 148-165.

[6] Alan Warde, Modesto Gayo-Cal, "The Anatomy of Cultural Omnivorousness: The Case of the United Kingdom", pp.119-145.

[7] Tak Wing Chan, John H. Goldthorpe, "Social Stratification and Cultural Consumption: Music in England", pp.1-19.

[8] Ibid.

式，他比以往的文化精英更具包容性和世界主义情怀，这被视为一种文化卓越性和社会卓越性的表现，那么这种解读就会接近同构模式，"杂食依然可以显示区分"，"文化消费依然被视为创造象征边界的核心部分，也是地位角逐与竞争中的核心部分"[1]。

在这里，同构模式和个体化模式的关键差异在于艺术趣味是否制造社会区分。前者认为如此，后者认为未必。那么，彼得森的文化杂食观念是更靠近前者，还是更靠近后者呢？若要解决该问题，我们要回到彼得森的论述中。

我们可以先从彼得森对布尔迪厄的态度入手。彼得森认为，布尔迪厄的《区分》"首次提供了将趣味、地位和社会阶级之间的关系概念化的理论方式"[2]，因此成为"后来研究者的典范和出发点"[3]，包括他自己在内。彼得森说，他和同事们发现社会上层会欣赏高雅艺术，这与布尔迪厄一致；但让他惊讶的是，社会上层会比其他人更可能参与各种被视为地位低下的艺术活动，这与布尔迪厄的观点不再一致。彼得森指出，至少在美国，可以说"这些发现与布尔迪厄的发现是冲突的"[4]。由此，彼得森提出了文化杂食的新区分模式，表明"控制象征边界的新法则形成"[5]。阿米尔·古德伯格（Amir Goldberg）也认为，文化杂食"暗示一种新的区分文化逻辑的出现"[6]。由此可见，在彼得森看来，文化杂食与布尔迪厄所描述的现象并不一致，但是，他并没有否认区分的存在，而是指出这是一种新的区分法则。

在对音乐厌恶的研究中，贝瑟尼·布里森（Bethany Bryson）支持彼得森的观点，对布尔迪厄的理论进行了修正。在布里森看来，布尔迪厄的

[1] Tak Wing Chan, John H. Goldthorpe, "Social Stratification and Cultural Consumption: Music in England", pp.1-19.

[2] Richard A. Peterson, "Problems in Comparative Research: The Example of Omnivorousness", pp.257-282.

[3] Ibid.

[4] Ibid.

[5] Richard A. Peterson, Roger M. Kern, "Changing Highbrow Taste: From Snob to Omnivore", *American Sociological Review*, No.5 (1996), pp. 900-907.

[6] Amir Goldberg, "Mapping Shared Understandings Using Relational Class Analysis: The Case of the Cultural Omnivore Reexamined", *American Journal of Sociology*, No.5 (2011), pp. 1397-1436.

理论所预示的是社会地位越高的人，就会越具有文化排斥性。但布里森认为，社会地位越高的人，教育水平就越高，而教育会增加政治宽容和文化宽容，这会削弱文化排斥性。因此，布里森指出，"与布尔迪厄的预测相反，我觉得教育会降低音乐排斥性"[1]。因此，"当代美国文化欣赏模式与他对文化资本内容的描述不再一致"[2]。与此同时，布里森指出，这并没有完全否定布尔迪厄的论述，尽管社会地位高的人具有杂食趣味，但他们通常不会喜欢社会地位低的人喜欢的艺术类型，比如福音音乐或乡村音乐。她认为，在美国，进行社会区分的是一种多元文化资本，这种多元文化资本不同于布尔迪厄所提出的文化资本。布里森指出："与布尔迪厄在法国记述的精致文化资本不同，当代美国强调的宽度和宽容可以更准确地描述为多元文化资本——这种社会资本由对一定范围文化风格的熟悉而构成，既宽广，也具有一定的排斥性。"[3]从文化资本到多元文化资本，文化杂食提供了一种新的文化排斥准则。

由此可见，彼得森的文化杂食观念并未否认区分，就此而言，他与布尔迪厄的同构模式一致，而与个体化模式有所不同。但是，与布尔迪厄有所不同的是，他提出了区分内容和方式的新变化。如前所述，布尔迪厄的趣味理论倾向于一种高低分明的区分模式，而彼得森的文化杂食则提供了对杂食与单食的区分模式，由此构成了对他的挑战。

不少论者都指出了彼得森对布尔迪厄的挑战。在大卫·卡斯（David Cutts）等看来，在彼得森的文化杂食观念出现前，布尔迪厄的《区分》是对文化与社会等级关系的最全面论述。但在20世纪末，彼得森"重构了社会等级与文化趣味之间的关系"[4]，对布尔迪厄的理论形成了挑战。西米·普尔霍宁（Semi Purhonen）指出，文化杂食观念可被视为"对布尔迪厄的一种主要批评，特别是针对他在《区分》中所描绘的严格的且等级化

[1] Bethany Bryson, "Anything But Heavy Metal": Symbolic Exclusion and Musical Dislikes", *American Sociological Review*, No.5 (1996), pp. 884-899.

[2] Ibid.

[3] Ibid.

[4] David Cutts, Paul Widdop, "Reimagining Omnivorousness in the Context of Place", *Journal of Consumer Culture*, No.3 (2017), pp.480-503.

的阶级趣味图景"[1]。菲利普·库朗热（Philippe Coulangeon）等人也指出，对文化杂食观念的认可经常意味着布尔迪厄的趣味理论不再有效，"惯习观念以及其相关实践的一致性不再有效"[2]。因此，埃马克·哈兹尔（Irmak Hazır）等明确指出："彼得森的早期理论描绘了一种与布尔迪厄关于社会经济地位与文化能力之间关系记述截然不同的图景。"[3] 维嘉德·詹尼斯（Vegard Jarness）更是强调，文化杂食提倡者构成了对布尔迪厄"最持久的一种挑战"[4]。

2. 以布尔迪厄解释彼得森的统一论

在对彼得森和布尔迪厄关系的讨论中，如果说此前的立场是从彼得森批判布尔迪厄的角度出发，基本上是支持彼得森而反对布尔迪厄，那么也有学者努力为布尔迪厄辩护，试图以布尔迪厄的理论框架来统合彼得森的观点，认为彼得森所论内容其实与布尔迪厄一致，甚至布尔迪厄还提供了解释彼得森文化杂食观念的理由。

威尔·阿特金森（Will Atkinson）明确提出了"批判杂食，捍卫布尔迪厄"的口号。阿特金森认为，文化杂食观念让人们觉得已经进入了文化社会学的"后布尔迪厄阶段"[5]，有必要重新修正布尔迪厄的理论。但他认为，彼得森的文化杂食观念有其缺陷，而布尔迪厄的理论并未过时。阿特金森认为，彼得森的文化杂食观念关注的是人们的喜好，但却忽略了喜好的产生原则。从杂食的本义而言，如果说彼得森关注的是"吃什么"，那么布尔迪厄关注的则是"怎么吃"。吃什么可能会发生改变，但怎么吃却

[1] Semi Purhonen, Jukka Gronow, Keijo Rahkonen, "Nordic Democracy of Taste? Cultural Omnivorousness in Musical and Literary Taste Preferences in Finland", *Poetics*, No.3 (2010), pp.266-298.

[2] Philippe Coulangeon, Yannick Lemel, "Is 'Distinction' Really Outdated? Questioning the Meaning of the Omnivorization of Musical Taste in Contemporary France", *Poetics*, No.2 (2007), pp.93-111.

[3] Irmak Karademir Hazır, Alan Warde, "The Cultural Omnivore Thesis Methodological Aspects of the Debate", in *Routledge International Handbook of the Sociology of Art and Culture*, Laurie Hanquinet, Mike Savage (eds.), Routledge, 2016.

[4] Vegard Jarness, "Modes of Consumption: From 'What' to 'How' in Cultural Stratification Research", *Poetics*, Vol.53 (2015), pp.65-79.

[5] Will Atkinson, "The Context and Genesis of Musical Tastes: Omnivorousness Debunked, Bourdieu Buttressed", *Poetics*, No.3 (2011), pp.169-186.

可能依然未变。它是制造区分的根本原则。

在布尔迪厄对趣味的论述中，他提出统治阶级具有合法趣味，被统治阶级具有大众趣味。合法趣味强调"形式高于功能"，"表征模式高于表征对象"；大众趣味强调"功能高于形式"，"表征对象高于表征模式"[1]。在阿特金森看来，尽管社会各阶层所面对的对象发生了变化，但这种模式并未发生变化。他指出，统治阶级喜欢摇滚音乐，但他们喜欢的是有意义、诗性的和创造性的摇滚音乐，这与空虚、无意义和商业的流行音乐相反。因此，他们所喜欢的艺术家位于音乐场域的艺术端，而不是商业端。换言之，他们对摇滚音乐的喜好更多地关注形式，而不是功能。这与布尔迪厄所说的统治阶级"形式重于功能"的美学原则一致。与统治阶级不同，当大众聆听流行音乐时，他们所看重的是内容和功能，"它的旋律对身体说话，而不是对心灵说话，激起的是来自内心深处的自发的颤动，而不是'冷静的'沉思"[2]。即便他们听古典音乐，也更关注它的功能，而非形式，因此他们更熟悉古典音乐演奏家，而不是作曲家。由此观之，布尔迪厄的理论并未过时，他的"最初记述在今天依然非常强大，正如三十年前那样"[3]。不少学者由此入手，以布尔迪厄的理论来解释彼得森的。

奥马尔·丽萨尔多（Omar Lizardo）和萨拉·斯克勒斯（Sara Skiles）就从布尔迪厄的视角对彼得森进行了解释。在他们看来，彼得森的文化杂食观念与布尔迪厄论述的"世界主义"倾向相契合，"布尔迪厄所论及的文化资本高的人应具有的趣味类型与近年来的趣味社会学中的进展相容，比如'杂食'现象"[4]，"布尔迪厄认为这种将审美性情迁移到不同领域的'宽容'能力根据阶级状况而分布不同，就此而言，他与大部分当代杂食趣味事实的阐述是一致的"[5]。之所以如此，是因为他们将文化杂食视为一

[1] 朱国华《权力的文化逻辑：布迪厄的社会学诗学》，上海：上海人民出版社，2016年，第270—282页。
[2] Will Atkinson, "The Context and Genesis of Musical Tastes: Omnivorousness Debunked, Bourdieu Buttressed", pp.169-186.
[3] Ibid.
[4] Omar Lizardo, Sara Skiles, "After Omnivorousness: Is Bourdieu Still Relevant?", in *Routledge International Handbook of the Sociology of Art and Culture*, pp.90-103.
[5] Ibid.

种可迁移的美学性情造就的结果。这是从布尔迪厄的观点出发对文化杂食进行的解释：

> 对布尔迪厄而言，审美性情是一种普遍的认知模式（一系列认知和欣赏习惯），它们的起源以阶级为基础（因为主要在家庭和学校环境中培养）。对审美性情的惯习性、长期的掌握给文化卓越的阶级群体成员提供了一种能力，可以将欣赏的"美学"形式扩展和迁移，这原本是为高雅艺术领域（根据布尔迪厄的理论，是艺术性的"合法"领域）的符号商品所保留的，但可以扩展和迁移到所有物品上，包括普通的和不太具有合法性的物品。[1]

在他们看来，布尔迪厄所论述的审美性情的基本特征是将形式置于功能之上，不仅艺术如此，饮食、运动等亦然。同时，这种审美性情可以迁移，他们不仅可以欣赏艺术品，还可以将寻常物品作为艺术品来欣赏，"这种能力可将人们所说的流行文化纳入文化杂食者的趣味储备库"[2]。这种将审美倾向迁移到新物品的能力，正是社会区分的关键标志之一。比如，布尔迪厄认为，当我们欣赏照片时，有人会将形式置于功能之上，有人会将功能置于形式之上，这造成了统治阶级与被统治阶级之间的区分。由此可见，文化杂食实际上是审美性情向流行领域迁移的结果。正是通过审美眼光来审视各种文化和艺术形式，社会上层人士变成了文化杂食者：

> 正是将审美性情迁移到新对象的倾向，而不是将框架固定在最初典型物品的倾向（比如高雅艺术），才是审美性情所提供的人们所说"区分"的关键标志。……在这种框架下，杂食作为一种经验现象，来自那些更容易获得和掌握审美倾向的人的审美倾向的重复迁移，并且穿越了审美的领域。当文化地位卓越的人利用那些传统上未被视为

[1] Omar Lizardo, Sara Skiles, "After Omnivorousness: Is Bourdieu Still Relevant?", pp.90-103.
[2] Omar Lizardo, Sara Skiles, "Reconceptualizing and Theorizing 'Omnivorousness': Genetic and Relational Mechanisms", *Sociological Theory*, No.4 (2012), pp.263-282.

具有审美价值的文化产品时，他们通过将作品的内容纳入已掌握的艺术"框架"，在不同的"模式"下消费"相同的"商品。[1]

因此，在他们看来，将彼得森的文化杂食论与布尔迪厄的趣味理论对立起来是一种"过于简单且根本无效的"论述。他们认为："布尔迪厄在《区分》中所界定的审美性情与文化杂食的经验发现是相容的。"[2]布尔迪厄的理论依然有效，甚至还是理解彼得森的基础之所在。他们指出：

> 与人们认为《区分》已经过时、不再相关的观点不同，我们表明，无论是《区分》中的理论还是经验类型都对当代理论和趣味社会学研究依然重要。在很多方面，这是一个尚未被充分探索的资源。尤其是，我们认为，布尔迪厄的论述可以帮我们更好地理解上层杂食现象。我们这样做的目的既不是在理论学派之间制造人为的区分，也不是试图将所有的后续作品都"还原"为布尔迪厄的"主导图式"，而是表明布尔迪厄的原初发现和最近的理论建构及经验发现是互补的，而且有可能融合在一起。[3]

如果说彼得森关注吃什么，那么布尔迪厄则关注怎么吃。彼得森更看重美学对象，布尔迪厄更看重美学性情。对于这一区别，彼得森并非没有意识到："布尔迪厄不是将重心放在人们消费什么，而是他们如何消费上。"[4]以布尔迪厄解释彼得森，正是认识到"怎么吃"可以应用于"吃什么"，由此导致吃的东西越来越杂，形成了文化杂食的现象。

可以说，在布尔迪厄和彼得森的关系中，是"吃什么"重要，还是"怎么吃"重要，这是一个很关键的问题。若是"吃什么"重要，那么彼

[1] Omar Lizardo, Sara Skiles, "Reconceptualizing and Theorizing 'Omnivorousness': Genetic and Relational Mechanisms", pp.263-282.

[2] Ibid.

[3] Omar Lizardo, Sara Skiles, "After Omnivorousness: Is Bourdieu Still Relevant?", pp.90-103.

[4] Richard A. Peterson, "Problems in Comparative Research: The Example of Omnivorousness", pp.257-282.

得森和布尔迪厄就形成了对立，彼得森恰逢其时，布尔迪厄已经过时。若是"怎么吃"重要，那么布尔迪厄不仅与彼得森相合，甚至可以为彼得森提供理论基础。基于这种思考，有论者也指出，彼得森的文化杂食观念丝毫不是对布尔迪厄趣味理论的挑战，相反，它还可能是对后者的激活，"杂食可能有助于让布尔迪厄对社会学思考的贡献保持活力"[1]。就此而言，两者并非那么对立。[2]

奥马尔·丽萨尔多和萨拉·斯克勒斯从美学性情迁移的角度阐述了文化杂食的起源，即社会上层将审美性情用于不同的艺术形式，从而将其纳入趣味范畴，由此形成一种杂食趣味。可以说，这是文化杂食者的一个重要类型。与此同时，萨姆·弗里德曼（Sam Friedman）通过经验调查发现，文化杂食者另一种重要类型是那些从社会低层跨越到社会上层的人。弗里德曼指出，文化杂食倾向只在上升的阶级中表现得明显，它是由低到高的人生轨迹所带来的。在弗里德曼看来，这种文化杂食者会陷入文化无家可归者的尴尬境地：他们既对高雅文化不亲切，又对自己所出身的低俗文化感到不满意。他们"较少是文化杂食者，而更多是文化无家可归者"。[3]

在布尔迪厄那里，中产阶级在向上流动的过程中会排斥和掩盖自身出身的文化，从而造成与过去的一种断裂，表达良好的文化意愿；在彼得森那里，这些人会拥抱高雅文化和低俗文化，从而形成一种杂食性。但在弗里德曼这里，这些人则会变成文化无家可归者。他们并非左右兼得，而是左右为难。对于旧的文化，他们既觉得好，但又不经常欣赏；对于新的文化，他们既愿意靠近，但又不熟悉如何欣赏。这就造成了一种矛盾心境。伯纳德·拉谢尔（Bernard Lahire）所论与此相合，在他看来，文化杂食会

[1] Modesto Gayo, "A Critique of the Omnivore from the Origin of the Idea of Omnivorousness to the Latin American Experience", in *Routledge International Handbook of the Sociology of Art and Culture*, pp.104-115.
[2] 我们要意识到，吃什么有时会影响怎么吃的问题，如吃大白菜和吃海参，吃法会有所不同。仅仅以审美倾向欣赏大白菜，是否是一种有效的社会区分方式，是有疑问的。此外，值得思考的是，文化杂食究竟是将审美倾向用到一切事物中，还是面对通俗艺术就欣赏其内容，面对高雅艺术就欣赏其形式。换言之，欣赏方式是否可以是杂食性的。这有待进一步研究。
[3] Sam Friedman, "Cultural Omnivores or Culturally Homeless? Exploring the Shifting Cultural Identities of the Upwardly Mobile", *Poetics*, No.5 (2012), pp.467-489.

带来文化杂音，这让实现阶层跨越的人身处一种精神疲倦的境地，因为他们会一直在"两种习惯和两种观点之间摇摆不定"[1]。

尽管弗里德曼所论与布尔迪厄和彼得森有所不同，但无论如何，他是用布尔迪厄的社会轨迹和惯习理论来阐述彼得森。彼得森所说的文化杂食在社会流动性强的人那里体现得非常明显，之所以如此，恰恰是因为受布尔迪厄所描述的社会轨迹与文化惯习的影响。换言之，社会轨迹让他们接触到各种新文化，但文化惯习却让他们与新文化处在一种貌合神离的状态中，而他们又无法回到旧的文化，由此造成一种文化上的无家可归感，"在自豪与不适之间摇摆不定"[2]。换言之，弗里德曼是从社会轨迹和文化惯习角度，运用布尔迪厄的理论来解释彼得森的观点。在某种程度上，他也反驳和修正了布尔迪厄的论述。

显而易见，弗里德曼所论与奥马尔·丽萨尔多和萨拉·斯克勒斯有所不同。按照丽萨尔多和斯克勒斯的逻辑，人们对审美性情的掌控越娴熟，就会越将它向平常领域迁移，就越可能呈现出文化杂食的特征。因此，文化杂食是一种从高到低的跨越。社会上层从小受艺术熏陶，并受到很好的教育，他们对审美性情的掌控非常娴熟，应用起来也得心应手。而对于那些通过社会流动进入上层的人，文化杂食的倾向则不太明显。他们驳斥了社会流动性造成杂食性的观点，而强调文化卓越性对杂食产生的重要作用。

在布尔迪厄看来，审美性情是一种可以迁移的模式，它在那些对文化最娴熟的人身上应用得最普遍，他们更开放，心胸更自由。那些后来才获得这种审美性情的人更容易成为文化单食者，"在布尔迪厄的论述中，一个人对审美性情的掌控越自信，他就越可能将它扩展到非传统的对象之中。因此，在布尔迪厄的框架中，'风雅之徒'，正如传统趣味社会学所界定的，只会喜欢体制规定的文化商品……而不是成为审美欣赏最高形式的

[1] Sam Friedman, "Cultural Omnivores or Culturally Homeless? Exploring the Shifting Cultural Identities of the Upwardly Mobile", pp.467-489.
[2] Ibid.

标志。事实上，这是后来才获得这种审美性情的清晰标志"[1]。他们指出："在教育水平高的阶层中，杂食更多地在家庭出身良好的人那里显现，而不是家庭出身一般的人。这种将审美框架'扩展到'非标准对象的倾向对那些经历过'上升'教育流动性的人来说，会更少一些。"[2]而按照弗里德曼的逻辑，正好是社会流动性强的人展现出了文化杂食性。如果说前者的理论可以解释社会上层的文化杂食性，那么后者的理论则可以解释通过社会流动进入上层的人的文化杂食性。他们一致的地方在于用布尔迪厄的理论解释彼得森，只不过解释的策略和结果相差较大。

四、文化杂食的原因和现实意义

为什么会出现文化杂食的现象呢？在彼得森看来，首先这归因于社会结构的变化。随着社会发展，人们生活水平提高，受教育水平提高，以及艺术的普及，艺术的区分效用逐渐减弱。与此同时，随着人口迁移和阶层流动，不同人群的趣味也相互接触和融合。社会精英越来越需要和各种人打交道，越来越容易吸纳各种不同的趣味，由此形成一种杂食趣味。

其次，这是因为社会价值的转变。如果说社会结构的变化提供了机会，那么社会价值的转变则为此提供了理论支撑，尤其是它从"排斥"到"包容"的变化。彼得森指出："从排斥性的风雅之徒到包容性的杂食者的变化，可以视为对持有不同价值观更宽容的历史趋势的一部分。"[3]

再次，这是因为艺术界的变化。在彼得森看来，艺术界的变化为文化杂食提供了契机。之前的艺术界标准是单一且排斥性的，但现在艺术界的标准是多元的，各种艺术都可获得认可。

此外，代际政治的影响也不可忽略。年轻人越来越与他们的长辈不同，他们不仅喜欢高雅音乐，也喜欢流行音乐。这种新兴的青年文化倾向

[1] Omar Lizardo, Sara Skiles, "After Omnivorousness: Is Bourdieu Still Relevant?", pp.90-103.
[2] Omar Lizardo, Sara Skiles, "Reconceptualizing and Theorizing 'Omnivorousness': Genetic and Relational Mechanisms", pp.263-282.
[3] Richard A. Peterson, Roger M. Kern, "Changing Highbrow Taste: From Snob to Omnivore", pp. 900-907.

于是杂食性的。

最后，地位群体的政治影响也起到了推动作用。现在的政治地位群体越来越采取一种包容策略，对他人的文化表达采取一种尊重态度，这更符合全球化的发展潮流。因此，在彼得森看来，文化杂食正在逐渐成为一种趋势，在世界各国都普遍出现。

文化杂食有何现实意义？[1]人们对此充满争议。争议焦点围绕着它究竟意味着包容，还是一种新的排斥方式。有论者指出，文化杂食与社会包容之间关系密切。默德斯托·噶尧（Modesto Gayo）指出：" 与包容的关联毫无疑问会强化杂食观念的吸引力，它被视为我们时代一种值得庆贺的自由价值。"[2]但是，瓦尔德则提出质疑，认为文化杂食是否意味着文化领域的民主或宽容尚不确定。因为它可能是一种新的区分形式，"人口中最有特权的人拥抱了这种新感性"[3]。换言之，如果它是一种新的区分形式，那就不能将它视为政治宽容，而是通过文化宽容制造的新的不平等。

在全球化语境中，文化杂食的政治意涵同样是复杂、多面的。自从彼得森发现文化杂食现象后，不少学者都对本国的文化杂食现象进行了研究。这些研究包括了澳大利亚、奥地利、比利时、加拿大、法国、德国、荷兰、以色列、西班牙、瑞典、英国、巴西等国家。可以说，这是一个在世界各国陆续发现的普遍现象。[4]

[1] 就此而言，彼得森考虑了文化杂食观念对相关部门制定文化政策有何帮助。他认为，人们参与艺术事件越多，就会越多地参与通俗文化。因此，对通俗文化和高雅文化的参与不是一种零和游戏。它们应该相互联合吸引人们参与艺术，而不是加剧彼此之间的竞争。再如，当今音乐会节目安排依然将听众视为高雅之徒，实际上忽略了他们的杂食趣味，就此还有改进的余地。参见 Richard A. Peterson, Gabriel Rossman, "Changing Arts Audiences Capitalizing on Omnivorousness", in *Engaging Art The Next Great Transformation of America's Cultural Life*, Routledge, 2007。

[2] Modesto Gayo, "A Critique of the Omnivore: From the Origin of the Idea of Omnivorousness to the Latin American Experience", pp.104-115.

[3] Alan Warde, David Wright, Modesto Gayo-Cal, "The Omnivorous Orientation in the UK", *Poetics*, No.2 (2008), pp.148-165.

[4] 文化杂食观念在一些国家并没有流行起来。有论者指出，文化杂食是欧美等国家特别关注的话题，而拉丁美洲并没有太关注。相反，他们更关注"文化杂交"。参见 Modesto Gayo, "A Critique of the Omnivore：From the Origin of the Idea of Omnivorousness to the Latin American Experience", *Routledge International Handbook of the Sociology of Art and Culture*。

一方面，有学者认为文化杂食是一种开放心态的代表。西罗·塞托（Hiro Saito）在全球化语境中界定了文化杂食。在他看来，全球化催生了世界主义的文化心态，在这种心态中，对外物的心态是不可或缺的组成部分，由此文化杂食成为世界主义文化心态的关键构成要素。他提出，世界主义的三个基本元素是文化杂食、种族宽容和世界主义政治学（cosmopolitics）。这种世界主义政治的开放性体现在两个维度：一是对外在之物的开放，二是对外在之人的开放。前者属于文化杂食，后者属于种族宽容。这两者一起创造了一种世界主义政治学。塞托指出，对外物的开放与对外人的开放并非等同，实际上，前者要更普遍。在他看来，文化杂食是世界主义的美学维度，"如果文化杂食和种族宽容指的是世界主义的美学和道德维度，那么世界主义政治学则是界定了它的政治维度"[1]。

另一方面，文化杂食则在全球各地形成了一种新的区分维度。在世界各地，在以往的高雅/低俗的区分之外，还具有了一种新的全球/地方的区分。换言之，对国外事物的消费越来越成为一种地位的象征。布鲁斯·兰金（Bruce Rankin）和穆拉特·埃尔金（Murat Ergin）在对土耳其文化杂食的研究中指出，在非西方的、主要由穆斯林构成的发展中国家土耳其，当地文化和全球文化/西方文化构成了高雅文化和流行文化之外的一种区分标准。高雅的文化杂食者不仅消费当地的文化，还消费西方的文化，而社会地位低的人只能消费当地的文化。因此，当地/全球成为一种塑造文化身份的关键符号界限。他们指出："土耳其的文化杂食群体支持了这种观念，即杂食性不是一种西方发达国家的概念。然而，土耳其的杂食者对于全球的高雅和流行文化表现出一种趣味，这是将他们与社会中其他文化群体分开的东西。对全球/西方文化的趣味和参与，可能是土耳其杂食者'排斥模式'的一个关键特征。"[2]不仅对非西方国家来说，具有全球或西方的趣味成为一种新的区分标志，对发达国家来说也是如此。菲利普·库朗热研究了当代法国的文化杂食者。他指出，在法国，地方和全球

[1] Hiro Saito, "An Actor-Network Theory of Cosmopolitanism", *Sociological Theory*, No.2 (2011), p.2.
[2] Bruce Rankin, Murat Ergin, "Cultural Omnivorousness in Turkey", *Current Sociology*, No.7 (2017), pp.1070-1092.

文化同样成为文化区分的一种重要因素。文化特权的表达"看上去越来越少地由单纯对高雅文化的熟悉决定，而更多地与一种和国外相关的文化物品和实践相关"[1]。之所以如此，是因为无论在土耳其还是在法国，这种趣味的获得与社会经济资本密切相关。菲利普·库朗热指出，这种对全球文化的杂食倾向"非常依赖资源和机会"[2]。因此，这实际上导致了一种新的区分，"这种新兴文化资本的出现并不必然等于文化不平等的下降，或者文化的民主化。特别是，对世界主义倾向的批判观点强调了其阶级基础。只有那些拥有教育和经济资源的人可以获得多样性和流动性，可以利用全球化提供的机会。在此意义上，社会精英的世界主义并不一定与真正的世界政治学的民主一起出现"[3]。

由此可见，在全球化境况中，文化杂食观念具有一种复杂、矛盾的意味。一方面，文化杂食意味着对其他文化的宽容，这有利于国际交流与合作。从该角度而言，费孝通的"各美其美，美人之美，美美与共，天下大同"可以为文化杂食国际版提供原则和基础，展现了文化杂食发展趋向的美好前景。另一方面，这种对其他国家或地区文化的杂食，可能会在当地形成一种新的区分机制，树立起新的藩篱。从全球范围来看，这是值得期待的美好未来；但从地方范围来看，它可能会制造新的不平等。

[1] Philippe Coulangeon, "Cultural Openness as an Emerging: Form of Cultural Capital in Contemporary France", *Cultural Sociology*, No.2 (2017), pp.145-164.
[2] Ibid.
[3] Ibid.

第四章　温迪·格里斯沃尔德的文化菱形

在对艺术开展研究时，人文学科和社会科学之间一直存在很深的鸿沟。美国艺术社会学家维拉·佐伯格对此曾有清晰的描述。在她看来，人文学者的研究往往具有较强的主观性，他们一般热衷于价值评判；而社会学家的研究一般会恪守马克斯·韦伯提出的"价值中立"原则，避免对艺术本身进行主观评判。[1] 在美国艺术社会学家温迪·格里斯沃尔德看来，人文学科倾向于将文化看作"档案"（archive），对它采取"解释的"（interpretive）研究路径；而社会科学则倾向于将文化看作"活动"（activity），对它采取"组织的"（institutional）研究路径。[2] 毋庸赘言，两者缺乏交流的状况会阻碍我们对艺术现象的深入研究。

对于弥合两者之间的鸿沟，格里斯沃尔德无疑是很理想的学者。她曾在康奈尔大学和杜克大学攻读英国文学，后来到哈佛大学攻读社会学，这种人文学科与社会科学的双重学术背景为她在两者之间架设桥梁奠定了基础。20世纪80年代以来，格里斯沃尔德提出了"文化菱形"的理论框架，并发展了文化社会学方法论，生动地向我们展示了融合两者的可能性：艺术社会学既可以注重科学的方法，同时又不丧失对艺术本身的敏感。

一、从反映论到文化菱形

20世纪70年代，以卢卡奇和戈德曼等学者为代表的传统艺术社会学在美国仍居于主流地位。霍华德·贝克尔在《艺术界》中称他们为当时

[1] Vera Zolberg, *Constructing a Sociology of the Arts*, Cambridge University Press, 1990, pp.5-15.
[2] Wendy Griswold, *Renaissance Revivals: City Comedy and Revenge Tragedy in the London Theatre 1576-1980*, The University of Chicago Press, 1986, p.6.

"艺术社会学的主流传统"[1]。他们所关注的核心问题是"艺术与社会"之间的关系，而他们对此的回答基本上是一种"反映论"[2]。简言之，在他们眼中，艺术反映了社会。

1981年，格里斯沃尔德在《美国社会学研究》上发表了《美国性格和美国小说：文学社会学中对反映论的扩展》一文，直接挑战了传统艺术社会学的反映论。19世纪90年代之前，以"家庭和爱情"为主题的英国小说在美国广为流行，而同时期的美国小说则基本以"探险"为主题。秉持传统反映论的学者将这种差异归于英美两国国民性格的差异，认为文学反映了社会。但是，格里斯沃尔德通过研究发现，这种差异并非来自国民性，而是受到了版权法的影响。在此之前，美国引进英国小说不需要支付版税，这使它成本低廉，在美国非常畅销。因此，美国小说家有意避开了英国小说的主题，转而去创作它很少涉及的"探险"等主题。只有这样，他们的小说才会有销路。后来，美国政府通过了新的法律法规，规定引进英国小说需要支付版税，这就使它丧失了价格上的优势，于是，美国小说的主题开始逐渐与英国小说的主题趋同。因此，格里斯沃尔德指出，英美小说主题上的差异"较少源于美国性格或经历的差异"，而更多的是版权法及其引发的市场差异所致。[3] 由此可见，传统的反映论在这个问题上已经丧失了解释效力，显示出了局限性。

在传统艺术社会学依然占据主导地位的情况下，格里斯沃尔德并没有彻底与反映论"决裂"，而是谨慎地对它进行了"扩展"。她指出："对文学作为反映的理解必须加以扩展，它必须包括对生产环境、作者性格、形式问题以及任何具体社会成见的反映。"[4] 由此可见，虽然她还在用反映论的名称，但已经和传统反映论拉开了相当大的距离。她在反映论中添加了一些新元素，比如"生产环境"，而这些元素是传统"艺术与社会"关系

[1] [美]霍华德·S.贝克尔《艺术界》，第一版前言第18页。
[2] 方维规《卢卡奇、戈德曼与文学社会学》，载《文化与诗学》，第2期，2008年，第16—54页。
[3] Wendy Griswold, "American Character and the American Novel: An Expansion of Reflection Theory in the Sociology of Literature", *American Journal of Sociology*, No.4 (1981), pp. 740-765.
[4] Ibid.

图景中所缺失的。格里斯沃尔德的这种"扩展"暴露出了简单地从宏观的"艺术与社会"关系角度思考艺术的局限性：这种框架过于单薄，很难容纳社会学家所关注的更复杂的人际互动、组织机构等因素。总之，艺术社会学亟须建立一种新的理论框架，以便对艺术开展更充分的研究。

1986年，格里斯沃尔德出版了专著《文艺复兴之复兴：1576年到1980年伦敦剧院中的城市喜剧和复仇悲剧》。在这本书中，她正式提出了"文化菱形"的理论框架，旨在囊括传统的"艺术与社会"框架难以涵盖的因素。"文化菱形"是由世界、文化客体、艺术家和观众四种因素及其相互关系构成的，其图示如下：

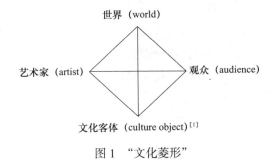

图1 "文化菱形"

因此，根据"文化菱形"，传统"反映论"所存在的问题就一目了然了。它实际上只关注了社会世界和文化客体之间的关系，而忽略了其他部分。由此，"文化菱形"突破并取代了传统的"反映论"，成为艺术社会学领域新的研究框架。格里斯沃尔德认为："文化菱形要求研究者探究社会－文化互动中的所有基本元素。我主张，文化分析要对四个点和菱形的六条线进行研究；忽略某个点或某条连线的研究都是不充分的。"[2]

在后来的《变迁世界中的文化与社会》一书中，格里斯沃尔德对"文化菱形"的框架进行了优化。在改进版的"文化菱形"中，格里斯沃尔德用"创造者"（creator）替代了"艺术家"，用"社会世界"（social world）

[1] Wendy Griswold, *Renaissance Revivals: City Comedy and Revenge Tragedy in the London Theatre 1576-1980*, p.8.
[2] Ibid.

取代了"世界",用"接受者"(receiver)替代了"观众",并据此对社会学等领域的各种理论进行了定位和评价,展示了这种框架的理论潜力和有效性。

格里斯沃尔德认为,与马克思主义的"反映论"相似,功能主义强调了社会世界对文化客体的影响,而马克斯·韦伯则与之相反,强调了文化客体对社会世界的影响。无论这些观点之间的差异如何巨大,它们的共同之处在于都聚焦于艺术与社会之间的关系,而不同程度地降低或忽视了"创造者"和"接受者"的作用,所以都是不全面的。

文化菱形的左边是"创造者",它所代表的是艺术生产问题。在这里需要注意,在社会学家的视野中,创造者已经不再是个体的艺术家,而是集体的创造者。在格里斯沃尔德看来,艺术的集体生产理论有两种代表性路径:第一种是符号互动论,它研究人与人之间的互动以及这种互动是如何催生文化的,该理论的代表人物是霍华德·贝克尔;第二种是文化生产学派,它根植于组织社会学和经济社会学,更注重文化生产者和消费者的组织机构,而不是人与人之间的互动,其代表人物是理查德·彼得森。可以说,通过文化菱形中的"创造者"这个点,格里斯沃尔德将20世纪70年代以来美国艺术社会学领域的重要理论成果都囊括在内了。

在格里斯沃尔德看来,文化菱形右边的"接受者"与接受美学密切相关。格里斯沃尔德本人就受到了接受美学的影响。她宣称:"社会学家已经接纳了欧洲的接受美学,将它作为一种理解文学意义建构的方式。"[1] 就此而言,汉斯·罗伯特·姚斯(Hans Robert Jauss)的著作为格里斯沃尔德提供了有益的视角,她从中获得的启发并非接受美学的初衷,而是具有社会学的意味。她认为:"期待视野的概念超过了文学范畴并且提供了一种理解方式,即文化客体如何被具有特殊类型社会和文化知识与经验的人所解释。"[2] 这种对文学理论的社会学转化,并不仅仅局限在"接受者"这一点上。从某种意义上而言,作为整体框架的文化菱形也与文学理论有着

[1] Wendy Griswold, "Recent Moves in the Sociology of Literature", *Annual Review of Sociology*, Vol.19 (1993), pp. 455-467.

[2] Wendy Griswold, *Cultures and Societies in a Changing World*, Sage, 2013, p.87.

很深的渊源。

在一定程度上，格里斯沃尔德的文化菱形应该是对迈耶·霍华德·艾布拉姆斯（Meyer Howard Abrams）的"文学四要素"理论模型的社会学转化。在《镜与灯》中，艾布拉姆斯曾提出了如下模型：

格里斯沃尔德曾在康奈尔大学英语文学系读书，而那里正是艾布拉姆斯的大本营。格里斯沃尔德提出的四个要点与艾布拉姆斯提出的四个要点非常相近。笔者曾就此对她进行访谈，她坦诚地表示自己受到了艾布拉姆斯的影响。但是，

图 2 "文学四要素"理论模型[1]

需要注意的是，她所构建的"文化菱形"模型与艾布拉姆斯的"文学四要素"模型有着巨大的差异。艾布拉姆斯的模型主要是为了对文学理论进行分类，并由此定位他所研究的"镜与灯"，即文学理论中的反映论和表现论：它们分别探讨了"作品与世界"和"艺术家与作品"的关系。相比之下，格里斯沃尔德的文化菱形则是从社会学角度出发，指出研究艺术时应该关注的四个点以及这四个点之间的六种关联。

在艾布拉姆斯的模型中，世界、艺术家和欣赏者都各自与作品产生联系，而作品本身也构成一个独立维度，由此构成了四种类型的文学理论。但是，世界、艺术家和欣赏者之间并没有建立直接的关联。而在格里斯沃尔德那里，这四个因素相互影响、交织。当我们研究艺术时，要将它们通盘考虑，将任何一部分孤立出来研究而忽略其他因素，都会造成理解的偏差。可以说，格里斯沃尔德将艾布拉姆斯的理论从文学领域转移到了社会学领域。尽管表面上看，基本元素并没有什么改变，但是，它的内涵已经发生了翻天覆地的变化：前者是文学理论分类图，后者则是艺术社会学研究路线图。

由此可见，格里斯沃尔德的"文化菱形"理论并非凭空产生的。她吸

[1] ［美］M.H.艾布拉姆斯《镜与灯：浪漫主义文论及批评传统》，郦稚牛、张照进、童庆生译，王宁校，北京：北京大学出版社，2004 年，第 5 页。

收和转化了以往社会学理论和文学理论的成果,并将它们熔为一炉。与此同时,她还在这种融合中反观了不少以往理论的不足和局限。与它们相比,格里斯沃尔德的理论框架更综合,也更全面。

二、文化菱形视野中的戏剧复兴

格里斯沃尔德对伦敦剧院中的城市喜剧和复仇悲剧的研究集中体现了她的文化菱形。在研究过程中,格里斯沃尔德着重探讨了三种因素,即组织因素、社会因素和美学因素。她指出:"为了理解为什么……这样的文化客体会出现并在某个具体时间变得流行,人们必须探索它的美学背景(这使它让人喜欢并理解),考察制作它的组织机构,以及发掘其意义和支持它存在的社会背景。"[1]在这里不难发现,这三种因素与文化菱形密切相关。美学因素与"文化客体"密切相关;组织因素与"艺术家"密切相关;而在社会因素中,格里斯沃尔德不仅探讨了"世界"这个宏观社会背景,还探讨了"观众"等具体因素。可以说,这三种因素将文化菱形的基本要素都囊括在内了。

"文化客体"是文化菱形中的一个点,在格里斯沃尔德的研究中特指城市喜剧和复仇悲剧。格里斯沃尔德对这两种文体本身的吸引力进行了研究。她认为,它们的吸引力分为三个维度:话题维度、原型维度和社会维度。格里斯沃尔德重点探讨的是社会维度。这一维度与这两种文体本身的特质密切相关,也与文化菱形中的"世界"紧密相关。就城市喜剧的社会维度而言,它表现了社会的流动性以及对秩序的恢复。格里斯沃尔德指出,城市喜剧的独特之处就在于:"在展现经济流动性的同时,也缓解了社会的焦虑情绪。……这种文体试图表明,经济进步和既有社会秩序可以共存。"[2]正是这种特质,使得城市喜剧在社会流动性比较大的时代广受欢迎。对复仇悲剧的社会维度而言,它巧妙地处理了国家权威与个人正义之

[1] Wendy Griswold, *Renaissance Revivals: City Comedy and Revenge Tragedy in the London Theatre 1576-1980*, p.14.

[2] Ibid., p.54.

间的关系。复仇悲剧的一般情节是：为了恢复社会正义，复仇者杀死了腐化堕落的统治者，但他自己也会慢慢发狂，最终走向毁灭或归隐。格里斯沃尔德指出："在复仇悲剧中，个体复仇者代表了无政府主义，他的行动可能会清除阻碍正义的腐败，而他的毁灭则为国家权威注入新的活力。"[1]这正是复仇悲剧社会意义的根源。格里斯沃尔德指出："这种模式满足了任何人：正义被恢复，腐败被清除，无政府主义得以避免，国家最终完全处于掌控之中。"[2]

根据格里斯沃尔德的研究，从复辟时期（The Restoration）到加里克时代（The Age of Garrick），城市喜剧经历了复兴，但复仇悲剧则基本上消失得无影无踪。她从作品的社会维度对此现象进行了解释。格里斯沃尔德认为，城市喜剧的"'在稳定的社会秩序中，经济具有流动性'这个主题能够激发18世纪观众的兴趣，因为它处理了他们普遍关注的问题"[3]。换言之，那是一个政治和宗教比较稳定的时期，但经济却具有很大流动性。这赋予了城市喜剧巨大的吸引力。尽管当时的组织机构对文艺复兴时期的喜剧持阻挠态度，但是，城市喜剧依然获得了社会的欢迎。对此，格里斯沃尔德指出："城市喜剧契合了18世纪观众的经济乐观主义和社会保守主义。这保护了这种文体，使它免受组织机构对文艺复兴喜剧复兴的阻挠。"[4]

格里斯沃尔德的论述并非意味着她回到了传统的"艺术与社会"关系模型。她明确指出，我们不能用简单的反映论来理解城市喜剧与它所处的社会之间的关系。她说："单纯的反映论是一个过于简单的模型。尽管很少有人会否认在社会经历和文化客体之间存在关联，但是，这些关联总是以组织机构为中介。正是那些组织机构，文化客体才得以被制作出来。"[5]换言之，单纯的反映论忽略了组织机构的作用。格里斯沃尔德认为，这正

[1] Wendy Griswold, *Renaissance Revivals: City Comedy and Revenge Tragedy in the London Theatre 1576-1980*, p.93.
[2] Ibid., p.99.
[3] Ibid., p.124.
[4] Ibid., p.128.
[5] Ibid., p.25.

是文化菱形的优势所在,它"确实将注意力引向了对组织机构的考量。在探讨城市喜剧与伊丽莎白和雅各宾时期的社会界之间具有关联前,这些因素必须予以考虑"[1]。可以说,格里斯沃尔德的分析始终贯穿着对组织机构因素的关注。

无论是城市喜剧还是复仇悲剧,在19世纪的伦敦都未能实现复兴。在格里斯沃尔德看来,这主要是观众的变化导致的,即以往的观众以中产阶级为主,当时的观众则以工人阶级为主。这就将我们引向了文化菱形中的"观众"要素。而这种变化又与当时剧院的组织结构密切相关。

首先,剧院演出开始时间一般是晚上6点左右,而中上阶层此时一般正在用餐;其次,当时伦敦只有两家剧院,为了吸引更多的人,剧院进行了扩容。但是,由于当时并没有很好的扩音设备,很多看演出的人听不到声音,导致噪音增多。这使依赖对话的话剧越来越难以维持生存。因此,中上阶层转向了歌剧,而工人阶级则更喜欢看话剧。为了吸引工人的注意力,这两家剧院也进行了转型,朝着娱乐化方向发展,用新奇古怪的演出和轻娱乐的内容吸引观众。这导致中产阶级对话剧进一步疏离。

尽管在皇室的支持下,严肃的剧作开始回归。但即便在这种情况下,它们也未能复兴。这主要是因为城市喜剧和复仇悲剧与当时的社会环境格格不入。格里斯沃尔德指出:"复仇悲剧在秩序和自由之间的张力,中央政府对个体的权力,……对世纪中期的剧院观众中的工人阶级观众来说,并非迫切关注点。这群观众既没有期待如此大的社会流动性,也没有理由喜欢现存的社会等级,因此,城市喜剧的主题,在严格的社会分层体系中既没有经济机会,也没有特别的吸引力。"[2]简言之,它们之所以没有复兴,是因为缺乏复兴的社会语境、相应的组织机构以及对此感兴趣的观众。

在20世纪50年代中期到70年代,在文艺复兴戏剧的复兴中,十分突出的是复仇悲剧。那么,这一时期的复仇悲剧为何具有特别的吸引力呢?格里斯沃尔德认为,这是由于复仇悲剧的社会意义,特别是它"对秩

[1] Wendy Griswold, *Renaissance Revivals: City Comedy and Revenge Tragedy in the London Theatre 1576-1980*, p.26.

[2] Ibid., p.145.

序和正义之间困境的描述"[1]。格里斯沃尔德指出："在对国家力量最为关切，并且担心中心地位不能维持的时期，它最具吸引力。这就是伊丽莎白和雅各宾晚期所处的情况，也是20世纪50年代以来英国的情况。"[2]当时，英国内部面临着福利国家破产的困境，外部则面临着国际地位下滑，这导致了英国观众对复仇悲剧的喜爱。无论是艺术创作人员、评论家，还是观众，都意识到了复仇悲剧的当代关联性。格里斯沃尔德指出："制片方、评论家和观众在复仇悲剧和看上去越来越失控、越来越让人失望的社会之间建立了联系。他们认为这种文体代表了个体与社会体制之间的对立，他们观看道德个体的堕落，并且比较国家专制与无政府主义的恐怖之间的区别。"[3]格里斯沃尔德还指出："现代英国知识精英——导演、观众和评论家，通过复仇悲剧这面镜子，看到了自己忧愁的面容。"[4]因此，复仇悲剧在舞台上获得了复兴。

格里斯沃尔德的研究跨越了四个多世纪，从1576年到1980年。在格里斯沃尔德看来，这可以更清楚地揭示文化与社会之间的互动。值得注意的是，当对文化客体进行长时段的历史分析时，文化菱形就变得更为复杂。它不再是一个菱形，而是变成了一个平行六面体。正如格里斯沃尔德所言："我不仅是探究一个菱形，而是一个平行六面体。"[5]实际上，格里斯沃尔德对城市喜剧和复仇悲剧的研究展现的正是这样的一个"平行六面体"。

三、文化社会学方法论

1987年，格里斯沃尔德在《社会学方法论》上发表了《文化社会学的方法论框架》一文，系统论述了她的文化社会学方法论。她将文化解释建立在社会组织的基础上，同时并没有忽略文化数据本身的复杂性。换言

[1] Wendy Griswold, *Renaissance Revivals: City Comedy and Revenge Tragedy in the London Theatre 1576-1980*, p.164.
[2] Ibid., p.165.
[3] Ibid., p.173.
[4] Ibid., p.173.
[5] Ibid., p.9.

之，在格里斯沃尔德看来，文化社会学中最出色的研究应该是经验性与解释性并重，能够沟通人文学科和社会科学。格里斯沃尔德的目的就在于表明"文化社会学如何既确保其文化解释符合社会科学的定义精确性和有效性标准，又能够对文化数据的多声部复杂性保持敏感性"[1]。

格里斯沃尔德的文化社会学方法论框架的核心要素是意图（intention）、接受（reception）、理解（comprehension）和解释（explanation）。其中，前两者是对社会行动者而言，后两者是对分析者而言。虽然前两者是对社会行动者而言，但它们却处于分析者的文化分析框架中，成为连接文化客体与社会的具体桥梁。格里斯沃尔德认为："意图和理解包括了理解文化客体的意义，这种意义是由客体自身构成，内在于客体之中，而接受和解释则包括了将文化客体置于更广泛、外在的意义系统之中进行理解。"[2]可以说，通过"意图、接受、理解和解释"，格里斯沃尔德打通了"内部研究"和"外部研究"，促进了人文学者和社会学者之间不同立场的沟通。

在一定意义上，格里斯沃尔德提出的这四个要素与文化菱形存在着隐约的对应关系。首先，我们看"意图"这一要素。对格里斯沃尔德而言，"在文化客体的生产和社会接纳中，社会行动者会受到限制，而意图正是在此情况下他们所追求的目标"，这里的社会行动者主要对应的是"艺术家"。格里斯沃尔德通过援引迈克尔·巴克桑德尔（Michael Baxandall）的研究表明，皮尔洛·德拉·弗朗西斯卡（Piero della Francesca）以特定方式组织他的绘画《基督之洗礼》（*Baptism of Christ*），"并没有隐含特别的含义，而只是一个画家意图解决一些问题，这些问题是由其工作状况决定的"[3]。格里斯沃尔德指出，在分析意图时，"并不意味着分析家必须去确认个体行动者层面上的主观意义，更不必说是意识中的意义，而是要求分析家充分了解行动者的社会和历史语境，及其直接的生产和接受情况，来

[1] Wendy Griswold, "A Methodological Framework for the Sociology of Culture", *Sociological Methodology*, Vol.17 (1987), pp. 1-35.

[2] Ibid.

[3] Ibid.

对其意图性进行合理重建"[1]。由此可见，在格里斯沃尔德这里，意图指的是社会语境中艺术家的意图，而不是孤立存在的艺术家内在的主观意图。

其次，我们看"接受"这一要素。对格里斯沃尔德而言，"接受是指社会行动者对文化客体的消费、接纳或拒绝"，这对应的是"观众"。格里斯沃尔德认为，"接受"会受到很多因素影响。她以乔治·莱明（George Lamming）的小说《在我皮肤的城堡中》(*In the Castle of My Skin*)为例，对此进行了说明。美国读者认为这部小说是关于种族问题的，西印度读者却认为它是关于身份和国族建构的，而英国读者则认为这是对成长的诗意描绘，无关乎政治或社会。这揭示出"接受"受到地域因素的影响。我们在研究接受时，就要研究接受者所处的具体情况。换言之，在格里斯沃尔德这里，接受者也并非个体意义上的，他与"艺术家"一样，都是在社会语境之中的。

再次，我们看"理解"这一要素。在格里斯沃尔德看来，"理解是指分析者对文化客体的内在结构、模式和象征意义的考虑"，这主要对应于"文化客体"。在格里斯沃尔德看来，"文体是分析性理解的关键"，"进行文体区分不仅涉及选择，还需在不同的文学对象中看到相似性，从大量具体差异中抽象出共同元素"[2]。这显然与艺术品的美学意义密切相关。换言之，在艺术社会学的图景中，我们不能只注重运用社会学方法，而忽视了艺术自身的特性。这就为美学分析留下了空间。在此，社会学家必须懂得文体的美学意义，否则，对其社会意义的分析将缺乏坚实的依据。换言之，文体的社会意义建立在其美学意义的基础上，只有懂得后者，我们才能对前者进行更深入的分析。

最后，我们看"解释"这一要素。在格里斯沃尔德的理论体系中，意图、接受和理解分别涉及"艺术家""观众"和"文化客体"。在她看来，所谓的"解释"，就是分析者将这三者与社会语境相互联结与综合的过程。分析者已对文化客体有所"理解"，对艺术家的"意图"和观众的"接受"

[1] Wendy Griswold, "A Methodological Framework for the Sociology of Culture", pp. 1-35.
[2] Ibid.

也有所认识,现在要在文化客体与社会世界之间建立联系,而这种联系的中介正是艺术家的意图与观众的接受。她指出:"解释是分析者在所理解的文化客体与外在的社会世界之间建立的关联,这种关联由接受和意图所协调。"[1] 因此,这一要素主要对应着"世界"。可以说,正是在世界中,格里斯沃尔德将这四种要素汇聚在一起。她说:"理解指向的是文化客体的文体特点,意图和接受指向的是客体和行动者之间的互动,而解释则是分析者通过社会行动者将文化客体和超越于创造群体之外的世界连接在一起。"[2] 由此可见,格里斯沃尔德的文化社会学方法论与她所提出的文化菱形紧密相连。可以说,格里斯沃尔德的文化菱形提出了需要考虑的四种要素,而她的文化社会学方法论则是对这四种要素应该采取的分析方法。前者描绘了文化世界的图景,后者则是文化社会学家看清这幅图景的方法。

在格里斯沃尔德看来,这样的框架既保持了对艺术特殊性的敏锐观察,又坚守了科学的研究方法,因此沟通了人文学科和社会科学,具有远大的理论前景。她指出,这种框架"结合了文化、社会和组织机构的全部元素,并且能进行跨时间和跨空间的比较分析,使我们能够评估文化-社会纽带的不同关联的有效性,进而推动了理论的进步"[3]。

四、文化菱形的意义和局限

佐伯格认为,我们很少能够见到像格里斯沃尔德这样的学者,她成功地将社会科学的方法和人文学科的方法结合在一起。[4] 格里斯沃尔德的这种研究方法对平时鲜有交集的两派学者都具有重要意义。首先,这对社会学家而言意义非凡。社会学家一般会忽视艺术客体本身,但格里斯沃尔德对城市喜剧和复仇悲剧的分析却表明,这些戏剧的复兴与它们独特的文体特征密切相关。若忽视这一点,我们就无法理解为何在特定的历史背景下

[1] Wendy Griswold, "A Methodological Framework for the Sociology of Culture", pp. 1-35.
[2] Ibid.
[3] Ibid.
[4] Vera Zolberg, "Review", *American Journal of Sociology*, No.5 (2001), pp. 1482-1484.

这些戏剧得以复兴，而不是其他类型的戏剧。其次，这对人文学者而言也具有重要意义。他们往往只关注艺术客体的美学特征，而忽略了组织机构、社会和观众等层面的因素。在格里斯沃尔德看来，这些社会因素是决定城市喜剧和复仇悲剧能否复兴的重要因素。她告诉我们，只有将美学特征和社会因素相结合，才可以对艺术现象有更深刻的认识。

在格里斯沃尔德看来，文化菱形的理论框架具有一定的普遍性，它不仅可以用来研究艺术，而且也可以用来研究其他社会现象，比如"社会问题"。在《变迁世界中的文化和社会》中，格里斯沃尔德就从文化菱形的视角审视了社会问题。在她看来，如果接受者接受了创造者对某一事件的特定界定，该事件便构成了社会问题。格里斯沃尔德指出："运用文化菱形分析社会问题清晰地表明，如同所有的文化客体，这些问题同样具有创造者和接受者。它们也经历着生命周期：正如任何文化客体，一个社会问题可以获得关注、被体制化，或因没有赢得观众而消失。"[1]通过将社会问题视为文化对象，并运用文化菱形进行分析，格里斯沃尔德揭示了其社会建构性，也验证了文化菱形的普适性。与此同时，文化菱形也展现出了高度的开放性。正如格里斯沃尔德宣称，"文化菱形不是一个理论"[2]，而是一个框架。它揭示了创作者、社会、艺术客体和接受者之间存在关系，但并未规定它们之间具体存在什么样的关系。这为它的适用性留足了空间。

但是，这并不是说文化菱形没有自身的局限性。在维多利亚·亚历山大的《艺术社会学》中，她以文化菱形框架组织全书，但同时也对其进行了修正。首先称赞了文化菱形的解释效力，在她看来："文化菱形是一种启发式的图形或隐喻，有效地展现了上述四个要点之间存在着关联。它强有力地表明，在用社会学的方式理解艺术时，这四个要素都是非常重要的。"[3]与此同时，她也指出了文化菱形存在的问题，即"将艺术客体的分

[1] Wendy Griswold, *Cultures and Societies in a Changing World*, p.114.
[2] Wendy Griswold, *Renaissance Revivals: City Comedy and Revenge Tragedy in the London Theatre 1576-1980*, p.7.
[3] [英]维多利亚·亚历山大《艺术社会学》，第79页。

配过程和艺术创作过程混杂在了一起"[1]。因此,维多利亚·亚历山大对此进行了区分,并修改了文化菱形[2]:

图 3　改进版的"文化菱形"

维多利亚·亚历山大认为,改进版的文化菱形具有很多优点,它使我们认识到艺术家和消费者之间的关系可以有很多层面,让我们看到艺术家既可以独立于分配体系之外,也可以扎根于其中,并且它"打破了简单菱形中艺术客体和社会之间的直接联系"[3]。

此外,尽管格里斯沃尔德的文化菱形和文化社会学方法论对文化客体本身的意义给予了足够的重视,但在杰弗里·亚历山大和菲利普·史密斯(Philip Smith)看来,她对文化自主性的认识并不充分。他们指出,格里斯沃尔德"探索意义与话语的尝试时,往往是为了在文化内容和生产或接受文化的特定群体之社会需求及行动间寻找某种对应关系"[4]。换言之,在他们看来,虽然格里斯沃尔德正确地认识到了文化分析必须研究意义,但"却没能系统性地将对意义的探索与文化的自主性问题相结合"[5]。尽管如此,格里斯沃尔德开放性的文化菱形并不排斥文化自主性的观念,反过来说,文化自主性可以深化我们对该框架内文化客体的认识和理解。可以说,将"文化自主性"引入文化菱形,我们就会得到一个"强范式"的文化菱形。

[1] [英]维多利亚·亚历山大《艺术社会学》,第 80 页。
[2] 同上。
[3] 同上书,第 81 页。
[4] [美]杰弗里·亚历山大《社会生活的意义——一种文化社会学的视角》,第 18 页。
[5] 同上。

第五章　詹妮特·沃尔芙的中间道路艺术社会学

在艺术社会学的发展过程中，英国艺术社会学家詹妮特·沃尔芙无疑是一位非常重要的学者。早在1981年，她就出版了《艺术的社会生产》一书，站在马克思主义的立场对艺术的社会性进行了论证。该书9次重印，并于1993年出了第二版。在此书初次出版后的2年，即1983年，她又出版了《美学与艺术社会学》一书，对艺术社会学与美学的关系进行了探讨，该书同样在1993年出版了第二版。由此，我们可以一窥她的著作之影响力。在英国艺术社会学家提亚·德诺拉看来，沃尔芙和美国的霍华德·贝克尔、理查德·彼得森共同为艺术社会学的艺术生产研究"设置了议程"[1]。德诺拉的观点颇有说服力，在论证艺术社会性方面，沃尔芙和贝克尔、彼得森"殊途同归"。他们都揭示了艺术活动的集体性，反驳了"艺术天才"观念。就此而言，他们仿佛是天生的盟友。但是，事实绝非如此简单。

1991年，沃尔芙从英国转到美国的高校任职。这位在艺术社会学领域声名赫赫的社会学家，却并没有进入美国大学的社会学系，而是加入了罗切斯特大学的视觉与文化研究项目。换言之，美国大学的社会学系并没有接纳沃尔芙，因此，她从英国的社会学学科转向了美国的人文学科。若沃尔芙和贝克尔、彼得森等美国主流艺术社会学家原本就是亲密无间的盟友，我们该如何理解沃尔芙身份的这种变化呢？这提示我们，他们之间的重要差别不容忽视。就此而言，有必要在两者"同归"的基础上，深入辨析他们"殊途"的一面。正是基于此，我们才可以理解沃尔芙对以贝克尔和彼得森为代表的美国艺术社会学所提出的诸多批判。与此同时，在艺术

[1] Tia DeNora, "Arts", *The Cambridge Dictionary of Sociology*, p.22.

社会学与美学的关系方面，沃尔芙与以贝克尔、彼得森为代表的美国艺术社会学更是"冰火难容"。就这个问题而言，或许可以说，两者既是"殊途"，亦不"同归"。

一、历史唯物主义视野中的艺术生产

在《艺术的社会生产》一书开篇，沃尔芙就开门见山地提出："艺术是一种社会产品。"[1]作为马克思主义艺术社会学的代表人物，沃尔芙对艺术社会性的论证是从历史唯物主义的角度展开的。在沃尔芙看来，历史唯物主义"提供了分析社会的最好方式"[2]，这是她心目中"最具解释效力和分析效力"[3]的社会学理论。

1. 外在社会历史层面的集体性：对个人天才的祛魅

德国作家托马斯·曼（Thomas Mann）在其小说《托尼奥·克勒格尔》中，借主人公克勒格尔之口表达过一种关于艺术家的观念："艺术家必须是非人的、超人的；他必须与我们人类拉开距离。"[4]换言之，为了实现艺术抱负，艺术家必须将自己孤立起来，远离世俗，甚至到达不食人间烟火的地方。这样的艺术家形象在人们的意识中占据着主导地位。

但是，从历史唯物主义的立场来看，艺术家的形象并非一直如此。这种艺术家形象是特定历史阶段的产物。卢卡奇认为，这是资本主义社会对艺术家进行孤立的结果。沃尔芙指出："艺术家、作家、作曲家作为社会的弃儿，在阁楼上忍饥挨饿，这成了一种普遍的社会观念。一种历史人物的特殊形式被转变成一种普遍的定义。不难理解，围绕艺术生产的意识形态本身就是特定历史时期和社会关系的产物；更具体地说，它是19世纪关于艺术家的浪漫主义观念的后裔。"[5]换言之，现在人们普遍持有的艺术

[1] Janet Wolff, *The Social Production of Art*, The Macmillan Press Ltd., 1993, p.1.
[2] Ibid., p.6.
[3] Ibid.
[4] Ibid., p.10.
[5] Ibid., p.11.

家观念其实是历史特殊性的产物,而不是普遍和永恒的。因此,在沃尔芙看来,对这种一般化观念的再特殊化,对这种超历史观念的再历史化,就成了对它进行"祛魅"的必由之路。

沃尔芙认为,艺术家之所以与社会分离,与近代欧洲资本主义的发展密切相关。资本主义的发展催生了个人主义思潮,形成了新赞助体制,这些都支撑了艺术家在社会中的孤立过程。因此,沃尔芙指出:"'托尼奥·克勒格尔问题'与其说是关于艺术性质的,毋宁说是关于资本主义的。"[1]换言之,从历史唯物主义的立场出发,我们必须回到社会历史的具体语境中才能理解艺术家定位的变化。单纯从艺术的性质出发,我们无法将这一问题认识清楚。

沃尔芙认为,在历史上,艺术活动曾与其他活动高度一致,都富有创造性。但是,资本主义的发展使其他活动的创造性逐渐消失,相比之下,艺术则保留了部分创造性,因此人们将它视为最后的"希望之地",并将它与其他社会活动拉开了距离。在这里,沃尔芙依据的是马克思的观点。马克思认为,劳动是人类的基本活动,是一种富有自由创造性的活动,这种创造性是人与动物的主要区别。正如阿道夫·瓦兹奎兹(Adolfo Vazquez)所指出的,艺术活动和劳动之间并无本质差别,因为两者都具有创造性,"艺术和劳动之间的相似性在于它们与人类本质的关系:换言之,它们都是创造性的活动,通过这种活动,人类制造了表达自身的物品,这些物品为他们代言,并且揭示了他们的本质。因此,在艺术和工作之间并没有明显的对立"[2]。但是,随着资本主义的发展,两者之间的鸿沟越来越大。

在资本主义发展过程中,社会分工越来越明显,劳动越来越呈现出"非人化"的趋势,劳动者的个性难以在产品中体现出来,人们变得越来越像机器。而当时,艺术家、音乐家和作家的工作尚未完全被纳入这种资本主义体系,尚未完全被市场所主导,因此,它"被视为生产的理想形

[1] Janet Wolff, *The Social Production of Art*, p.12.
[2] Ibid., p.16.

式，因为它看上去是自由的，而其他活动则不是。艺术和工作两个领域的潜在相似性消失了，后者被削减成了其异化的形式"[1]。与此同时，随着资本主义的发展，艺术家和教会、赞助人、学会等传统赞助人之间的关系也不复存在了，因此，在19世纪的欧洲，艺术家在某种程度上成为"自由自在的，不受赞助人和委托限制的个体"[2]。这进一步加剧了艺术性工作与普通工作的差别。正是在这种语境中，"艺术家开始被理想化为从事非强制的、真正具有表现性工作的代表"[3]。但是，沃尔芙指出，这并不是历史的真实写照，而只是一种人类的建构和理想。实际上，艺术家的工作并非完全自由自在。在资本主义的体制下，他们受到了新赞助人的限制和影响。尽管如此，人们还是根据艺术活动相对的自由性和创造性，将它建构成与其他人类活动截然不同的一种活动。

因此，沃尔芙指出，孤立的艺术家形象并不是一种永恒的、普适的现象，而是在社会历史具体语境中形成的特定形象。与此同时，这种孤立的艺术家形象也是人类有意忽略其集体性特征后提炼出的一种形象，并非艺术家的全部真实写照。基于历史唯物主义的立场，沃尔芙批判了"艺术天才"的观念，她明确表示"反对浪漫主义和神秘主义的观念：即艺术是天才的创造，超越了存在、社会和时间，并且主张艺术是一系列真实的、历史的因素的复杂产物"[4]。因此，在该书结尾，沃尔芙才指出，我们应该用"生产"的观念代替"创作"，"生产者"的观念代替"艺术家"，因为"这可以确保我们在谈论艺术和文化时，放弃或打消关于这个领域的神秘化、理想化的和完全不切实际的观念"[5]。

与之类似，美国艺术社会学家霍华德·贝克尔也提出，艺术是一种集体活动，批判了对艺术家的个体崇拜，尤其是批判了艺术天才的观念。就此而言，他们可谓不折不扣的盟友。但是，他们的论证路径却有所不同。

[1] Janet Wolff, *The Social Production of Art*, p.17.
[2] Ibid., p.18.
[3] Ibid.
[4] Ibid., p.1.
[5] Ibid., p.138.

依据马克思主义的观点，沃尔芙认为，艺术活动与其他活动是一致的，因为两者都具有创造性，只不过随着历史的发展，其他活动的创造性逐渐丧失了。贝克尔则与之不同。贝克尔认为，两者是一致的，是因为两者都是一种集体活动，并没有什么本质的差别。[1]沃尔芙认为两者一样具有创造性，因此，在马克思主义的传统中她依据"异化"的主题对两者之间差别形成的过程进行了详细的论述；而贝克尔则认为两者一样平淡无奇，因此，他才在实用主义的传统中将艺术活动还原成一般的集体活动。这种理论路径上的差异，最终导致了后来沃尔芙对美国艺术社会学的激烈批判。

2. 内在精神层面的集体性——艺术的意识形态性

马克思主义艺术史家T. J. 克拉克（T. J. Clark）曾指出："马克思主义艺术史的任务之一就是揭示艺术品的意识形态性。"[2]那么，什么是意识形态呢？在沃尔芙看来，意识形态是指人们所具有的观念和信念与他们实际的和物质的存在情况密切相关。从这种观念出发，在沃尔芙看来，艺术品必然具有意识形态性，"艺术很明显是一种意识形态的活动，是一种意识形态的产品"[3]。她指出："艺术品不是封闭的、自足的和超越性的实体，而是具体历史实践的产物，代表了特定条件下可以辨认的社会群体。因此，那些群体（以及他们的代理人，即特定艺术家）的观念、价值和境况都在它上面留下了痕迹。"[4]这表明，艺术家所表达的并不是自身独有的观念，而是一种群体的意识。这就从心理的层面论证了艺术家的集体性。换言之，无论艺术家是否意识到，他们的观念本身都不是在头脑中凭空产生的，而是社会生活经验的产物。这并不是一个单独个体的意识，而是一种群体意识。约翰·伯格（John Berger）曾对画家托马斯·庚斯博罗（Thomas Gainsborough）的作品《安德鲁斯夫妇》进行分析，认为这幅画并不像一些艺术史家所认为的那样，单纯是一幅风景人物画，它更深层的

[1] 在贝克尔的《创造性不是稀缺商品》（"Creativity is Not a Scarce Commodity"）中，他认为任何人都有创造性，创造性并不稀缺，稀缺的是将活动标记为创造性的活动。参见"Creativity is Not a Scarce Commodity", *American Behavioral Scientist*, 61, No. 12（2017）, pp.1579-1588.

[2] Janet Wolff, *The Social Production of Art*, p.49.

[3] Ibid., p.55.

[4] Ibid., p.49.

意味在于表明安德鲁斯夫妇是这大片风景的拥有者。在沃尔芙看来，伯格的意图在于表明"绘画不能脱离政治和经济考虑，相反，其必须被解释为反映了它们；换句话说，绘画是意识形态的载体"[1]。因此，我们不能仅仅用画家的"天才"或"创造性"这样的词语来评价艺术。

由此可见，沃尔芙通过马克思主义的意识形态理论论证了艺术在精神层面的集体性，即艺术是群体意识的产物。在这里，艺术家成了某个集团意识的代表，尽管这种代表可能是无意识的。与之类似，贝克尔也从精神层面对艺术家的集体性进行了论证。就此而言，他们可以说是不谋而合。但是，两者的论述却存在不可忽视的差别。沃尔夫从马克思主义的意识形态理论出发，认为艺术作为意识形态的产物，有意或无意地表达了一种群体意识；而贝克尔从符号互动论的角度出发，认为艺术家在创作时总会考虑其他人可能的反应，因此，无论是否与其他人发生面对面的互动，他们的意识总是集体性的。两者相比较，我们会发现，沃尔芙笔下的艺术家更被动，其集体性是被决定的；而贝克尔笔下的艺术家更主动，其集体性是在互动中形成的。这种差异与两者论述所侧重的语境不同有关。沃尔芙的语境是宏观的、历史的，而贝克尔的语境则是微观的、非历史的。因此，前者造成了艺术家的被动性，后者则赋予了艺术家主动性。前者具有反思性，后者则倾向于天真性。这也是后来沃尔芙对以贝克尔为代表的美国艺术社会学进行批判的一个切入点。

总而言之，通过从外在物质层面和内在精神层面论证艺术家的集体性，沃尔芙表明，艺术是一种集体的产品，而不是孤独的艺术家的作品。这具有深刻的理论意义，"首先，过分强调个体艺术家是艺术品独一无二的创作者具有误导性，因为它将其他参与到作品制作中的人排除在外，并且将人们的注意力从作品所包含的各种社会构成和决定过程中转移开。其次，传统的作为创作者的艺术家观念依赖于一种未经审视的主体概念，它没有注意到主体自身是从社会过程和意识形态过程中形成的"[2]。凡此种

[1] Janet Wolff, *The Social Production of Art*, p.56.
[2] Ibid., p.137.

种，都对传统的美学观念形成了巨大的挑战。

二、在艺术社会学与美学之间的平衡

艺术社会学的观念直接挑战了传统美学观念，使传统美学观念显得不堪一击。那么，在艺术社会学发展过程中，我们还需要关注美学问题吗？这个问题其实和一个更重要的问题密切相关，即我们能否将艺术完全还原为社会因素，而忽视美学？在沃尔芙看来，显然不能。她对还原论的坚决反对，以及在艺术社会学与美学之间寻求平衡的努力，就是最好的证明。她明确地提出："美学价值不可还原为社会、政治或者意识形态的对等物。"[1]可以说，从《艺术的社会生产》到《美学与艺术社会学》，沃尔芙对此的思考是一以贯之的。

首先，马克思主义认为经济基础决定上层建筑，因此，作为上层建筑一部分的艺术，往往被简单地还原为经济基础。路易斯·阿尔都塞（Louis Althusser）指出，上层建筑具有相对自主性，艺术作为上层建筑的一部分同样具有这种自主性。基于此，沃尔芙指出："文化生产作为意识形态的一个层面，作为上层建筑的一个部分，也具有相对自主性。"[2]换言之，艺术不能简单地被还原为其经济基础。与此同时，在沃尔芙看来，艺术具有能动性，具有一种"潜在的转变力量"，"在社会和政治变迁中发挥着作用"[3]。这与经济基础和上层建筑的模式关系不大。用沃尔芙的话来说，它实际上"似乎颠覆了这种关系模式"[4]。佐伯格认为，沃尔芙身处雷蒙·威廉斯（Raymond Williams）所开创的传统中，他们"超越了马克思主义简单的基础——上层建筑关联模式，其中，文化被视为现存生产关系的附属。威廉斯和他的追寻者，包括斯图亚特·霍尔和詹妮特·沃尔芙，认为文化在意义的建构中是一种构成性实践"[5]。

[1] Janet Wolff, *Aesthetics and the Sociology of Art*, The Macmillan Press Ltd., 1993, p. 11.
[2] Janet Wolff, *The Social Production of Art*, p.84.
[3] Ibid., p.74.
[4] Ibid., p.75.
[5] Vera L Zolberg , "A cultural Sociology of The Arts", *Current Sociology Review*, No.6 (2015), pp.896-915.

其次，艺术也不能被还原为意识形态。无论是特里·伊格尔顿（Terry Eagleton），还是尼可·哈吉尼柯劳（Nicos Hadjinicolaou），他们都认为审美的即是意识形态的。这当然有其道理，但却并不是全部真理。沃尔芙指出："政治和美学不可分割，这是事实，因为艺术社会史和艺术社会学都揭示了所有文化产品的政治性质。然而，我们并不能由此推断出艺术和政治是相同的事物，或者艺术仅仅是政治符号化的呈现。只要我们考虑到审美评价，就不能认为审美判断会完全追随政治判断。"[1]因此，沃尔芙指出，"艺术总是政治的"，但这"并不意味着艺术仅仅是政治的"。[2]这主要是由于艺术本身并不直接传达意识形态，当意识形态进入艺术时，必须受到艺术自身审美惯例的制约和影响。沃尔芙指出："艺术不能还原为意识形态的一个原因是，文本是一种'审美中介'……意识形态从来没有直接地在绘画或小说中传达，它总是以审美符码为中介进行传达。"[3]因此，艺术的形式本身会对意识形态产生重要影响。

总之，艺术既不可以被还原为决定它的经济社会因素，也不可以被还原为意识形态因素。前者之所以不可行，是因为艺术具有自主性和能动性，它不仅受到经济、社会等因素的影响，还会独立地对这些因素产生影响；后者之所以不可行，是因为艺术形式和审美惯例本身会对意识形态因素进行制约，意识形态并不直接进入文本，而是以它们为中介进入文本。艺术价值与政治价值并不等同。

艺术具有特殊性，不能简单地对它进行还原。与此相应，艺术社会学家必须懂美学，否则，他们就无法对一些重要问题进行深入研究。沃尔芙认为，不仅仅艺术内容本身具有意识形态因素，艺术形式本身有时也会蕴含着意识形态因素，而要理解这一点，我们必须对艺术史有所了解。沃尔芙指出："为了理解一幅具体的绘画如何具有颠覆性，我们有必要不仅审视它外在或内在的政治内容，还需要调查它对审美惯例的独特运用，以及

[1] Janet Wolff, *Aesthetics and the Sociology of Art*, p.65.
[2] Ibid., p.62.
[3] Janet Wolff, *The Social Production of Art*, pp.119-120.

它在与其他艺术品相比较中所处的位置。"[1]在沃尔芙看来，这是艺术社会学家应具备的一种重要素养。

詹姆斯·巴奈特（James H. Barnett）指出："在研究艺术时，社会学家面临一个棘手的问题，这个问题只有与艺术史家和艺术批评家有效地合作才可以解决。这就是识别值得研究的严肃艺术，并且确定它们在某种特定艺术形式的历史发展中的位置。没有具有艺术专业知识的人的帮助，社会学家通常无法在风格、图像、主题之间做出区分，无法判断哪些反映了重要的社会和文化影响，哪些仅仅是表达了特定时期一种艺术的主导美学惯例。"[2]比如，阿多诺对伊戈尔·菲德洛维奇·斯特拉文斯基（Igor Fyodorovich Stravinsky）和阿诺尔德·勋伯格（Arnold Schoenberg）的研究，就是从音乐形式的角度切入，确认了勋伯格的革命性和斯特拉文斯基的保守性。若没有对于音乐形式的专业知识，这是根本无法做到的。

沃尔芙指出，英国文化研究曾向文本形式分析，尤其是20世纪20年代的俄国形式主义者寻求帮助，"以此来探索文学元素对意识形态产生影响的方式，以及转变意识形态的方式"[3]。就此而言，艺术社会学家显然应该向文化研究的学者们学习。沃尔芙指出："艺术社会学必须以一种相似的方式容纳一种视觉形式的理论，以便分析绘画的意识形态性质。"[4]

凡此种种都表明，艺术具有特殊性，不能和其他一切物品简单等同。沃尔芙指出："从艺术社会学的角度来看，很多美学著作的卓越贡献正在逐渐获得认可，因其提供了分析美学特殊性问题的词汇和手段。我相信，人们对艺术的经验积累和评价是社会性、意识形态性的生成和建构，但与此同时，这些经验和评价也不能还原为社会的和意识形态因素。"[5]这其实都指向了对艺术特殊性的坚守，"艺术社会学必须认可和保证艺术的特殊性。对艺术的体验以及对它的评价，不能被还原为完全超越审美的意识形

[1] Janet Wolff, *The Social Production of Art*, p.65.
[2] Janet Wolff, *Aesthetics and the Sociology of Art*, p.61.
[3] Janet Wolff, *The Social Production of Art*, p.66.
[4] Ibid.
[5] Janet Wolff, *Aesthetics and the Sociology of Art*, p.84.

态和政治因素"[1]。

正因如此，沃尔芙积极地呼吁审美的回归。她指出："意识到社会学家和马克思主义者对特殊文体和艺术形式的性质关注不足，因此，回到文学批评家提供的那类分析就显得尤为有效。"[2]这种趋势越来越明显。在1993年《美学与艺术社会学》第二版的导论中，当谈到当时的流行趋势时，沃尔芙就指出："批判性的文化研究中的学者开始主张回归美学。"[3]

三、沃尔芙对美国艺术社会学的批判

如前所述，1991年，当沃尔芙到美国任教时，她并没有进入社会学系，而是进入了艺术史系。对自己的这段经历，沃尔芙曾这样回忆："美国社会学系（有一两个例外）对于具有跨学科、批判性的方法并不特别友好，而人文学科的项目和院系则对这类著作表示欢迎，它们热切地将批判理论和社会-历史方法纳入课程表。因此，从英国迁徙来的学者进入了媒介研究、电影研究、艺术史和文学研究等领域，而不是社会科学领域。因此，我在艺术史系找到了教职。"[4]换言之，美国的人文学科拥抱并接纳了英国的社会学理论，而美国的社会学则对其不感兴趣。那么，为何英国的艺术社会学家到了美国只能在艺术史系中获得教职，而不能在美国大学的社会学系立足呢？从沃尔芙的这种身份转变中，我们可以窥见英美艺术社会学的一些不同之处。对此，沃尔芙也进行了思考。她认为，英国艺术社会学的发展采取了"与美国艺术社会学非常不同的路线"[5]。与此同时，沃尔芙也站在马克思主义的学术立场上，对美国艺术社会学进行了激烈的批判。她指出："与英国的艺术社会学不同，美国该领域的著作依然非常单学科化、非理论化，经常是狭隘的经验主义的。"[6]这可谓一语中的。

[1] Janet Wolff, *Aesthetics and the Sociology of Art*, p.108.
[2] Janet Wolff, *The Social Production of Art*, p.61.
[3] Janet Wolff, *Aesthetics and the Sociology of Art*, p.xi.
[4] Janet Wolff, *The Social Production of Art*, p.145.
[5] Janet Wolff, "The Relevance of Sociology to Aesthetic Education", *The Journal of Aesthetic Education*, No.3 (1981), pp. 67-83.
[6] Janet Wolff, *The Social Production of Art*, p.145.

在沃尔芙看来，英国艺术社会学从诞生之初就具备跨学科的品质。沃尔芙指出："英国艺术社会学的一个有趣特征，几乎与其他社会学分支都不相同，就是它是从跨学科的方法中成长起来的。"[1]因此，在沃尔芙眼中，英国艺术社会学家来自各种不同的学科背景：他们中有文学批评家雷蒙·威廉斯、理查德·霍加特（Richard Hoggart）和特里·伊格尔顿，有艺术史家约翰·伯格和T.J.克拉克，有文化研究学者斯图亚特·霍尔，有女性主义艺术批评家杰梅茵·格里尔（Germaine Greer），等等。

与之相比，美国艺术社会学则倾向于狭隘的单学科化。沃尔芙指出，美国艺术社会学研究"与英国的著作不同，作为社会学中的一个分支，它已经取得了很大的发展。它看上去更像是美国社会学家寻找新的研究领域时，找到了艺术，并且进一步用社会学概念与方法进行研究，这些概念和方法在其他领域（比如组织社会学）非常好用"[2]。在这里，美国社会学的"帝国主义"倾向显然易见。因此，沃尔芙站在自己的立场上批判了美国的艺术社会学。[3]

尽管美国艺术社会学也论证了艺术的集体性，二者可谓殊途同归，但沃尔芙并不关注"同归"，而更关注"殊途"。她认为美国艺术社会学家的各种论述倾向于微观层面，对宏观的社会和历史语境关注不够。沃尔芙指出："它尤其倾向于经验主义，对于将具体的组织机构放在更大的社会语境中考虑经常缺乏兴趣。它通常是反历史的，由此带来的有限且静止的视角造成了解释效力的严重缺陷。"[4]一般而言，美国艺术社会学家会"沉浸在田野工作、调查问卷或实地调查中，收集很多数据然后对其进行量化分析"[5]，这导致了严重的问题。沃尔芙认为："大部分文化社会学家和

[1] Janet Wolff, "The Relevance of Sociology to Aesthetic Education", pp. 67-83.
[2] Ibid.
[3] 需要注意的是，贝克尔曾在《论艺术作品自身》中指出："众所周知，最好的艺术社会学中的一些作品是由非社会学家创作的，比如米歇尔·巴克桑德尔和巴巴拉·史密斯的作品。"由此可见，他们也具有跨学科的意识。因此，他们研究之间的区别并非是是否跨学科，而是跨了何种学科。就此而言，贝克尔倾向于艺术社会史，而沃尔芙则倾向于文化研究。
[4] Janet Wolff, *The Social Production of Art*, p.31.
[5] Janet Wolff, "The Relevance of Sociology to Aesthetic Education", pp. 67-83.

艺术社会学家将他们的研究建立在未经反思、有时甚至是实证主义的前提下……组织机构与其社会和历史背景相脱节，因此社会学家关注的是微观社会领域。讽刺的是，结果他们的著作既是反历史的，也是非社会学的。"[1]

显然，与美国艺术社会学相比，沃尔芙认为自己所秉持的马克思主义更具有解释效力，因为它对宏观的社会结构和历史语境都给予了充分重视。马克思主义"不同于艺术社会学中的具体研究，马克思主义美学将文化生产和艺术家更充分地置于整体的社会结构和具体的历史语境中进行考虑"[2]。

此外，沃尔芙认为，美国艺术社会学对于意识形态问题并未给予足够重视，因此缺乏批判性的维度，"缺少批判社会学的视野，这导致了它在意识形态上的短视"[3]。与之相比，英国艺术社会学，尤其是沃尔芙所代表的马克思主义传统，则非常关注意识形态问题。沃尔芙指出，马克思主义"最重要的贡献之一便是它提出的意识形态理论，即探讨了各种观念史如何与社会结构系统相关联的。这种理论为研究文化和艺术提供基础，因为文化和艺术自身就是意识形态层面的体系和符码。……这只是分析的起点，表明我们必须将艺术视为意识形态的产品（除了视为其他事物之外），并必须在这样的框架中对其内容和意义进行解码"[4]。

以上可以说是沃尔芙站在马克思主义的立场上从"殊途"的角度对美国艺术社会学进行的批判。与此同时，沃尔芙认为艺术社会学不能忽视美学。显然，美国艺术社会学在此问题上处理得并不好。美国艺术社会学家大都认为，在研究艺术的过程中应保持审美中立，但沃尔芙指出，这是不可能的："实证主义社会学所要求的审美中立原则，研究者将其运用在研究中，最终证明是不可能的。"[5]就此，沃尔芙认为，美国艺术社会学家戴安娜·克兰对纽约艺术界的研究就存在这样的问题。沃尔芙指出："她的研究完全依赖已有的艺术家分类（分为'七种主要的风格'，从抽象表

[1] Janet Wolff, "Cultural Studies and the Sociology of Culture", *Contemporary Sociology*, No.5 (1999), pp. 499-507.

[2] Janet Wolff, *The Social Production of Art*, p.63.

[3] Ibid., p.31.

[4] Janet Wolff, "The Relevance of Sociology to Aesthetic Education", pp. 67-83.

[5] Janet Wolff, *Aesthetics and the Sociology of Art*, p.106.

现主义，经由波普艺术和极简主义，到新表现主义）。……她的抽象表现主义艺术家名单中没有女性，这就需要解释，尤其是社会学的解释。"[1]因此，美国艺术社会学"经常全然漠视作为艺术的艺术"，"因为它仅仅简单地将逻辑工具和技术用于研究文化上，这就导致了与艺术品相关的一种庸俗主义倾向。关于艺术的风格、性质和内容问题被忽略了，因此导致了对文化产品的特殊性质和特征的漠视，以及无法也不愿以文化和艺术自身的术语来谈论它们"[2]。这可能会导致对现实的扭曲，"社会学家不能对文化实践和组织采用一种更开阔的视野，拒绝探讨美学问题，这导致他们的大部分著作至多是狭隘的经验主义，糟糕的话则扭曲了现实"[3]。

综上所述，沃尔芙指出了美国艺术社会学存在的三个问题，首先是它对社会历史语境的忽视，其次是它对意识形态问题的漠视，最后则是它对美学问题的回避。在沃尔芙看来，这些问题都值得探讨和商榷。因此，沃尔芙认为，美国艺术社会学应该向英国艺术社会学学习，尤其是美国艺术社会学"对经验问题和具体研究的强调，大部分都缺乏一种严肃的历史和理论视野，正如我所说的，这种类型的研究是英国研究的重要优势"[4]。

尽管沃尔芙站在马克思主义艺术社会学的立场上对美国艺术社会学进行了激烈批判，但是，在沃尔芙看来，英国艺术社会学也存在过于理论化的问题，这需要美国艺术社会学的经验研究来补救，"在这个领域中，我们过于理论化的倾向可以在某种程度上被美国的相关作品所补救"[5]。因此，沃尔芙也呼吁英国艺术社会学家向美国艺术社会学家学习，"在英国，很少有著作论述了艺术生产的条件和过程，主要的例外是媒介研究中的一些著作。对于这种艺术社会学中的经验调查，我们必须关注美国的进展"[6]。说到底，英国的艺术社会学过于宏观和理论化，而美国的艺术社会学则正好与之形成互补，"这些研究聚焦于艺术生产的过程和动力学，我

[1] Janet Wolff, *Aesthetics and the Sociology of Art*, p.106.
[2] Janet Wolff, "The Relevance of Sociology to Aesthetic Education", pp. 67-83.
[3] Janet Wolff, *The Social Production of Art*, p.148.
[4] Janet Wolff, "The Relevance of Sociology to Aesthetic Education", pp. 67-83.
[5] Janet Wolff, *The Social Production of Art*, pp.31-32.
[6] Janet Wolff, "The Relevance of Sociology to Aesthetic Education", pp. 67-83.

认为在很多方面，这种研究可以纠正英国社会学的一些局限，因为它们至少是关注实际的、具体的事件以及艺术生产中所包含的内容"[1]。

因此，沃尔芙指出，其实两者正好可以相互融合，"理想的状况是，美国和英国社会学家的某种融合可以产生一种更为全面的研究路径。前者可以弥补后者在经验研究上的不足，而后者反过来可以使社会学家对理论问题、历史具体问题和美学问题更为敏锐"[2]。换言之，美国艺术社会学的研究优势在于经验研究，而英国艺术社会学的研究优势则在于理论、历史和美学研究，两者相结合，我们将会得到更好的艺术社会学。

那么，最好的艺术社会学是什么样子的呢？在沃尔芙看来："最好的艺术社会学会探究艺术的生产和接受的社会过程，但与此同时，它既不会倾向于一种粗糙的经验主义，也不会倾向于抽象的理论化。换言之，它将关注艺术家做了什么，关注中介者和其他实践者，而不仅仅是对艺术的意识形态性进行纯粹的理论思考。"[3]

四、中间道路的艺术社会学

沃尔芙所追寻的是一种中间道路。在她看来，艺术社会学可以既关注艺术的社会建构，同时又不丧失对艺术独特性的敏感感知。她指出："艺术社会学为我们打开了一种视角，使我们可以理解艺术和文化的建构性质——包括它的实践者、观众、理论家和批评家以及它的产品。它并不是以一种庸俗主义或破坏偶像的态度来这样做，而是对主体充满关切，并且对它的特殊性质保持着高度的敏感。结果是，我们对艺术的理解和欣赏都因此得到了提升。"[4] 这条中间道路的一边是艺术社会学，另一边是美学。只有妥善处理好两者之间的关系，我们才能真正走出一条好路。沃尔芙认为："在任何情况下，美学都无法摆脱社会学的影响，同时社会学也无法

[1] Janet Wolff, "The Relevance of Sociology to Aesthetic Education", pp. 67-83.

[2] Ibid.

[3] Ibid.

[4] Janet Wolff, *The Social Production of Art*, p.143.

对美学置之不理。"[1]

沃尔芙积极寻求中间道路，对此，很多学者都给予了很高的评价。尽管门罗·C. 比厄斯利（Monroe C. Beardsley）对沃尔芙的著作不太看重，但他还是肯定了沃尔芙在平衡特殊性和还原论之间所做的努力。[2] 巴巴拉·罗森布鲁姆（Barbara Rosenblum）也指出，沃尔芙最后试图达成一种妥协，"她的解决方案就是将话语从非此即彼转换为两者兼得"[3]。卡伦·汉布伦（Karen A. Hamblen）也这般评价："沃尔芙的目标是在艺术自主性和艺术的意识形态起源之间达成一种平衡。"[4]

对于沃尔芙的这种理论愿景是否可以达成，国内学者杜卫表达了疑虑。他认为，"她的社会学出发点和归宿暗含着一种充其量也只是把艺术理解为审美的意识形态或社会活动的内在逻辑"，"她的方法论矛盾和错位却使她的期待面临落空的危险"[5]。正如卡伦·汉布伦所言，尽管沃尔芙在寻求这样一种理论，但实际上这种理论并未真正形成。至少沃尔芙并没有为我们提供这样的一种研究范例："沃尔芙必须承认，没有理论可以这样，也就是说，没有理论能够自称为一种社会学美学。沃尔芙明确表示，她从来没有想到要去呈现一种连贯、统一的社会学美学理论，她分析的目的只是想突出对这样一种理论的迫切需要。"[6] 由此我们不难理解，在理论和经验之间，沃尔芙还是过于偏重理论了。尽管她的思考为我们探寻中间道路提供了可能性，但很可惜的是，她并未提供相关的研究范例来展示这种可能性的实现。[7]

[1] Janet Wolff, *Aesthetics and the Sociology of Art*, p.115.
[2] Monroe C. Beardsley, "A Review on Aesthetics and the Sociology of Art", *The Journal of Aesthetic Education*, No.1 (1984), p. 123.
[3] Barbara Rosenblum, "A Review on Aesthetics and the Sociology of Art", *Contemporary Sociology*, No.6 (1983), p. 670.
[4] Karen A. Hamblen, "A Review on Aesthetics and the Sociology of Art", *The Journal of Aesthetic Education*, No.4 (1995), p.107.
[5] 杜卫《美学，还是社会学——从〈美学与艺术社会学〉谈起》，载《外国文学评论》，第 3 期，1995 年，第 15—24 页。
[6] Karen A. Hamblen, "A Review on Aesthetics and the Sociology of Art", pp. 107-110.
[7] 与此同时，我们还可以从沃尔芙"英美艺术社会学相互学习"的主张中理解这种"中间道路"。

第六章 提亚·德诺拉的新艺术社会学

如前所述，在西方艺术社会学发展过程中，先后发生了"两次转向"，形成了三种颇为不同的理论范式。传统艺术社会学主要探究"艺术与社会"之间的关系，它的主观性比较强。通过"经验转向"，它被以经验研究为主的艺术社会学所取代。这种艺术社会学倡导对艺术进行客观、真实的描述和研究，但却忽略了艺术本身的价值和意义问题，存在将艺术还原为社会事实的危险。通过"审美转向"，艺术社会学家发展了"新艺术社会学"，注重艺术的能动性，将审美重新纳入艺术社会学的研究视野，赋予了艺术社会学新的活力。

在从艺术社会学到新艺术社会学的转换过程中，提亚·德诺拉无疑是一位非常重要且颇具代表性的学者。之所以说她非常重要，是因为她所进行的音乐研究是新艺术社会学取得的标志性成果；之所以说她颇具代表性，是因为她自身的思想正好经历了这一转换过程。因此，通过德诺拉的艺术社会学思想之转变来审视从艺术社会学到新艺术社会学的发展过程，无疑是一条可靠而又便捷的道路。

一、艺术社会学视野下的贝多芬

20世纪六七十年代，西方艺术社会学逐渐摆脱了以往思辨、抽象的研究方式，开始更加注重对艺术现象的经验研究。在贝克尔、彼得森、沃尔芙等艺术社会学家的推动下，对艺术的研究逐渐形成了一种"艺术生产"的研究路径。在他们看来，艺术是社会生产或集体创作的产物。因此，以艺术家个体为中心建构起来的传统美学轰然崩塌，艺术天才观念遭受了激

烈的质疑和批判。[1]

正是在这种潮流中，德诺拉开始了自己的研究生涯。20世纪80年代中期，当她在加州大学圣迭戈分校攻读社会学博士学位时，通过阅读贝克尔的《艺术界》，她开始关注名声制造问题。[2]对她而言，这无疑是"一道分水岭"。[3]她从此告别了阿多诺的抽象、思辨的音乐社会学，转而采取贝克尔的方式研究音乐。她研究的具体问题就是天才贝多芬如何在社会中被建构出来。在《艺术界》中，贝克尔曾提出，艺术名声是一种社会进程，而不是作品或艺术家内在的本质。[4]不难理解，受贝克尔影响，德诺拉旗帜鲜明地指出："天才及其被认可需要社会资源和文化资源。"[5]因此，在她的早期著作《贝多芬与天才的建构——1792—1803年维也纳的音乐政治》中，她详尽地探讨了天才贝多芬是如何在社会中被建构出来的。

首先，德诺拉研究了贝多芬的赞助人和人脉对他产生的重要影响。据载，贝多芬早期才华并不出众，不像莫扎特那样耀眼，和他才华相近的人很多。但是，最终只有贝多芬脱颖而出。德诺拉认为，对贝多芬的成功而言，他早期的赞助圈子和人脉不可忽视。这与另一位音乐家扬·拉迪斯拉夫·杜舍克（Jan Ladislav Dussek）相比就一目了然了。在德诺拉看来，杜舍克和贝多芬有很多相似之处，他的早期和中期音乐与贝多芬的音乐一样，富有戏剧性和表现性，风格宏大。尽管杜舍克的创作早于贝多芬，但他并未被视为贝多芬的灵感之源，反而沦为贝多芬同时代中湮没无闻的音乐家。

德诺拉认为，两者之所以有这样的差别，主要是因为两者社会关系网络的差别。她指出："杜舍克的社会关系比贝多芬的更分散。杜舍克在两

［1］无论是贝克尔，还是布尔迪厄，他们都反驳了艺术天才的观念，认为那不过是一种社会建构。参见卢文超《艺术家的集体性 vs 艺术家个体崇拜——以霍华德·贝克尔的〈艺术界〉为中心》，载《文化与诗学》，第18辑，2014年，第335—347页。

［2］Tia DeNora, *After Adorno: Rethinking Music Sociology*, Cambridge University Press, 2003, P. xi.

［3］Ibid.

［4］［美］霍华德·S. 贝克尔《艺术界》，第319页。

［5］Tia DeNora, *Beethoven and the Construction of Genius: Musical Politics in Vienna, 1792-1803*, University of California Press, 1997, p.xiii.

个截然不同的赞助世界中流走,即巴黎和伦敦,即便在这两个城市中贵族赞助也很常见,但是,他们却没有奥匈贵族的家族纽带那样为贝多芬创造的赞助圈子重叠程度高。"[1]在这里,"重叠程度高"意味着赞助圈子更为紧密和牢固。因为贝多芬的赞助人更稳定,所以他可以专注于创作,致力于严肃的音乐,而忽视市场的趣味;而杜舍克并无稳定的赞助人,因此为了迎合市场、谋得生存,他必须创作通俗音乐。从这个意义上可以说,是维也纳的贵族赞助人成就了贝多芬,而伦敦的音乐市场则使杜舍克最终名声不彰。

与此同时,德诺拉指出,与杜舍克相比,贝多芬的赞助人社会地位更高。贝多芬通过自己的父亲与皇室建立了深厚联系,因此他有机会受到很多名师和访问音乐家的熏陶。与之相比,杜舍克的父亲只是一个小省份的教师,很难像贝多芬的父亲那样为儿子精心安排。因此,杜舍克无法像贝多芬那样有机会与大乐团合作,获得充分的训练和成长。德诺拉认为,贝多芬之所以在同辈人之中脱颖而出,是因为他"与具有文化权威的部分音乐赞助人的关系紧密,那些人正越来越对伟大音乐的观念感兴趣"[2]。换言之,在天才的贝多芬之社会建构中,维也纳贵族赞助人的角色至关重要。

其次,德诺拉指出了贝多芬的老师,即伟大的音乐家海顿所发挥的关键作用。在当时,贝多芬被视为"海顿之手",人们普遍认为他会从海顿的手中接过莫扎特的精神之火。在德诺拉看来,这是对天才贝多芬的重要预言,对这一预言的反复讲述是造就贝多芬最终成功的因素之一。实际上,通过德诺拉的分析,我们可以看到,贝多芬并不是海顿的乖学生,海顿最喜欢的学生也不是贝多芬,甚至两人之间存在不小的矛盾。尽管如此,"海顿之手"的预言却实实在在地产生了巨大影响。[3]在德诺拉看来,

[1] Tia DeNora, *Beethoven and the Construction of Genius: Musical Politics in Vienna, 1792-1803*, p. 62.

[2] Ibid. p. 82

[3] 托马斯原理认为,我们将一种境况视为真,则其结果为真;自证预言指的是,我认为我将失败,因此我就失败了;马太效应则认为,我们认为某人有才华,因此给予他培养才华的资源,所以他变得更有才华了。在德诺拉看来,这些都表明,判断和解释是现实形成的重要原因之一。在这里,她的论述就建立在这些原理上。参见 Tia DeNora, *Making Sense Of Reality*:*Culture and Perception in Everyday Life*, SAGE Publications Ltd, 2014, p. 33。

与海顿联系在一起，首先让人们相信贝多芬会创造出伟大的音乐，由此给予了他更多的机会和资源；其次，这也提高了贝多芬的名声，"是创造独具一格的知名度的方式"[1]。换言之，将初出茅庐的贝多芬放在莫扎特、海顿等伟大音乐家的序列中，极大地提高了贝多芬的名声，为他聚集人脉和资源铺平了道路。

最后，德诺拉还探讨了钢琴技术的改进对贝多芬的意义。在德诺拉看来，1796年左右，维也纳生产的钢琴限制了贝多芬才华的发挥，使他看上去才智平庸，因为"钢琴的技术专长和缺陷已经决定了贝多芬无法施展他所擅长的那类演奏"[2]。贝多芬渴望的钢琴应该具有"更多奏鸣的声音（更少像竖琴那样的音色），可以记录触碰的细微之处……可以承受更大的力量"[3]。就此，贝多芬写信给当时的钢琴制造商，表达他对钢琴的期望。结果，钢琴商如贝多芬所愿，进行了这样的技术改革，"更加适应贝多芬的特别需要"[4]。这当然也助贝多芬一臂之力，造就了他的辉煌。

综上可见，贝多芬的天才和成功并非仅仅源自他的音乐，而是与他的贵族赞助圈子、音乐导师以及当时的钢琴技术革新密切相关。德诺拉宣称：

> 在传统上，当解释贝多芬的成功时，人们往往归因于他个体的、卡里斯玛式的天赋，这忽略了动用资源以及展示手段和制造贝多芬文化权威活动的复杂联合过程。聚焦于贝多芬的天赋来解释其成功的记述，不恰当地运用了一种属性的语言，是一种贫瘠的讲述方式，它忽视了社会语境。正是在这样的语境中，贝多芬的身份最初被塑造出来。[5]

由此，我们可以看到德诺拉所受"艺术生产"路径的艺术社会学的深

[1] Tia DeNora, *Beethoven and the Construction of Genius: Musical Politics in Vienna, 1792-1803*, p. 112.
[2] Ibid., p. 175.
[3] Ibid., p. 176.
[4] Ibid., p. 178.
[5] Ibid., p.189.

刻影响。尽管德诺拉也提到了贝多芬音乐的"力量"[1]，但在这里，它只是一个客观的范畴而已，并未感染任何人，也并未产生什么影响。正如德诺拉后来反思的，她缺乏的是对"音乐力量"本身的关注。可以说，整个"艺术生产"路径的艺术社会学基本上都存在这样的问题。德诺拉指出，即便是在贝克尔的"艺术界"和彼得森的"文化生产视角"这样富有成效的研究中，[2]"音乐的效果问题依然没有得到回答"[3]。因此，在笔者对德诺拉的访谈中，德诺拉就明确指出："有更多的东西要来。换言之，关注艺术如何进入行动……并且提供改变的机制。"[4]这在以后的新艺术社会学中就成了需要关注的核心问题。

二、回到阿多诺

2013年，在德诺拉的著作《音乐避难所》中，她又一次提到了贝多芬。不过这一次，她提到了贝多芬音乐的力量。她引述了这样一个故事：

> ［艾特曼男爵夫人］告诉我，当她失去最后一个孩子后，刚开始贝多芬不再来她家。但最终，他邀请她去他那里。当她到达时，发现贝多芬坐在钢琴旁，只说了一句话："让我们通过音乐对话。"他演奏了一个多小时。正如她所说："他向我说了很多，最终给了我安慰。"[5]

在《音乐避难所》开篇，德诺拉讲这个故事显然别有深意。在这里，她强调了贝多芬音乐的力量：它可以给人带来精神上的安慰。这与她此

[1] Tia DeNora, *Beethoven and the Construction of Genius: Musical Politics in Vienna, 1792-1803*, p.132.

[2] 关于贝克尔的"艺术界"视角，参见其专著《艺术界》（卢文超译，译林出版社，2014年）；关于彼得森的"文化生产视角"，参见其专著《创造乡村音乐：本真性之制造》（卢文超译，译林出版社，2017年）。

[3] Tia DeNora, *After Adorno: Rethinking Music Sociology*, p.3.

[4] 卢文超《迈向新艺术社会学——提亚·德诺拉专访》，载《澳门理工学报》，第1期，2019年，第62页。

[5] Tia DeNora, *Music Asylums: Wellbeing Through Music in Everyday Life*, Ashgate Publishing Ltd., 2013, p.2.

前研究贝多芬的侧重点已有所不同。如果说之前她所强调的是"什么引发了贝多芬的音乐创作",那么现在她所强调的则是"贝多芬的音乐产生了何种影响"。在之前的研究中,音乐是因变量,受到各种社会因素的影响;而在现在的研究中,音乐则成了自变量,能够对人们产生能动性的影响。[1]那么,这种研究范式的转变是如何发生的呢?

要理解德诺拉的这种转变,就绕不开她与阿多诺的学术关系史。其实,在德诺拉刚刚进入大学读本科的时候,她就对阿多诺的音乐社会学充满了兴趣。她的本科学位论文就探讨了阿多诺的《现代音乐哲学》。那时,德诺拉将自己视为阿多诺"最热心的信徒之一"[2]。但是,如前所述,在20世纪80年代,当德诺拉到美国读社会学博士时,由于受贝克尔等社会学家的影响,她告别了阿多诺的理论,转向了经验范式的艺术社会学,投身到对音乐的研究中。后来,德诺拉慢慢地意识到了这种研究的不足:音乐效果问题被束之高阁,音乐仅仅是被各种社会因素所决定的因变量,其自身能动性被忽视。德诺拉意识到,这样的音乐社会学缺少的正是阿多诺的核心关切:"几乎可以将社会学家进行的音乐研究完全视为一种音乐社会学,探讨的是音乐活动(作曲、表演、分配和接受)如何在社会中形成。这些著作并没有相应地研究音乐如何'融入'社会现实;音乐如何成为一种社会生活的积极媒介。就此而言,它以经验为基础的关切远离了阿多诺的核心关切。"[3]因此,德诺拉提出了"回到阿多诺"的口号。她声称:"作为一个音乐社会学家,我花了二十多年的时间回到阿多诺。"[4]那么,德诺拉所说的"回到阿多诺"究竟指的是什么呢?换言之,阿多诺的哪些核心关切是音乐社会学应该研究的呢?

[1] 杰弗里·亚历山大与菲利普·史密斯在《文化社会学中的强范式:结构诠释学的基础》一文中,区分了文化社会学(sociology of culture)和文化的社会学(cultural sociology)。两者之间的一个重要区别即在于,前者将文化视为因变量,是各种社会因素决定的结果;后者将文化视为自变量,是能够对社会产生能动性影响的因素。参见杰弗里·亚历山大《社会生活的意义——一种文化社会学的视角》(周怡等译,北京大学出版社,2011年,第9—11页)。

[2] Tia DeNora, *After Adorno: Rethinking Music Sociology*, p.xi.

[3] Ibid., p.36.

[4] Ibid., p.xi.

在德诺拉看来,回到阿多诺可以从三个层面上展开,即认知层面、情感层面和社会层面。可以说,阿多诺的音乐研究探讨了音乐对认知、情感和社会的功能。我们应当回归到这种关切,系统地对音乐的效果进行研究。

首先,关于音乐与认知。德诺拉指出,对阿多诺来说,"音乐是一种媒介,通过它,我们感知世界的方式得以形成。正是在这个意义上,音乐在意识形成和知识形成的过程中扮演着积极的角色"[1]。因此,音乐可以改变我们的认知方式。具体而言,在阿多诺眼中,勋伯格的音乐是陌生化的,因此具有一种解放的效果。正如德诺拉所分析的:"因为这种陌生性,勋伯格的音乐并没有激发强烈的反应或提醒听众注意现存的现象,而是挑战听众,引导他们以新的方式留意这个世界,寻找差异、非同一性、矛盾和不协调,而不是相似、和谐、重复、同一性和这些特征所提供的精神舒适感。正是在这个意义上,阿多诺认为勋伯格的音乐是积极的。"[2]与之相反,斯特拉文斯基的音乐则是消极的,因为它强化了人们原有的认知方式,是"静止的,而非批判的和介入的"[3]。

其次,关于音乐和情感。在德诺拉看来,阿多诺是"少数关注音乐情感反应的音乐社会学家之一"[4]。在阿多诺对音乐听众的分类中,他专门列举了一类听众,即"情感化的听众"。这一类听众对音乐如何发挥作用并无明确意识,但却很容易受到音乐的影响,"很容易被感动得泪流满面"[5]。但是,阿多诺对这种情感反应持有批判态度,认为这会削弱理性,进而破坏民主的基础。他更认可的是对音乐的认知化反应模式,而不是情绪化反应方式。在他所列举的音乐行为等级中,这种"情感化的听众"地位仅仅处于居中位置,位于"专家""好听众"和"文化消费者"之后,而在"怨愤听众""爵士听众""娱乐听众"和"对音乐漠然或反音乐的听众"之前。德诺拉认为,我们应该回到阿多诺对音乐与情感问题的关注,但不必完全采纳他的

[1] Tia DeNora, *After Adorno: Rethinking Music Sociology*, p.59.
[2] Ibid., p.74.
[3] Ibid.
[4] Ibid., p.85.
[5] Ibid.

批判立场，而应研究音乐在现实情境中如何影响听众的情感。

最后，关于音乐与控制。在阿多诺对音乐的研究中，他批判了音乐的标准化。在他看来，那些标准化的音乐导致了听众标准化的反应，使人们对变化充满敌意，从而加剧了人们对社会秩序的顺从。德诺拉由此论道："在他看来，这些音乐形式孕育了服从主义：它们实质上是一种社会控制方式。"[1]与此相反，好的音乐则可以激发我们对社会秩序的反思，从而提供变革的动力。

在德诺拉看来，阿多诺关注的这些话题都是音乐社会学不应忽视的。这种对审美的关注，显然与贝克尔、彼得森的理论范式拉开了距离。德诺拉指出，彼得森的文化生产视角的局限性在于"审美领域潜在地被当作需要解释的对象，而不是社会生活中积极和动态物质"[2]。换言之，人们会用各种社会因素来解释审美性质，但却不会将它视为自主和能动的力量。从语境角度来看，尽管贝克尔、彼得森的理论是一种语境理论，但由于他们忽略了审美因素，因此他们视野中的语境却是残缺不全的。德诺拉指出，他们"在进入语境的同时，也远离了对审美物质的社会存在的关注，以及对阿多诺和其他人的原初关注"[3]。在德诺拉看来，贝克尔、彼得森走得太远了。因此，回归美学成为一种必然选择。这也汇成了一股潮流。德诺拉指出："最近，艺术社会学已经回归到了这一关切。"[4]她甚至还将美学之父亚历山大·戈特利布·鲍姆嘉通（Alexander Gottlieb Baumgarten）引入艺术社会学的视野，以之为审美回归正名，"鲍姆嘉通所构想的美学一词的本意强调的是感性的知觉。……艺术社会学应该返回这些词源的根源，思考在引导行动时艺术媒介所发挥的作用"[5]。

值得注意的是，德诺拉所倡导的"回到阿多诺"并非意指完全回到阿多诺的研究方式。阿多诺研究的话题富有启发和生命力，但他的研究方法

[1] Tia DeNora, *After Adorno: Rethinking Music Sociology*, p.118.
[2] Tia DeNora, *Music in Everyday Life*, Cambridge University Press, 2000, p.5.
[3] Ibid.
[4] Ibid.
[5] Sophia Krzys Acord, Tia DeNora, "Culture and the Arts: From Art Worlds to Arts-in-Action", *Annals of the American Academy of Political and Social Science*, No.1 (2008), pp.223-237.

却存在诸多问题。在德诺拉看来，阿多诺的主要问题就是对经验研究重视不够。她认为，阿多诺关注的是艺术与社会结构之间的宏大关系，但他并未探讨两者之间的具体中介机制。这是有问题的。安托万·亨尼恩指出："在缺乏可以辨识的中介的时候，严禁创造关联。"[1] 德诺拉认可亨尼恩的观点，并指出，如果无法指出中介，那就存在以下风险，"分析可能会成为学术幻想"[2]。

就音乐社会学而言，德诺拉指出："对阿多诺的社会学批判——那些更具经验倾向的音乐社会学家对阿多诺的回应——主要集中在他调查技术的缺陷上，这一切都与阿多诺对音乐实践的关注不足有关。"[3] 就此，理查德·里伯特也批评了阿多诺的音乐研究的方式"对经验调查相对缺乏兴趣"[4]。彼得·马丁（Peter J. Martin）也指出阿多诺的研究"来自其美学立场，而该立场又根植于哲学反思而不是科学探求"[5]。换言之，回到阿多诺，并不意味着完全回到阿多诺的研究方式。重新回到阿多诺那种抽象、思辨的研究方式，在当今的学术环境中已经不合时宜。

因此，所谓的"回到阿多诺"，更多是指回到阿多诺所关注的话题，而不是回到阿多诺的那种研究方式。这里的挑战和难处在于"试图恢复这些主题，但同时保持音乐社会学对经验记录的关注"[6]。因此，贝克尔的艺术社会学并不能完全被抛弃，它正好弥补了阿多诺理论范式中所缺乏的中介环节。德诺拉对此有清晰的认识。与阿多诺的宏大传统相比，贝克尔、彼得森所提供的是一种脚踏实地、言之有据的"小传统"（the "little" tradition）。德诺拉指出："与阿多诺及其'宏大'传统所面临的问题不同，文化生产或艺术界视角建立了可靠的经验基础。"[7] 因此，尽

[1] Antoine Hennion, *The Passion for Music: A Sociology of Mediation*, Trans. by Margaret Rigaud, Peter Collier. London and New York: Routledge, 2016, p.129.

[2] Tia DeNora, *Music in Everyday Life*, p.4.

[3] Tia DeNora, *After Adorno: Rethinking Music Sociology*, p.22.

[4] Ibid., p.26.

[5] [英] 彼得·约翰·马丁《音乐与社会学观察——艺术世界与文化产品》，柯扬译，北京：中央音乐学院出版社，2011年，第38页。

[6] Tia DeNora, *After Adorno: Rethinking Music Sociology*, p.34.

[7] Tia DeNora, *Music in Everyday Life*, p.4.

管德诺拉"回到了阿多诺",但是,她并没有完全舍弃贝克尔的研究方法,而是试图结合两者。她要发展一种音乐社会学,这种研究吸收了音乐学和社会学的关切,并将它们放在经验研究的平台上。就此而言,贝克尔具有重要意义,"这项工程将贝克尔非常清楚的观察,即社会(或音乐)就是'一群人一起做事',置于中心"[1]。

总之,所谓"回到阿多诺",其核心内涵是"新方法,旧关切"[2]。换言之,德诺拉主张用贝克尔的研究方法来研究阿多诺所关注的话题。正如她所宣称的,她理想中的音乐社会学是阿多诺原创观念的"互动主义和实际调查相结合的'世界'版本"[3]。这就是"阿多诺观念的贝克尔版本"。这也是德诺拉将她的一本著作命名为《阿多诺之后:重思音乐社会学》的深意之所在。在德诺拉看来,"阿多诺之后"有两层含义:一方面,它意味着向阿多诺致敬,因为她认为音乐社会学通过关注阿多诺所关心的音乐结构、聆听模式、认知和控制等话题,可以获得新的活力;另一方面,它也意味着超越阿多诺,超越他原初思辨、抽象的研究方法。[4]就此而言,新艺术社会学和以阿多诺为代表的艺术社会学在话题上保持一致,但方法不同;它与贝克尔式的艺术社会学方法一致,但在话题上不同。它实际上对两者进行了扬弃,展现出"新方法、旧关切"的基本面貌。

三、音乐事件理论

音乐的力量来自何处?这是德诺拉在《日常生活中的音乐》一书中提出的问题。一种观点认为,音乐的力量仅仅来自音乐本身,音乐自身的结构决定了它的效果。如果这样,我们在研究音乐的效果时,只需要关注文本和形式就足够了。阿多诺的音乐社会学便是从文本的解读和形式的分析出发,推测音乐的效果和潜能的。他认为,勋伯格的音乐违背惯例,它可

[1] Tia DeNora, *After Adorno: Rethinking Music Sociology*, p. 39.
[2] Ibid., pp.153-155.
[3] Tia DeNora, *Music in Everyday Life*, p.6.
[4] Tia DeNora, *After Adorno: Rethinking Music Sociology*, p.xii.

以激发人们的批判意识；而斯特拉文斯基的音乐符合惯例，它会培养人们的顺从意识。对此，亨尼恩指出："从理论上来说，阿多诺希望建立一种客观化的美学体系。他拒绝采纳'人物、生平和作品'的路径，认为如果作品具有绝对意义，就不能依赖艺术家的生平逸事或心理状态来解读。"[1] 在德诺拉看来，这是一种孤立的音乐观念，它导向的是一种形式分析："音乐作品的符号力量可以被解码或阅读，通过这种解码过程，符号分析可以说明给定的音乐作品如何在社会生活中'发挥作用'……按照这种预设，社会-音乐分析的合理角色便是符号学，分析者的任务就局限于分析审美形式，因此无须考虑音乐的使用者。"[2]

但是，问题的关键在于，这里所讨论的音乐效果是解释者所理解和推断的音乐效果，而不是听众真正感受到的音乐效果。换言之，符号学容易陷入客观主义的陷阱，认为"音乐的意义是内在的，它蕴含于音乐形式之中，而不是通过形式和解释之间的相互作用而获得生命"[3]。因此，这种观念的缺陷在于将听众排除在外，忽视了听众可以对音乐进行积极、主动的阐释。这自然会导致偏差。按照阿多诺的观点，读完《红楼梦》后，我们会根据文本推测他人的反应。但这种反应必然是固定且单一的吗？鲁迅就曾说过，对于《红楼梦》，经学家看见《易》，道学家看见淫，才子看见缠绵，革命家看见排满。不同的人对它的阐释可能是不一样的。这种具体的反应千差万别，显然无法只靠阅读文本来进行主观臆测。

于是，我们很容易滑到另一端，即认为音乐的效果完全来自听众，听众可以对音乐进行任意解释或反应。尽管贝克尔并未明说，但他在谈论伟大的作品时指出，作品的品质依赖于人们对它的解释。这就容易滑入主观主义的陷阱。听众对音乐的阐释并不是随心所欲的，因为音乐本身的审美特质也会发挥作用，这会影响听众的解释限度。例如，一个玻璃杯可以用来喝水，也可以用来打人，但却不可能用来充饥，它的物质特性决定了某些功能位于它的限度之外。与此类似，艺术品也有一定的限度，它的物质

[1] Antoine Hennion, *The Passion for Music: A Sociology of Mediation*, p.62.

[2] Tia DeNora, *Music in Everyday Life*, pp.21-22.

[3] Ibid., p.22.

性特征决定了这样的限度，我们对它的反应和理解可以千差万别，但总不会超出这个限度。因此，德诺拉指出："人造物品可以限制行为和形塑使用者。"[1] 换言之，虽然我们对物的使用有一定的自由度，但并不能为所欲为。

众所周知，一千个读者有一千个哈姆雷特。按照以往的理解，这强调读者非常重要，认为他们可以把《哈姆雷特》解读成不一样的东西。但是，这种理解忽视了这句话的后半段，即存在一千个《哈姆雷特》。北岛的诗《生活》仅有一个"网"字，无论一千个读者怎样阅读这首诗，都很难有一千首《生活》。因为这首诗只有一个字，结构简单，对它的理解也是有限的。就此而言，一千个读者之所以有一千个《哈姆雷特》，不仅与"一千个"读者自身的解读有关，也和"一千个"《哈姆雷特》紧密相关，因为《哈姆雷特》自身的结构和情节非常复杂，可以为读者提供很大的阐释空间，在此空间内，这些阐释都可以说得通。但是，如果作品自身很简单，也许就不能容纳这么多复杂的解释了。在接受美学中，伊瑟尔认为文本中总会存在不定因素和空白点，这需要读者在阅读中加以具体化。这赋予了读者解读的自由空间。但是，这种解读空间总是有限度的，"读者填补空白点并非随心所欲，而是依托于文本的'指令'，文本的'召唤结构'使'可转换性'得到保证"[2]。这说明物品或艺术作品自身的物质性提供了一个范围，读者对其理解可以有所不同，但总超脱不了这个范围。因此，如果认为音乐的力量完全来自听众，那就把音乐本身的力量和特质给忽略了。

那么，音乐的力量源自哪里呢？在论述艺术接受的问题时，贝克尔曾指出，人们存在着两种极端的倾向："不是作品凌驾于读者之上，让读者只能作为被动的消费者窥测作品一成不变的意思，就是作品屈从于读者专横的支配，他可以随心所欲地往作品里塞进任何意思。要么作品万能、读者无奈，要么读者万能、作品无奈。"[3] 这种作品与读者之间的摇摆

[1] Tia DeNora, *Music in Everyday Life*, p.35.
[2] 方维规《20世纪德国文学思想论稿》，北京：北京大学出版社，2014年，第211页。
[3] 转自方维规《20世纪德国文学思想论稿》，第232页。

不定，实际上是单一思维模式的产物。文化研究的代表人物霍尔指出，编码无法决定解码，主体具有解码的自由；与此同时，解码也不是没有限制的，必须在编码的范围内进行。因此，解码的过程既与客体限制性有关，也与主体主动性有关。[1] 拉图尔指出，在研究人与物的关系时，我们必须避免"技术主义"（technologism）和"社会学主义"（sociologism）的陷阱，前者将一切效果归于物自身，后者将一切效果归于人自身。相反，我们要观察人、事物和意义如何在具体的社会情境中聚合。[2] 换言之，应该关注"人与物之间的互动"[3]，而不是其中任何一端。因此，德诺拉指出："音乐的符号力量是通过听众的聆听而产生的，对人们如何与音乐进行互动，……同样应该关注音乐的具体特征在这种建构过程中所发挥的作用。"[4] 换言之，音乐的效果或力量既不是单纯来自音乐自身，也不是单纯来自听众，而是来自听众与音乐的互动。

因此，关键之道就在于研究具体情境中人们如何接受音乐。这种接受既与音乐的物质和形式特征密切相关，也与听众的具体情况密切相关，两者缺一不可。德诺拉指出："前者，即'音乐自身'是音乐效果的一个决定因素，这与仅限于音乐分析的范式相连；后者则主张音乐效果仅仅来自人们对音乐及其力量的阐述。在两种观点之间，我们寻找到了一条道路。"[5] 这条道路是一条平衡的道路，它不仅关注音乐本身，也关注音乐接受的具体情境。正是在这样的认识中，德诺拉提出了"音乐事件"的分析模式：该模式既避免了将音乐视为文本的客观主义倾向，也避免了将音乐视为活动的主观主义倾向，而是将音乐视为听众与文本在具体情境中的互动过程。这种人与物的互动就是德诺拉所关注的中心。那么，什么是"音乐事件"呢？对此，德诺拉绘制了一个"音乐事件及其情境图表"：

[1] [英]斯图亚特·霍尔《编码，解码》，见罗钢、刘象愚主编《文化研究读本》，北京：中国社会科学出版社，2000年，第362页。

[2] Tia DeNora, *Music in Everyday Life*, p.38.

[3] Ibid.

[4] Ibid., p. 24.

[5] Tia DeNora, *After Adorno: Rethinking Music Sociology*, p.155.

时刻 1——在事件之前（涵盖所有对 A. 行动者具有意义的历史背景）

1. 前提

惯例，生平联系，此前预想的实践

时刻 2——在事件之中（事件的持续时间可长可短，从几秒到数年）

2. 事件的特征

A. 行动者　谁投身于音乐？（比如分析家、观众、听众、演员、作曲家、节目员）

B. 音乐　涉及何种音乐，行动者赋予了何种意义？

C. 与音乐接触的行动　做了什么？（比如，个体的聆听行为、对音乐反应、演奏、作曲）

D. C 的具体情境（比如，如何以这种方式在这个时间与音乐接触，又如，在时刻 2，"在事件之中"）

E. 环境　与音乐接触所发生的背景是什么？（物质文化特征、当时提供的解释框架、比如节目解说、其他听众的评论）

时刻 3——在事件之后

3. 结果　与音乐接触带来了什么？通过接触，改变了什么或获得了什么？这个过程是否改变了上述 1 中提及的事项？[1]

我们可以从德诺拉的"音乐事件"图表中发现：在时间上，音乐事件具有过程性，它包含事件之前、事件之中和事件之后三个阶段；对行动者来说，听音乐之前的所有事情，诸如学到的音乐惯例、个人的生平经历等，都为聆听音乐提供了前提，并可能融入听音乐的过程之中。"音乐事件"的核心在于事件之中，它包括五个因素，即行动者、音乐、行

[1] Tia DeNora, *After Adorno: Rethinking Music Sociology*, p. 49.

动、情境和环境。按照德诺拉的表述,"音乐事件"是指"行动者 A 在音乐 B 中,于具体的环境 E 下,在当时的情境 D 中投身于行动 C"[1]。德诺拉表明,音乐的效果既不是单纯来自音乐自身 B,也不是来自行动者 A,而是来自在具体环境 E 和当时情境 D 中,行动者 A 与音乐 B 之间的互动 C。由此,德诺拉既避免了主观主义,也避免了客观主义,同时超越了社会学主义,也绕开了审美主义,从而获得了一种对音乐更深刻、全面的理解。最后是事件之后,这是音乐效果的呈现阶段。在这一阶段,与听音乐之前相比,行动者已经有所不同。这表明音乐产生了能动性的影响。这与安托万·亨尼恩的观点不谋而合。在亨尼恩看来,音乐是一种反身性活动,听众在聆听音乐的过程中重塑了自身,改变了自我。由此可见,德诺拉的"音乐事件"是以音乐效果为旨归的一种理论。

按照"音乐事件"理论,德诺拉对日常生活中的音乐进行了研究。在《日常生活中的音乐》一书中,她讲述了露西的故事,展示了露西如何在上班前通过聆听舒伯特的音乐减轻了压力。根据"音乐事件"理论,德诺拉绘制了如下"露西和舒伯特的钢琴即兴曲图表":

时刻 1——在事件之前(涵盖所有对 A.行动者具有意义的历史背景)

 1. 前提

 "压抑的"

 "爸爸最爱的歌曲"

 "我记得……当我小时候"

 "当我睡觉去的时候,我的爸爸弹这首钢琴曲"

 "这首歌一直都在帮助我,安慰我"

时刻 2——在去上班前 10—15 分钟

 2. 事件的特征

 A. 行动者 露西

[1] Tia DeNora, *After Adorno: Rethinking Music Sociology*, p. 49.

B. 音乐　舒伯特的简短的钢琴曲精选

C. 与音乐的接触　她静静地坐着，为了冷静下来而聆听

D. C当时情境　她感到有压力，因此选择听舒伯特的音乐，因为"我知道我不会失望"；她选择想听的具体歌曲

E. 环境　起居室；带有扬声器的摇椅，位于壁炉的一边；没人在房间里

时刻3——在事件之后

3. 结果　她感到更冷静了，压力减轻了[1]

为了理解德诺拉这个图表的妙处，我们可以将其中的因素进行替换，由此观察它所产生的效果。比如，假如在时刻1中，露西的生平联系不复存在，即她小时候没有听过这首音乐，那么这首音乐的安慰效果可能就大打折扣。再如，如果在时刻2中，A换成其他人，B换成其他音乐，C改成在跑步的过程中，D变为心情很好的情况，E则是在嘈杂的市区环境中，那么此中任何一个因素发生变化，都可能导致音乐最终能否充分发挥安慰效果变得难以预测。换言之，时刻3的音乐效果之呈现，与时刻1以及时刻2的所有因素都密切相关，其中任何一个因素发生变化，时刻3的音乐效果都会有不同的呈现。而在所有因素中，既有听众的因素，也有音乐的因素，还有听众聆听音乐的具体场景的因素，这些都会对音乐的效果产生影响。由此可见，对日常生活中的音乐研究而言，"音乐事件"是一个非常有效的分析框架。[2]

"音乐事件"理论表明，音乐的效果不仅来自音乐本身，它还来自音乐之外的因素。音乐的效果确实有其基础因素，即音乐自身的形式特征，

[1] Tia DeNora, *After Adorno: Rethinking Music Sociology*, p. 94.

[2] 音乐事件理论对其他种类的艺术是否有效？在笔者对德诺拉的访谈中曾问到这个问题，德诺拉以自己观看绘画的亲身经历验证了这种有效性。她去爱丁堡国家画廊观看伦勃朗的一幅自画像，久久沉浸其中，当她走出博物馆的时候，发现这幅画"改变了我看人的方式"。（参见卢文超《迈向新艺术社会学——提亚·德诺拉专访》，载《澳门理工学报》，第1期，2019年，第67页。）

这也是为何音乐不能替换成文学、面包或其他事物。与此同时，音乐的效果也超过了音乐本身。德诺拉指出："在人们聆听具体的音乐时，经常会将它与一系列'其他事物'放在一起理解。这些事物可能是其他作品（比如，我们如何理解一段时期、一个作曲家和某一地区的风格），但是，对社会－音乐分析而言，更有趣的是，它们可能是音乐之外的事物，比如价值、观念、形象、社会关系或者活动的方式。"[1]因此，音乐不只是音乐，音乐永远是"音乐＋"："因为音乐总是音乐＋，因为这个'＋'总是在特定情景和'行动中'添加的，所以试图描述什么可以算'音乐本身'可能会产生误导。"[2]因此，音乐的力量永远来自"音乐＋"[3]，既非单纯地来自"音乐"，也非单纯地来自"＋"。在这一理论框架的基础上，德诺拉进一步提出了"音乐避难所"的概念，对音乐与幸福之间的关系进行了研究。

四、音乐避难所

在医学领域，人们经常将个体单纯地理解为身体。在德诺拉看来，个体化用药就是这种趋势的表现，它将人理解为生物基因，从而采取措施治疗。这忽略了与健康和疾病有关的其他要素，忽略了"病人的行为、信仰、抱负、社会经济状况，以及尤其重要的物质和社会环境"[4]。换言之，个体化用药建立在一种生物决定论的基础上，没有注意生态因素对人的健康的影响，实际上，疾病并非仅仅用生物因素可以解释。在德诺拉看来："疾病，无论是忧郁、心脏病还是平常的感冒，都是多维度的、暂时的和开放的。它是开放的，因为它在与个体之外的事物的关联中形成，从而超

［1］ Tia DeNora, *After Adorno: Rethinking Music Sociology*, p. 45.
［2］ Tia DeNora, *Music Asylums: Wellbeing Through Music in Everyday Life*, pp. 2-3.
［3］ 与德诺拉的观点类似，安托万·亨尼恩也指出："热爱音乐不只是热爱某个作品，它还经历了许多中介。首先是眼前的（乐器的声音、大厅的气氛、唱片的纹理、声音的色泽、音乐家的身材），接着是一段延续性的（乐谱、整首乐曲、风格、类型、多多少少趋于稳定的形式等），并且因人而异（过去的经历、听过的作品、错过的时机、未酬的愿望、与他人一起走过的路等等）。"参见［法］安托万·亨尼恩《鉴赏语用学》，［美］马克·D. 雅各布斯、南希·韦斯·汉拉恩编《文化社会学指南》，刘佳林译，南京：南京大学出版社，2012年，第120页。
［4］ Tia DeNora, *Music Asylums: Wellbeing Through Music in Everyday Life*, p. 12.

越了个体内在的物质和生物成分。因为它在与个体之外的各种因素的关系中形成，所以毫无疑问它是暂时的、流动的、潜在变化的。"[1]

之所以说音乐可以给人们带来健康和幸福，是因为人类的健康与疾病状态不仅与身体有关，而且还与周围的环境密切相连。在此背景下，音乐作为一种重要的外部因素，对人类的健康产生了影响。尽管人们对音乐与健康之间的关系已有很多研究，但在德诺拉看来，在以往对此的研究中，人们更重视的是"音乐、心智、大脑和个体"，而对"实践、他者、组织、行动和信仰的合作模式、主体间性、具身化和物质世界"重视不足。[2]

首先，在研究音乐与个体健康的关系时，个体往往"被简化为大脑"[3]。这忽略了个体所具有的复杂关联。德诺拉指出："我们不仅仅是大脑……大脑与心智、头颅、血液、神经系统、骨骼和身体紧密相连。……大脑也与个人、其他人和他们的历史、语言和学习、记忆和联想、习惯、文化建构的价值、惯例、身体互动、情境、境况、共有的体验、习俗、气候、饮食、空气质量、电磁波和很多其他事物相关联，我们在语言上将其视为个体'之外'的事物。"[4]但是，正如音乐事件框架所揭示的，当个体聆听音乐时，这些个体之外的事物都会产生切实的影响，不能轻易忽略。

与此同时，在音乐与个体健康的关系研究中，音乐也往往会被简化为一种刺激物。正如德诺拉所说，人们倾向于将音乐视为"药物治疗的一种刺激物、一种辅助、工具或应用"[5]。这种视角仅仅关注了音乐本身，而忽略了"音乐+"中"+"的那一部分。因此，德诺拉呼吁采用一种社会、生态的范式，将音乐视为一种文化实践、一种有意义和共享的实践。在这样的视角下，我们会发现"它是促进幸福的积极成分"[6]。

总之，在音乐与个体健康的研究中，我们一方面不能将个体简化为大脑，而要关注其生平联系等复杂因素，另一方面不能将音乐简化为刺激物，

[1] Tia DeNora, *Music Asylums: Wellbeing Through Music in Everyday Life*, pp. 30-31.
[2] Ibid., p. 5.
[3] Ibid., p. 6.
[4] Ibid.
[5] Ibid.
[6] Ibid.

要关注其所涉及的复杂关联,由此摆脱简单的"刺激-反应模式",在音乐事件的框架下理解音乐与健康的关系。德诺拉以一个12岁的男孩伊万为例对此进行了说明。伊万是一个严重烧伤的患者,在治疗的过程中,他感到痛苦不堪。这时候,医生采取了音乐干预的方法,演奏他最爱听的歌曲之一。结果,伊万的治疗过程中的痛苦感减轻了不少,他不再是个病人,而更像是一个音乐欣赏者了。德诺拉认为,音乐将伊万的注意力从痛苦中转移了,这是音乐本身的效用。但是,与此同时,音乐的效用也来自音乐之外的因素,正如德诺拉所指出的,这首歌曲可以引发伊万的生平共鸣。音乐与音乐之外的因素结合在一起,发挥了它们的巨大效用。正如德诺拉所指出的,"音乐与其他因素在一起",增进了它抚平伤痛的能力。[1]

由此,德诺拉提出了音乐避难所的观念。在社会学发展史上,戈夫曼对避难所的研究堪称经典,但戈夫曼的避难所是一个实实在在的物质空间,而德诺拉在此基础上提出"音乐避难所"观念则是指:"我将避难所的观点与物质地点(如乡村、邻里、建筑、校园、城镇)分离,与个人群体(如精神分析师、家庭、朋友、社区、群体)分离,试图恢复这个术语原有的意义(即庇护所、安全的地方、生活和繁荣的地方,以及创造、游戏和休息的空间)。"[2] 通过重新阅读戈夫曼的经典著作《避难所》,德诺拉发现,在避难所中,精神病人们会通过两种方式应对环境,以获得安全感:第一种方式是戈夫曼所说的脱离行动,第二种方式是修饰行动。德诺拉指出:"一方面,避难所可以通过脱离而创造,提供对付这个令人压抑的社会世界的保护,因此避难所是一个幻想、白日梦、个人时间和节奏恢复的场所;另一方面,避难所可以通过修饰来创造,涉及联合行动,重新创造或协调社会世界。"[3]

在德诺拉看来,音乐避难所的功能也是如此:首先,音乐具有脱离功能,最明显的例子就是随身听。无论我们身处何种嘈杂的环境,一旦戴上随身听,就可以脱离所在的环境。德诺拉提出:"音乐将我从我所在的环

[1] Tia DeNora, *Music Asylums: Wellbeing Through Music in Everyday Life*, p.112.
[2] Ibid., p. 3.
[3] Ibid., p. 55.

境中脱离，使我重新改变我的角色，允许我（虚拟地）超越正在发生的事情。就此而言，音乐允许个人脱离。"[1]因此，她将随身听称为"避难所随身听"，换言之，"个人聆听音乐毫无疑问是一种自我关照的方式。它是一种避难所，尤其是一种脱离的行动。个人音乐聆听提供了一个空间，在其中，人们可以重新充电，在直接环境和梦想中避免有害刺激，通过播放音乐，投身于另一个不同的世界"[2]。其次，音乐具有修饰的功能。在德诺拉看来，如果脱离是从社会环境中撤退，那么修饰则是一种积极的进取，是待在社会环境中并对其进行美化，让它更适合居住，给人带来安全感和归属感。德诺拉研究了一个社区音乐治疗中心，在那里，他发现精神病人参与音乐表演，就像修饰房屋一样，创造出一种美学化的生活空间。这种音乐空间促进了他们作为个体自我的生成和发展，也营造了他们彼此之间良好的互动氛围。在德诺拉看来，该社区音乐治疗中心"提供了一种自然的实验室来检验修饰活动，并且可以让我们看到音乐能够提供一种促进健康的氛围，以及这种氛围是如何通过互动获得并持续更新的"[3]。

可以说，德诺拉的音乐避难所观念是她的音乐事件理论的一个具体应用。正如她所阐述的，音乐永远是"音乐＋"。音乐避难所的功能首先应该从音乐本身中寻找。从这个角度出发，对相同的人而言，音乐不同，效果就会不同。因此，音乐A很难替换为音乐B。与此同时，音乐的避难所功能也不能单纯从音乐本身找，它也来自那个"＋"的一部分。德诺拉指出："只有当我们将音乐与其他事物关联在一起时，音乐救助人的力量才能被激活——简单列举几项，那些事物包括姿势和身体实践、期待、信仰、社会关系。"[4]就此而言，即便是音乐相同，但对不同的人而言，效果也可能不同，因为对他们而言，"＋"的那一部分并不相同。德诺拉的音乐事件理论既关注到了音乐本身，也关注到了与音乐有关的各种联系，给出了关于音乐效果的一种很有说服力的解释。这为音乐治疗乃至艺术治疗

[1] Tia DeNora, *Music Asylums: Wellbeing Through Music in Everyday Life*, p. 66.
[2] Ibid., p. 72.
[3] Ibid., p.95.
[4] Ibid., p.138.

奠定了坚实的理论基础，具有广阔的应用前景。

五、新艺术社会学的启示

综上所述，提亚·德诺拉早期对贝多芬的研究主要是从贝克尔式的艺术社会学出发，研究的话题是"什么引发了艺术"。在经历"回到阿多诺"的理论反思之后，德诺拉开展的一系列研究，无论是关于日常生活中的音乐，还是音乐避难所，其研究的话题都已变为"艺术引发了什么"。在前者中，艺术是被各种社会因素决定的因变量，与其他事物并无差别；在后者中，艺术具有自主性和能动性，开始发挥效果和力量，艺术的独特性得以凸显。我们可以从"音乐事件"的框架中获得对这种力量的理解。可以说，德诺拉的观点前期和后期的区别正代表了艺术社会学和正在兴起的新艺术社会学的基本差异。[1]

这种范式具有重要的理论意义。首先，新艺术社会学保留了对审美的关注，这与当前文艺理论中"审美回归"的趋势一致。周宪曾探讨过文艺理论领域的"审美回归"[2]，而德诺拉的新艺术社会学是艺术社会学领域"审美回归"的具体体现。这将丰富国内学界对当前文学和艺术理论领域"审美回归"趋向的认识。与此同时，对审美的关注不可避免地会引向对艺术物质性的探讨，这与当前国际上兴起的物质文化研究趋向也是一致的。其次，无论从国际语境还是国内语境来看，德诺拉所发展的新艺术社会学无疑都是一条更富前景的研究路径。阿多诺的艺术社会学虽重心放在艺术上，但缺乏经验基础；贝克尔的艺术社会学虽重心在社会学上，却存在忽视艺术特殊性的倾向。[3] 只有新艺术社会学既关注了艺术的特殊性，

[1] 在笔者对德诺拉进行的访谈中，德诺拉提示我要注意她研究的连续性，而不要轻易地进行分期。但是，与此同时，她也承认，在她的前期著作《贝多芬和天才的建构》与后期著作《日常生活中的音乐》之间，"重心当然已经转移了"。这正是我所关注和强调的。参见卢文超《迈向新艺术社会学——提亚·德诺拉专访》，载《澳门理工学报》，第1期，2019年，第63页。

[2] 周宪《审美论回归之路》，载《文艺研究》，第1期，2016年，第5—18页。

[3] 卢文超《霍华德·贝克尔的"艺术→社会学"炼金术》，载《文艺研究》，第4期，2014年，第124—131页。

又使用社会学的研究方法，保持了两者之间的平衡，有效地在人文学科和社会科学之间搭建了桥梁。

　　这种范式对国内艺术社会学研究具有重要的启示意义。德诺拉的新艺术社会学启示我们，当我们从社会学角度研究自身的艺术和文化时，不仅要关注其社会层面的逻辑，还要关注其审美层面的逻辑。这既可以引导我们关注中国艺术生产的社会规律，也不丧失对中国艺术自身的审美独特性的关注。这是以往的艺术社会学所不具备的优势，也是新艺术社会学对我们的特别意义之所在。

下 编
艺术社会学的主题探究

第七章　艺术家的局外与局内

与以往艺术史关注伟大艺术家的路径有所不同，艺术社会学开始更多地关注那些边缘艺术家和普通艺术家。他们或者位于主流艺术界之外，或者在主流艺术界中只是寻常一员。前者可以称为局外艺术家，后者可以称为局内艺术家。美国艺术社会学家盖瑞·法恩对两者都进行了精深的研究。本章将以他的研究为例，来呈现局外艺术家和局内艺术家的基本状态。

一、盖瑞·法恩的文化社会学之道

盖瑞·法恩是美国著名社会学家，也是当代最优秀的民族志学者之一。与大部分民族志学者只研究一个领域或进入一个田野不同，他的研究视野十分广泛，是一个地地道道的"系列民族志研究者"[1]。他研究过的话题包括游戏玩家、棒球队、厨房和餐厅、业余采蘑菇的人、高中辩论队等，内容五花八门，可谓无所不包。他所涉足的社会学领域非常多，在社会心理学、符号互动论、文化社会学、社会问题研究、社会理论研究等领域都颇有建树。

尽管如此，法恩的研究并非杂乱无章，而是有规律可循。他选择研究的都是非同寻常的现象，因为"它们非同寻常的品质可以让不可见之物显形"[2]。这或许受到了欧文·戈夫曼和霍华德·贝克尔等前辈学者的影响。[3]

[1] Tim Hallett, "Introduction of Gary Alan Fine: 2013 Recipient of the Cooley-Mead Award", *Social Psychology Quarterly*, No.1 (2014), pp.1-4.
[2] Tim Hallett, "Introduction of Gary Alan Fine: 2013 Recipient of the Cooley-Mead Award", pp.1-4.
[3] 无论是戈夫曼对避难所的研究，还是贝克尔对越轨现象的研究，关注的都是非同寻常的现象。他们喜欢选择非常规现象研究，以此理解和映照常规现象。

法恩以蚁丘和草原为比喻，认为观察文化的方式有两种，一种是宏观的观看，一种是微观的观察，前者以草原为对象，后者则以蚁丘为对象。他所选择的研究对象是蚁丘。他指出："观察蚁丘，探究它们的构造、惯例和文化，是微观社会学家和社会心理学家的任务。"[1]因此，在这一系列不同的研究中，法恩关注的核心是"发展一种以行动为导向的社会学，以揭示结构如何被群体、文化和互动所创造"[2]。他所关注的是一个三角形，"我想审视小群体的微型结构、文化和互动"[3]。就此而言，民族志是一种非常适合的研究方法。法恩指出："民族志是一个重要的起点，通过研究人们作为群体如何相互互动，他们的文化以及这种文化如何被互动所促进和限制，以及这种互动如何受到社会结构的形塑。"[4]

在法恩的这个三角形框架中，文化是其中的一部分。他对文化一直抱有极大的关注。他说："我是一个文化社会学家，不像理查德·彼得森或霍华德·贝克尔那么早，而是在他们之后的那一代。"[5]在美国文化社会学领域，贝克尔的艺术界和彼得森的文化生产视角是影响最大的两种理论。在法恩看来，两者具有不同的理论倾向："贝克尔在符号互动论的传统中研究，将文化生产分析视为一个微观社会学问题，探讨文化如何在实践中通过互动和协商的惯例而被创造。广而言之，艺术是行为选择的产物，受到社群标准和期待的限制。与之相比，彼得森和伯格则关注组织机构，尤其是非营利组织，在面对不确定的市场和变化的竞争环境时如何创造文化产品，这种路径与组织社会学和经济社会学相关，关注的是宏观层面。"[6]对于侧重微观社会学的法恩来说，他更倾向贝克尔的研究路径。

在这里，说起法恩与贝克尔的渊源，可谓非常深厚。社会学领域的芝

[1] Gary Alan Fine, Corey D. Fields, "Culture and Microsociology: The Anthill and the Veldt", *The Annals Of The American Academy*, No.1 (2008), p.131.

[2] Tim Hallett, "Introduction of Gary Alan Fine: 2013 Recipient of the Cooley-Mead Award", pp.1-4.

[3] Roberta Sassatelli, "A Serial Ethnographer: An Interview with Gary Alan Fine", *Qualitative Sociology*, No.1 (2010), p. 84.

[4] Ibid.

[5] Ibid., p.85.

[6] Gary Alan Fine, Corey D. Fields, "Culture and Microsociology: The Anthill and the Veldt", p.134.

加哥学派，尤其是二战后第二代学者，如戈夫曼和贝克尔，对法恩影响深远。他就此还曾经编撰过一本文集《芝加哥学派第二代？战后美国社会学的发展》。可以说，法恩和贝克尔在不少问题上有着共同的问题意识和研究方法。贝克尔所擅长的领域，诸如社会心理学、符号互动论、文化社会学、社会问题研究等，也正是法恩所专精的领域。更巧合的是，贝克尔曾在美国西北大学社会学系长期执教，他退休后，接替他的正是法恩。笔者曾在2013年拜访法恩，在他美国西北大学社会学系的办公室里，他颇为自豪地告诉我，他所工作的办公室正是贝克尔当年工作时的办公室。由此可窥两者之间的深厚渊源。

此外，值得注意的是，和贝克尔一样，法恩在对艺术的研究中也秉持了审美中立的学术立场，不对作品本身进行审美判断。他说："美学分析并不是社会学家要做的事，或者，至少不是他们擅长做的事。我们将审美判断留给其他人。……社会学家探究的是做出判断的社会条件以及那些做出判断的人。在我讨论美学时，我并不是将其作为'绝对之物'来进行讨论，而是将其视为处于特定社会位置的个体的判断。艺术界是一个社群，社会学家懂得如何探究社群。"[1]可以说，法恩对局外艺术家和局内艺术家的研究是建立在贝克尔所开创的路径上的，同时又有新的推进和拓展。

二、局外艺术家

1. "自学艺术"的界定

在霍华德·贝克尔的《艺术界》中，他划分了四类艺术家：中规中矩的专业人士、特立独行者、民间艺术家和天真艺术家。在贝克尔看来，他们之间的区别在于与惯例的关系不同。中规中矩的专业人士基本按照艺术界的惯例创作；特立独行者懂得艺术界的惯例，但故意违背；民间艺术家按照社区的惯例，而不是艺术界的惯例做事；而天真艺术家则没有任何惯

[1]［美］盖瑞·阿兰·法恩《日常天才：自学艺术和本真性文化》，卢文超、王夏歌译，南京：译林出版社，2018年，前言第6页。

例,创作的艺术也稀奇古怪。

贝克尔所论述的天真艺术家(Naive Artist)实际上早就被学者注意到了。1945年,法国艺术家让·杜布菲(Jean Dubuffet)就使用了"原生艺术"(Art Brut)来描述艺术界之外的人创作的作品。1972年,英国学者罗杰·卡迪纳尔(Roger Cardinal)使用了"局外人艺术"(Outsider Art)来指称这类作品。法恩所讨论的"自学艺术"(Self-Taught Art)就是沿着这条脉络而来,所指的基本是艺术领域的同一现象。实际上,对于这个领域的命名并不局限于上述几个,而是非常繁多。《原生景象》杂志曾列举"描述"这个领域的术语,多达147个。除了上述4个之外,还有神经错乱的艺术、愚蠢的艺术、天然的艺术、超意志艺术、自修艺术、梦幻空间艺术、囚犯艺术、精神残废者艺术、空想家艺术、原始艺术、草根艺术、民间拼凑风景、强迫艺术、民间艺术等。[1] 那么,在这众多的命名之中,法恩为何青睐并选择了"自学艺术"这个命名呢?

在法恩看来,一个恰当的标签"必须同时是描述性的、政治性的和美学的"[2]。这是判断标签是否合适的三个基本标准,即描述性、政治性和美学性原则。所谓描述性原则,就是标签要对现象有准确、恰当的描述;所谓政治性原则,就是标签政治正确,没有偏见和歧视;所谓美学性原则,则是标签具有美学吸引力,便于思考和表述。

从这三个基本原则出发,法恩认为,以"民间艺术"来命名这个领域并不符合描述性原则,因为它并未准确反映这个领域的特质。民俗学者罗伯特·泰斯克(Robert Teske)指出,民间艺术具有一种共同的美学特征,强调对传统的持守而非创新,它的传递虽非正式,但却具有高度结构化和系统化的特征。[3] 自学艺术与民间艺术非常容易混淆,但两者之间却有不容忽视的差别。贝克尔曾对此做出区分,他认为民间艺术家遵循社群的惯例做事,而自学艺术家则不遵循任何惯例,毫无章法可循。法恩就此指

[1] [美]盖瑞·阿兰·法恩《日常天才:自学艺术和本真性文化》,第28页。
[2] 同上。
[3] 同上书,第34页。

出,民间艺术"经常暗示了农村生活、社群、简明、传统和本真性"[1],而自学艺术则更强调个体的创造性和独特性。比如自学艺术家埃德加·托尔森(Edgar Tolson),他的雕塑就不是民间艺术,因为他脱离了常规的标准和惯例,并无先例可以遵循。因此,如果将这个领域称为民间艺术,那些具有独创性的自学艺术家就被排除在外了。

其次,卡迪纳尔提出的"局外人艺术"也非常流行,指的是在社会主流之外创作的艺术家,诸如精神病患者、空想家和怪人。但是,以"局外人艺术"等描述这个领域并不符合政治性原则,因为它在政治上并不正确,甚至充满了种族主义的偏见,让人深感不体面。它的问题"更多是政治性的,而不是美学的"[2]。就此而言,贝克尔所使用的"天真艺术"也存在同样的问题。[3]

最后,以"原生艺术"和"乡土艺术"描绘这个领域的现象也较为常见。让·杜布菲提出的原生艺术指的是粗糙或野蛮的艺术,这对法国人很合适,但在英语世界却没被广泛采用;保罗·阿尼特(Paul Arnett)和威廉姆·阿尼特(William Arnett)使用的"乡土艺术"虽然关注了艺术家的身份,但它有点太土了,缺乏广泛流行的潜力。在法恩看来,它们不符合美学性原则,缺乏诗意,难以让观众产生共鸣。

比较而言,自学艺术是一个相对较好的选择,因此法恩选择了这个标签。尽管它也有缺陷,但它却"最具普遍性和最少政治性",因此成为较为合适的一个命名。[4]那么,什么是自学艺术呢?法恩认为:"自学艺术是通过创作者的特征来命名的,他们经常是未受教育的,年老的,黑皮肤的,贫穷的,有精神疾病的,犯罪的,和/或农村的。只要一涉及艺术市场,他们就缺乏社会资本,缺乏与更大社群之间的纽带,缺乏美学理论,

[1] [美]盖瑞·阿兰·法恩《日常天才:自学艺术和本真性文化》,第34页。
[2] 同上书,第36页。
[3] 尽管法恩并不认可"局外人艺术"的称呼,而将其称为"自学艺术家",但是,为了凸显艺术界之内和之外艺术家的关联与差异,本书还是采用"局外艺术家"这个概念。这与法恩的自学艺术所关注的对象是一致的。
[4] [美]盖瑞·阿兰·法恩《日常天才:自学艺术和本真性文化》,第3—4页。

并不是主流艺术界中完全中规中矩的专业人士。"[1]

在为这个领域选择"自学艺术"的标签后,法恩下一步要做的就是为它划清界限。在他看来,自学艺术存在两个基本的界限,一个位于它的上端,一个位于它的下端。在它的上端是地位比它高的两个领域,即传统民间艺术和当代艺术,在它的下端则是地位比它低的两个领域,即儿童艺术和通俗文化。自学艺术总是努力打破它上端的界限,以求获得地位的提升,但同时又守着下端的界限,以便捍卫自己的领地。

就其上端界限而言,首先,自学艺术渴望获得传统民间艺术的荣耀。在美国,人们一般把20世纪之前的民间艺术视为传统民间艺术,20世纪以来新创作的当代民间艺术则不被重视,自学艺术显然被归入后者。在这种时间维度的政治中,越是古老的东西越被珍视,越是当前的东西越被轻视。美国民间艺术博物馆就一直持有这样的鲜明倾向。自学艺术渴望获得传统民间艺术的光环,但往往遭到后者的排斥。此外,自学艺术渴望进入当代艺术领域,但也常常遭到排斥。尽管自学艺术强调个体创造性,但它却并未进入当代艺术的行列。在法恩看来,自学艺术是当代创作的艺术,但却不是当代艺术,这主要是因为当代艺术界有意排斥自学艺术,认为他们的艺术家并没有艺术史意识,没有资格进入当代艺术界。

就其下端的界限而言,有两种艺术试图进入自学艺术,但都遭到了自学艺术的抗拒。第一种是儿童艺术,与自学艺术家一样,儿童也缺乏训练,但并没有被视为自学艺术家。在法恩看来,两者之间存在一条社会学界限:首先,儿童没有人生生平经历和故事;其次,儿童画家职业生涯很短暂,随着接受越来越多的艺术教育,他们会更加专业化。尽管儿童创作的作品与自学艺术家很相似,但两者之间的社会学界限确保了两者之间的差别。第二种是通俗文化。如果自学艺术以个人独创为特征,那么通俗文化则是以大量复制为特征,具有"艺术的麦当劳化"的媚俗倾向。因此,不少自学艺术家与其划清了界限。

[1] [美]盖瑞·阿兰·法恩《日常天才:自学艺术和本真性文化》,第5页。

2. 多中心的自学艺术界

在法恩看来，"自学艺术"的含义很简单："艺术家并没有受过正式的艺术训练，在艺术惯例之外行动。"[1]这与贝克尔对天真艺术家的界定是一致的。如果说贝克尔对天真艺术家的探讨是提纲挈领的，只有短短一个章节，那么法恩对自学艺术家的探讨则是巨细无遗的，是一整本书的篇幅。就此而言，法恩对自学艺术的研究无疑延续和深化了贝克尔对天真艺术家的探讨。

法恩对自学艺术界的研究建立在贝克尔艺术界思想的基础之上。贝克尔认为，艺术是一种集体活动，以艺术家为中心，有各种各样的辅助人员参与了艺术品的制作过程。法恩明确宣称："在霍华德·贝克尔极具影响力的著作中，他谈到了艺术界的概念——拥有实践活动、表达的意识形态和劳动分工惯例的群体。我的路径建立在贝克尔的基础上，依赖于对一个艺术领域细致入微的探查。"[2]

但是，法恩不仅仅是继承了贝克尔的艺术界思想，他在此基础上也有发展和超越之处。法恩的《日常天才》包括以下八章内容：第一章阐述了艺术边界的界定过程，第二章探究了艺术家生平故事及其重要性，第三章探讨了艺术家的工作，第四章讨论了艺术品作为商品如何被收藏家估价和收藏，第五章研究了艺术商人的中介角色，第六章分析了自学艺术市场及其独特性，第七章探究了政府和博物馆的功能，第八章将上述专题集中在一起，探讨了边界、生平、艺术、收藏、社群、市场和组织机构如何构造艺术界。显然，这是以贝克尔的艺术界为基础的架构，基本上按照艺术生产、分配、消费的进程模式谋篇布局。在这种模式中，法恩讨论的艺术家、收藏家、商人、博物馆、国家等与贝克尔所讨论的基本一致。约瑟夫·古斯菲尔德（Joseph R.Gusfield）就指出："法恩以这种方式与贝克尔保持了一致，强调了在制造和认可艺术的过程中组织背景这一关键元素。"[3]

[1] [美]盖瑞·阿兰·法恩《日常天才：自学艺术和本真性文化》，第39页。
[2] 同上书，第2页。
[3] Joseph R. Gusfield, "Review of Everyday Genius: Self-Taught Art and the Culture of Authenticity", *American Journal of Sociology*, No.2 (2006), pp. 659-660.

但是，两者之间也有不同。理查德·彼得森指出，法恩的《日常天才》"从贝克尔对艺术界的开创性研究中借鉴了很多灵感，但是，贝克尔主要围绕艺术工作者的影响讨论了艺术界中的各种角色，而法恩看上去则更多地从鉴赏收藏家的视角来联结这个世界的"[1]。在彼得森看来，两者之间的差别在于中心的不同。前者是以艺术家为中心，后者则以收藏家为中心；前者是对的，后者则有待商榷。毫无疑问，在贝克尔的《艺术界》中，艺术家是中心，其他各种角色与艺术家接触，影响了艺术家作品的最终面貌。但是，在法恩的《日常天才》中，与艺术家密切相关的各种角色，比如收藏家、商人、博物馆等，在围绕艺术家的同时，也各自成为一个个中心。它们之间也会发生关联，也会相互影响。于是，贝克尔以艺术家为中心的艺术界图景，就被法恩以艺术家、收藏家、商人、博物馆等各自为中心的艺术界图景所取代。换言之，前者是单中心的，后者则是多中心的。

在具体的论述中，法恩采取了一定的技巧。他并未在每一章都呈现一幅多中心的图景，那样难免会造成冗余和重复，而是在章节推进中逐渐丰富关联，最后实现一种整体性的效果，完善各种角色之间相互关联的图景。假设我们讨论A、B、C、D，那么，贝克尔的研究侧重以A为中心讨论B、C、D，B、C、D与A的关系，但它们之间却缺乏直接的关联。法恩呈现给我们的则是以A、B、C、D各自为中心的一幅完整图景。他的叙述技巧是先讨论A，再讨论B及其与A的关系，再讨论C及其与A、B的关系，最后讨论D及其与A、B、C的关系。这样，它们之间所有的相互关联都得到了呈现。最终的结果就是以A、B、C、D为中心的一幅完整图景。

具体而言，在《创造艺术家》一章，法恩侧重论述的是艺术家的创作理由、创作过程、创作材料以及艺术家内部关系，而到《创造收藏》一章，他在论述收藏家的收藏理由、收藏过程、收藏家内部关系的同时，也

[1] Richard.A.Peterson, "Fine Work: The Place of Gary Fine's Everyday Genius in his Line of Ethnographic Studies", *Contemporary Sociology*, No.2 (2006), p.121.

展开了对收藏家与艺术家关系的探讨，即收藏家对艺术家的亲自探访。到了《创造社群》一章，在论述商人及其内部关系的同时，也展开了商人与艺术家、商人与收藏家关系的探讨。到《创造组织》这一章，在论述博物馆时，法恩不仅论述了博物馆的运行逻辑和博物馆之间的关系，也论述了博物馆与艺术家、博物馆与商人、博物馆与收藏家的关系。这样层层推进，有条不紊，法恩最终将它们之间的各种关联都建立起来。我们完全可以以任何一点为中心，构成一幅自学艺术界的完整图景。这对贝克尔的艺术界观念进行了扩展。

对此，法恩有清晰的认识："贝克尔的关注点是艺术家，我将一个艺术界的概念进行了扩展，使它不仅包含生产者的网络，也包括所有那些投身生产过程的各种角色的网络，后者同样体现了这个领域的特征。"[1] 这具有重要的理论意义和价值。法恩的研究启示我们，艺术界并不是一张以艺术家为中心的网络，而是以各种角色为中心的网络。各种角色之间的互动都可能会对艺术界产生重要影响，是需要予以关注的。

值得注意的是，贝克尔的《艺术界》讨论的是一个常规的艺术界，以中规中矩的专业人士为主体，而法恩的《日常天才》讨论的则是一个非常规的艺术界，即自学艺术家的艺术界。自学艺术家与常规的艺术家有所不同，他们的艺术世界是正常艺术世界的颠倒。彼得森指出，在这个艺术界中，"对自学艺术家来说，一切都颠倒了。为了被这个艺术界接纳，艺术家必须消极，而他们的赞助人必须能够证明，他们对当代艺术世界的标准和实践并不熟悉"[2]。因此，在法恩看来，自学艺术家们并没有形成一个完整的艺术界，因为他们缺乏惯例、谱系，很少与艺术界交流，彼此间的交流也不多。但是，法恩指出，"随着网络扩大，将那些他们周围娴熟的专业人士囊括在内，一个自学艺术界的概念是有效的"[3]。换言之，法恩更多地关注艺术家周围的各种角色，正是这些角色建立了一个自学艺术界。因

[1] [美]盖瑞·阿兰·法恩《日常天才：自学艺术和本真性文化》，第5—6页。
[2] Richard.A.Peterson, "Fine Work: The Place of Gary Fine's Everyday Genius in his Line of Ethnographic Studies", p.121.
[3] [美]盖瑞·阿兰·法恩《日常天才：自学艺术和本真性文化》，第5—6页。

此，他对艺术家自身的关注并不多，正如彼得森所指出的："法恩描述了社会化过程，但主要是关于收藏家、商人、批评家、策展人等在这个颠倒的艺术领域中如何建立价值的。"[1]这也是两者之间的一个差别。

那么，自学艺术界的特征是什么呢？首先，艺术家并不直接参与市场。法恩论述道："这些艺术家一般不会直接参与艺术市场。大部分自学艺术家并不参加画廊开幕式，也不参与定价或规划他们的职业生涯。通常来说，他们并不认为自己拥有艺术'职业生涯'。"[2]其次，自学艺术界的地位比较低下，"它在艺术界中持续的低下地位。这也是一种概括，但是，地位较高的博物馆和大学对这个领域关注极少，这也显然属实。因此，其他艺术场上具备的批评和管理性质的基础设施相对缺乏"[3]。因此，对这个艺术界而言，正式的体制力量对其兴趣不大，市场的力量占据了主导地位，"艺术家的名声是由具备正式体制力量的策展人、学者和批评家塑造的，但与之不同，自学艺术是这样一个世界，在其中，地位依赖于商人、拍卖行和收藏家的选择。通过定价和购买，商人、拍卖行和收藏家决定了如何评价作品。尽管这适用于所有的艺术领域，但是，批判性评价的相对缺乏，使市场的声音一家独大"[4]。

3. 自学艺术的本真性

在贝克尔关于天真艺术家的讨论中，他提出了一个非常棘手的难题："摩西奶奶的作品一被发现，就因为批评界的一致赞赏而放在博物馆和画廊中展览，那么，她的作品还是天真的吗？"[5]贝克尔认为，天真艺术家的原始品质体现在艺术家与传统艺术界之间的关系中。区分天真艺术的并非作品的特征，而是它是否遵循艺术界的惯例。因此，这个标准有助于解决这个难题，"只要她，或者其他任何被发现的原始艺术家，继续忽略将其吸纳在内的艺术界的限制，它就依然是天真艺术。当艺术家开始考虑她

[1] Richard.A.Peterson, "Fine Work: The Place of Gary Fine's Everyday Genius in his Line of Ethnographic Studies", p.121.
[2] [美]盖瑞·阿兰·法恩《日常天才：自学艺术和本真性文化》，第6页。
[3] 同上书，第7页。
[4] 同上。
[5] [美]霍华德·S.贝克尔《艺术界》，第246页。

的新同事对她的期待,并且准备去一起合作时,她就变成了一个中规中矩的专业人士"[1]。在这里,贝克尔触及了自学艺术的本真性的问题。但是,他只是偶尔一提,并且解决方案过于简略。相比之下,法恩则对此进行了深入和系统论述。

首先,关于艺术家生平的本真性。在法恩看来,自学艺术的本真性并不是作品本身所固有的,而是由艺术家的身份和故事所赋予的。法恩指出:"作品是本真性的,因为它们创作者的生平轮廓——不同的人生故事会注入作品的内容。"[2]比如海狸的作品虽然平淡无奇,但是,因为他的生平故事依然卖得很好。不少收藏家都是奔着他的故事去的。与此相反,一旦生平故事发生变化,作品本身的本真性也会受到影响。法恩讲述了一个故事:一位收藏家发现了一位南部艺术家的作品,并对其非常喜爱,但得知他是镇子上最富裕的人后,改变了态度,将其作品扔到了地下室里。作品本身没有发生变化,但因为艺术家的生平故事发生了变化,本真性也就不复存在了。法恩指出:"生平会影响美学,因此,绘画的意义发生了变化。"[3]

与此同时,艺术家居住的环境也是生平经历的一部分。环境越破败、越糟糕,就越凸显艺术家及其作品的本真性。比如,收藏家伯特·海姆希尔(Bert Hemphill)和托尔森之间的第一次会面就是在后者破败的房屋中,这让收藏家确认了艺术家的本真性,进而收藏了他的作品。理查德·彼得森在研究乡村音乐时,曾指出本真性的表演性质。法恩眼中的自学艺术家也具有这样的表演性。他指出:"这使艺术家练习印象管理,养一头驴子,因此,他的城里来的访客会知道,他曾经在乡村里生活。"[4]在法恩看来,自学艺术家主要以生平取胜,而非以理论见长。朗尼·霍利(Lonnie Holley)是一位能言善辩的自学艺术家,但是赋予他作品本真性的却是他的生活,而不是他的理论。法恩指出:"霍利的问题给他提供了一种本真

[1] [美]霍华德·S.贝克尔《艺术界》,第246页。
[2] [美]盖瑞·阿兰·法恩《日常天才:自学艺术和本真性文化》,第7页。
[3] 同上书,第74页。
[4] 同上书,第179页。

性，而他的哲学辩论则并未如此。"[1]换言之，缺乏文凭反而赋予了本真性。[2]之所以如此，是因为"人们期待这些艺术家'从心里'说话，而不是用专业的艺术知识说话，他们的作品据说代表了'为艺术而艺术'，而不是被粗鄙的市场力量所驱动"[3]。因此，法恩指出："艺术家的生平建立了作品的本真性。艺术家缺乏训练让位于他们的经历以及这些经历的合法性。艺术家的经历和他们的创作天赋一起建立了作品的价值。"[4]凡此种种，都表明自学艺术家的生活是赋予自学艺术品本真性的根源。正如彼得森所指出的，"法恩的核心命题就是品质并不存在于客体中，而是存在于作品创作者的故事中"[5]。

其次，关于艺术家创作活动的本真性。法恩讨论了艺术家的创作活动，指出这也具有本真性的特点。从精神动机上而言，他们的创作活动具有本真性。自学艺术家或是宣称自己是出于激情而创作，即不得不进行创作；或是将其视为一种自我满足和自我沉醉的方式；或是宣称这来自一种外在力量和幻象的驱使。总而言之，他们的创作是发自内心的，并不是为了市场。法恩在《日常天才》的中文版序言中指出："一个艺术家是一个少数群体的一员，患有精神疾病，不识字，贫穷，老迈，或者不懂商人－收藏家体系的运作方式，因为这些因素，他获得了价值和荣耀，否则，我们会认为他们并不具备我们通常赋予艺术品价值的基础。人们相信，这些艺术家因为需要表达自我而产生，因此，他们的作品具有了本真性的光辉，受到了高度赞扬。它反映了一种内在的真实，一种内在的光芒。"[6]这为他们的创作提供了精神动机。从物质材料上而言，法恩指出，自学艺术家一般都处于社会边缘，他们用不起正常的艺术创作材料，而是使用对他们而言可用的材料，一般都是废弃的各种物品，诸如木材、陶片、煤粉

[1] [美]盖瑞·阿兰·法恩《日常天才：自学艺术和本真性文化》，第121页。
[2] 同上书，前言第5页。
[3] 同上书，第335页。
[4] 同上书，第18页。
[5] Richard.A.Peterson, "Fine Work: The Place of Gary Fine's Everyday Genius in his Line of Ethnographic Studies", p.121.
[6] [美]盖瑞·阿兰·法恩《日常天才：自学艺术和本真性文化》，中文版前言第1页。

等，这会影响他们创作作品的最终美学风貌。这些随意的物质材料，显然也会赋予他们的作品本真性。

最后，关于自学艺术界的本真性。自学艺术的本真性问题对自学艺术界的方方面面都产生了重要影响。为了获得本真性的艺术品，收藏家会亲自踏上收藏之旅，他们不怕环境恶劣和艰险，一定要亲自拜访自学艺术家，从他们破败、糟糕的环境中购买艺术作品。他们的收藏之旅本身也成为艺术作品本真性的一部分。与此同时，自学艺术的本真性也影响了收藏家对委托创作的矛盾态度。法恩指出，对自学艺术而言，当代艺术中司空见惯的委托创作可能会带来问题。对委托创作，收藏家的态度也很暧昧。一方面，通过委托创作，他们可以获得自己最想要的艺术品；但另一方面，这种委托创作却可能破坏自学艺术的本真性。法恩指出，两者并不可兼得，"在欣赏艺术品和欣赏艺术家之间存在着一种制衡"[1]。与此同时，自学艺术的本真性也使画廊商人严格恪守无影响戒律："我发现人们严格恪守着'无影响'的修辞。商人不应该告诉艺术家创作什么：这个戒律，就像其他戒律，有很多触犯的罪人。必须严格守护纯粹性，不是被艺术家守护，而是被那些展示和出售作品的人守护"[2]。凡此种种，都是在小心翼翼地维护作品的本真性。

总之，在法恩看来，本真性对这个领域非常关键。他指出：

> 本真性政治对这个艺术领域极为重要。在一个以反市场心态为特征的领域中，精英们寻求那些不是为了经济交易或者策略投资而制作的物品。尽管这可能是一种幻象，但是，它在创造物品的价值中却是重要的。自学艺术家擅长展示他们的本真性身份——无论是事实如此，还是通过建构自己的生平。根据他们的生产决策，这样的个体可能是市场的一部分，但是，他们必须被认为是外在于市场的。商人和收藏家与艺术家的相遇本身就会被建构为本真性的，正如他们的生平

[1] [美] 盖瑞·阿兰·法恩《日常天才：自学艺术和本真性文化》，第185页。
[2] 同上书，第224页。

和他们的艺术品一样。[1]

三、局内艺术家

在对局外艺术家进行了系统研究后，2018 年，法恩出版了《说艺术：MFA 教育中实践的文化和文化的实践》（以下简称《说艺术》），紧接着研究了"局内艺术家"，即那些正在接受科班专业训练的艺术研究生。对他们而言，学历和文凭是成为当代艺术家的关键因素。这与他此前对局外艺术家的研究正好形成了鲜明对比。为更好地理解法恩的这部著作，我们拟从三种"艺术界"视角进行审视，以此揭示美国培养局内艺术家的 MFA 教育的基本状况和重要特征。这三种视角分别是丹托的艺术界视角、布尔迪厄的艺术场视角和贝克尔的艺术界视角。它们彼此并不相同，但都出现在法恩的论述中。

1. 从丹托的艺术界看 MFA 教育的观念化倾向

在法恩看来，MFA 教育已经不再强调"做艺术"，而越来越强调"说艺术"。这一趋势与当代艺术的观念化倾向密切相关。在丹托看来，当代艺术已经不再单纯追求美，而变得越来越观念化。他提出了哲学意义上的艺术界观念，认为"把某物看作艺术，需要某种肉眼无法看到的东西——一种艺术理论的氛围，一种艺术史的知识：一个艺术界（an artworld）"[2]。在他看来，某物之所以成为艺术，受到两种观念的影响，即艺术理论和艺术史。作品在这两种语境中获得某定位和意义。汤姆·沃尔夫（Tom Wolfe）在《涂绘的文字》（*The Painted Word*）中也指出，当代艺术较少通过观看来感受，而更多通过写作来思考。由此可见，当代艺术变得越来越强调观念。法恩明确指出，以往的艺术家是做艺术，追求的是技艺，渴望的是美；现在的艺术家则是说艺术，追求的是理论，美已经淡出他们的视野。或者说，现在的艺术家是通过说艺术而做艺术。艺术越来越依赖于

[1]［美］盖瑞·阿兰·法恩《日常天才：自学艺术和本真性文化》，第 331 页。
[2] Arthur Danto, "The Artworld", *The Journal of Philosophy*, No.19 (1964), p.61.

智识的投入，而不是对作品的感觉。在《说艺术》中，法恩所探究的就是"艺术如何转变成一个以理论为驱动的领域"[1]。

法恩观察到，在当代艺术中，理论具有越来越重要的分量。艺术作品必须具有一定的理论意识，"艺术就是视觉形式的哲学和政治学"[2]。就此而言，法恩认为，美国当代艺术的创作借鉴了很多理论。以《十月》杂志为桥梁，美国艺术家拥抱了各种各样的理论，诸如居伊·德波（Guy Debord）、乔治·巴塔耶（Georges Bataille）、让-弗朗索瓦·利奥塔（Jean-François Lyotard）、弗雷德里克·杰姆逊（Fredric Jameson）、鲍里斯·格罗伊斯（Boris Groys）、阿兰·巴迪欧（Alain Badiou）、雅克·朗西埃（Jacques Rancière）等。法恩将此现象称为一种"理论文化"[3]。

与此同时，在当代艺术的创作中，艺术史的分量也越来越重。对艺术家来说，他们一般都有自己仰慕的艺术英雄，将其视为一种灵感来源。他们必须明确自身创作的谱系，从而融入一个艺术史脉络之中，从中获得定位和价值；当然，他们也要避免受到艺术英雄太多的影响，否则就会丧失自己的声音。法恩精确地将此概括为"影响是起点，区分才是终点"[4]。

正因观念如此重要，所以言说才凸显出来，成为当代艺术创作中至关重要的能力。这一变化导致了艺术家角色的转变。法恩指出，以往艺术家往往是沉默的，而现在他们必须会说话，"从作为斯芬克斯的艺术家转变为作为话匣子的艺术家"[5]。换言之，以往的艺术家是动手的制造者，对作品并不多说一言，其作品之谜有待他人破解。而现在的艺术家则是动口的言说者，他们必须像话匣子一样，不断地说话，以阐明作品的意义。

在当代艺术创作观念化的趋势下，"制造意义优先于制造物品"[6]。因此，无论是创作艺术所需要的物质材料还是技能，都围绕着观念进行了重

[1] Gary Alan Fine, *Talking Art: The Culture of Practice &The Practice of Culture in MFA Education*, The University of Chicago Press, 2018, p.2.

[2] Ibid., p.xvii.

[3] Ibid., p.126.

[4] Ibid., p.97.

[5] Ibid., p.116.

[6] Ibid., p.45.

新定位。尽管当代艺术创作的重心是言说和观念，但它们仍然通过物质材料来表达。因此，物质材料本身仍具有不可忽视的重要性，在塑造观念时会发挥作用和力量。艺术家选择何种物质材料，在一定程度上决定了他们是何种艺术家，他们与所用之物紧密相连。法恩认为，物质材料的选择不仅是一个技术性问题，而且是一个政治性问题。有的物质材料适合表达观念，有的物质材料则可能不太适合。例如，艺术家使用玻璃般光滑的材料，就可能被视为不太适合表达观念，因为它过于美观，可能会暗示出"严肃内容的匮乏"[1]。尽管物质材料本身依然重要，但它却要以观念为中心，物质形式必须符合艺术家想要表达的观念意图。只有如此，物质材料本身的正当性才得到保障。

其次，当代艺术创作的重心是言说与观念，技艺的重要性就相对降低了。法恩认为，当代艺术出现了从手艺到观念，从劳动到哲学的重心转变。对当代艺术而言，"双手的技艺被心智的技艺和心灵的激情所取代"[2]。甚至过度的技艺还可能有害，会损害严肃艺术家的声誉，使艺术家变得像手工艺者一样。因此，当代艺术出现了去技艺化的趋势。当然，在使用物质材料来传达观念时，艺术家仍然需要一种技艺。艺术家们都有自身的技艺工具箱，掌握了多种传达观念的方式。但是，这些技艺必须紧紧围绕观念，为观念服务，"技术必须有助于意义的传达"[3]。它们主要是为了将观念转化为形式，在重要性上仅次于观念。

与当代艺术观念化倾向密切相关的，还有当代艺术的社会转向。法恩指出，当代艺术家是审美公民，他们倾向于表达社会观念，"当代艺术已成为激进主义的一部分，由政治运动所驱动"[4]。就此而言，艺术家所创作的已不再是传统意义上的作品，而是一个个社会项目。哈尔·福斯特（Hal Foster）将艺术家视为民族志研究者，他们经常会深入田野调查，以此来进行创作，例如展开各种各样的项目和计划。因此，"艺术家不仅是物品的制

[1] Gary Alan Fine, *Talking Art: The Culture of Practice & The Practice of Culture in MFA Education*, p.71.
[2] Ibid., p.54.
[3] Ibid.
[4] Ibid., p.132.

造者，而且也是社会的制造者"[1]。从这里也可以看出，当代艺术的观念化倾向并非只限于哲学观念，社会学、人类学的观念同样占据重要地位。[2]

这些变化都影响了美国高校中的 MFA（艺术硕士）教育。在美国高校中，MFA 学员通常是已有一定基础的艺术家，而不是新手。他们已掌握艺术创作的基本技法，想通过 MFA 教育，进一步增强自己在当代艺术领域的竞争力。当代艺术的观念化倾向影响了 MFA 教育的内容。法恩强调，对于年轻艺术家的培养来说，言说能力的培养最为关键。一件作品为何被认为是好的，这与其感性吸引力关系不大，而越来越依赖于人们对它的言说和论述。因此，学生要加强言说和文本方面的训练，对他们而言，"学习思考要比学习制作更为重要"[3]。法恩甚至指出，即便作品本身很好，但如果对它的言说不够精彩，也会使作品的吸引力大打折扣；反之，即便作品本身一般，但对它的言说十分到位，那也会增加作品的吸引力。在这种背景下，批评成为一种十分重要的训练形式。如果言说是自我的陈述，那么批评则是他人的一种学术表演，一种判断的仪式。这同样是在构建话语和理论。MFA 项目普遍看重批评，认为这是通向当代艺术界的钥匙。只有通过批评，才能阐明艺术作品的谱系，揭示艺术作品的意图，进而挖掘出艺术作品所蕴含的观念。

可以说，从丹托的艺术界视角出发，我们可以深刻地理解法恩所描述的当代艺术的观念化和理论化倾向，以及这一倾向所导致的 MFA 教育中对言说和批评的高度重视。法恩指出："年轻的艺术家被培养成概念理论家、评价性的言说者、雄辩的作家和审美的公民。"[4]这一描述较为全面地概括了美国大学中 MFA 教育的培养目标。

2. 从布尔迪厄的艺术场看 MFA 教育的自主性追求

在《艺术的法则：文学场的生成与结构》一书中，布尔迪厄提出了

[1] Gary Alan Fine, *Talking Art: The Culture of Practice& The Practice of Culture in MFA Education*, p.136.
[2] 参见方李莉《人类学与艺术在后现代艺术界语境中的相遇》，载《广西民族大学学报（哲学社会科学版）》，第 2 期，2021 年，第 57—61 页。
[3] Gary Alan Fine, *Talking Art: The Culture of Practice& The Practice of Culture in MFA Education*, p.224.
[4] Ibid., p.41.

"艺术场"的概念。艺术场的结构分为两极对立的两个场域,其一是主张"为艺术而艺术"的先锋派艺术,其追求自主性;另一个是服从他律原则的"资产阶级艺术",其受到政治、经济等因素的支配。前者倾向于满足创作者自身的追求,后者则倾向于迎合观众的趣味。在生产方式上,前者倾向于有限生产,后者倾向于大量生产。在布尔迪厄看来,艺术场具有相对自主性,特别是有限生产的艺术场,它们拒绝用文化资本兑换社会资本和经济资本,以此来维护文化资本的稀缺性。这赋予了审美评价的优先权,反对政治、经济和道德等各种力量的干预。因此,凡是世俗认可的东西在艺术场中都会贬值,而艺术家的困苦潦倒则受到推崇,甚至出现了"输家即赢家"的现象。这是对经济世界的颠倒。但是,由于艺术场本身属于权力场,其自主程度并非绝对,它的内部等级原则依然会受到外部等级原则的影响。

在法恩对美国大学 MFA 教育的研究中,他将布尔迪厄艺术场的基本理论用于其中。法恩发现,在他所研究的大学 MFA 项目中,艺术家们往往并不关注经济逻辑,也不关心赚钱,他们关注的是艺术本身。实际上,这种对艺术自主性的关注,与大学这一独特的体制本身有着密切的关联。

在法恩看来,当代艺术家越来越多地栖身于大学之中。他特别关注研究型大学在塑造艺术生产和评价的自主性中所发挥的作用。可以说,当代艺术家身在象牙塔中,与身在市场洪流中,面临着不一样的情境,具有不一样的行动逻辑。在法恩看来,当代艺术的自主性就体现在它的观念化和理论化倾向之中,它不再追求取悦大众的眼睛,而是致力于加深人们的思考。它不是为迎合大众而创作的艺术,而是为获得艺术场中专家认可而创作的艺术。换言之,当代艺术的自主性倾向在一定程度上表现为它的观念化倾向。这与大学具有一定的契合度,与其追求非常一致,由此获得了大学的保护和支持。以往的艺术追求的是天赋,这是不可教授的;当代的艺术追求的是理论,这是可以教授的。法恩指出:"灵感不能教授,与其不同,理论可以而且正在被教授。"[1] 因此,大学教师虽然难以直接训练学生

[1] Gary Alan Fine, *Talking Art: The Culture of Practice & The Practice of Culture in MFA Education*, p.127.

的天赋，但却可以训练学生如何使用舌头和笔，即如何说和写。这正是大学的优势之所在。就此而言，大学正好有助于当代艺术实现自身的目标与追求。大学原本就是一个充满理论的世界，这与当代艺术的观念化倾向一拍即合，它可以为后者提供支撑。特别是综合性大学，它具有丰富的学科背景，有利于当代艺术从中汲取各种不同的理论资源。在综合性大学中就读 MFA 的学生，可以与医学、工程学、哲学、文学和社会学等不同学科的人合作，开展艺术创作。因此，当代艺术在大学中栖身，不仅无损它的自主性，反而对此有所支撑和加强，正如法恩所言："作为一个学科，艺术不再取悦外在的人，而是满足内部的评价。理论关切位居首要地位，这由有资历的专家来判断。"[1] 由此可见，无论是教学方式，还是教学内容，大学都为当代艺术的理论化提供了平台和资源。

雷恩·雷耶（Lane Relyea）提出了当代艺术的教育转向，认为大学越来越成为当代艺术的生产和创作中心。法恩指出："大学具有特殊的地位，它创造了一个中心，在其中当代艺术的自主性被创造出来。"[2] 在大学里，当代艺术家致力于创造同行欣赏的作品，并鄙视为市场制作的艺术。他们更关注艺术作品内在的观念性，而不是外表的美观。在这种趋势下，肖像画的地位就相对降低了。与此同时，他们更关注艺术作品的复杂意义，而非一目了然的效果。法恩认为，艺术作品应该具有朦胧的意义，"作品必须细语，而非呼喊"[3]，这很重要。

因此，MFA 并不是 MBA。制作艺术与赚钱并无直接关联，它有自身独立的追求与价值，这对 MFA 项目而言非常关键。由此，大学中的当代艺术与市场中的当代艺术拉开了距离。法恩指出："在那些关心事物的外观和那些关心事物意义的人之间存在着一种分裂：这是一种在喜悦和沉思之间的分裂。"[4] 换言之，市场中的艺术更看重外表，看重给人感官的喜悦；大学中的艺术则更看重意义，看重给人心灵的沉思。前者看重的是投

[1] Gary Alan Fine, *Talking Art: The Culture of Practice & The Practice of Culture in MFA Education*, p.101.
[2] Ibid., p.232.
[3] Ibid., p.110.
[4] Ibid., p.69.

资和美感,后者看重的是职业身份和激进主义。前者符合布尔迪厄所说的他律原则,即为了赚钱而创作艺术;后者符合布尔迪厄所说的自律原则,是为了艺术而创作艺术。

与此同时,法恩也指出,事情并非如此绝对。艺术家们在读 MFA 时也必须考虑未来的艺术市场。他们在还没有毕业时就应该为将来面对一个可能充满挑战的世界做好准备。就此而言,他们也必须具有商业头脑。因此,法恩指出:"艺术家必须既是 MFA,也是 MBA。"[1]

从布尔迪厄的艺术场观念出发可以看到,在法恩对 MFA 教育的研究中,他既论述了大学中当代艺术的自主性,这种自主性使得它与商业艺术拉开了距离;同时,也提及了这种自主性并非绝对,而是与市场保持着千丝万缕的联系。因此,在法恩看来,艺术世界既在学术场域中运作,也在学术场域之外运作。这是我们理解它的运作逻辑时所不能忽视的方面。

3. 从贝克尔的艺术界看 MFA 教育的互动性过程

贝克尔在《艺术界》中指出,艺术是一种集体活动,是很多人一起合作的产物。如前所述,法恩的《日常天才》就建立在贝克尔艺术界理论的基础上,并对它进行了拓展。在《说艺术》中,他同样延续了贝克尔的艺术界路径,对 MFA 教育中的互动性过程进行了细致入微的揭示。在贝克尔看来,艺术家并非个体内在的固有的性质,而是一种人为的标签。法恩也认为,成为艺术家是一个社会过程。当前,这一社会过程发生的主要场所就是大学校园。

如前所述,批评对当代艺术现场至关重要。法恩研究了美国西北大学、伊利诺伊大学芝加哥分校、伊利诺伊州立大学的 MFA 项目,发现这三所大学的批评现场虽各有特色,但都具有一种热烈的批评氛围。在批评现场,即便人们面对的是艺术作品,但他们并不关注作品的外观,而是围绕着各种理论话语展开讨论。这就像研究生的答辩现场,但气氛更为热烈。在法恩看来,批评是 MFA 教育的核心,"批评是关键的教学事件,是

[1] Gary Alan Fine, *Talking Art: The Culture of Practice & The Practice of Culture in MFA Education*, p.117.

一种将学生塑造成艺术家的途径"[1]。法恩以民族志研究著称于世,他生动地呈现了许多MFA批评现场活跃而鲜明的互动场景。例如,他列举了西北大学伊索（Esau）作品的批评现场,五位老师分别对他进行提问,他分别进行回答,场面热烈,也不乏火药味。在此批评现场,人们共同致力于通过语言揭示作品的意义。无论是艺术家的陈述、作品本身,还是先前发言者的观点,都会不断地推动现场讨论与批评的深入,共同建构出作品所蕴含的意义。

与此同时,沿着贝克尔艺术界的理论路径,法恩也关注了社群和关系网络。法恩认为,在艺术家社群中,他们的名声主要来自当地社群的评价,而人际网络则会在未来发挥作用。无论是他们的同学还是老师,作为艺术家,他们都拥有各种艺术界的资源,大家可以一起共享。通过接受MFA教育,艺术家能够建立起艺术界的人脉,这对他们将来的发展十分重要。

总之,从贝克尔的艺术界角度出发,法恩认为艺术家是"规训的天才"。他指出:"天才不是来自灵魂深处,而是来自社群,取决于当地传统、共同视野、集体工作、非正式合作和组织结构。我们需要一种关于灵感的中层社会学理论。"[2]法恩对MFA教育现场的民族志描绘,就给我们提供了这种"灵感的中层社会学"视角。

4. 迈向一种综合的艺术界（场）新范式

在《说艺术》的结尾,法恩总结了他该研究的六个关键词,即技术、理论、言说、社群、关系、学科。他之所以选择这些关键词,是因为他发现,MFA项目并不致力于教授技法,"它让学生接触艺术理论、话语模型、评价、社区、关系网络和身份"[3]。因此,对大学中的当代艺术教育而言,非常关键的是"制造、理论、评价、动员、社交和在世界中存在"[4]。

可以说,丹托、布尔迪厄和贝克尔的艺术界（场）观念正好涵盖了这

[1] Gary Alan Fine, *Talking Art: The Culture of Practice & The Practice of Culture in MFA Education*, p.162.
[2] Ibid., p.220.
[3] Ibid., p.12.
[4] Ibid., p.40.

六个关键词。丹托的艺术界表明，艺术越来越理论化。法恩也发现了这种趋势，在 MFA 教育中，言说变得至关重要，而技术则变得相对次要。布尔迪厄的艺术场表明，当代艺术具有自主化的倾向，它致力于为艺术而艺术。法恩认为，这种自主化倾向的重要表现就是它的理论化。它不再致力于吸引大众的关注，而是着眼于获得同行的认可。作为一个学科，它受到大学体制的保护，尽量抵制或弱化市场的影响。贝克尔的艺术界则强调互动，沿着这一路径，法恩从社群和关系的角度描绘了大学中 MFA 教育的生动场景。由此可见，从这三种艺术界（场）的视角进行审视，可以更全面地理解法恩所描述的美国大学 MFA 教育图景。

就此而言，法恩的研究具有重要的理论意义。在以往的研究中，尽管丹托的艺术界、布尔迪厄的艺术场和贝克尔的艺术界都被归入艺术体制理论，但三者之间却并不兼容。丹托的艺术界侧重于哲学层面，它致力于回答某物何以成为艺术；布尔迪厄的艺术场受结构主义影响很深，它关注的是深层的冲突与斗争；贝克尔的艺术界来自符号互动论的社会学传统，它关注的是日常的微观合作与冲突。三者来自不同的理论背景，致力于回答不同的理论问题，给出了不同的答案，就此，很多学者辨析了他们之间的各种差异。[1]

我们承认三者之间的差异，但这并不意味着他们之间只有相互冲突的关系，而不可以相互合作。法恩的研究就是融合三者的一个生动案例，展现了"和而不同"的美好前景。例如，在法恩对批评的讨论中，他就将三者熔于一炉。从丹托艺术界的角度出发，他表明当代艺术越来越看重批评；从布尔迪厄艺术场的角度出发，他表明批评是建立场域自主性的有效工具，维护了不同于商业的评价标准；从贝克尔艺术界的角度出发，他描述了批评的互动现场，揭示了它对艺术家获得认可、形成社群共识所具有的重要作用。法恩的研究表明，这三种不同的艺术界（场）范式可以共同

[1] 可参见殷曼楟《"艺术界"理论建构及其现代意义》；陈岸瑛《艺术世界是社会关系还是逻辑关系的总和？——重审丹托与迪基的艺术体制论之争》，载《南京社会科学》，第 10 期，2019 年，第 136—141 页；卢文超《是一场什么游戏？——布尔迪厄的文学场与贝克尔的艺术界之比较》，载《文艺理论研究》，第 6 期，2014 年，第 85—94 页。

存在、相互协作，以解决现实问题。

尽管法恩的研究对象是美国大学中的 MFA 教育，但如前所述，它对我们理解当代艺术也有深切的启发。实际上，法恩正是为了探究当代艺术的运作逻辑，才对艺术家培养阶段的 MFA 进行了研究。这启发我们，如果能在研究中将三种理论范式结合在一起，会对当代艺术形成更深入、全面的认识。可以说，从问题角度而言，丹托回答的问题是当代艺术的特点是什么；布尔迪厄回答的问题是当代艺术的特点为何形成；贝克尔回答的问题是当代艺术的特点如何体现。这三者在逻辑上是互补和贯通的。从法恩的论述中可知，当代艺术的一个显著特点是艺术家不再"做艺术"，而是"说艺术"。这种特点之所以形成，是艺术自主性的要求，与大学提供的体制保障密切相关。这种特点不仅体现在大学教育的方方面面，也贯穿于当代艺术现场的方方面面。因此，我们可以将此综合意义上的艺术界（场）视为研究当代艺术的新范式，它将三个艺术界（场）结合在一起，熔于一炉，使三者相互取长补短，相互增效与提升，从而加深了我们对当代艺术界的认识。

需要注意的是，法恩的研究虽然提供了这样一种新范式的个案，但他却对此并无明确的意识。在《说艺术》中，法恩虽提及了丹托、布尔迪厄和贝克尔的相关论述，但他似乎没有充分阐明和释放他的个案中所蕴含的深刻理论意义。如前所述，法恩是关注小群体和微型文化的学者，他更关注田野现场与鲜活的日常经验，而理论层面的意识相对较弱。我们在这里进行的讨论，正是对这一方向进一步推进和尝试。

最后，从法恩的个案所展现的新的艺术界（场）综合范式回看丹托、布尔迪厄和贝克尔，同样可以发现，他们的研究都有其优势，但却都不够完备。就此而言，法恩的个案研究在客观上提供了一种融合三者的新范式，是值得我们学习和借鉴的。

四、局内艺术家与局外艺术家的比较

法恩对局外艺术家和局内艺术家的研究具有连续性。他指出："在我

对自学艺术世界的研究基础上，我花了两年时间思考艺术家如何在以大学为基础的MFA项目中获得训练。"[1]在这里，法恩明确了这种连续性的逻辑所在，那就是自学艺术是局外艺术家，而MFA项目中的艺术家则是局内艺术家。法恩先研究局外艺术家，又研究局内艺术家，两者相互映照，相映成趣。那么，两者有何异同？

首先，两者之间存在差异。第一，两者的性质不同。他们一方是自学艺术，一方是当代艺术。在《日常天才》中，法恩指出，自学艺术是当代人创作的艺术，但却并不是当代艺术。当代艺术具有更高的声誉，作品的价格更昂贵。自学艺术家渴望能跻身当代艺术家之列。但是，当代艺术家却捍卫着这条边界。他们认为自学艺术家没有艺术史意识，也缺乏理论意识，因此没有资格进入当代艺术界，很少有自学艺术家能成功破圈。第二，两者与教育的关系并不相同。对自学艺术家而言，教育并不重要，甚至会是一种阻碍；而对当代艺术家而言，教育则非常重要，"要成为严肃的艺术家，就必须获得正式的学位"[2]。第三，他们的创作模式不同。法恩认为，对自学艺术家而言，他们的创作来自心灵，他们的生平会赋予作品本真性；而当代艺术家的创作则来自理论，他们的文凭会让作品增光添彩。在前面讨论自学艺术家时，法恩讲过一位能说会道的自学艺术家朗尼·霍利的故事，他的理论能力很强，但这对局外艺术家而言却是不被看重的品质，他们被看重的是其生平的本真性。法恩指出，人们并不期待这些艺术家用专业艺术知识说话，而是期待他们发自内心的创作。与此不同，对当代艺术家而言，能说会道则变得很重要。他们必须学会专业的艺术知识，懂得谈论和阐述作品的意义和价值。他们是否"从心里"进行创作并不重要，重要的是他们要"动脑子"进行创作，并"动嘴巴"说明白自己的作品。尽管他们都是"为艺术而艺术"，但他们"为艺术而艺术"的内涵却有所不同，前者强调心灵，排斥理论；后者则强调头脑，凸显理论。

[1] Gary Alan Fine, *Talking Art: The Culture of Practice & The Practice of Culture in MFA Education*, p.221.
[2] Ibid., p.2.

其次，两者之间也有一致性。第一，他们都与市场保持着一定的距离。对自学艺术家而言，远离市场是保持本真性的关键。法恩指出，如果自学艺术家因赚钱成为富人，那么他们的作品就面临着丧失本真性的危险；对当代艺术家而言，大学将他们保护起来，使其免受市场的干扰。他们平时并不谈论金钱，而更关注艺术作品本身的意义和内涵。第二，他们的创作都与人生经历具有紧密的联系。无论是局内艺术家，还是局外艺术家，他们的人生经历或与艺术作品相关的故事，都会给他们的作品赋予本真性，增添丰富的意蕴和价值。

最后，两者在创作材料上存在既相同，又有所不同的地方。无论是自学艺术家，还是当代艺术家，都越来越倾向于使用日常生活中的物质材料来进行创作。然而，需要注意的是，虽然他们采用的创作材料相似，但却出于不同的原因。对自学艺术家而言，他们使用日常物质材料创作，更多的是一种无奈之举。他们一般较为贫穷，买不起专业的画笔和颜料，只能使用身边的物品，有时还会使用日常生活中丢弃的垃圾；对当代艺术家而言，他们也越来越多地使用日常生活物品进行创作，这更多的是一种自由的选择。他们为了解决面临的艺术难题，积极地对日常物品的表达潜能进行探索。正如丹托的《寻常物的嬗变》所揭示的，两者创作的艺术作品外表或许相似，但传达的意义却有所不同，前者更多的是为了传达激情，后者则更多的是为了表达理论。这是两者之间同而不同的方面。

因此，将《日常天才》和《说艺术》进行对读就会发现，法恩对他们的研究都揭示了小群体互动对艺术所产生的重要影响。这是两者一以贯之的地方。前者探究的是局外艺术家，后者探究的是局内艺术家，两者犹如倒影一样，相互映照出彼此的特点，使彼此的形象更加鲜明。这是两者相映成趣的地方。

五、法恩研究的意义和价值

正如贝克尔所指出的，艺术就是社会，观察艺术就是观察社会。虽然

法恩探究的是局外艺术家和局内艺术家，但这却具有普适性[1]。对社会学家来说，对任何个案的探讨都意图揭示这种普适性。那么，法恩研究的普适性体现在哪些方面呢？

首先，无论是法恩对自学艺术家的研究，还是他对 MFA 的研究，关注的都是他们作品价值的赋予过程。对前者而言，价值赋予主要是通过生平经历；对后者而言，主要是通过理论。这是文化社会学所感兴趣的话题。法恩指出："我分析了作品如何获得价值以及创造者如何获得名声。……我在社会学的建构主义和互动主义传统中写作，关注的是意义的集体创造。"[2] 在法恩看来，要理解价值，就必须回到艺术界，"艺术界是一个具有规范、价值和标准的社群（或一些社群）。价值通过集体的利益和行动创造出来。社群决定了何物为美，何物有力"[3]。这与他之前的研究一脉相承。比如，在对采蘑菇活动的研究中，他探讨了人们对蘑菇赋予价值的过程。彼得森在对法恩的《自学艺术》进行评论时指出："艺术家在叙述中占据的位置，与此前研究中的蘑菇相似。就像蘑菇被视为一种在野外可以找到的美味但却危险、可耗竭的资源，其价值是由人类的标准和需要而决定的，自学艺术家也被视为一种有限的资源，被收藏家-消费者所发现，在树林中、精神病院中、阁楼里和城市大街上。"[4] 就此而言，法恩的研究揭示了艺术作品的价值建构过程，具有普适性价值。

[1] 在国内，自学艺术已越来越引起人们的关注。国内对其命名主要有原生艺术和素人艺术。2007 年，郭海平出版了《癫狂的艺术——中国精神病人艺术报告》一书。2010 年，他创建了南京原形艺术中心，专门关注精神病人的原生艺术。2013 年，来自陕西的原生艺术家郭凤怡的作品在威尼斯双年展展出，2015 年，策展人刘亦嫄创立了素人艺术研究计划，并在 2018 年将几位艺术家的作品带到了纽约素人艺术博物馆。尽管国内艺术界已经开始关注这一领域，但在目前已有的研究中，对自学艺术的探讨还停留在一种价值判断的表层，即认为他们的艺术表现了一种原始的、深层的心理需要，对精神病人具有疗效，对当代艺术界也有启发。或许是国内的自学艺术界尚未真正形成，因此，对此进行的社会学角度的探讨还非常罕见。就此而言，法恩对美国较为成熟的自学艺术界的研究可以给我们提供不少理论和方法的启示。可以说，无论对我们构建和发展自学艺术界，还是对其进行研究，法恩的著作都意义深远。

[2] ［美］盖瑞·阿兰·法恩《日常天才：自学艺术和本真性文化》，第 17—18 页。

[3] 同上书，第 2 页。

[4] Richard.A.Peterson, "Fine Work: The Place of Gary Fine's Everyday Genius in his Line of Ethnographic Studies", p.121.

其次，法恩对艺术本真性的研究具有普遍意义。无论是局外艺术，还是局内艺术，它们都追求本真性。这不仅是艺术界的独有情况，也是其他社会领域普遍存在的状况。法恩指出：

> 尽管这个社会界展示了本真性政治让人震惊的事例，但这绝不是说，只有此处有这样的事情。在其他生产和分配市场中，它也很明显，诸如民族餐馆，蓝调俱乐部，发霉的古董商店或者过时的衣服商店。在各种社会部门内部，以及在特别的场合中，人们有一种强烈的欲望去寻找（以及去购买）——"真实之物"。这是揭示遗产和揭示灵魂的东西。物品的本真性为购买者增光添彩。[1]

换言之，艺术领域的本真性具有普适价值，有利于我们理解其他领域的本真性。

再次，法恩将自学艺术称为"身份艺术"，这表明艺术家的身份对艺术品的本真性具有重要意义。与此同时，他也指出，在当代艺术界，这种趋势同样明显，艺术家的身份对当代艺术也具有重要意义。可以说，在杜尚之后的先锋艺术创作中，对艺术品的意义和价值而言，艺术家的身份发挥了越来越重要的作用。这样的事例可谓不胜枚举。奥拉夫·维尔苏斯（Olav Velthuis）就指出过，在艺术作品的定价中，艺术家的生平经历对艺术作品价格的影响，要远远大于艺术作品的品质。从这个意义上而言，当代艺术也是一种身份艺术。因此，法恩的研究表明，在艺术领域，身份具有生产力，其地位越来越显著，效力也越来越大。

最后，无论是法恩对局外艺术家的研究，还是他对局内艺术家的研究，都更新了艺术界的理论范式，给我们十分重要的理论启发。在对局外艺术家的研究中，法恩将贝克尔的单中心艺术界扩展为多中心艺术界，将艺术界的互动网络编织得更加丰富和复杂，也更加生动和真实。在对

[1] ［美］盖瑞·阿兰·法恩《日常天才：自学艺术和本真性文化》，第331页。

局内艺术家的研究中,法恩的研究蕴含着将丹托的艺术界、布尔迪厄的艺术场和贝克尔的艺术界熔于一炉的可能性,从而启发我们尝试着迈向一种新的综合的艺术界(场)范式。法恩进行的是对艺术现场的民族志研究,对其刻画可谓细致入微。与此同时,他的研究却蕴含着丰富的理论潜能,对艺术社会学而言,可谓意义深远。这是值得我们进一步深入挖掘的。

第八章　艺术体制的作用

在当代艺术社会学领域，有不少学者从组织社会学角度研究艺术。他们提出了一系列关于艺术体制的重要概念，这些概念影响深远。他们对艺术与体制关系的研究表明，艺术深受制度和组织等因素的影响。哈里森·怀特、戴安娜·克兰、保罗·赫希、保罗·迪马乔无疑是其中的佼佼者，他们开创或引领了从组织社会学角度研究艺术的潮流。与此同时，经济学家理查德·凯夫斯从合同理论角度对文化产业进行的研究揭示了合同制度对艺术活动产生的重要影响，也值得我们关注。

一、商人 - 批评家体制与印象派的崛起

哈里森·怀特是最早对艺术体制及其作用进行研究的学者之一。[1]他的代表作是1965年与妻子辛西娅·怀特（Cynthia White）一起合写出版的《画布与生涯：法国绘画世界的体制变迁》。哈里森·怀特是社会学家，辛西娅·怀特是艺术史家，两人合作写就了这部经典之作。正如他们在前言中所说，该著作具有两方面意义，"对社会学家来说，它可以展现社会变迁和体制约束的力量。对艺术史家来说，它可以补充甚至丰富关于绘画风格变化的研究"[2]。

[1] 哈里森·怀特是哥伦比亚大学社会学教授，同时也是美国著名艺术社会学家，他在多个社会学领域都做出了杰出的贡献。他的研究领域包括定量社会学、社会网络分析、文化社会学和经济社会学等。就艺术社会学而言，他是最早在美国大学开设艺术社会学课程的学者。1971年，他在哈佛大学开设"艺术社会学：绘画中的体制背景"课程，培养了许多该领域的杰出学者。保罗·迪马乔和温迪·格里斯沃尔德就出自他的门下，他们分别以《文化、分层和组织：探索的论文》和《文艺复兴之复兴：文化与社会之间的持续互动》的博士论文获得博士学位。
[2] Harrison C. White, Cynthia A. White, *Canvases and Careers: Institutional Change in the French Painting World*, University Of Chicago Press, 1993, p. xxi.

哈里森·怀特主要关注艺术体制变迁及其对绘画的影响。怀特指出，17世纪初，法国的绘画主要由行会控制。然而，随着1648年皇家绘画与雕塑学院的建立，行会的风光不再，学院获得了主导地位以及之前属于行会的荣耀和权力。为了巩固地位，学院推行了一种新的艺术家观念，即艺术家不再是地位低下的手工艺人，而是"一位博学之士，一位教授美与趣味高等原则的老师"[1]。这极大提高了画家的社会地位。与此同时，学院还确立了古典主义趣味的绘画原则，如古典主题和基督教主题是唯一合适的主题，只能描绘最完美的形式，人像是最美的形式，绘画应追求平衡、和谐和统一，等等。毋庸置疑，学院对新古典主义绘画产生了重要影响。这种学院体制使巴黎成为全国独一无二的艺术中心。与此同时，展示学生绘画作品的沙龙也出现了，评委会对学生的作品进行评价，获奖与否关系到他们的绘画生涯是否成功以及能否持续。在画家人数较少的时候，这种系统运行得较为平稳和良好。但是，随着画家社会地位的提升以及大量的人进入这个行业，无论是学院的教育体制，还是沙龙的展览体制，都越来越难应付这种需求。

这时，一种新的艺术体制，即"商人－批评家"体制出现，逐渐取代学院体制，并在后来印象派的诞生中发挥了重要作用。怀特指出，在法国，画家越来越多，人们对绘画的需求也越来越大，尤其是风俗画和风景画。与此同时，绘画技术的发展，使画家外出创作风景画成为可能。在此情况下，商人意识到新的市场需求，并开始设法满足它。他们与批评家联手，构建了一种"商人－批评家"体制。怀特强调："商人的主要目的是从开放的更大市场中获利，而批评家则致力于建立自己作为有影响力的知识分子的声誉"[2]。在怀特看来，如果说在学院体制下，人们关注的重心是画布，那么在新体制下，人们越来越关注艺术家及其职业生涯。他指出："是艺术家，而不是绘画作品，成为'商人－批评家'体制的关注中心。这个新体制之所以成功，是因为它能够并且确实比'学院－政府'体

[1] Harrison C. White, Cynthia A. White, *Canvases and Careers: Institutional Change in the French Painting World*, p.6.

[2] Ibid., p.95.

制控制了一个更大的市场。"[1]

怀特主要关注的是这种新艺术体制对印象派绘画所产生的影响。怀特认为，"通过追溯印象派的成功轨迹，人们可以清晰地看到一种新体制系统的出现"[2]。在怀特看来，印象派画家大多是中产阶级，他们的出现与新艺术体制密切相关，也对新艺术体制的成型起到了推波助澜的作用。两者之间是相互作用的关系。印象派画家经常处在一种财务困窘的状态，比如毕沙罗和莫奈，尽管他们过着中产阶级的舒适生活，但为了维持这种生活，钱经常不够花。这时，"商人－批评家"体制向他们伸出了援助之手。商人是投机者，他们买画是为了赚钱，但与此同时，他们也是赞助人，为经济困难的印象派画家提供了资金和支持。批评家是理论家，"印象派"原本是一个贬义词，但他们故意挑战公众的观念，从关注"画什么"到关注"如何画"，阐明了印象派绘画的独特价值之所在。与此同时，批评家还是宣传家和意识形态家。无论他们对绘画批评还是赞美，都会吸引关注。他们成功塑造了"失败者成功"的艺术意识形态，为印象派画家的逆袭奠定了理论基础。这样，批评家和商人联手为印象派画家提供了显示度、名气、购买力、稳定的收入和社会支持。而印象派画家则为商人和批评家提供了中产阶级喜欢，同时又与以往有所不同的绘画作品。两者携手重塑并改变了法国的艺术格局。怀特指出："商人和批评家曾经是学院体系的边缘人物，如今和印象派画家一起，成为新体系的核心。"[3]

尽管怀特的研究重心是"商人－批评家"的新艺术体制和印象派绘画之间的关系，但是，他实际上给我们呈现了三种艺术体制及其对应的艺术创作。在行会体制下，艺术家是地位低下的手工艺人，创作的是实用的艺术；在学院体制下，艺术家是博学之士，创作的是古典主义风格的绘画，尤其是历史画和宗教画；在"商人－批评家"体制下，艺术家开始倾向于创新，创作的是印象派风格的绘画，这一趋势在后来艺术不断更新换代

[1] Harrison C. White, Cynthia A. White, *Canvases and Careers: Institutional Change in the French Painting World*, p.98.

[2] Ibid., p.111.

[3] Ibid., p.151.

中更为明显。这生动地呈现了这种艺术体制的影响。雷扎·阿扎里安（G. Reza Azarian）指出，怀特的《画布与生涯》"在分析艺术生产的体制背景对于美学风格和艺术家职业生涯的影响方面，具有先驱性的影响"[1]。在戈登·法伊夫（Gordon Fyfe）看来，它是一部"现代经典"[2]。在哈罗德·S.里根斯（Harold S.Riggins）看来，它是"文化生产视角的先驱"[3]。

维多利亚·亚历山大从学术史角度阐明了怀特研究的重要意义。她认为，之前人们对学院及其艺术为何衰落，以及印象派为何崛起的解释主要有两种：一种是从形式主义角度出发，认为学院艺术自己将自己消磨殆尽，没有创造新东西的可能性了；另一种则从时代思潮的角度考虑，认为法国从严格的等级社会向以中产阶级为主的社会转变导致了印象派的崛起。亚历山大认为，从文化菱形的视角看，前一种聚焦在艺术上，忽略了创作者、消费者和社会，后一种则倾向于"反映论"，也存在不少问题。就此而言，"怀特两人关于变化的故事比形式主义和时代精神的模型更完整和更具说服力。他们的解释触及了菱形的四个点，但更强调文化生产方面"[4]。

在阿扎里安看来，怀特就像其他社会学家一样，对任何个案的研究都是为追求一种普遍性。他指出，怀特认为社会学是一种普适性科学，它必须超越简单的事实收集，以得出更普遍的结论。在他看来，社会学的技艺就是研究不同领域和主题所共有的、基本的动力学和核心特征，从而使我们获得"对特殊知识之普遍性的理解"[5]。那么，怀特对法国绘画界体制变迁的研究表明了何种普适性社会规律呢？怀特指出："职业画家的数量急剧增加，对于原本用来应付数百人的组织和经济框架而言，它所产生的压力是导致体制变迁的驱动力量。"[6] 在阿扎里安看来，这实际上与怀特所

[1] G. Reza Azarian, *The General Sociology of Harrison C. White: Chaos and Order in Networks*, Palgrave Macmillan, 2005, p.2.

[2] Ibid.

[3] Ibid.

[4] [英]维多利亚·亚历山大《艺术社会学》，第93页。

[5] G. Reza Azarian, *The General Sociology of Harrison C. White: Chaos and Order in Networks*, p.2.

[6] Harrison C. White, Cynthia A. White, *Canvases and Careers: Institutional Change in the French Painting World*, p.155.

关注的"开放系统及其崩溃"的问题有关。他指出，尽管在怀特对法国绘画界的研究中没有提到开放系统的观念，但却很容易从中辨识出，"作者在研究中所报告的基本是一种体制失效的情况。这个案例表明了传统秩序的崩溃，即旧职业体系的崩溃，在作者看来，这是因为无法处理大量人员涌入这个系统所造成的压力……。由于它内在的无能和对变革的抵抗，这种传统的艺术体制不能处理新时期的动力，最终被一种不同的、更富弹性的体制所取代"[1]。在这种新体制中，艺术家提供新的作品，批评家提供名声，商人提供利益，这似乎构成了一条水到渠成的完整路线。可以说，这种新体制有其内在逻辑，因此在后来持续地发挥效力。[2]

二、艺术体制与先锋派的转型

1987年，戴安娜·克兰的《先锋派的转型——纽约艺术界（1940—1985）》出版，该著作详细地呈现了艺术体制对先锋派转型的具体影响。[3]

克兰认为，对先锋派的界定有三个不同但又相互关联的角度。首先是从审美内容的角度，即艺术家是否重新定义了艺术惯例，是否使用新工具或技巧，是否重新定义了艺术品的属性；其次是从社会内容的角度，作品是否批判了主流文化，是否重新界定了高雅文化和通俗文化，是否批判了艺术体制；最后是从艺术生产和发行的角度，是否重新界定了艺术生产语境，艺术展示、发行的组织语境，以及艺术角色的本质等。这三个方面都

[1] G. Reza Azarian, *The General Sociology of Harrison C. White: Chaos and Order in Networks*, pp.30-31.
[2] 怀特的研究也有其不足之处。乔治·胡克（George A. Huaco）指出，怀特所关注的是组织和体制问题，但却忽视了宏观的时代语境，这使他的解释力有所不足。他指出，怀特研究的一个重要缺陷是，"它并没有解释绘画内容中的任何变迁"。在他看来，法国绘画之所以从此前关注的历史画转变为印象派非历史的静物画，主要是因为当时的历史背景。此前拿破仑和法国政府都需要历史画，后来随着在普法战争中法国战败，法国历史画退出了历史舞台，"突然转向印象主义的非历史主题紧接着1871年之后普法战争中法国失败后的政治扩张主义的崩溃；印象派的第一次群体展览开始于1874年"。这是怀特的组织社会学视野之局限性所在。参见George A. Huaco, "Review of Canvases and Careers", *American Sociological Review*, no.6（1965）, pp. 955-956.
[3] 戴安娜·克兰是美国宾夕法尼亚大学社会学系教授，曾担任美国社会学学会文化分会的主席。她最初以对科学共同体的研究闻名学界，她的《无形学院》从社会网络视角研究了科学知识的产生、传播与扩散。后来，她转入艺术社会学领域，并做出了杰出的学术贡献。

非常重要,是界定先锋派的三个维度。其中,审美维度最重要。克兰指出:"重新界定审美内容似乎是最重要的因素。"[1]比如,20世纪30年代的社会写实主义者和70年代的壁画艺术家,虽然都重新界定了艺术的社会内容以及其生产、发行体制,但并不被视为先锋派。

由此,克兰将研究对象限定于1940年到1985年间纽约先锋派的七种主要艺术风格。即20世纪40年代的抽象表现主义、20世纪60年代早期的波普艺术和极简主义、20世纪60年代晚期的具象画、20世纪70年代早期的照相写实主义和模式绘画、20世纪80年代早期的新表现主义。克兰认为,纽约先锋派的转型之所以发生,与组织基础密切相关。她指出:"为了理解先锋艺术在当代社会的作用,不仅要审视其审美内容和社会内容,而且还要考察由评估和传播这些作品的画廊、博物馆和收藏家构成的支持结构。这些组织机构不断变化的特征,影响了那些广为流传并由此被理解为特定时期最为显著特征的风格种类。"[2]克兰对此进行了详细的分析。

在克兰看来,纽约先锋派艺术风格的支持群体包括三类,即机构赞助人,如政府、大学和公司;艺术专家,如批评家和策展人;经销商和私人收藏家。抽象表现主义和极简主义主要获得了批评家和博物馆策展人的支持。他们之所以获得批评家的支持,是因为其作品本身晦涩难懂,具有很大的阐释空间,这是批评家所喜欢的。与此相反,对波普艺术和照相写实主义,批评界并不感兴趣,因为它们的题材都是关于日常生活的,不需要批评家专门阐释。它们通俗易懂,因此获得了经销商和收藏家的支持。具象绘画主要得到了地方美术馆和公司藏家的支持。这些作品主要关注艺术的道德维度而非审美维度,对地方美术馆和公司藏家较有吸引力。克兰总结道:"这些风格得到了来自艺术界各方面的支持。抽象表现主义和极简主义得到学院派批评家和青睐现代主义审美传统的纽约策展人的支持,而波普艺术、照相写实主义和新表现主义则得到经销商和投资型收藏者的支

[1] Diana Crane, *The Transformation of the Avant-Garde: The New York Art World, 1940-1985*, University Of Chicago Press, 1989, p.16.
[2] [美]戴安娜·克兰《先锋派的转型:1940—1985年的纽约艺术界》,常培杰、卢文超译,南京:译林出版社,2019年,第17页。

持。具象派画家和模式画家似乎都在纽约艺术界没有什么有影响力的支持者，他们的支持者主要是地方美术馆和公司藏家。"[1]

与此同时，克兰也关注到了艺术家角色的变化。随着国家和基金会等对艺术的资助，艺术市场规模逐渐扩大。无论是国家还是基金会，它们都关注中产阶级，试图吸引他们的目光。[2]这对赞助倾向产生了重要影响，由此影响到艺术创作。[3]与此同时，艺术家的社会角色和职业角色也有所变化。如果说以往的先锋派是反社会的，那么现在的先锋派则是中产阶级的一员，他们大多在学院任职。他们不再反对中产阶级价值观，而是将其内化为自身的价值观。克兰指出："很多艺术家认同中产阶级的职业生涯目标和生活方式。美学创新者变成了继续探索视知觉相关问题的平庸中卫，但是他们经常通过个人化的图像来呈现视知觉问题，这类图像反映的是消极的态度和退回私人关切的做法，而不是采取疏离或者反叛立场。"[4]总之，先锋派的角色发生了很大的变化。她以表格的形式将此呈现出来：

表1　转变中的艺术角色

二战前	二战后	主题
美学创新者	中卫	视知觉
反传统者	休闲专家	文化体制
社会反叛者	民主艺术家	社会体制

[1]　[美]戴安娜·克兰《先锋派的转型：1940—1985年的纽约艺术界》，第45页。
[2]　克兰认为，有四种重要的系统赞助艺术，即赞助人制度、艺术市场、组织机构和政府部门。它们都会对艺术创作产生重要影响。赞助人制度的观众是上层阶级，艺术家是否自由取决于赞助人的性格，艺术品是赞助人品味的反映；艺术市场的观众是中产阶级，艺术家是否自由取决于市场规模与可变性，艺术品即商品；组织机构赞助的观众是官僚，艺术家是否自由取决于组织机构制定的规范，艺术品是为了维护公共关系。政府部门赞助的观众是官僚和公众，艺术家是否自由取决于政府制定的规范，艺术品是一种政治工具。
[3]　迪马乔指出，在对非营利艺术企业的资助中，主要有私人基金、政府资助和公司资助三种方式。这对艺术企业带来了不小的影响。之前，非营利艺术企业一般都管理随意，并且服务于有限的特定公众，前者是因为理事喜欢，后者是因为艺术经理没有时间致力于扩展公众范围。但是，随着新资助方式的产生，一切都发生了变化。大型基金会和公共机构希望非营利艺术企业能够科学管理，并且对更多公众开放。换言之，它必须具有更高的行政效率，以吸引更多的观众。
[4]　Diana Crane, *The Transformation of the Avant-Garde: The New York Art World, 1940-1985*, p.140.

在克兰看来，战后一些学院批评家在纽约艺术界影响很大，比如克莱门特·格林伯格（Clement Greenberg）。他们强调现代主义的形式方面，而不是内容和意义方面，这强化了"艺术家作为审美革新者而非社会批评者的角色"[1]。比如抽象表现主义，就专注于美学价值，而并不关心艺术的社会内容。极简主义则同时否定审美价值和社会价值。波普艺术直接从通俗文化中汲取营养，克兰认为，"这些新艺术家视他们的角色为通俗文化的表演者，而非生产高级文化的先锋派"[2]。换言之，在克兰看来，先锋派已经慢慢地不再先锋。

克兰指出，先锋派的画作中很少有再现性内容，即便有，也不再具有社会批判性，而更强调社会融合性。就此，她比较了再现性绘画与畅销小说的差异："畅销小说满是悲观主义情绪，推崇经济成功和成就的美国主流价值观也日益走向幻灭。而在再现性绘画中，对悲观主义的表达是十分节制的。这些艺术家的画作暗指社会关系的贫乏，艺术家本人却否认自己的作品暗含这种意义。虽然照相写实主义者将一些新题材引入了再现性绘画之中，某些题材却统统绝迹于这两种风格的画作之中，诸如工作、社会正义、贫穷和少数族裔形象等。"[3] 之所以如此，与两种艺术的观众密切相关，"小说的价格要比画作的价格低很多，这意味着前者的受众所属的阶级范围要比后者的大很多。书籍可以卖给社会中各个层次的人群。这些受众，虽然大多是中产阶级，能够接受的社会阐释和评论也要宽泛很多。当代画家受到一些约束，不仅因为他们的私人藏家一般就其收入而言属于中上阶层，而且因为他们所处的环境，亦即其公共藏家是高度保守的组织——美术馆和大公司"[4]。可以说，这些中上阶层收藏家的偏好限制和影响了先锋艺术的政治和社会批判性，对先锋艺术的具体内容产生了影响。

克兰还考察了画廊和博物馆的作用。尤其是博物馆，对先锋艺术反应越来越迟钝。克兰探讨了其中的原因。她认为，对博物馆的保守倾向，可

[1] Diana Crane, *The Transformation of the Avant-Garde: The New York Art World, 1940-1985*, p.46.
[2] Ibid., p.83.
[3] ［美］戴安娜·克兰《先锋派的转型：1940—1985年的纽约艺术界》，第111页。
[4] 同上书，第116页。

以有三种解释：首先是范式忠实，即持续选择一种艺术风格而非其他；其次是官僚体制化，即博物馆的官僚体制化造成的影响；最后是博物馆角色的变化，即从审美到教育功能的变化。因此，博物馆对新艺术风格的反应变得越来越迟钝，"在早些时候，博物馆的工作人员较少，他们与艺术家、商人的私交甚好。当时，寻找并获得新发展、新潮流的感觉是可能的。在20世纪70年代，对博物馆而言，这个关系网的活动变得没那么重要了，它们的新增员工竭力使自己满足公司和政府机构的要求，并且致力于增加博物馆的参观人数，以表明它们对公众具有广泛的吸引力"[1]。由此可见，博物馆这种艺术体制呈现出越来越保守化的倾向，越来越不支持创新。

迪马乔的研究证实了这种倾向。迪马乔曾对私人资助、公司资助、私人基金和政府资助这四种模式进行深入探讨。他指出，文化的价值主要分为卓越（Excellence）、保存（Conservation）、普及（Access）、创新（Innovation）、多元主义和多样性（Pluralism and Diversity）以及参与性（Participation）。他认为，这些不同的赞助方式都对卓越价值、保存价值和普及价值感兴趣，但却都不太倾向于资助创新性，这是各种资助都容易忽略的一种价值。之所以如此，是因为创新性的艺术作品有风险，并且常常不受观众欢迎；同时，创新性的艺术组织也往往不符合这些资助方的官僚科层化运作要求。[2]

三、作为看门人的文化产业体系

保罗·赫希的"文化产业体系模型"是艺术体制理论中的重要概念。作为最早从组织社会学角度对文化产业进行研究的学者之一，早在1972年，他就发表了《时尚产品的加工：文化产业体系中的组织丛分析》一文，提出了对文化产业进行分析的新方法。赫希认为，他对文化的研究最

[1] [美]戴安娜·克兰《先锋派的转型：1940—1985年的纽约艺术界》，第137页。
[2] 迪马乔认为，就此而言，政府和基金会应该发挥示范作用，"在促进创新、多元主义和多样性中，私人基金和政府最适合发挥关键性的角色"。Paul J. Dimaggio, *Nonprofit Enterprise in the Arts: Studies in Mission and Constraint*, Oxford University Press, 1986, p.90.

初是组织社会学"文化生产"学派的一部分。换言之，他的研究深受理查德·彼得森的影响。

赫希指出，在现代工业社会，组织在艺术生产中发挥着越来越重要的作用，它是联系艺术家和观众的中介。他关注的是图书、唱片和影片的组织结构和运作。他强调："在现代工业社会，美术和大众文化的生产和销售必然牵涉复杂的组织网络中的关系，组织促进和调节创新过程。在原创艺术家和作家能成功地与未来的观众或读者建立联系之前，企业组织或非营利机构必须首先'发现'、赞助每一款产品，以使其引起公众的注意。因此，组织中做出的决定会对艺术家与观众或读者的相互了解产生巨大影响，因为组织的活动可能阻碍或促进信息沟通。"[1] 与以往组织研究关注单一组织不同，他关注的是组织之间的关系。他认为，这些组织构成了文化产业体系，负责"过滤新产品和理念"[2] 的重要过程。

在赫希看来，作为艺术家与观众之间中介的组织具有两个边界，一边是投入边界，一边是产出边界，前者负责对艺术家及其作品的搜寻，后者负责向观众推介作品，这可以通过大众传媒或直接在零售店出售来实现。在赫希看来，文化产业具有很大不确定性，为应对这种不确定性，它采取了三种基本方式。首先，在边界增加联系人，如促销员、公关经理等，保持正常生产和销售；其次，采取过量生产和文化产品差额促销策略；最后，采取措施笼络制度调节者。

所谓制度调节者，主要是指大众传媒这个看门人。在赫希看来，作为"看门人"，大众传媒是最重要的"创新的制度调节者"，"大众传媒是文化产业制度的子体系。特殊的时尚产品的传播在这个战略检查点或者受阻，或者被通过"[3]。文化组织生产了产品，但大众传媒并不一定将其放行，两者之间的目标并不一致，"第一，舆论、职业道德、在较低程度上的职业

[1] [美]保罗·赫希《时尚产品的加工：文化产业体系中的组织丛分析》，见[美]马克·格兰诺维特、[瑞典]理查德·斯威德伯格编著《经济生活中的社会学》，瞿铁鹏、姜志辉译，上海：上海人民出版社，2014年，第312页。
[2] 同上书，第313页。
[3] 同上书，第318页。

安全，都要求制度'看门人'维持独立自主的批判和资格标准，而不是仅仅认同文化组织选择销售的那些产品；第二，商业大众传媒组织的主要目标是通过为赞助人的信息'提供'观众或听众，而不是充当特殊文化产品的销售媒介"[1]。因此，文化组织必须采取措施笼络这些看门人。赫希指出，这会根据艺术种类不同而有所不同。文化组织越依赖看门人，就越会采取各种措施争取其支持，甚至采用贿赂等手段。他指出："最依赖于大众传媒'看门人'的文化组织（即生产流行音乐唱片的公司）采取最昂贵的和不合法的手段；贿赂制度可被视为其较弱权力地位的标志。"[2]

赫希的文化产业体系模型具有很强的解释效力。2000年，赫希发表了《重思文化产业》一文，重新回顾了他那篇影响深远的文章。在赫希看来，尽管他所分析的文化产业现象已经发生了很多变化，但该分析框架依然有效。赫希指出："对最初文化产业体系的重新审视发现这个产业充满了巨大变化，但从分析角度而言，其框架还是与最初框架基本一致。"[3]对于赫希的这个概念，格里斯沃尔德进行了细致的分析。她将其以图表的形式形象地呈现了出来。

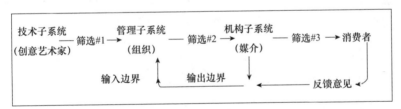

图 4　文化产业体系[4]

在她看来，赫希的模型非常有效，它可以"帮助我们理解文化生产组织是如何运作的。这样的组织试图生产一种平稳的产品，并且削减其不

[1] [美]保罗·赫希《时尚产品的加工：文化产业体系中的组织丛分析》，见《经济生活中的社会学》，第323页。
[2] 同上书，第325页。
[3] Paul M. Hirsch, " Industries Revisited", *Organization Science*, No.3 (2000), pp. 356-361.
[4] Wendy Griswold, *Cultures and Societies in a Changing World*, p.74.

确定性"[1]。该模型不仅对分析文化产业有效，而且对分析其他东西同样有效，"赫希的文化产业模型主要针对的是有形的大众文化产品，但只要稍作修改，就可以用于高雅文化、观念或者任何其他文化客体"[2]，甚至还可以拓展到非工业社会。

四、文化创意产业中的合同及其功能

理查德·凯夫斯选择从经济学上的合同理论入手研究文化创意产业，在 2001 年出版的专著《文化创意产业：艺术与商业之间的合同》中[3]，他揭示了合同对文化创意产业的具体影响。

在凯夫斯看来，文化创意产业中的合同是一种不完全合同。[4]这主要是由于预见成本、缔约成本和证实成本的存在。[5]凯夫斯非常熟悉不完全合同理论，他指出：

> 当一项合同所约束的商业冒险具有根本不确定的结果，或是结果取决于不确定的未来因素时，那么各方就面临着起草一份完全合同的巨大难题……总会出现一些意想不到的事，有时我们考虑到的"情

[1] Wendy Griswold, *Cultures and Societies in a Changing World*, p.77.
[2] Ibid., p.76.
[3] 该书一出版就获得了热烈的评论，《美国社会学研究》《管理科学季刊》《经济文献研究》《政治经济学研究》等期刊都对其进行了评价。
[4] 合同理论兴起于 20 世纪六七十年代。目前，合同理论的研究热点正在从完全合同理论转向对合同不完全性的关注。完全合同理论，即经典的委托代理理论认为，委托人和代理人存在着信息不对称，在这种情况下，委托人处于信息劣势，代理人可能利用信息优势为自己谋利。但经济学家认为，委托人应是充分理性的，他们可以设计出可执行的合同，不仅与代理人风险共担，而且可以最大限度地激励代理人。但是，这种理论对人的充分理性的预设，在现实中并不成立，并且它也有忽略交易费用的问题。后来，以威廉姆森和哈特为代表的经济学家认识到，由于人的理性是有限度的，并且制定和执行合同也会产生费用，因此现实中的合同都是不完全的。
[5] 杨瑞龙和聂辉华对此进行了总结，他们认为合同不完全的原因可以概括为三类成本："一是预见成本，即当事人由于某种程度的有限理性，不可能预见到所有的或然状态；二是缔约成本，即使当事人可以预见到或然状态，以一种双方没有争议的语言写入契约也很困难或者成本太高；三是证实成本，即关于契约的重要信息对双方是可观察的，但对第三方（如法庭）是不可证实的。"参见杨瑞龙、聂辉华《不完全契约理论：一个综述》，载《经济研究》，第 2 期，2006 年，第 104—115 页。

况"也常常无法在合同中得到正式描述。此外,由于我们的耐心和注意力是有限的,很难写出一份完全的、让双方都满意的合同。用合同理论来说,这就是有限理性原则。一旦落到纸上,合同不完全性的问题就会浮现出来。[1]

由此,凯夫斯重申了不完全合同理论的基本主张:"所有实践中出现的合同都是非常不完全的。"[2]在他看来,在文化创意产业中,各种参与者之间缔结的也是这种不完全合同。他认为:"艺术和娱乐产业的组织似乎非常依赖于将创意人员和普通代理人联系在一起的合同。……所有的合同都与理论上理想的完全合同有一段距离。"[3]在画家和画商之间,有时为了节省成本、化繁为简,只是缔结简单的口头协议,对他们而言,"明确的合同是不可行的,这使双方只能依靠道德义务的语言……最常见的协定就是画商的口头承诺"[4]。画商和画家之间没有合同的"君子协定",就是一种非常明显的不完全合同。

对于不完全合同来说,激励问题是一个非常重要的问题。[5]在凯夫斯看来,只有激励得当,才能调动双方的积极性,否则就可能造成双方的怠惰。他说,若没有很强的激励机制,就会使"各方懒于投入"[6]。他以文化创意产业中的具体合同实践为例对此进行了说明。在凯夫斯看来,对画廊来说,独家代理合同的激励效果最大,因为"没有独家代理,任何一个画商的推广活动都会让其他提供该艺术家作品的画商受益,这降低了画商推

[1] Richard E.Caves, *Creative Industries: Contracts Between Art and Commerce*, Harvard University Press, 2002, pp.11-12.
[2] Ibid., p.12.
[3] Richard E. Caves, "Contracts between Art and Commerce", *The Journal of Economic Perspectives*, no.2 (2003), pp.73-84.
[4] Richard E.Caves, *Creative Industries: Contracts Between Art and Commerce*, p.41.
[5] 蒋士成和费方域指出:"如果初始的合同是不完全的,那么在事后投资者就会被其他缔约方敲竹杠。因此,事前投资的激励问题就是在不完全合同条件下需要研究的重要问题。"蒋士成、费方域《从事前效率问题到事后效率问题——不完全合同理论的几类经典模型比较》,载《经济研究》,第 8 期,2008 年,第 145—156 页。
[6] Richard E.Caves, *Creative Industries: Contracts Between Art and Commerce*, p.13.

广作品的积极性"[1]。与此密切相关的是合同期限问题。凯夫斯指出："没有可实施的长期委托，就会限制提高未来销售额的努力。"[2]因此，在文学领域，作家会希望将以后的作品交给同一家出版社出版，这样可以刺激出版社加大对已出版作品的推广力度。对于唱片公司，也是如此。凯夫斯指出："合同具有很多明显的激励特征。通过保证唱片公司发行音乐人未来的作品，它激发了唱片公司推销音乐人首张专辑的积极性……一个成功的乐队通常会签订一份期限足够长的独家代理合同，唱片公司可以通过以后的唱片来补偿前几张唱片的亏损。"[3]与此同时，可以想见，随着合同即将到期，"唱片公司推广一个成功音乐家的动机会随之减弱，它从后几张唱片中得到的收益也降低了"[4]。凯夫斯还详细讨论了画商与画家"五五分成"的弊端："金钱投入带来了一美元的利润，但是，投入方最终只能拿到五十美分，因此，每一方都希望尽量少地付出。"[5]这当然不利于激励各方的投入。在凯夫斯看来，在电影这样的复杂项目中也是如此：

> 在文化创意产业中，复杂的项目需要多方合作，每一方都提供了互不相同但又相互补充的投入或资源。这样的合作形式本身就存在着合同有效激励性的问题……项目的净利润或盈余是各方互为补充的投入的结果，每种投入都是项目产出的必要成分，因此很难辨别和单独奖励每一方的贡献。……在最优的激励合同中，每一方应得的报酬与它对项目整体价值的贡献相联系，以激励他为项目做出最大的努力。[6]

由此可见，凯夫斯注意到了各种合同形式的不同激励效果。因为合同是不完全的，所以人们发展了一些激励措施，鼓励各方积极投入各自的资源做事，以实现各方利益的最大化。对此，泰勒·库温（Tyler Cowen）指

[1] Richard E.Caves, *Creative Industries: Contracts Between Art and Commerce*, p.38.
[2] Ibid., p.41.
[3] Ibid., p.64.
[4] Ibid.
[5] Ibid., p.39.
[6] Ibid., pp.12-13.

出:"合同需要包含一系列的复杂条款,以确保所有相关的市场参与方都可以从交易中获得最大化的潜在收益。合同需要激发各方的努力,监管产品质量,并且确保生产方获得足够的收益。换言之,市场合同写出来是为了将交易费用的问题和市场投机主义的问题最小化,为价值创造提供合适的动机。"[1]

合同是不完全的也可能会给各方带来很大的风险。因此,凯夫斯认为,文化创意产业中的人员也会对合同进行具体的设计,以求规避风险。比如,在文化创意产业中普遍流行的期权合同就是如此,"百老汇制作合同与好莱坞合同相似,期权结构在其中都占据核心地位:一方在将资源投入到已有累计投资的项目的过程中,具有撤销的权利。这种决定权的分配考虑到了巨大不确定性的持续存在,从最初的聚集投入阶段一直到上演之夜"[2]。再比如剧本的合同,由于人们无法预知电影剧作家会将剧本写到什么程度,所以他们不会让剧作家一次性地提交终稿,而是会采取"分步走"的策略,在合同中大致确定每一步应该达到的标准。这样在任何一个阶段,购买方都有权决定是否继续进行下一阶段的合作。通过这样的合同设计,人们可以避免合同不完全所带来的风险。

在文化创意产业中,时间问题是一个关键问题。凯夫斯指出:"表演艺术与创意活动包含复杂的团队——这些团队具有人员多样性的特征——显然需要对他们的活动进行精密的时间协调。"[3]之所以如此,是因为时间是有成本的,根本耽搁不起,"在电影的资本投入和资本回收之间需要很长一段时间,这使利息成本不容忽视。一项已经耗资4000万美元的电影延误一天就会造成大约2万美元的利息费用,而项目初期延误一天可能不会造成任何利息成本"[4]。在文化创意产业中,停工问题是一个必须重视的问题。在集体参与的项目中,一旦有人蓄意停工,就会对项目本身造成极大的威胁。为了避免停工问题,合同进行了具体的设计,比如,会给予那

[1] Tyler Cowen, "Review", *Managerial and Decision Economics*, No.5 (2000), pp.208-209.
[2] Richard E.Caves, *Creative Industries: Contracts Between Art and Commerce*, p.119.
[3] Ibid., p.8.
[4] Ibid., p.104.

些有机会停工的参与者足够高额的收入，使停工变得无利可图；又如，会签署不罢工条款，限制参与各方的罢工行为。由此可见，文化创意产业中的合同具有不完全性，但它会发挥一种重要的激励作用和规避风险的功能。[1]

五、艺术体制的扩散

艺术社会学家也关注到了艺术体制的扩散，即艺术组织的同形化问题。迪马乔是社会学领域新制度主义的代表学者。他的博士生导师是哈里森·怀特，其研究延续了怀特对体制和组织问题的关注，并在学界以新制度主义著称。与旧制度主义只关注组织有所不同，新制度主义关注的是组织场域中组织之间的相互关系。迪马乔主要关注组织同形化问题。在与沃尔特·W.鲍威尔（Walter W.Powell）合写的《关于"铁笼"的再思考：组织场域中的制度同形与集体理性》中，迪马乔提出，组织同形化并非仅仅为了增进经济绩效，有时也会为了提升合法性。如果说前者是竞争性同形，那么后者则是制度性同形。迪马乔指出，制度性同形变迁主要有三种机制，即源于政治影响和合法性问题的强制性同形；源于对不确定性进行合乎公认反应的模仿性同形；与专业化相关的规范性同形。[2] 由此，他从组织层面和组织场域层面对组织同形问题进行了预测，详细阐述了三种同形机制如何影响组织变迁。

迪马乔将新制度主义理论运用到对艺术组织和艺术制度的研究中。在汉斯·马恩的《如何研究艺术界》一书中，他以《艺术社会学与新制度主义》为题专门论述了迪马乔的新制度主义视角下的艺术组织研究。马恩指出，他之所以详述新制度主义，是因为这一派学者，"尤其是迪马乔，将

[1] 要注意的是，凯夫斯与贝克尔之间具有一定的关联。凯夫斯曾明确宣称，他是在探讨如何用经济学来拓展对贝克尔的"艺术界"的理解。Richard E.Caves, *Creative Industries*：*Contracts Between Art and Commerce*, Harvard University Press, 2002, p.365.
[2] [美]沃尔特·W.鲍威尔、保罗·J.迪马吉奥《关于"铁笼"的再思考：组织场域中的制度同形与集体理性》，见[美]沃尔特·W.鲍威尔、保罗·J.迪马吉奥主编《组织分析的新制度主义》，姚伟译，上海：上海人民出版社，2008年，第72页。

他们的观点运用到了艺术界的各个部门中"[1]。如上所述，在迪马乔的理论体系中，组织同形性是一个非常重要的观念，这一概念在艺术组织中同样存在。马恩指出："同形形式与场域结构化并肩而行，尤其是在非营利领域，比如艺术界中。"[2]

这在迪马乔的《作为专业工程的组织场域的建构：20世纪20—40年代的美国艺术博物馆》一文中得到了明显体现。在迪马乔看来，"艺术博物馆在美国的扩散与其场域范围内的组织涌现相伴，同时也与关于博物馆形式和功能各方面共识的形成相伴"[3]。迪马乔认为艺术博物馆产生于19世纪末，最初是教育机构，强调教化功能，后来转变为审美机构，强调收藏和鉴赏。这种组织形式的转型巩固了精英资助者的地位，而忽视了教育程度较低者的愿望，界定了一种对艺术的权威理解。那么，博物馆应该是交响乐团，还是图书馆呢？是应该关注鉴赏，还是关注教育呢？在博物馆的组织场域中，存在着对博物馆两种截然对立的理解，即吉尔曼模式和达纳模式。前者以波士顿艺术博物馆为代表，后者则以纽瓦克博物馆为代表。迪马乔指出："这两种博物馆模式几乎在所有方面都彼此对立。吉尔曼的博物馆模式主要目标是收藏、保护艺术品，选择和神圣化那些配得上艺术称谓的有价值物品。具有进步精神的改革者的博物馆理念（如纽瓦克与罗彻斯特博物馆所体现的理念）则强调扩大大众教化，并且为实现这一点常常举办专题展览，并通俗地解释所展示的物品。"[4]那么，当时博物馆场域的结构化和专业化是如何形成的呢？迪马乔探讨了专业化出现的各种因素，尤其是卡耐基公司与专业化控制的关系。首先，博物馆工作人员的专业化，比如大学培养的专家、博物馆知识的产生、专业协会的组织、专业精英的巩固、职业专家在博物馆中的地位日益上升。其次，博物馆场域的结构化，比如组织间关系密度的增加、信息流的增多、中心－边缘结构

[1] Hans van Maanen, *How to Study Art Worlds: On the Societal Functioning of Aesthetic Values*, p.43.
[2] Ibid., p.47.
[3] [美] 保罗·迪马吉奥《作为专业工程的组织场域的建构：20世纪20—40年代的美国艺术博物馆》，见 [美] 沃尔特·W.鲍威尔、保罗·J.迪马吉奥主编《组织分析的新制度主义》，第290页。
[4] 同上书，第292页。

的出现、场域的集体界定等。这都推进了博物馆场域中组织机构的同形化。对此，马恩曾以表格的方式清晰地呈现出来：

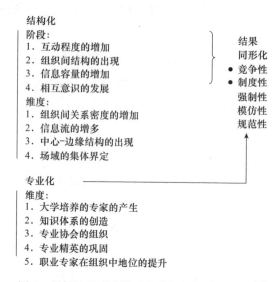

图 5 根据迪马乔和鲍威尔的组织场域的建构[1]

虽然这是以组织本身为中心的研究，但毫无疑问，这种组织的同形化本身也会对艺术产生重要影响。[2]

六、两种艺术体制及其不同作用

由上可见，不少艺术社会学家都对艺术体制及其作用有具体且系统的论述。在艺术哲学领域，丹托和迪基也特别关注艺术体制，他们分别提出了艺术界理论和艺术圈理论，从而发展了一种哲学意义上的但具有社会学倾向的艺术体制理论。那么，艺术社会学家的艺术体制理论和艺术哲学家的艺术体制理论有何具体的不同呢？

首先，两者之间的问题意识并不相同。对于丹托和迪基来说，他们之

［1］ Hans van Maanen, *How to Study Art Worlds: On the Societal Functioning of Aesthetic Values*, p.50.
［2］ 就此而言，源自西方的博物馆、画廊、剧院等现代艺术制度如何在国内成功移植，又对艺术发展产生了何种影响，是值得关注的重要问题。

所以关注艺术体制，是为了解决哲学问题，即艺术的定义问题。他们并不想详尽描述艺术体制及其发挥作用的具体方式，而是试图证明，在决定何物可以成为艺术这个重要问题上，艺术体制发挥了关键作用。正如丹托所言，某物是否可以成为艺术，艺术理论的氛围和艺术史的知识至关重要。正是它们，使寻常物嬗变为散发着灵晕的艺术。又如迪基所言，一幅关于黑猩猩的画若放在自然博物馆中，可能就不是艺术；若放在艺术博物馆，可能就会成为艺术。对于怀特、克兰等社会学家来说，他们关注艺术体制，是为了解决社会学问题，即艺术的社会生产问题。他们并不想提出一种关于艺术的定义，这通常是哲学家的事情。即便他们关注艺术定义问题，也是作为旁观者对此进行客观的观察和描述，而并不会主观地介入其中。对他们而言，艺术体制是各种社会体制中的一个方面，正如体制在社会各个层面都会产生影响，它们在艺术发展过程中也发挥着重要作用。他们所力图描绘的是具体的艺术体制如何发挥作用。总之，哲学家关注艺术体制，是为了解决艺术的 why 问题，即为何某物是艺术；社会学家关注艺术体制，是为了解决艺术的 how 问题，即艺术是如何具体运作的。[1]

其次，两者之间的研究方法存在差异。对于丹托和迪基而言，尽管他们的艺术界和艺术圈理论具有一定的社会学倾向，但他们的研究方法还是哲学的，注重思辨性。他们从逻辑上论证了艺术体制及其重要作用。由此就不难理解，尽管迪基所提出的艺术圈中也包含了艺术家、报纸记者、批评家、艺术史学家、文艺理论家、美学家等各种角色，但他们仅仅是各种抽象的角色而已，并不是现实中具体、复杂、活生生的个体。对于怀特、克兰等社会学家而言，他们的研究方法则是社会学的，注重经验性。他们通过客观事实阐明了艺术体制及其作用的具体机制。

最后，由于上述问题意识和研究方法的差异，两者对艺术体制的作用的理解并不相同。在丹托和迪基看来，艺术体制的作用在于它可以影响乃至决定某物是否成为艺术，这是一种形而上层面的问题。怀特、克兰等社

[1] 关注为何和关注如何，正是丹托的艺术界和贝克尔的艺术界之间的基本区别。参见卢文超《艺术哲学的社会学转向——丹托的艺术界、迪基的艺术圈及贝克尔的批判》，载《外国美学》，第 24 辑，2015 年，第 199—218 页。

会学家则认为，艺术体制的作用在于它对艺术发展产生了重要影响，它对某物是否成为艺术的影响只是其中一部分，而并非全部。它的实际作用要广泛得多、丰富得多。

综上可见，怀特和克兰展现了艺术体制对艺术风格变迁的影响，无论是印象派的崛起，还是先锋派的转型，背后都有艺术体制的支撑和推动。与此同时，根据赫希和凯夫斯的研究，在文化创意产业的发展过程中，艺术体制同样发挥了重要的作用。可以说，艺术体制对艺术发展的影响不容忽视。

正如彼得·比格尔（Peter Bürger）所言，艺术体制包含了制度和观念两个层面。以上艺术社会学家的研究对这两个方面都有所关注。所谓制度层面，主要是指博物馆、画廊、交响乐团等组织和机构。所谓观念层面，主要是指关于艺术的各种观点和阐述，这主要是由理论家和批评家所提供的。怀特将支撑印象派崛起的体制命名为"商人－批评家"体制，可以说是对此的形象概括。前者提供各种经济支持，后者则提供观念支持，两者结合，共同推动了印象派的发展。在先锋派的转型中，这两种制度因素同样不可或缺，都发挥过十分重要的作用。因此，只有将社会学意义上的艺术体制和哲学意义上的艺术体制结合在一起，才能更全面地理解艺术体制之用。

第九章　艺术雅俗的建构

在传统美学看来，高雅艺术和通俗艺术之间具有一条清晰的界线，仿佛这是内在固有的。而在社会学家看来，这条界线则并非内在固有的，而是在社会中建构的。当代英美艺术社会学家对此问题有两种路径的思考，一种是偏于经验事实的路径，从历史学、社会学等角度阐释艺术雅俗之分的根源与过程，呈现此种现象的社会建构性质，这以劳伦斯·莱文、保罗·迪马乔和施恩·鲍曼等为代表；另一种是偏于理论论辩的路径，力图辨析雅俗艺术之分的内在逻辑，并且捍卫通俗艺术，这以赫伯特·甘斯为代表。本章我们将对此进行详细阐述。

一、雅俗等级的历史起源

劳伦斯·莱文通过对莎士比亚戏剧、歌剧、交响乐等的系统研究，揭示了雅俗等级的历史起源。他明确指出，现在被视为高雅艺术的，在历史上可能并非如此。换言之，艺术中的雅俗等级是历史过程的产物，而并非一直就存在的。

莱文指出，如果我们不以自身眼光看待19世纪美国的莎士比亚现象，而是以当时美国人的眼光看待，就会发现，当时莎士比亚戏剧实际上是美国大众一种通俗的娱乐形式。之所以这么说，莱文举出了一些证据。

首先，从观众角度说，人们经常戏仿莎士比亚戏剧，它是人们文化和生活的一部分。当时，莎剧与政治演讲密不可分，报纸上经常引用莎士比亚的情节或语言来暗指现实。[1] 其次，从演出方式上说，莎士比亚戏剧经

[1]［美］劳伦斯·莱文《雅，还是俗：论美国文化艺术等级的发端》，郭桂堃译，南京：译林出版社，2017年，第40—41页。

常与其他娱乐节目同台演出,饰演莎士比亚的演员也会自愿加入终场滑稽剧,"莎剧的演出是和魔术师、舞蹈家、歌唱家、杂技演员、黑脸戏演员以及喜剧家的演出同时存在的,是整个娱乐业的一部分"[1]。再次,莎剧内容与通俗娱乐具有很深的契合度。莎剧特别适应当时情节剧的风格,追求激烈的感官刺激和场面。最后,人们会对莎剧进行任意的改编。例如,泰特改编的《李尔王》给该悲剧设计了皆大欢喜的结局,观众非常喜欢。因此,莱文指出,19世纪美国人热衷于莎剧,"这种情感经历是以他们在莎剧中发现的语言与雄辩、技巧与幽默、表演与兴奋、以及道德观与世界观的基础之上建立起来的"[2]。

后来,莎剧逐渐从娱乐转变成艺术,"成了这个社会知识精英的所有物"[3]。这一过程有一些具体的表现。首先,人们对莎剧内部的高雅与通俗元素进行了划分。莱文指出,文学批评家和史学家将莎剧中的"动作与演说"同事实上与其有紧密联系的"戏剧与诗歌技巧"剥离开来,认为前者是通俗的,后者则是高雅的。在19世纪,演说很重要,它促进了莎剧的流行,但到20世纪,它就不再重要。这与阅读文化的兴起有关。同时,趣味和风格也发生了变化:曾经让莎剧风行天下的情节剧模式开始衰落。凡此种种,都导致莎剧中通俗的部分不再重要,而高雅的元素则凸显出来。人们开始强调莎士比亚的天才,甚至由此怀疑莎剧是不是由莎士比亚所作;人们开始将书房中读到的莎士比亚作品与舞台上表现出来的莎剧作品对立起来,认为文本才是真实的,而舞台表演则经不起推敲。因此,"莎士比亚已经从一个人们成群结队地去看他的戏剧的通俗剧作家,转变成了一个他的戏剧必须被保护起来,以防愚昧无知的观众和傲慢的演员会破坏他的作品正面形象的神圣作家"[4]。

莱文意识到,要理解莎剧的雅俗变迁,须将其置于对各种艺术的更全面审视之中。因此,他也对歌剧、交响乐、博物馆等进行了研究,发现了

[1] [美]劳伦斯·莱文《雅,还是俗:论美国文化艺术等级的发端》,第24页。
[2] 同上书,第50页。
[3] 同上书,第33页。
[4] 同上书,第81页。

它们共同的变化规律。

莱文指出，歌剧与莎剧的雅俗变化轨迹基本一致。一开始，歌剧在美国也是一种通俗娱乐。首先，就像美国演出莎剧一样，人们"不是把乐谱当作神圣不可改变的圣典"，演出歌剧的艺术家可以对其进行自由增删。[1]其次，歌剧演出前后也会有通俗娱乐节目陪演。再次，人们对歌剧的熟悉催生了"大量戏仿与滑稽的粗俗节目"[2]。然而，随着时间的推移，同莎剧一样，歌剧也慢慢经历高雅化的过程。莱文指出："就像前面莎剧的情况一样，歌剧的演出与其他娱乐形式的演出开始分道扬镳，并越来越独立，观众的同质性也比以前越来越高。"[3]到19世纪末，"就像莎剧一样，再也不是以包罗万象为特点的美国文化艺术的一部分了"[4]。

交响乐也是如此。莱文指出，一开始它具有混杂的特点，音乐会上不仅包含各种不同的音乐风格，而且还会包含各种不同的娱乐活动，形成一种音乐大杂烩。后来，人们慢慢认为，交响乐是最高级的艺术精华，只有最有艺术修养的人士能够理解它。它也从通俗变为高雅。

莱文发现，在艺术从通俗到高雅的转变过程中，文化艺术的"上帝传授说"发挥了重要作用。在这种观点看来，贝多芬等人的音乐是上帝传授的，是最好的艺术，而交响乐团则是音乐传道士。艺术被视为一种宗教，各种流行音乐则是恶魔。莱文指出："作曲家声望的提升和他们的作品被说成是上帝传授的事实，改变了19世纪大多数时间里盛行的人们对待作曲家和他们作品的态度。"[5]因此，人们不能随便更改音乐，"任何人都不配把自己的一点东西加在贝多芬的作品上"[6]。

在艺术从俗到雅的变化过程中，观众也被重新塑造。莱文指出："文化艺术界的权威们又把他们的注意力转向了建立起恰当地欣赏文化艺术的方式上面。他们首先在戏剧管理、演员管理、管弦乐队管理、音乐家

[1]［美］劳伦斯·莱文《雅，还是俗：论美国文化艺术等级的发端》，第96页。
[2] 同上书，第99页。
[3] 同上书，第109页。
[4] 同上。
[5] 同上书，第146页。
[6] 同上。

管理，以及美术馆管理上建立起权威，现在又发展到了观众管理上面。"[1] 以往的观众是主动参与的，他们会一边看演出一边聊天谈论，但现在，他们必须服从创作者的意志，"只做这些艺术家作品的旁听者"[2]。由此，观众也被新的规则所驯化，"美国的音乐爱好者们也像艺术馆的参观者和公园的游客一样，经历过同样的纪律约束过程"[3]。以往的主动观众被改造成被动观众。他们需要保持安静，不能任意着装。最终的结果是，"美国的听众已经成了互动作用遭到削弱、公众志趣特征下降的群体，成了一个缄默无言、接收器式的群体"[4]。甚至，这还影响到了电影院和综艺剧院。莱文认为，"人们不仅学会了欣赏艺术，而且学会了欣赏艺术时的行为方式"[5]。最终，人们可以以高雅的方式欣赏高雅艺术。

二、雅俗之分的体制基础

在保罗·迪马乔看来，高雅文化与通俗文化的区分由文化组织所确立。他指出："高雅文化和通俗文化不能通过内在于艺术品的品质来确定，正如有人所主张的，也不能仅仅通过他们观众的阶级性来确认。美国高雅文化和通俗文化的区分出现在1850年到1900年之间，这是城市精英努力的结果。他们建立了组织形式，首先将高雅文化隔离出来，其次将它与通俗文化区分出来。"[6] 换言之，这种艺术分类过程分为两步：首先确立高雅文化，其次将它与通俗文化划分开来。

在《19世纪波士顿的文化企业家：美国高雅文化的组织基础之建立》一文中，他探讨了高雅文化的组织基础问题。在迪马乔看来，为创造一种体制化的高雅文化，波士顿的上层人士必须完成三项任务，即企业、分类

[1]［美］劳伦斯·莱文《雅，还是俗：论美国文化艺术等级的发端》，第196页。
[2] 同上书，第196页。
[3] 同上书，第198页。
[4] 同上书，第208页。
[5] 同上书，第246页。
[6] Paul Dimaggio, "Cultural Entrepreneurship in Nineteenth-century Boston: the Creation of an Organizational Base for High Culture in America", *Media, Culture and Society*, No.1 (1982), p.33.

和框架。所谓企业，就是创造一种精英可以掌控的组织形式；所谓分类，就是在艺术与娱乐之间确定界限，并确认其合法性；所谓框架，就是发展一种新的利用态度，在观众和艺术品之间确立一种新的关系。在该文中，迪马乔关注的是该过程的第一个阶段，即企业。

迪马乔指出，1850年的波士顿，艺术和娱乐之间的界限模糊不清，文化与商业混杂共存，无论是当时的听觉艺术，还是视觉艺术，都呈现出这样的面貌。但是，到了1910年后，两者之间的界限就非常清晰了。迪马乔指出："音乐和艺术批评家可能对个体指挥家或画家的价值意见不同，但是，他们都赞成一种审美意识形态，它将艺术的高贵性和纯粹娱乐的粗俗性清晰地划分开来。在真正的艺术和大众娱乐之间的区分形式一直延续至今：前者由非营利公司分配，由艺术专业人士管理，并受到富裕的和有影响力的理事直接管理；后者由企业家赞助，并且通过市场分配给购买它的人。"[1]

在此过程中，组织具有重要作用。迪马乔指出，之所以高雅文化在1870年前没有诞生，是因为"艺术分配的组织形式并不能界定和维持这样一系列的艺术和对艺术的观念"[2]。当时的各种艺术都处在混杂的状态。这主要由其组织形式所决定。当时的公司都是私人所有，为了盈利，他们根本不在乎艺术之间的界限，而尽量将各种艺术混杂在一起，以获得更多观众的喜爱。迪马乔指出："文化事件的呈现者混合不同的艺术类型，穿越界限，以获得更多观众的青睐。"[3]比如，成立于19世纪40年代的波士顿博物馆，就将高雅艺术和奇特杂耍混合在一起，为了盈利的画廊也将艺术呈现为一种奇观，以吸引更多的人。听觉艺术领域也是如此。迪马乔指出："就像视觉艺术一样，严肃音乐的商业化倾向是过分夸张的，而不是神圣的。"[4]

[1] Paul Dimaggio, "Cultural Entrepreneurship in Nineteenth-century Boston: the Creation of an Organizational Base for High Culture in America", p.35.
[2] Ibid., p.36.
[3] Ibid.
[4] Ibid., p.37.

为改变这种格局，波士顿的文化资本家着手创立新的文化组织。他们创立了波士顿美术博物馆和波士顿交响乐团。在迪马乔看来，"无论是在视觉艺术还是在音乐中，这些组织都为界定高雅艺术，并且将其从通俗形式中分离出来提供了一种框架，同时也阐明了一种利用礼节"[1]。波士顿交响乐团建立后，将音乐家固定在乐团中，不再允许他们到外面赚取外快，这促进了专业化。与此同时，他们都有固定薪水，避免了市场化的影响。波士顿美术馆也是如此，一开始它是为教育大众而建立，但为了给观众提供最好的艺术，它慢慢放弃复制品，开始注重原作。这实现了一种审美隔离效果。在迪马乔看来，无论是博物馆，还是交响乐团，他们都是类似的，"从结构上看，博物馆和交响乐团是类似的创新。它们都是私有的，都由名士阶层所控制，并且建立在公司的模型上，依赖于私人的慈善和相对长期的资金规划；它们都人员精简，大部分管理依赖精英志愿者；其创立者都是具有学术或艺术声誉的富人，在波士顿的精英社会阶层中处于中心地位"[2]。在迪马乔看来，正是此种文化组织的建立，使雅俗分类成为可能。迪马乔指出，它们的成立，"为高雅文化的理想提供了体制化的基础"[3]。

　　如果说第一步是确立高雅文化，那么第二步则是与通俗文化划清界限。在迪马乔的《19世纪波士顿的文化企业家之二：美国艺术的分类和框架》中，他探讨了该问题。迪马乔指出，在常人看来，高雅文化和通俗文化的界限是自然而然的，如果一个交响乐团既演奏贝多芬的作品，又演奏流行歌曲，肯定会让人们大吃一惊。但是，这种区分并非一直如此，而是在历史中慢慢形成的。迪马乔认为："高雅与通俗对立分类的提纯、世俗文化被驱逐出艺术的殿堂，以及对艺术及其观众之间的关系的意识形态和仪式框架的形成，都是紧接着发生的。"[4]因此，波士顿的文化资本家和艺术家、艺术史家一同改变了他们所建立组织机构的最初目标，将文化组织变成高雅

[1] Paul Dimaggio, "Cultural Entrepreneurship in Nineteenth-century Boston: the Creation of an Organizational Base for High Culture in America", p.40.

[2] Ibid., p.48.

[3] Ibid.

[4] Paul Dimaggio, "Cultural Entrepreneurship in Nineteenth-century Boston, part II: the Classification and Framing of American Art", *Media, Culture and Society*, No.4 (1982), p.303.

文化之所。这两个机构都经历了两个阶段的分类化过程。迪马乔对此指出：

> 每一个都经历了两个分类阶段：首先，它们取消了流行文类的剩余成分，将节目进行了提纯；其次，在高雅艺术的领域内，对特定文类进行了进一步的次级分类。在每一种文类中，活跃的个体都致力于形成艺术体验，加强专业艺术与业余艺术之间、艺术家与观众之间的界限，并强调欣赏的礼仪，即一种对艺术体验的适当态度。从意识形态角度而言，这种过程包含了审美主义、鉴赏的进化和最终的绝对优势。从组织上而言，它实现了一种有限的但却重要的权威的转变，即从普通人转向了专家。在两个机构中，分类和框架化过程都导致了目标的转移——在波士顿交响乐团中是微妙的，而在博物馆中则是强烈的、有争议的——它们不再关注教育。在两个案例中，这些过程都使艺术越来越远离移民和工人阶级。[1]

迪马乔对波士顿美术博物馆和波士顿交响乐团分别进行了研究。迪马乔指出，波士顿的美术博物馆一开始是为了教育的目的而建立，但他们慢慢放弃这个目标，转而以审美和鉴赏为主要模式。在此转变中，博物馆开始慢慢放弃原本为教育目的而购买的复制品，而逐渐强调原作的重要性。与此同时，博物馆也将用于教育的模型放回地下室，这也是为了突出和强调原作。因此，博物馆慢慢地不再是教育机构，而成为艺术欣赏机构。它的主要目标变成了愉悦而不是改善。比如，当时有人就认为，模型是教育的器具，不应该与启发灵感的物品比邻而居。它们是机械制造的，会摧毁审美沉思。马修·皮沙尔特（Matthew Prichard）指出，博物馆的做法其实与交响乐团一致，"我们博物馆的展览墙面同样有权摆脱机械制造的雕塑，就像交响音乐会的节目一样，它们确立了波士顿的音乐趣味标准，驱逐了机械的音乐"[2]。

迪马乔认为，波士顿的交响乐经历了与博物馆相似的过程，"节目变

[1] Paul Dimaggio, "Cultural Entrepreneurship in Nineteenth-century Boston, Part II: the Classification and Framing of American Art", p.304.

[2] Ibid., p.307.

得更为高度分类化，通俗音乐和高雅艺术音乐之间的界限、艺术家和观众之间的界限变得更为清晰，音乐体验在一种与鉴赏伦理相似的意识形态中成型。这些变化最终使得交响乐团远离社群，成为精英文化的一部分，也成为渴望获得精英地位的中产阶级文化的一部分"[1]。因此，交响乐团也竭力将通俗音乐排除在外。在此过程中，交响乐团和博物馆一样，越来越倚重专业人士，而不是本地人才，从欧洲聘请指挥家和音乐家。这在艺术家与观众之间制造了距离。因为观众看到的不再是自己的熟人，这对演出氛围产生了重要影响。迪马乔指出："专业化不仅对演出的品质很重要，而且对它框架的力量也很关键。"[2]因此，外地的专业人士成了最佳人选。与此同时，无论是博物馆，还是交响乐团，都将分类进一步细化。博物馆不仅展出高雅艺术，而且按照历史分期和国别文类进行展出。同样，交响乐团不仅演奏古典音乐，而且将其细化为古典音乐、浪漫音乐等。

最后，无论是博物馆，还是交响乐团，都催生了一种审美化的体制过程。迪马乔认为，审美主义的关键、鉴赏的意识形态的关键，在于那些本质上模糊、无法言传的东西。他一针见血地指出："将艺术视为传达不可传达的东西，这超越了语言。将观众或听众与艺术品的关系界定为一种超越关系，这种关系一旦被描述或解释就会遭到破坏，这将艺术最终变成那些人的财产，他们有地位宣称，他们的体验是最纯粹、最本真的。"[3]

迪马乔的研究显然受到了莱文的影响。尽管如此，我们还是可以看出两者之间的差别。莱文将雅俗的变化归因于文化艺术的"上帝传授说"这种观念，与其相比，迪马乔更关注组织机构因素的影响。

迪马乔的研究影响了施恩·鲍曼。在《高雅好莱坞——从娱乐到艺术》的致谢辞中，施恩·鲍曼坦言，在该书撰写过程中，保罗·迪马乔"起到了无比重要的引领作用"，以至于每一页都至少应该加上一条"感谢保罗·迪马乔"的脚注[4]，由此可见迪马乔对鲍曼的重要影响。在本书中，与

[1] Paul Dimaggio, "Cultural Entrepreneurship in Nineteenth-century Boston, Part II: the Classification and Framing of American Art", p.308.

[2] Ibid., p. 310.

[3] Ibid., p.317.

[4] [加]施恩·鲍曼《高雅好莱坞：从娱乐到艺术》，车致新译，南京：译林出版社，2020年，第2页。

迪马乔一样，鲍曼也主要从艺术体制角度来理解好莱坞电影的地位变迁。

在鲍曼看来，好莱坞电影原本是一种娱乐形式，但后来有一部分作品却获得了艺术的地位，实现了从娱乐到艺术的地位跃升。之所以发生这样的转变，与三个主要因素密切相关，即机会空间、体制资源和智识化话语。

就机会空间而言，20世纪60年代的外部社会变迁为电影在艺术界中的地位提升创造了机会。在美国，最初电影的观众主要是工人阶级，是"给廉价人的廉价演出"，因此人们往往将电影与庸俗乏味联系在一起。镍币影院的出现更是加剧了这种印象，使知识分子对它避之不及。但是，第二次世界大战后，随着电视机的普及，工人阶级不再看电影，而是改看电视，这给电影地位的上升提供了契机，"当电视成为一种默认的娱乐媒介以及大众休闲娱乐的主要来源时，电影就有资格被重新定义，也更有利于在与电视的比较中被看作一种艺术形式"[1]。与此同时，随着教育普及和发展，特别是高校电影课程的设立，大学生成为电影的一代。因此，尽管美国电影观众数量缩减，但他们所属的社会地位和阶层却上升了。随着电影观众的中产阶级化，电影在艺术界中的地位也就有了提升的空间。

就体制资源而言，主要是"对艺术的生产、展示及欣赏的体制性安排以及在这些体制性设置中实施的多种活动与实践"[2]。与迪马乔的研究类似，鲍曼所关注的电影也在特定的艺术体制中获得了地位提升。鲍曼指出："美国电影的艺术世界同样建立在由体制性的支持与电影的生产和消费实践所组成的一套复杂的配置之上。这种配置将美国电影世界组织进了一个场域，在其中电影本身是作为一种艺术的形式被制作和展示的。"[3]

在鲍曼看来，电影节和电影奖在授予艺术价值方面具有权威性，它们提高了电影产业的整体地位，并且具有标识艺术品质的功能。与学术界的联系同样提升了电影的艺术地位。鲍曼观察到，不少大学开设了电影课程，进行电影研究，同时不少出版社出版了关于电影的学术著作，这都有

[1]　[加]施恩·鲍曼《高雅好莱坞：从娱乐到艺术》，第55页。
[2]　同上书，第18页。
[3]　同上书，第19页。

助于电影艺术地位的合法化。此外，艺术影院的出现也发挥了重要作用。通过只放映艺术电影，艺术影院创造了一种与传统观影体验不同的电影体验。审查制度的衰落也对电影地位的提升有帮助。鲍曼指出，原本电影审查制度非常严格，不少话题都被视为禁忌，但在 20 世纪 50 年代，随着电影获得美国宪法第一修正案的法律保护，不少内容可以拍摄和放映，这也对其艺术地位的提升有积极影响。

与此同时，鲍曼也关注到了智识化话语的影响，具体而言就是电影批评话语。在鲍曼看来，电影作为艺术的价值和合法性是通过批评话语确立的。鲍曼指出，美国电影评论经历了一个智识化的过程。早期人们将电影当作一种娱乐形式进行描述和看待，到后来电影评论越来越将它视为一种艺术来严肃地探讨。根据鲍曼的研究，他发现在 20 世纪 60 年代，电影批评对电影越来越重要，"在 1960 年代后期，批评话语对电影的营销变得更加重要"[1]。总之，"就像其他艺术形式的情况一样，批评家在建构使电影作为艺术被认可的合法化话语的过程中发挥了重要作用。当他们开始在电影评论中使用一种复杂且精致的、以阐释为中心的话语时（这种话语类似于其他高雅艺术批评中所使用的词汇和技巧），他们就对人们如何观看电影、理解电影，以及是否认为电影可以恰当地作为艺术来讨论产生了影响"[2]。

三、通俗文化与高雅文化之辨

赫伯特·甘斯从理论论辩的路径对通俗文化和高雅文化之间的区分逻辑进行了具体辨析。[3] 这主要体现在他的《通俗文化与高雅文化：一种对

[1] [加] 施恩·鲍曼《高雅好莱坞：从娱乐到艺术》，第 192 页。
[2] 同上书，第 193 页。
[3] 赫伯特·甘斯是美国著名社会学家，他的研究领域非常广泛，是一个多领域的研究者。20 世纪 50 年代，他在芝加哥大学社会学系读书，深受社会学领域的芝加哥学派影响，与贝克尔、戈夫曼等是同学。后来，他在宾夕法尼亚大学读博士，最终在哥伦比亚大学任教。他的研究领域主要包括六个方面，即社区研究和都市社会学、公共政策、民族与种族、通俗文化、媒介和新媒介、民主和公共社会学。尽管他的研究领域十分广泛，但研究主题基本都围绕平等问题而展开，无论是政治的、经济的、社会的，还是文化的。甘斯说，他将自己视为"一个偏左的自由派"。Herbert J. Gans, "Working in Six Research Areas: A Multi-Field Sociological Career", *Annual Review of Sociology*, Vol. 35（2009），pp.1-19.

趣味的分析与评价》一书中。[1]

1. 为通俗文化辩护

在文化艺术领域，一直存在着高雅文化和通俗文化之间的文化纷争。它们相互攻击。在高雅文化阵营中，通俗文化常被视为粗俗病态的存在；在通俗文化阵营中，高雅文化则被视为矫揉造作，有些女人气。其中，特别是高雅文化对通俗文化不屑一顾。在这场纷争中，甘斯站在通俗文化这一边，积极地捍卫它的价值。

在甘斯看来，人们对通俗文化的批判主要有四个主题。一、通俗文化被指责其创造性具有消极性质，是为了赚钱而由企业家大规模生产的产物。二、通俗文化对高雅文化具有消极影响，它从高雅文化中摄取元素，将其拉低。三、通俗文化对观众具有消极影响，对观众有害。四、通俗文化对社会具有消极影响，它塑造消极的观众，不利于民主社会的构建。第一个主题是对通俗文化创作过程的指控，后三个主题是对创作影响的指控。甘斯逐条对它们进行了反驳。

甘斯认为，对通俗文化创作过程的指控包含三个方面，它们从创作目的、创作产品和创作者角度展开。这些指控的基本逻辑是：大众文化为了赚钱，必须创造同质化和标准化的产品吸引大众，从而导致创作者被转变成流水线上的工人。与此相反，高雅文化是非商业化的，它创造出异质性和非标准的产品，鼓励一种创造性过程。创作者可以实现个人目的，而不是为了取悦观众。在甘斯看来，这并不符合事实。

第一，从创作目的来说，通俗文化和高雅文化之间的组织差异没有想象中的那么大。高雅文化也会为赚钱而尽量将利润最大化。第二，从创作

[1] 这本书最初是1949年甘斯在芝加哥大学读研究生时写的学期论文，当时题为《通俗文化与高雅文化》，后来甘斯将其转变成一篇名为《美国的通俗文化：大众社会的社会问题抑或多元社会的社会资产？》的文章，被收入贝克尔1966年主编的《社会问题：一种现代路径》中出版。1974年，甘斯将它再度加以丰富和完善，写成了一本著作。这本书一出版就引发了巨大的争议。甘斯说："我对通俗文化的研究使我收到了很多愤怒的评论，尤其来自人文学科的批评家。"尽管后来布尔迪厄的《区分》出版后，甘斯这本书就黯淡了不少，但它依然可以给我们提供很多富有活力的思考。Herbert J. Gans, "Working in Six Research Areas: A Multi-Field Sociological Career", pp.1-19.

产品来说，通俗文化是标准化的，"高雅文化也难免于标准化"[1]，但人们却强调前者，并不强调后者；高雅文化的内部差异很大，通俗文化的内部差异也很大，但人们却重视前者，而忽视了后者，"在通俗艺术中，形式和内容的差别多种多样，尽管它们没有在高雅艺术中表现得那么显著，但后者被批评家所讨论，并被学者归纳为不同流派"[2]。由此可见，两者都存在标准化，但人们强调这是通俗文化的特征；两者都存在差异性，但人们强调这是高雅文化的特点。这是有失公允的。第三，从创作者角度来说，甘斯指出，很多通俗文化创作者也像高雅文化创作者一样，不受观众和媒体的控制；与此相反，很多严肃的艺术家也希望从同行和观众那里获得认可，他们的作品往往是自己与预想的观众价值观之间的一种妥协。由此可见，从创作目的、创作产品和创作者角度来看，高雅文化和通俗文化之间并非可以清晰划分，只是人们对其进行了人为的区分，并且在此基础上对通俗文化进行了不公正的批判。在甘斯看来，这是不合理的。

此外，甘斯批判了通俗文化的危害论或坏影响论。该理论认为，第一，通俗文化对高雅文化具有危害。这包含两个指控：首先，通俗文化从高雅文化借用内容，将其庸俗化；其次，通俗文化以利益吸引高雅文化创作者，损害高雅文化的品质。甘斯指出，通俗文化会从高雅文化借用元素，这是事实；但反过来，高雅文化也从通俗文化借用内容。比如他们对爵士、民间音乐和原始艺术的借用等。只不过两者对借用的态度不同，对于前者，高雅文化表示哀叹；对于后者，通俗文化表示欢喜。与此同时，两者之间的人才也是双向流动的，而不是单向的。

第二，通俗文化对观众具有坏影响。这一指控建立在三个预设上：行为存在；通俗文化的内容包含此种行为；因此它具有消极效果。甘斯认为，并没有证据表明，享受通俗文化的广大观众是野蛮的或逃避现实的。批评家们从内容推测效果是无效的。电视中的暴力内容与实际的暴力行为只存在关联，而非因果关系。

[1] Herbert Gans, *Popular Culture and High Culture: An Analysis and Evaluation of Taste*, Basic Books, 1999, p.32.
[2] Ibid., p.33.

第三，是通俗文化对社会的危害论。这一指控认为，首先，通俗文化拉低社会的文明水平；其次，大众媒介将人们原子化，容易受煽动家蛊惑，这对民主不利。对此，甘斯认为，社会文明程度正在提高，第一个指控是拿历史上最好的情况比较当下最差的情况。其次，在美国，大众媒介正好是推动民主发展的重要力量。在甘斯看来，上述对通俗文化的指控是一种人文主义的个体主义的价值观，其反对群体价值观。他们来自以下阵营：一是保守主义者，比如 T.S. 艾略特（T.S. Eliot）、F. R. 利维斯（F. R. Leavis）；一是社会主义者，比如法兰克福学派的阿多诺、马克斯·霍克海默（Max Horkheimer）、莱奥·洛文塔尔（Leo Lowenthal）、赫伯特·马尔库塞（Herbert Marcuse）和美国的克莱门特·格林伯格、哈罗德·罗森伯格（Harold Rosenberg）等。甘斯指出："两个群体都害怕通俗文化的力量，拒绝接受文化民主的可用性，并感到有必要捍卫高雅文化，反对他们视为来自通俗文化的重要威胁。"[1]

在甘斯看来，文化存在着创作者倾向和使用者倾向，两者之间具有差别，"对创作者来说，文化是他们生活的组织原则；而对使用者来说，他们更愿意将文化视为一种信息或者享受的工具"[2]。在这里，大众文化的批评家往往是创作者倾向的观点，"他们认为在创作者和使用者之间的视角差异不应该存在，因为使用者必须服从于创作者的意志，……从创作者的视角来看待文化"[3]。换言之，高雅文化是创作者导向的，它的美学和批评原则建立在这个基础上；而通俗文化则是使用者导向的，是为了满足观众的价值和愿望，"这或许就是高雅文化对通俗文化充满敌意的主要原因，也是大众文化批判的基调所在"[4]。甘斯的这种区分具有持久的效力。

后来，在格罗伊斯评价格林伯格的《先锋派与媚俗》一文时，也提出了同样的洞见。格罗伊斯认为，格林伯格的先锋派和媚俗并不是描述两个不同的领域，而是描述两种对待艺术的不同态度，一种是从艺术生产者来

[1] Herbert Gans, *Popular Culture and High Culture: An Analysis and Evaluation of Taste*, p.68.
[2] Ibid., p.36.
[3] Ibid.
[4] Ibid., p.76.

看艺术,其感兴趣的是技术;一种是从艺术消费者来看艺术,其感兴趣的是效果。这与甘斯所说的创作者倾向和使用者倾向基本一致。在甘斯看来,这两种倾向在各种趣味公众中都存在。格罗伊斯也指出,这是当代社会成员共有的审美敏感性,"我们对艺术的感知在先锋态度和媚俗态度之间永久地转换"[1]。

2. 对趣味文化的分析和评价

在对通俗文化进行辩护之后,甘斯进入了对趣味文化的分析和评价。在他看来,趣味文化和社会结构密切相关,审美分层与社会分层具有一致性。因为社会是多元的,所以审美也应该是多元的,他主张一种审美多元主义。在甘斯之前,人们对趣味的划分主要是高雅和通俗的二分法。后来,逐渐有了高雅、中等和通俗的三分法。甘斯提出了一种新的五分法,划分了五种趣味文化,即高、中上、中下、低以及类似民间的低文化。这五种趣味文化是分析性的范畴,而不是实体的集合。它们的根源在于社会阶级,"趣味文化和公众之间的主要区分根源在于社会经济层次或者阶级"[2]。

在甘斯看来,高雅文化是创作者和批评者主导的,它的使用者往往是社会精英。它的变化速度很快,且往往关注抽象的社会政治和哲学问题。有时,批评家比创作者重要,因为他们在界定高雅文化的身份中非常关键。中上文化不关注文化的形式,而关注它的内容,其人数增长是最快的。它特别强调对批评家和评论家的依赖,以便在高雅文化与中下文化之间进行区分,既不能过于实验性,也不能过于平庸化。它们往往通过有品位的大众媒体传播。中下文化是美国的主导文化。它强调的是物质,是使用者倾向。他们主要喜欢浪漫主义艺术和再现性艺术,而不是抽象艺术。他们不太依赖批评家,而更依靠朋友和邻居的口碑。低文化强调的是道德剧,喜好划分好坏,喜欢华丽鲜艳的东西,不关注抽象的观念以及社会政治议题。类似民间的低文化是穷人的趣味文化,这是低文化的简易版本。

[1] [德] 鲍里斯·格罗伊斯《流动不居》,赫塔译,重庆:重庆大学出版社,2023年,第102页。
[2] Herbert Gans, *Popular Culture and High Culture: An Analysis and Evaluation of Taste*, p.95.

此外，还有青年文化、黑人文化、民族文化等。

在甘斯看来，这五种文化的边界并不清晰。在不同文化之间，存在着各种各样的跨越行为，这种跨越行为既可以向上，也可以向下。高雅文化的受众会从低层文化中找乐子，低层文化成员也会偶尔欣赏高雅文化。这是一种趣味跨界的模式。20世纪90年代，彼得森提出了文化杂食观念，就是对这种趣味跨界现象的理论概括。与此同时，甘斯也注意到，即便对同一种文化，也存在不同的对待倾向。在高雅文化中，就包括以创作为倾向的使用者和以使用为倾向的观众。前者更关注抽象问题，后者更关注高雅文化中易于理解和享受的内容，而非技巧。实际上，创作者导向和使用者导向存在于每一种趣味文化中。此外，甘斯也认识到，同一个人可能在某个领域是创作者导向，而在另一个领域则是使用者导向。换言之，同一个人在某个领域喜欢高雅的文化，在另一个领域则喜欢低俗的文化，在他身上这种趣味的混合同等地存在。

甘斯还探讨了对趣味文化的评价问题。甘斯认为，如果只考虑趣味文化，高雅文化可能会更为优越。就趣味文化而言，"如果人们单纯地比较趣味文化，没有考虑选择他们的趣味公众，那么说更高的文化比更低的文化更好，或至少更为全面、更有信息量，这是合理的"[1]。这说明若仅仅考虑趣味文化，高雅文化要高于其他文化。但是，这样的判断并不充分，因为这并没有考虑文化的人的特征。如果这样，就存在将高雅文化强加到所有人身上的危险倾向。甘斯认为，社会学家可以有自己的趣味，但在制定公共政策时，却必须考虑大众的趣味，而不能将私人趣味强加给他人。大众文化的批评者往往犯了这个错误，他们"将自己的私人评价转化成一种公共政策立场，并且忽略了其他人的私人评价，想将它们一举取消"[2]。这并不合理。

在甘斯看来，趣味公众并非必须符合高雅文化的标准，相反，"高雅文化，以及所有的趣味文化，必须符合它们各自使用者和创作者的标

[1] Herbert Gans, *Popular Culture and High Culture: An Analysis and Evaluation of Taste*, p.167.
[2] Ibid., p.164.

准"[1]。换言之，不是趣味公众要适合趣味文化，而是趣味文化要适合趣味公众。是文化为公众服务，而不是公众为文化服务。萝卜白菜，各有所爱。人们可以从其喜欢的文化中获得各自的乐趣。来自高雅文化的公众可能欣赏抽象表现主义绘画，来自低俗文化的公众可能选择日历艺术，他们都根据自身的教育水平来进行选择。我们对他们选择的评估不能仅依据文化内容，还应该考虑他们从欣赏不同艺术中获得的审美提升。尽管他们喜欢的艺术形式不同，但这种审美提升可能是相同的。因此，甘斯认为，对趣味文化的评价必须考虑趣味公众，或者说，必须评价它们之间的关系，即从趣味文化和趣味公众关系的角度着手进行，"对任何趣味文化的评价都必须将趣味公众考虑在内，对任何文化内容的评价都必须与相关公众的审美标准和背景特征相联系，因为所有的趣味文化都反映了其公众的特征和标准，它们在价值上是平等的"[2]。

这说明，一旦与趣味公众联系起来，更主要的评价标准就不再是文化内容的高低问题，而是趣味文化与趣味公众是否合适的问题。在他看来，文化不能脱离公众而单独考虑，趣味文化是趣味公众所选择的，不能脱离他们而存在。因此，只要文化选择表达了他们的价值和趣味标准，就是有效的和值得赞美的，无论文化内容是高还是低。甘斯指出："我并不认为所有的趣味文化都具有平等的价值，而是当它们与各自的趣味公众联系在一起考虑时，它们是相对平等的。"[3]这就是甘斯所说的审美相对主义。基于此，甘斯反对文化流动性政策，即试图将人们都提升为高雅文化的趣味公众，因为这不利于其他文化的发展。相反，甘斯主张一种基于审美相对主义和文化多元主义的政策，他将此称为"亚文化计划"，即为每一种趣味公众提供相应的趣味文化。

甘斯认为，对趣味文化的评价应该从它与趣味公众的关系角度出发，不应该仅仅从它本身着手。换言之，评价的重点不是对象，而是关系。就此而言，每一种趣味文化都有其趣味公众与价值。可以说，他正是从这个

[1] Herbert Gans, *Popular Culture and High Culture: An Analysis and Evaluation of Taste*, p.165.
[2] Ibid., p.170.
[3] Ibid.

角度出发捍卫通俗文化的。在甘斯看来，每一种趣味文化都有其趣味公众，但是，高雅文化的趣味公众却指责其他文化，认为它们的趣味公众应该向高雅文化靠拢，这就违背了甘斯的原则。在这场文化战争中，通俗文化的趣味公众显然处于劣势，他们或者不能发声，或者发声较为微小，相对处于弱势地位。或许正是基于此，甘斯才站在他们的立场上，对抗高雅文化，捍卫通俗文化。

趣味文化与趣味公众的一致性是一种社会实然的状况。对于这种状况，人文学者意图改变，认为应然的状况是公众都来欣赏高雅文化。甘斯则认为不必如此，他认为这种实然的状况同时也是一种应然的状况，没有必要强行改变。由此可见，甘斯所捍卫的不仅仅是通俗文化，而是通俗文化和它的趣味公众之间的一致性；他所批判的也不仅仅是高雅文化，而是高雅文化和它的趣味公众之间可能出现的不一致性，即它强行要求所有趣味公众都进入自身的影响范围内。从内容丰富性和形式复杂性上来说，他并不否认高雅文化要比通俗文化更优秀，但他却认为什么样的人享受什么样的文化，没必要强迫所有人都欣赏高雅文化。

3. 甘斯与布尔迪厄的趣味理论之比较

在甘斯回顾自身学术历程时，他意识到在布尔迪厄的《区分：判断力的社会批判》出版后，他的著作在趣味研究领域就不再凸显了。他简要谈及了他们之间的区别："布尔迪厄的《区分》得出了基本相同的经验结论，但他的分析更广泛和细致，最终站在了高雅文化那一边。"[1]在甘斯看来，他与布尔迪厄的基本结论相同，但布尔迪厄的理论立场与他不同，并且分析更为深入。甘斯对此的分析有一定道理。我们拟在此基础上，对两者之间的不同与相同之处进行深入分析。

首先，两者之间存在明显的差异。虽然他们的著作基本在同一时期出版，但一者讨论的是美国的趣味现象，另一者讨论的是法国的趣味现象。由此，他们对趣味文化的分类也有所不同。甘斯将其分为五种趣味文化，

[1] Herbert J. Gans, "Working in Six Research Areas: A Multi-Field Sociological Career", *Annual Review of Sociology*, Vol. 35 (2009), pp.1-19.

即高、中上、中下、低和类似于民间的低文化。在布尔迪厄那里，他将其分为三种趣味文化，即统治阶级的文化、中产阶级的文化和被统治阶级的文化。在一定程度上，甘斯的高雅文化对应着布尔迪厄的统治阶级文化，中上和中下文化则对应着布尔迪厄的中产阶级文化，低和类似于民间的低文化则对应着布尔迪厄的被统治阶级的文化。从层次上来说，甘斯对趣味文化的描述要比布尔迪厄细致，这在一定程度上反映美国和法国的趣味文化之间的差别。

与此同时，对于社会阶级与文化趣味之间的态度，两者也有所不同。特别是文化与阶层的一致论，在布尔迪厄那里是一种实然，在甘斯这里成了一种应然，成了一种值得捍卫的理想和目的。换言之，对布尔迪厄而言，这是对社会事实的描绘；对于甘斯而言，则是一种对社会理想的捍卫。例如，在布尔迪厄那里，中产阶级竭力学习统治阶级的文化，试图模仿他们；对于甘斯而言，每个阶级都有自己的文化，在阶级状况没有改善的情况下，没必要刻意模仿高雅文化。虽然甘斯使用了高、低等词语来表述五种类型的趣味公众及其文化，但它们并没有价值评价的内涵，而是一种中性的分类范畴。

尽管他们之间有不少差异，但两者却存在深层一致性。在对趣味文化的分层中，他们都秉持了基本一致的原则，即从内容与形式的区分角度来讨论该问题。对于甘斯来说，关注内容还是关注形式，是不同阶层文化之间划分的基本原则。上层关注形式，对他们而言，形式重于内容；下层关注内容，对他们来说，内容重于形式。具体而言，高雅文化更看重"形式、内容、方法以及隐蔽的内容和象征主义之间的关系"[1]；中上层文化则"重视内容，而不在意形式的创新，对把方法和形式的讨论归入文化不感兴趣"[2]；中下层文化则"强调内容，形式为内容服务，使其易于理解、令人满意"[3]；低层文化则"强调内容，形式完全是附属的，而且明显不

[1] [美]赫尔伯特·甘斯《高雅文化与通俗文化的比较分析》，李三达译，见周计武主编《20世纪西方艺术社会学精粹》，北京：中国社会科学出版社，2022年，第244页。
[2] 同上书，第249页。
[3] 同上书，第252页。

包括对抽象概念或者对当代社会问题和议题的虚构形式的关注"[1]。由此可见，随着社会阶层的下降，人们对形式的关注在下降，对内容的关注在上升。例如，在演出中，高雅文化倾向于重视创作者，而不是表演者，演员是导演和剧作家的工具；中上层文化较为关注创作者，但更多的是依赖于批评家；中下层文化很少关注作者和导演，他们更多地关注表演者；低层文化最关注的是表演者，将其奉为"明星"。这与上述内容与形式的变迁是一致的。

布尔迪厄的划分与甘斯基本一致。在布尔迪厄看来，对于人们审美配置能力的考察，应该从形式而非功能的角度来着手，"审美配置作为一种能力，它不仅从作品本身并且为作品本身，从作品的形式而非功能来考察被指定要如此领会的艺术作品，也就是合法的艺术作品，而且考察世界上的所有事物"[2]。因此，从这样的角度来看，统治阶级具有合法趣味，被统治阶级具有大众趣味，中产阶级具有中等趣味。合法趣味强调"形式高于功能"，"表征模式高于表征对象"；大众趣味强调形式服从于功能，对所有形式上的探索具有敌意。中产阶级的趣味在两者之中，具有比较势利的文化意愿。[3]就此而言，布尔迪厄与甘斯在对不同阶层文化趣味的划分原则是一致的，即他们更重视形式，还是更重视内容或功能。

此外，两者都指出，对于相同的对象，不同的趣味公众可能都会感兴趣，但他们感兴趣的层面却可能有所不同。甘斯指出，卓别林受到了公众的广泛欢迎，"卓别林在较低层次的文化中被看作滑稽剧和小丑，而较高层的文化却将之视为对社会的讽刺性批判"[4]。就此而言，即便人们都喜欢卓别林，但所喜欢的层面不同。这与布尔迪厄的观念是一致的。布尔迪厄的理论也表明，从内容与形式的角度来看，尽管人们喜欢相同的对象，但有的人喜欢的是它的形式，而有的人则喜欢的是它的内容。

[1] [美]赫尔伯特·甘斯《高雅文化与通俗文化的比较分析》，第256页。
[2] [法]布尔迪厄《区分：判断力的社会批判》，刘晖译，北京：商务印书馆，2015年，导言第4—5页。
[3] 朱国华《权力的文化逻辑：布尔迪厄的社会学诗学》，第270—282页。
[4] [美]赫尔伯特·甘斯《高雅文化与通俗文化的比较分析》，第274页。

与此同时,两者都意识到了一种不同领域的趣味同构性。甘斯认为,不同阶层形成了一种趣味文化,这种趣味并不单纯局限于一种艺术或文化,而是贯穿于各种文化现象,如艺术、文学、建筑、食物等。人们对这些事物的爱好不是随意的,而是存在内在的关联。他生动地描绘道:"阅读《哈珀斯》或《纽约客》的人更喜欢外国电影和公共电视,喜欢听(非室内的)古典音乐,喜欢打网球,喜欢当代家具和美食。订阅《读者文摘》的人,如果要去看电影的话,会更想看好莱坞大片,更喜欢看商业电视台的家庭喜剧,听流行民谣或百老汇的音乐剧,打保龄球,选择传统的家具与再现式艺术,并且爱吃美国家常食物。"[1]由此,他们构成了"趣味受众"。布尔迪厄也揭示了这种同构性,人们的趣味会在文化、饮食、运动等领域都体现出相同的特征,即更重视形式还是更重视功能。他指出,在文化消费方面的对立实际上也反映在食物消费方面,"数量与质量、暴食与小馔、实质与形式或外形的对比,涵盖了必然的趣味与自由——或奢华——的趣味之间的对立"[2]。由此可见,两者之间存在着深层的一致性。

此外,甘斯指出,即便教育流动性也不一定带来一种文化流动性。如很多大学教授社会地位很高,但可能具有较低的趣味层次。这源于他们的社会出身。这就是布尔迪厄所说的惯习的力量:"对大部分人来说,文化荣耀看上去并不如其他荣耀那般耀眼,阶层上升的人会很快进入一个表达他们地位的社区,但是,可能永远不会吸纳与这种地位相关的文化。"[3]这在后来学者的讨论中得到了更多的阐释。如萨姆·弗里德曼(Sam Friedman)就认为,文化杂食倾向在上升的阶级身上表现得很明显,它是由低到高的人生轨迹所带来的。在他看来,这种文化杂食者会陷入一种文化无家可归者的尴尬境地:他们既对高雅文化感到不亲切,又对自己所出身的低俗文化感到不满意。他们"较少是文化杂食者,而更多的是文化无家可归者"[4]。

[1] [美]赫尔伯特·甘斯《高雅文化与通俗文化的比较分析》,第236—237页。
[2] [法]布尔迪厄《区分:判断力的社会批判》,导言第9页。
[3] Herbert Gans, *Popular Culture and High Culture: An Analysis and Evaluation of Taste*, p.142.
[4] Sam Friedman, "Cultural omnivores or culturally homeless? Exploring the shifting cultural identities of the upwardly mobile", pp.467-489.

甘斯的研究引起了巨大的反响和激烈的批评。[1]在保罗·赫希看来，甘斯的研究秉持的是一种价值中立的立场，"回响着韦伯的观念，他相信作为职业社会学家，我们必须对审美价值保持评价上的中立，将我们自己的趣味爱好放到一边"[2]。但是，这种审美中立在社会立场上却是不中立的。在本尼特·伯格（Bennett M. Berger）看来，这本书"更多地体现了甘斯对多元主义规划的支持和对促进更多平等的一种持续努力"。这指出了甘斯的研究与他的以往研究之间的一致性。本尼特·伯格认为，甘斯并没有在精英主义者最擅长的艺术作品领域展开研究，而是从社会学角度切入，"甘斯的力量在于他进行的是一种社会学的辩论，而不是文化评论。在这本书中，他作为一个民主发言人表现甚佳，为了更多的平等和文化的多样性而呼吁"[3]。可以说，甘斯对通俗文化的捍卫，始终在贯彻自己对民主和平等价值观念的诉求。伯格指出，因为甘斯的激进立场，他受到了精英主义者的批判，被视为一个"文化野蛮人"。佐伯格指出，甘斯的定位在于多元主义、自由主义和消费主义，"这一路径并非没有争议之音"[4]。从这里，我们可以理解甘斯为何会引起这么激烈的评论。可以说，甘斯既有值得欣赏的一面，即捍卫通俗文化的价值，同时为多元文化的发展提供理论依据；但也有值得商榷的一面，即他要求所有阶层都安于自己的文化，这可能不利于人们文化素养的提升。对甘斯而言，提升文化趣味并不是紧迫的事宜，提升人们的经济收入等问题更重要。相比前者，后者处于更优先的位置。

后来，彼得森的文化杂食观念更新了美国趣味研究的格局。在彼得森看来，美国文化消费者出现了文化杂食的现象，即社会高层不仅喜欢高雅文化，也开始喜欢低俗文化，体现了一种越来越强的杂食倾向。甚至，各种阶层都开始呈现文化杂食倾向。甘斯注意到趣味公众的趣味文化具有跨

[1] Bennett M. Berger, "Review on Popular Culture and High Culture: An Analysis and Evaluation of Taste", *Contemporary Sociology*, No.6 (1977), p.6.

[2] Paul M. Hirsch, "Review on Popular Culture and High Culture: An Analysis and Evaluation of Taste", *American Journal of Sociology*, No.2 (1976), pp. 486-490.

[3] Bennett M. Berger, "Review on Popular Culture and High Culture: An Analysis and Evaluation of Taste", p.6.

[4] [美]薇拉·佐尔伯格《建构艺术社会学》，原百玲译，南京：译林出版社，2018年，第124页。

界行为，但只是将此视为一种特例；然而，在彼得森这里，这种跨界越来越成为一种新的区分方式。它越来越普遍，在各个国家、各个文化领域都出现了。这是后来的变化了。

综上所述，艺术的雅俗之别并不是自然而然的事，它是在历史和社会中逐渐生成的，它的界限也是通过体制机构和智识话语等来维护的。高雅艺术和通俗艺术之间的界限并非那么牢固，也并非那么清晰。无论是莱文和迪马乔的经验事实路径，还是甘斯的理论论辩路径，都充分揭示了这一点。

第十章 艺术价值的衡量

艺术的价值很难确切界定,但人们却会用一些具体的标准来衡量。在艺术界中,价格是衡量艺术价值的重要工具。价格越高,价值越大,这是人们常有的理解。与此同时,艺术奖项也常用来衡量艺术价值,获奖越多,奖项越大,价值越大。正因如此,无论是经常爆出的天价艺术品,还是一年一度的诺贝尔奖,总牵动着人们的神经,成为街头巷尾热议的话题。那么,对艺术价格和艺术奖项这两种衡量艺术价值的工具,经济学家是怎么看的呢?社会学家是怎样看的呢?艺术价格和奖项可以衡量艺术的价值吗?这是本章力图探究的问题。

一、新古典主义经济学视野中的艺术价值

1989年,威廉·格兰普(William D.Grampp)出版了《为无价之物定价:艺术、艺术家和经济学》一书。他在书中开宗明义地宣称,他提供了一种看待艺术的新视角,即"新古典主义经济学的视角"[1]。通过这种视角,格兰普在艺术品与商品之间画上了等号。他宣称:"艺术品是经济商品,它们的价值可以通过市场来衡量。"[2] 由此,他为经济学开疆拓土,将艺术,尤其是绘画艺术,纳入了经济学的研究范畴。[3]

[1] William D.Grampp, *Pricing The Priceless: Art, Artist, and Economics*, Basic Books, Inc, 1989, p.iv。
[2] Ibid. p.8.
[3] 值得说明的是,格兰普该作讨论的艺术主要是绘画艺术,而不是表演艺术。格兰普在该作一开始就明确宣称:"这是关于艺术和艺术家,尤其是关于绘画和画家的。"(参见 William D.Grampp, *Pricing The Priceless*:*Art*,*Artist*,*and Economics*, p. iv)。对于表演艺术的讨论,经济学上早已有研究。1966年,鲍莫尔和鲍恩合著的《表演艺术:经济学困境》出版,这被认为是艺术经济学的开山之作。绘画艺术具有的特殊性使其难以被经济学轻易介入。这种特殊性即"无价"与"天价"的统一。就制作(转下页)

在格兰普看来，艺术品就是商品，"艺术品的经济学特征与在市场上交易并支撑自己的商品和服务相似。那些商品和服务对于不同的人意味着不同的事情，但是，它们都有一个共同的特征：它们的价值可以用金钱来表达，也可以用其他方式来表达。艺术与此相同"[1]。因此，美学价值与市场价格具有一致性。雷诺阿曾说："只有唯一的指示器可以告知绘画的价值，那就是它的售价。"格兰普援引这句话并进一步表示："市场赋予艺术品的价值是否与它们的美学价值一致？我认为它们是一致的，雷诺阿也这么认为。"[2]在这里，格兰普论述的紧要之处在于：只要美学价值等于市场价格，那么我们就可以用市场价格来代表美学价值。换言之，我们就可以用经济学来"代表"美学。这种"代表"，其实有"取而代之"的意味。正如格兰普所说，美学价值与市场价格具有的一致性"使经济计量成为可能"[3]。由此可见，格兰普之所以预设两者之间的一致，目的就是将美学价值转化为经济价格。这样就为从经济学角度对艺术品进行计量铺平了道路。这正是新古典主义经济学的一贯主张。在其代表人物阿尔弗雷德·马歇尔（Alfred Marshall）看来，人们的快乐与痛苦，欲望与渴望等无形的效用都可以用货币衡量。[4]

基于此，在格兰普看来，购买绘画的美学收益是可以测量的。他说："如果一个收藏家花了10000美元购买一幅画，而不是购买年利率7%的债券，那么他每年就放弃了700美元。如果他相信他为了得到这幅画而放弃的金钱是绘画所值的，……那么，这幅绘画的收益就至少是700美元。"[5]

（接上页）成本而言，可谓无价；但就销售价格而言，又偶尔会创造出天价。但是，这种特殊性其实又特别适合从新古典主义经济学的角度进行研究。因为按照边际效用的观点，价格并不取决于生产成本，而是取决于效用，"价值取决于效用或者消费，不是来自过去，而是来自未来。无论在产品生产中产生了什么成本，当产品到达市场时，其价格将取决于购买者预期获得的效用"。（参见［美］哈里·兰德雷斯、大卫·C. 柯南德尔《经济思想史》，周文译，北京：人民邮电出版社，2014年，第238页。）

[1] William D.Grampp, *Pricing The Priceless: Art, Artist, and Economics*, p.13.

[2] Ibid., p.15.

[3] Ibid., p.16.

[4] 参见［美］斯坦利·L. 布鲁、兰迪·R. 格兰特《经济思想史》，邸晓燕等译，北京：北京大学出版社，2008年，第219页。

[5] William D.Grampp, *Pricing The Priceless: Art, Artist, and Economics*, p.38.

这样，一幅价值10000美元的绘画一年的美学收益就值700美元。这种计算艺术品美学收益的方式在经济学家那里十分常见。艺术经济学家戴维·思罗斯比（David Throsby）也曾以相似的方式提及："随着时间的推移，艺术品投资组合为其所有者带来的平均收益率要比股票和债券投资组合的平均收益率低；可以将两种收益率之差解释为投资者为了欣赏自家餐厅墙壁上的艺术品所支付的价格。"[1]

在格兰普眼中，经济价值具有无比尊崇的地位。就艺术品而言，他认为美学价值等于经济价格，而从一般意义上来说，经济价值具有普泛性，美学价值只是其特殊形式。也就是说，经济价值可以将所有其他价值通约。对此，他论述道："经济价值是所有价值的一般形式，包括美学价值以及那些不是美学的、其他类型的价值。一个客体——商品、服务，或者随便什么——只要它有用，就具有经济价值。如果它是艺术品，它的用处就是美学的。如果它是其他东西，它就具有其他类型的用处，而这种用处是经济学的价值。说美学价值与经济学价值一致，就无异于说特殊属于一般，或者说美学价值是一种类型的经济价值，就像其他每一种形式的价值一样。"[2]

法国艺术社会学家雷蒙德·莫兰通过对法国艺术市场的研究表明，艺术市场中的参与者很难将经济价值与美学价值清晰地区分开来。对他们而言，这两种价值经常是相互一致的。你获得了一者，就会同时获得另一者。美的东西是稀有的，因此是有经济价值的；有经济价值的东西，也会让人觉得有一种独特的光晕。[3]由此可见，格兰普的这种观念并非毫无依据。

但是，格兰普却忽略了两者之间不一致的情况。思罗斯比指出，有很高文化价值的事物，不一定有很高的经济价值；有很高经济价值的事物，不

[1] [澳]戴维·思罗斯比《经济学与文化》，王志标、张峥嵘译，北京：中国人民大学出版社，2011年，第134页。
[2] William D.Grampp, *Pricing The Priceless: Art, Artist, and Economics*, p.21.
[3] 尽管两者是一致的，但是，两者在艺术界所具有的名声却不相同，美学价值的名声要高于经济价值，因此，尽管同时具有这两种动机，但是，很多人都希望突出美学价值，而非经济价值。但这并不说明，经济价值是不存在的，只不过是一者在明处，一者在暗处罢了。

一定有很高的文化价值。这一观点对艺术品和艺术价值也基本适用。[1]阿诺德·豪泽尔（Arnold Hauser）就指出："由于艺术价值难以与市场价值相比较，一幅画的价格很难说明它的价值。艺术作品价格的确定更多地取决于各种市场因素，而不是作品的质量。那是商人的事，而不是艺术家所能左右的。"[2]

在维尔苏斯看来，认为价格可以衡量价值，"最强有力的支持者无疑是威廉·格兰普"[3]。可以说，格兰普用经济学的视角看艺术，揭示了艺术商品性的一面，从而可以为无价之物定价，这可以说是他的贡献。但是，他将艺术品完全等同于商品，进而将艺术价格等同于艺术价值，这就忽视了艺术自身的特殊性。诺亚·霍洛维茨（Noah Horowitz）指出，将艺术完全理解成商品是有其缺陷的，"这一新古典主义模式很难被那些认为价格无法完全体现艺术创作价值的人所接受，这些价值包括形而上价值、审美价值和哲学价值"[4]。

虽然格兰普的著作名为"为无价之物定价"，但是，他实际上只是将新古典主义经济学应用到了艺术领域，而并没有考虑到艺术价格本身的符号意义，这一点正是维尔苏斯所关注的。

二、文化社会学视野中的艺术价值

相比格兰普的观点，奥拉夫·维尔苏斯的《艺术品如何定价：价格在当代艺术市场中的象征意义》从文化社会学视角为艺术价格的研究提供了

[1] 参见［澳］戴维·思罗斯比《经济学与文化》，第50—51页。
[2] ［匈］阿诺德·豪泽尔《艺术社会学》，居延安编译，上海：学林出版社，1987年，第179页。
[3] Olav Velthuis, *Talking Prices: Symbolic Meaning of Prices on The Market for Contemporary Art*, Princeton University Press, 2013, p.26.
[4] 参见［英］诺亚·霍洛维茨《交易的艺术：全球金融市场中的当代艺术品交易》，张雅欣、昌轶男译，大连：东北财经大学出版社，2013年，第29页。对此，霍洛维茨还更进一步论述说："严格意义上来说，艺术品是不能被划分为商品的，这是因为：大多数艺术品都是独一无二、不可复制的（个别可复制的媒体艺术品如照片、电影、录像等除外）；拥有艺术品本身并不能产生经济价值（这与持有股票可得到分红或租赁房产可得到租金不同）；艺术领域里并没有金融衍生品市场（艺术品不能被短期出售）；艺术品的流动性较低，并受到高额保险、保存维护、运输及交易成本等因素的限制（这使艺术品在持有状态下被认为是资金流动的负资产）；外部因素如死亡、离婚、负债等对艺术品市场的供应影响相对较大。"参见25页。

一幅更为复杂和丰富的图景。

文化社会学家认为，我们可以将文化视为"意义制造"（meaning-making）的过程。斯皮尔曼旗帜鲜明地提出："文化社会学是关于意义制造的学问。文化社会学家探索意义制造如何发生，为何意义会变化，意义如何影响人类行为，以及意义制造在社会融合、控制和抵抗中发挥重要作用的方式。"[1]格里斯沃尔德的观点与斯皮尔曼一致。在她看来，"文化社会学的兴起有很多原因。最普遍的原因是仅仅用物质因素来解释人类行为或捕捉人类经验的内在局限性。因此，现在很多社会学家不仅将人看作理性的行动者，也看作意义的制造者"[2]。在这里，我们可以看到，文化社会学不同于以往社会学的关键之处就是它将人看作"意义的制造者"。换言之，"意义"是文化社会学的特征和要义之所在。正因为此，格里斯沃尔德才会宣称："文化社会学寻找的是社会意义。在我们的文化菱形中，意义连接起了文化客体和社会世界。"[3]

但是，文化社会学却很少关注艺术价格问题。维尔苏斯指出："文化社会学很少考虑像价格这样的经济现象所蕴含的符号内容。"[4]因此，维尔苏斯将文化社会学扩展到了艺术价格这个新领域。他将价格放在文化与意义的语境中进行研究，呈现出了艺术价格的丰富象征意义。维尔苏斯指出："价格是嵌入在意义的网络中的，而不仅仅是嵌入社会网络中。"[5]在维尔苏斯看来，价格并非只具有单纯的经济含义，它还"蕴含着某种符号含义"[6]。正因如此，"价格永远是多义的"[7]。

对艺术市场的参与者而言，价格并不仅仅是经济价值的体现。对收藏家而言，艺术品的买入价和现价之间的差额成为衡量其审美眼光的重要标准，由此决定了他在收藏界的地位。对画廊商人亦然。对艺术家而言，价

[1] Lyn Spillman, "Introduction: Culture and Cultural Sociology", p.1.
[2] 重点号为笔者所加。参见 Wendy Griswold, *Cultures and societies in a changing world*, xii.
[3] Wendy Griswold, *Cultures and societies in a changing world*, p.21.
[4] [荷]奥拉夫·维尔苏斯《艺术品如何定价：价格在当代艺术市场中的象征意义》，何国卿译，南京：译林出版社，2017年，第13页。
[5] 同上。
[6] 同上书，第4页。
[7] 同上书，第10页。

格同样具有分级作用。艺术品价格高的艺术家，人们一般认为其水平也高，艺术品水准也高；反之亦然。维尔苏斯指出，价格成为确认艺术品商人、收藏家和艺术家地位等级的重要标志。

在艺术市场的参与者眼中，价格也承载着道德内涵。他们会根据自己的立场将一些价格定义为道德的，而将另一些价格视为不道德的。涂尔干在其《宗教生活的基本形式》中，提出了神圣与亵渎之间的对立冲突关系。维尔苏斯认为，这种神圣与亵渎的对立在艺术市场中普遍存在，这其中也包括艺术价格。

在艺术商人看来，价格具有不同的类型，它们的道德意义并不相同。他们将交易圈中的价格分为两类：一类是推广者的价格，被视为道德的，因为它是为了传播艺术，而非为了迎合市场；另一类是牟利者的价格，被视为不道德的，因为它不是为了发展艺术，而是为了赚取利润。前者通常是画廊的价格，后者则是拍卖行的价格。前者是一级市场的价格，后者是二级市场的价格。维尔苏斯指出："两个圈子的价格水平差异不仅是量上的，更是质上的。画廊老板对他们自己的画廊价格做了不同于拍卖价格的解释，并且赋予这种价格以更多的道德内涵，此种内涵产生于画廊关怀、保护艺术家的角色。与此相反，拍卖价格是一种牟利者的价格，牟利者汲汲于从艺术品买卖中快速获利。"[1] 换言之，前者的价格属于神圣的艺术世界，后者的价格则属于亵渎的商业世界，两者之间存在着尖锐对立。

正因如此，与拍卖行仅仅将艺术视为商品的操作方式不同，画廊商人会有意地控制艺术品的商品属性，以保护它的艺术属性。首先，他们将画廊的前厅设计得像博物馆的展览空间，而不像商场，以此隐藏艺术品的商业属性。其次，他们还会有意控制艺术品的收藏历程，避免它沾染铜臭气。有的艺术商人坚持只与三类收藏家在二级市场上交易，即 3D 收藏家：死者（Death）、离婚者（Divorce）和负债者（Debt）。[2] 在他们看来，这是收藏家售出藏品的正当理由，否则就可能有牟利的嫌疑。总之，艺

[1] [荷]奥拉夫·维尔苏斯《艺术品如何定价：价格在当代艺术市场中的象征意义》，第 123 页。
[2] 同上书，第 53 页。

商人的价格是神圣的，而拍卖行的价格则是亵渎的。前者关注艺术，后者关注商业，他们的艺术价格具有截然不同的道德内涵。

但是，这只是先锋画廊商人赋予艺术价格的道德内涵，并不具有普适性。在艺术市场中，不同的角色对艺术价格的道德内涵的理解可能完全不同。布尔迪厄指出，在艺术市场中存在着艺术品大规模生产和小规模生产的对立。维尔苏斯采用布尔迪厄的分类法，用"先锋艺术"和"传统艺术"来代表这两个对立的圈子，并且划分出先锋画廊商人和传统画廊商人。他指出，传统画廊商人宣称自己的艺术价格才是道德的，他们强烈斥责先锋画廊商人，认为他们既傲慢又势利，是不道德的。而传统画廊商人是将艺术带给广大观众的传道者，是"致力于将阳春白雪的艺术带进寻常百姓家的传道者"[1]。维尔苏斯指出，艺术市场不仅具有商业的轴心和艺术的轴心，它还有一个道德的轴心。但这里的"道德"并不具有普适性，而是"公说公有理，婆说婆有理"。无论是传统艺术品商人、先锋艺术商人，还是拍卖行，他们都为自己的价格寻找到了道德话语的支撑。[2]

除了艺术市场的具体参与角色外，价格也具有多重象征意义。首先，某个国家的艺术价格与该国家在国际艺术界中的地位息息相关。艺术价格上涨或处于高位，是国际地位的一种象征。其次，艺术价格还与艺术界在整个社会中的地位相关。艺术的高价可以提升艺术在世人眼中的地位，会影响整个社会的资源分配，从而有利于对艺术品的保存。因此，维尔苏斯指出："价格是悬置于一个'意义之网'中的，其非人格化的、纯商业的含义只是其诸种含义之一。……换言之，价格机制不仅是一种资源配置系统，也是一种类似于语言的符号交流系统。"[3] 可以说，价格本身是会说话

[1] [荷] 奥拉夫·维尔苏斯《艺术品如何定价：价格在当代艺术市场中的象征意义》，第65页。
[2] 在古代书画市场中，这种道德内涵更为强烈。中国古代的文人都耻于言利，因此很多书画的价格都无法查索。项元汴喜欢在书画后面留下"其值××金"的记语，也被人嘲笑"俗甚"。甚至，后来他所记录的书画价格也被人挖去，如褚遂良的《临王献之飞鸟帖》，后面的记语是"项元汴真赏，其值□□□"。这说明了书画价格具有消极的道德意义，因此文人士大夫避之唯恐不及。与此同时，根据维尔苏斯的研究，西方艺术市场中普遍存在着按照尺幅定价的现象。叶康宁《风雅之好——明代嘉万年间的书画消费》，北京：商务印书馆，2017年，第32—33页。
[3] [荷] 奥拉夫·维尔苏斯《艺术品如何定价：价格在当代艺术市场中的象征意义》，第205页。

的，它所具有的象征意义，即其多重含义，对艺术品的实际定价产生了很大的作用。

在威廉·格兰普看来，艺术品与其他商品没有什么差别，同样会受到供需法则的影响。因此，当艺术品供不应求时，价格自然会提高；当艺术品供过于求时，价格自然会降低。但是，由于艺术价格的多义性，艺术市场有时就不受供需法则影响，艺术品的定价会存在诸多"反常"。

一般而言，当供大于求时，商品会降价，以便促进销量。但是，在艺术市场中，"降价"却是禁忌。换言之，即便供大于求，艺术品也不会降价销售。这是因为价格不仅仅具有经济意义，也具有象征含义。价格下降不仅会影响艺术品的投资回报预期，也是作品价值下跌的信号。若此，收藏家的审美眼光就受到了质疑，他在收藏圈子里的地位会受到影响，进而会影响艺术家的自尊；艺术家作品的品质受到了影响，他也脸上无光了。在普莱特纳看来，价格成为艺术品成败与否的关键。他指出："艺术类的商品和其他商品不同，普通消费者没有办法仅仅通过视觉形象来判断作品的好坏，而价格取而代之成为衡量作品优劣的标志。"[1]正因如此，票价不能随意降低。他进一步指出："歌者的出场费用是其受欢迎程度的重要指标，降低票价即意味着实力下降。"[2]这是在音乐表演中存在的降价禁忌。对此，盖瑞·法恩也有相似的论述，他举例说："一位圣路易斯的当代艺术经销商半开玩笑地与一位艺术家闲聊说：'我们先给它定价为一千二百美元。如果卖不出去，我们就会抬高到一千八百美元。'"[3]。这也暗示了降价的禁忌。[4]与此相关，低价也并不意味着人们会蜂拥而上抢购，因为低

[1] Stuart Plattner, *High Art Down Home: An Economic Ethnography of a Local Art Market*, University Of Chicago Press, 1996, p.15.
[2] Stuart Plattner, *High Art Down Home: An Economic Ethnography of a Local Art Market*, p.15.
[3] [美]盖瑞·阿兰·法恩《日常天才：自学艺术和本真性文化》，第263页。
[4] 维尔苏斯所说的艺术品的降价禁忌只是对平稳运行的艺术市场有效，当遭遇金融危机，艺术市场进入震荡期，艺术品价格可能会出现大范围下降。1991年，当日本经济泡沫破灭时，日本收藏家高价购入的印象派作品价格大幅下降；2009年，在全球遭遇金融危机时，当代艺术家的作品价格也出现大幅下滑。由此可见，并非在所有时期的艺术市场都会遵循"降价禁忌"。此外，从长时段来看，维尔苏斯所说的"降价"禁忌并不存在。比如，顾复就在其《平生壮观》中，记录了祝允明的作品的价格变化："（祝允明）当日声名迈三宋而上接鸥波，洵不虚矣。不百年而董宗伯挺出云间，希哲声价减其（转下页）

价本身也具有复杂的符号含义。它可能被视为难得的抄底机会，如果这样，人们就会购买；但它也可能会被视为质量不佳的象征，如果这样，需求会减少，而不是增加。正如约瑟夫·斯蒂格利茨（Joseph Stiglitz）所言："当价格降低时，需求会减少，而不是增加，因为较低的价格可能被解释为较低质量的信号。"[1]

与此相对，当供不应求时，商品就会涨价，以便获取更多的利润。但是，对同一个艺术家，在艺术市场上一般都是按尺寸来定价的，这阻碍了价格上涨的空间。在维尔苏斯看来，这种规则是反常的，因为它使得艺术品商人无法根据供求关系提价获利。但是，画廊商人按照尺寸定价，避免同样尺寸定价不同，是有其充分理由的。因为如果允许出现价格差异，画廊老板将传递出所展出作品存在质量差异的信号，这是应该避免的。[2]与此相关的是，高价也有丰富的符号意义。这是成功的标志，因此艺术品商人和艺术家都有意地制造稀缺性，以便提升艺术品的价格。艺术家会将此视为自己职业生涯进步的标志，而收藏家则将此视为自己具有审美眼光的体现。

正因如此，对艺术家的作品进行定价成了一个难题，定价过高，艺术家的职业生涯可能没开始就断送了；定价太低，又可能会让艺术家永远留在市场底层。总之，价格的符号意义并非单一和确定，而是有其复杂和丰富的一面：

> 价格的意义从根本上是不清晰的。因此，画廊老板身处意义之网中，当价格开始导致误解、混淆和争论时，这一意义之网可能成为

（接上页）五六，再数年而王相国继起孟津，希哲声价顿减七八。呜呼。吾夫子所以畏后生也。"不仅是祝允明这样的著名画家在长时段中会有价格的起伏，出现"声价顿减"，还有不少当时的名家，后来会变成"邪学"，从而价格遭遇断崖式的下跌。汪肇的画作曾经"每一轴价重至二十余金"，但是，到了万历年间，"一幅烦当银一两"，"落差之大竟达二十倍"。换言之，维尔苏斯所说的降价的禁忌，只在共时的层面上有效，而在历时的层面上则可能难以成立。参见叶康宁《风雅之好——明代嘉万年间的书画消费》，第128、134页。

[1] [荷]奥拉夫·维尔苏斯《艺术品如何定价：价格在当代艺术市场中的象征意义》，第212页。
[2] 在中国古代，书法作品就存在"约字以言价"的现象，即按照每个字来计价。这与维尔苏斯揭示的现象是一致的，尽管其背后的理由可能有所不同，这值得进一步探讨。

符号的雷区。对一些人来说，艺术品的高价可能被看成作品质量的信号，对另一些人来说，它也可能被嘲笑为虚浮作伪的象征。对于一些收藏家来说，低价是有吸引力的，因为它包含了成为一个价值发现者的自豪；而另一些买家可能因为低价而感到不确定。[1]

维尔苏斯认为，价格是一个社会事实，而不仅仅是一个经济事实，"通过区分不同类型的价格，或者通过以不同的价值系统与拍卖价格和画廊价格相关联，艺术品商人将定价转变成为一种充满意义的活动"[2]。因为艺术市场中的参与者各有其立场，因此"价格可能同时具有多种不同的含义。从这个角度来看，价格与其他符号别无二致"[3]。

可以说，在文化社会学家的眼中，维尔苏斯看到了艺术价格所具有的丰富性和复杂性。艺术价格仿佛是会说话的，并且说出了很多信息。就此而言，维尔苏斯功莫大焉。正如卡林·瓦尔森（Calin Valsan）所说："当我们将艺术价格视为叙事和象征时，我们获得了一种全新的视野。如果我们用价格的意义来取代价格的决定因素，我们就进入了一种文化经济学的语境。维尔苏斯令人信服地探讨了语言哲学：如果价格的意义是它在语言中的应用，那么我们可以认为，价格会创造价值，正如它们会反映价值一样。"[4]

维尔苏斯对艺术价格的研究表明，艺术价格与艺术价值之间的关系非常复杂。一方面，艺术价格是艺术价值的一种衡量工具；另一方面，艺术价格本身并非仅仅依据艺术价值而来，它是一种众多角色参与的社会建构，具有多义性。甚至，在对艺术进行定价时，商人还会有意避开艺术品质因素。维尔苏斯指出，作品的材质、艺术家的特征、正式机构的认可度等都会对价格产生影响。在对艺术作品进行定价时，画廊老板所依赖的是"定价脚本"。维尔苏斯进一步指出，这个定价脚本并不是依靠作品的质量

[1] [荷] 奥拉夫·维尔苏斯《艺术品如何定价：价格在当代艺术市场中的象征意义》，第 229 页。
[2] 同上书，第 203 页。
[3] 同上书，第 221 页。
[4] Calin Valsan, review, *Journal of Cultural Economics*, No.30 (2006) 30, pp. 165—168.

来定价的,而是依赖其他因素:"这种定价脚本的关键优点在于,它们是基于诸如艺术家声誉、作品尺寸等容易测量的因素,而不是按照作品的质量来衡量作品价值的。事实上,艺术品一级市场最令人吃惊的惯例就是,无论什么时候都避免按照作品质量进行定价。"[1]维尔苏斯观察到,在对艺术价格的影响因素中,艺术家的分量越来越重,艺术品的分量则相对变轻:"艺术家特征相比作品特征来说是更强的价格决定因素。"[2]因此,它不能与艺术价值直接画上等号。

三、文化社会学视野中的艺术奖项

这是一个奖项狂热的年代。高尔·维达尔(Gore Vidal)说,美国"设立的奖比作家还多";澳大利亚诗人彼得·波特(Peter Porter)说,在澳大利亚有如此多的奖,以至于"在悉尼,很少有作家没有获得过一项奖";一个英国作家开玩笑说,在参加布鲁姆伯利的盛大文学典礼时,他是"在场的从未赢得过一项文学奖的两个小说家之一"。[3]根据盖尔的标准参考书《奖项、荣誉和奖金》,每6小时就会增加一项额度700美元以上的奖。根据英格利斯的统计,迈克尔·杰克逊从1979年到2000年间一共获得了240多个项奖,这意味着在他这20年的演艺生涯中,他平均每月获奖一次。用《爱丽丝梦游仙境》中"嘟嘟"的话来说:"每个人都赢了,每个人都有奖。"

英格利斯是宾夕法尼亚大学英文系教授,他的著作《声望经济学——奖金、奖项和文化价值的流通》一书就聚焦于文化领域的文学奖和艺术奖,从社会学视角讲述了现代文化生活中一个尚未被人讲述的重要故事。

在英格利斯看来,对奖项的狂热并非仅仅源于文化活动的增加,因为奖项的增加速度远比文化活动的增加速度要快。1901年开始颁发的诺贝尔

[1] [荷]奥拉夫·维尔苏斯《艺术品如何定价:价格在当代艺术市场中的象征意义》,第152页。
[2] 同上书,第159页。
[3] James English, *The Economy of Prestige: Prizes, Awards and the Circulation of Cultural Value*, Harvard University Press, 2005, pp.17-18.

文学奖便是一个标志性事件。尽管奖项激增，但是没有什么奖的影响力比诺贝尔奖更大。英格利斯主要以诺贝尔文学奖为基准，探讨了奖项"激增的逻辑"。

首先是模仿效应。既然文学领域有诺贝尔奖，为什么艺术领域不能有？于是，"在某个领域还没有诺贝尔奖"便成了这个领域设立一项"诺贝尔奖"的理由。就艺术领域而言，1987年日本设立了"日本皇家世界文化奖"，号称"艺术界的诺贝尔奖"。但是，仅仅几年之后，另一个"艺术界的诺贝尔奖"——"莉莉安·吉许奖"又横空出世了。这种模仿的逻辑无处不在，渗透到了文化领域的各个层面。英格利斯说："既然油画画家已拥有他们的全国性荣誉，为什么陶瓷画家不能有呢？既然微型电影和情景短片的制作者有资格获得国际奖项，为什么那些制作音乐视频或电视广告的人不能呢？"[1]于是，文化领域的各个分支都有了自己的"诺贝尔奖"。

其次是分化现象。有一些奖项是出于对之前的奖项不满而设立的。比如美国首先有了普利策奖，后来有了被视为"反普利策奖"的国家图书奖，再后来又有了既"反普利策奖"又"反国家图书奖"的国家图书批评界奖。在此，这些新奖项都是"通过反思它所崇敬的前辈的失误或缺陷"[2]来设立的。但是，这些新奖项与其所针对的前辈奖项之间的靠拢趋势也十分明显。例如，在国家图书批评界奖建立后的第6年，即1981年，这三个奖就颁发给了同一部小说。在作者看来，这又为后来设立新的奖项埋下了伏笔。每一个奖项，都会填补一个空白。但与此同时，也会使得设置另一个新奖变得合法和必要。

如果说诺贝尔奖是文学艺术领域奖项的典范，那么奥斯卡奖则是偏向"娱乐"的文化领域奖项的榜样。在英格利斯看来，前者是慈善模式，一般都是慈善家为了留下名声而设立的；后者则是商业模式，背后有着金钱的驱使。在以奥斯卡奖为榜样的这一领域，同样存在着"激增的逻辑"。例如模仿现象，美国的奥斯卡奖激发了其他各国设立类似的奖项：法国的

[1] James English, *The Economy of Prestige: Prizes, Awards and the Circulation of Cultural Value*, p.63.
[2] Ibid.

恺撒奖、加拿大的天才奖、中国的金鸡奖等。甚至在成人电影领域，也有了自己的"奥斯卡奖"。又如分化现象，由于不满奥斯卡奖，人们设立了其他独立电影奖，尽管这些独立电影奖也可能会在后来向奥斯卡奖靠拢。

但是，"娱乐"领域也有自身的特点。在英格利斯看来，这就是：为娱乐颁发的奖，本身就变成了一种极具商业价值的"娱乐"。奥斯卡颁奖典礼就是印钞机，可以让电视台赚得盆溢钵满。1998年，收看奥斯卡颁奖活动的观众多达5700万人。据新闻报道，2013年奥斯卡颁奖活动的广告时段被出售一空，30秒广告的价钱是180万美元。颁奖节目成了电视台的摇钱树，因此电视台甚至为了提高收视率而有意设置新奖。在这种娱乐奖项本身娱乐化的前提下，奖项"激增的逻辑"又有了新的方向：设立最差奖。如果说奥斯卡奖是最佳奖，那么金酸莓奖则是最差奖。而很多年度最差奖也就顺着这种逻辑层出不穷，如作者所列举的文学中的年度最差图书奖、年度最差翻译奖、年度最差学术著作奖等。

人们在看待文化领域的这些奖项时，主导性的视角就是"艺术守护者－艺术入侵者"视角：这个奖项是捍卫了艺术，还是污染了艺术呢？艺术入侵者主要是指金钱，有时也可能是指政治。英格利斯说：

> 一方面，人们说文化奖奖励了卓越；宣传了"严肃的"和"优质的"艺术（因此鼓励了可能稍显俗气的公众去消费高层次的文化产品）；它们帮助了生活艰难、鲜为人知的艺术家（因此在"后保护人时代"提供了一种赞助系统）；创造了一个论坛，用以展示各种文化团体的荣耀、团结和庆典。另一方面，人们说文化奖系统地忽略了卓越，奖励了平庸；将严肃的艺术追求变成了毫无体面的赛马和营销伎俩；对那些名声和职业生涯早已稳固的艺术家投以不需要的关注；提供了一种封闭的、精英化的论坛，在那里，文化界的圈内人参与到影响力的叫卖和利益的相互交换中去。[1]

[1] James English, *The Economy of Prestige: Prizes, Awards and the Circulation of Cultural Value*, p.25.

英格利斯虽然是文学批评家出身，但却展现了社会学家"价值中立"的立场。他自己并没有参与到这场争论中去，因为他的目的不是"判断文化奖是一笔财富还是一种麻烦，它们是否授予了值得的或不值得的作品或艺术家，以及它们是提升了还是败坏了人们的趣味和艺术家的追求"[1]，而是作为旁观者对此进行客观观察，对奖项的整个体系进行分析。换句话说，他所关心的是事实，而非价值。因此，他超越了这种主导性的二元对立视角，揭示了被这种视角所遮蔽了的"中间地带"。在英格利斯看来，这种视角"对奖项和一般文化生活所揭示的内容，远远少于其所掩盖的真相"[2]。他揭示"中间地带"的方法是将被忽略了的更多角色考虑在内。他由此批评了当前文化研究和文化批评的不足，即要么文本化，太过于细微，要么全球化，太过于宏大，而没有关注处于"中间地带"的官员、职员、赞助人、文化管理人员等。在这里，他的研究方法是社会学式的。

2010年，英格利斯曾在宾夕法尼亚大学英文系讲授"文学社会学"的课。在我看来，尽管他借用了布尔迪厄的"资本"等关键概念，但他之所以在奖项研究中取得重大突破，还是因为他离社会学家贝克尔更近。他的研究方法可以说与贝克尔在研究艺术时使用的方法如出一辙——贝克尔正是将人们忽略了的角色纳入了分析的视野，才建立起他的"艺术界"视角。贝克尔认为，关注被人忽略之处，正是建立新理论的起点。而英格利斯也是将被人忽略的处于"中间地带"的奖项管理人员纳入了分析之中。他说："主导的'艺术 vs 金钱'视角忽略了中间人，即奖项管理人员或者职员。他们特殊的利益既不与艺术家的利益一致，也不与出版商、制作商和市场营销人员的利益一致。他们直接的关切既不是美学的，也不是商业的，而是致力于使他们负责的奖项在其所在领域的全部奖项之中脱颖而出，出类拔萃。"[3]

如果说"艺术守护者"涉及的是奖项与艺术的关系，"艺术入侵者"涉及的则是奖项与商业、政治等的关系，那么，英格利斯在将奖项管理人

[1] James English, *The Economy of Prestige: Prizes, Awards and the Circulation of Cultural Value*, p.26.
[2] Ibid., p.11.
[3] Ibid., p.153.

员纳入分析时,则将关注点转移到了奖项与奖项之间的内在关系。在文化生产领域,奖项与奖项之间是存在着竞争关系的,所有的奖项都拼命维护或试图改善它们自身的地位。由此,他进入了奖项产业未曾被人留意的"中间地带"。

在英格利斯看来,一个奖项能够存活下去并不容易,因为一个奖项并非只意味着奖金,还涉及运作这个奖项本身所需要的巨大的人力和财力。英国橙色小说奖每年颁发的奖金是 3 万英镑,但是运作这个奖项的费用则高达 25 万英镑。范·克莱本国际钢琴比赛为一等奖颁发的奖金是 2 万美元,但是运作这个奖项的费用则高达 300 万美元。这就是很多奖项会中途消亡的原因:起初设立奖项的人只想到了奖金,而没有想到维护一个奖项的费用竟然是奖金的十倍甚至百倍。

因此,在这种严峻的态势下,为了能让奖项出名,以便于在文化领域有立足之地,奖项管理人员绞尽了脑汁,甚至不惜采用丑闻策略。英格利斯以英国布克小说奖为例,对此进行了说明。英国布克小说奖设立之时,小说领域已有很多其他奖项,但是布克小说奖却在众多奖项中脱颖而出。它的奖金并不是推动它成功的主要因素,因为和它同样奖金甚至奖金比它多的小说奖也不在少数;它是新设立的奖项,所以也没有太多历史资本,与其他同类奖项也并无太大差别。但是,从 1971 年开始,布克小说奖开始出现一年一度的丑闻,有时甚至是奖项管理人员有意放出的。这些逐渐系列化的丑闻吸引了越来越多人的关注。对此,奖项委员会并没有感到沮丧,而是欢欣鼓舞。因为丑闻,布克小说奖的一切都改变了,"出版商不再抱怨入门费,有声望的裁判也更容易找到了,布克公司也高兴地续签了 7 年的赞助协议。又过了几年,BBC 就决定播放颁奖典礼了"[1]。

对于布克奖的这些丑闻,一般评论者认为:布克小说奖经历风雨,从丑闻的风暴中挺了过来。但英格利斯并不这么认为,他认为丑闻才是布克小说奖真正活下来的主要原因。他说:"丑闻是布克小说奖的血液。"[2] 他

[1] James English, *The Economy of Prestige: Prizes, Awards and the Circulation of Cultural Value*, p.206.
[2] Ibid., p.208.

对此提供了一个有趣的佐证：1992年，布克小说奖风平浪静，让人感到沉闷。但是，在颁奖现场，当两个获奖者致辞结束之后，一个提名者伊恩·麦克尤恩（Ian McEwan）带着随行人员离开了颁奖现场。对此，有人写道："这下可让人放心了，毕竟，1992年的布克小说奖也有它的丑闻。"[1]

当然，英格利斯探讨的处于"中间地带"的角色并非仅限于奖项管理人员，还有奖项的裁判、奖品制造商和制作人员、颁奖城市等等，他们也都有自己的利益和考量，也会与文化领域的其他各种角色存在合作、冲突或妥协，这使得围绕奖项的这场"游戏"变得更为复杂。以下就以裁判为例进行简要说明。

首先，裁判与奖项管理人员之间存在着合作和冲突的关系。就合作来说，担任著名奖项的裁判，对担当裁判的人来说是一种履历上的荣誉。而奖项能请到著名裁判，则是奖项管理人员的荣誉。在这点上，他们是互相合作的。但两者之间也存在着冲突，如在广告评奖中，裁判评奖根据的是广告的创意，但是奖项管理人员颁奖依据的则是广告的类别，如最佳汽车广告、最佳银行广告。对于制作广告的人来说，这样的头衔更具吸引力，更能吸引他们参与评奖。正如克里奥广告奖的主管所说："对于一个广告公司来说，如果他们想获得一个汽车公司的合作协议的话，他们说他们去年做了最好的汽车广告比说做了最幽默的广告要有效力得多。"[2]

其次，裁判与裁判之间虽有合作，但也存在着冲突。很多奖的评选程序都是分初评和终评，有时（虽然很少见）终评裁判并不信任初评裁判，会从初评裁判淘汰的作品中选择获奖作品。比如，诗人威斯坦·休·奥登（Wystan Hugh Auden）担任"耶鲁年轻诗人"评委期间，他选中的诗集往往是入围作品之外的。这曾惹得在他之前进行预选的裁判愤然辞职。另一个诗人爱丽丝·富尔顿（Alice Fulton）在担任惠特曼奖的评委时，也对初评裁判没有信心，要求看200部被刷掉的诗集，并从中选择了胜出者。

那么，奖项和价值之间是什么关系呢？在大部分人看来，文化领域的

[1] James English, *The Economy of Prestige: Prizes, Awards and the Circulation of Cultural Value*, p.214.
[2] Ibid., p.132.

第十章 艺术价值的衡量

奖项就像运动场的冠军一样，被认为是一个艺术家最有说服力的证明。因此，人们往往认为决定艺术家的是奖。我们会说："昨晚去世的是一位奥斯卡奖最佳女演员，享年86岁，或者是一位普利策奖获得者。"[1] 这种奖项观念是以体育竞技为基础的奖项观念，正因如此，才有人将诺贝尔文学奖称为"文化奥林匹克"，奥斯卡奖称为"娱乐界的超级碗"。也正因为有这样的观念，才会有人为没有获过重要奖项的重要艺术家鸣不平，甚至为其获奖而积极奔走。1987年，莫里森（Toni Morrison）的小说《爱人》错失美国国家图书奖和国家图书批评界奖。这时，诗人朱恩·乔丹（June Jordan）等认为，重要的奖项是对莫里森文学成就的唯一证明。他们四十多人一起在《纽约时报书评》上发表了一封信，为莫里森争取奖项。于是，1988年，莫里森的《爱人》获得了普利策小说奖。这种奖项与价值之间的等同关系，在全球化时代更是得到了强化。我们对于国外艺术家成就的衡量，往往只能通过他们所获得的奖项。

然而，这种简单地在奖项和价值之间画等号的做法，却面临着很多挑战。就拿诺贝尔文学奖来说，虽然它在历史上授予了很多著名的作家，但它却对很多大师视而不见，诸如托尔斯泰、哈代、易卜生、卡夫卡、普鲁斯特、瓦莱里、里尔克、乔伊斯等。甚至还有人，即便获得了诺贝尔文学奖，也拒绝领取，比如萨特。获得了文学最高奖就一定像奥运冠军一样，是最优秀的了吗？文学价值和艺术价值可以像体育比赛那样排名次吗？英国特纳奖奖金2万英镑，奖励的是年度最佳艺术家；而K基金会建立的英国最差艺术家奖奖金则为4万英镑，奖励的则是年度最差艺术家。尴尬的是，这两个奖有时会颁发给同一个人，比如雷切尔·怀特里德（Rachel Whiteread）。那么，怀特里德是英国最佳艺术家，还是最差艺术家呢？英格利斯说："最好与最坏、最严肃与最轻浮、最合法与最商业之间的界限，已经不再是那么清晰可辨了。"[2]

由此，我们可以说，文学和艺术的价值从来都不是确定的，从来也不

[1] James English, *The Economy of Prestige: Prizes, Awards and the Circulation of Cultural Value*, p.21.
[2] Ibid., p.233.

是内在的。它们从来都是人赋予的,从来都存在于人们的阐释之中。而奖项则是人们赋予价值的一种方式,尽管它用起来并不完美,但却是人们所能找到的最好用的方式之一,因为它是确定的。因此,文学奖和艺术奖的设立,正是为了将不确定的价值确定化。这是一项不可能完成的任务,也是人们对奖项有各种矛盾冲突观点的根源。

四、衡量不可衡量之物的难度

在如何看待艺术价格上,历来存在着"资本派"和"艺术派"之分。经济学家一般都会贯彻资本的逻辑。在他们的眼中没有艺术,只有价格。对他们而言,艺术与其他商品无异。与其相反,在艺术家和人文学者看来,艺术不是商品,不能用价格来衡量。将艺术还原为商品,将艺术的美学价值还原为经济价格,这抹去了艺术的光晕,粗暴地伤害了艺术。西美尔曾说:"金钱主宰趣味、推动人和事物运行的程度越高,为了金钱而被生产出来,并以金钱的标准来评价的事物越多,人与人、物与物之间的价值差别就越少能被人们所认识。"[1]据此而言,将艺术和价格联系在一起,实际上是将艺术的品质差异转化成了金钱数量的差异,在这个过程中,金钱将艺术吞没了。这正如奥拉夫·维尔苏斯指出的:"通过价格机制,一切实质性的差别都被认为可以划归为数量上的差异,市场就这样将那些被认为不能通约的艺术价值用货币的数量通约化了。"[2]

在维尔苏斯看来,新古典主义经济学家的观念则可以称为"一元论",艺术家和人文学者的观念可以称作"对立论"。在前者眼中,资本逻辑将艺术逻辑彻底吞没,两者是一元的;在后者眼中,艺术逻辑抵抗着资本逻辑的入侵,两者是对立的。诺亚·霍洛维茨曾描述了在经济界人士与艺术界人士之间存在的这种类似对立:"经济界的人总是把投资风险和回报挂在嘴边,即使提到艺术,他们所指的也只是巡回拍卖展上的画

[1][荷]奥拉夫·维尔苏斯《艺术品如何定价:价格在当代艺术市场中的象征意义》,第172页。
[2]同上书,第4页。

作；对于艺术界的人来说，绘画仅仅是一种传统的多元文化实践，而艺术品投资简直就是对艺术的一种贬低。"[1] 由此可见，对于艺术价格，经济学家和经济界人士的关注点落在了价格上，艺术在其中隐没了踪影；而艺术家和人文学者的关注点则落在了艺术上，他们批判和抵制价格对于艺术的侵蚀。我们可以将前者称为"资本派"，将后者称为"艺术派"。维尔苏斯认为：

> 艺术品市场被理解为一个由两种相互冲突的逻辑共同形塑人类行动的场所：艺术的逻辑和资本的逻辑。艺术的逻辑被理解为一种"重质不重量"的逻辑，它围绕着纯粹的符号、想象或意蕴深邃的商品展开，这些商品的价值不能被定量地衡量，尽管它们在市场上具有金钱价值。资本市场的逻辑则相反，它是一种"重量不重质"的逻辑，围绕着人类活动的商品化和定量化展开。[2]

可以说，这不仅是针对艺术价格的说法，对艺术奖项也基本适用。在衡量艺术价值这个不可衡量之物时，前者认为这是可行的，后者则认为这是不可能的。前者强调衡量工具的效用，它放之四海而皆准；后者则强调被衡量之物的特殊性，它无影无形，难以把握。尽管他们之间存在着矛盾，但都关注衡量的结果——它是否有效？它是准确的还是错误的呢？对于两者之间的争论，社会学家无意于介入其中，站在任何一方。他们将目光从衡量结果上移开，力图揭示衡量工具（艺术价格或文化奖项）的具体形成过程和运用逻辑。维尔苏斯从文化社会学出发，揭示了艺术价格的复杂形成过程；英格利斯则从文化社会学出发，揭示了艺术奖项的具体形成逻辑。这都使我们对艺术价值的衡量过程有了更丰富的认识和理解。

因此，无论是艺术价格，还是艺术奖项，它们与艺术价值之间都具有非常复杂的关系。一方面，它们是衡量艺术价值的标尺，人们倾向于将艺

[1][英]诺亚·霍洛维茨《交易的艺术：全球金融市场中的当代艺术品交易》，第3页。
[2][荷]奥拉夫·维尔苏斯《艺术品如何定价：价格在当代艺术市场中的象征意义》，第30页。

术的价值量化为数字或奖杯。另一方面,这把标尺并不完美,并非总能准确反映艺术作品的价值。

 从社会学角度来看,我们可以清晰地看到人们运用这把标尺的现实逻辑,它绝非完全客观中立,也绝非简单纯粹,而是具有非常复杂的面孔,由此我们才能对其有更深入的理解。换言之,社会学并非要对这样的标尺准确与否进行判定,而是要揭示人们运用此种标尺的现实与社会逻辑。我们不仅需要关注人们用什么来衡量价值,而且还要重视人们以何种方式来衡量价值,即衡量价值的具体过程。从这个角度来说,在新古典主义经济学视野中,艺术价值和价格简单地画上等号,就忽略了艺术价格的复杂性,也忽略了艺术价值衡量过程的复杂性。艺术价值和奖项简单地画上等号,也存在同样的错误倾向。无论是维尔苏斯的研究,还是英格利斯的研究,无疑都对此有充分的揭示,推动了我们对该问题的认识。

第十一章　艺术本真性的内在张力

本真性问题越来越成为文化和艺术领域的一个关键问题。在黑格尔的《美学》中，他触及了这一近代文化的重要问题。他区分了法国和德国对待传统艺术的不同方式。法国人更强调"让艺术家自己时代的文化发挥效力"，"把过去时代的客观形态完全抛开，换上现时代的特色"[1]。他们对自己时代的文化感到骄傲，因此，"凡是他们所爱好的都必须经过'法国化'"[2]。在法国的艺术里，"中国人也好，美洲人也好，希腊罗马的英雄也好，所说所行都活像法国宫廷里的人物"[3]。与此不同的是，德国人致力于"维持历史的忠实"，"它要尽可能地把过去时代的人物和事迹按照他们的实在的地方色彩以及当时道德习俗等外在情况的个别特征复现出来"[4]。因此，在德国的艺术中，"我们也要求对时代、场所、习俗、服装、武器等等都要忠实"[5]。

对黑格尔来说，法国人对待传统的态度偏向主观，而德国人对待传统的态度则偏向客观。前者难以产生客观的形象，后者则可能忽略现代文化和思想情感的意蕴。对黑格尔而言，"忽视前者和忽视后者都是不对的"[6]，两者应该结合在一起。黑格尔强调："艺术作品应该揭示心灵和意志的较高远的旨趣，本身是人道的有力量的东西，内心的真正的深处；它所应尽的主要功用在于使这种内容透过现象的一切外在因素而显现出来，

[1] [德]黑格尔《美学》，朱光潜译，北京：商务印书馆，1979年，第337—338页。
[2] 同上书，第339页。
[3] 同上书，第340页。
[4] 同上书，第341页。
[5] 同上书，第342页。
[6] 同上书，第343页。

使这种内容的基调透过一切本来只是机械的无生气的东西中发生声响。"[1] 在这里，黑格尔更看重主观精神的客观实现。两者虽结合在一起，但精神更重要，因此黑格尔指出："对于地方色彩、道德习俗、机关制度等外在事物的纯然历史性的精确，在艺术作品中只能算是次要的部分，它应该服从一种既真实而对现代文化来说又是意义还未过去的内容（意蕴）。"[2]

尽管黑格尔并未明确提出本真性的概念，但他已触及这一概念的内核：艺术本真性究竟是一种客观的本真性，还是一种主观的本真性？是一种物的本真性，还是一种人的本真性？为了回答这个问题，本章试图从艺术社会学、艺术人类学等角度梳理和提出一个初步分析框架。在笔者看来，艺术本真性问题以艺术流通为基本条件，具有两个基本维度，即物的维度和人的维度。从客观上来讲，艺术本真性具有物的限度；从主观上来讲，艺术本真性具有人的可能。因此，艺术本真性既不是物的客观品质，也不是人的主观想象，而是两者之间相互契合的产物。换言之，艺术本真性是艺术流通中发生在人与物之间的一种互动关系。艺术流通、物的限度和人的可能是艺术本真性的三个基本要素。

一、艺术流通

艺术本真性的出现与艺术流通密切相关。可以说，一个东西之所以是本真的，恰恰是因为它可能会变成非本真的。它之所以可能会变成非本真的，恰恰是因为它会流通。艺术流通是艺术本真性出现的前提，若没有艺术流通，它就一直是本真的，本真性就不会成为一个问题。所谓流通，就是在时间或空间中的迁移。无论是时间中的流通，还是空间中的流通，都会导致对原物状态的偏离，导致非本真状态出现，由此凸显原物的本真性特质。正因如此，本雅明在《机械复制时代的艺术作品》中将本真性精确地理解为原作的"此时此地性"[3]。所谓此时性，就是在时间上尚未发生流

[1]［德］黑格尔《美学》，朱光潜译，北京：商务印书馆，1979年，第354页。
[2] 同上书，第343页。
[3]［德］瓦尔特·本雅明《艺术社会学三论》，王涌译，南京：南京大学出版社，2017年，第48页。

通；所谓此地性，就是在空间上尚未发生流通。此时此地的艺术品最具本真性。而一旦它不在此时或不在此地，就可能导致非本真状态的出现。

首先，艺术流通会在时间维度中出现。从宏观方面讲，在历史上出现过的东西，后人力图重现它，难免会导致偏差，由此造成本真性问题。刘魁立指出："本真性是一个更侧重历时性的范畴，因为本真性是一个关心事物自身在演进中的同一性的范畴。有时间维度才有先后时间里是否保持自身同一的问题。"我们致力于继承和发扬文化传统，但我们是否是本真地继承和发扬它们，是大家都很关注的问题。这在非物质文化遗产保护中特别明显，因此，"遗产保护的问题，可以简化为保持本真性的问题"[1]。国内学界对原生态问题的讨论也与此密切相关。

其次，艺术流通也会在空间维度上发生。在全球化时代，人或物的空间流动使本真性成为一个越来越凸显的问题。20世纪30年代，赴英深造的熊式一曾将传统京剧《红鬃烈马》改编成英文舞台剧《王宝川》。他主要从文本内容和舞台形式两方面进行改编。就前者而言，在传统剧目中，王宝川抛彩球是非常重要的情节，彩球打中乞丐薛平贵被视为天意。在改译中，熊式一删去了"彩球抛楼"的情节，将二人的爱情自主权交给王宝川，薛平贵也不再是乞丐，而成了文武双全的青年。就后者而言，熊式一将中国传统戏曲改编得符合现代舞台表演，对原本"以歌舞演故事"的戏曲，他取其唱词含义而"翻译"成西方的"话"剧。该剧在西方舞台刮起一股"中国风"。在熊式一看来，这是一出彻头彻尾的中国戏，体现了原汁原味的中国文化，"完整详尽的传统故事、直译意译相结合准确传达的台词内涵、虚拟写意化的舞台布景、富有间离意味的检场人设置，尽管在内容和形式上均有所改编，也尽力传达出了中国传统戏曲美学的精髓，能够让西方人窥见中国传统文化的影子"，但对洪深来说，这出戏的本真性却丧失殆尽，"熊式一自以为保留了戏曲精髓又为适应西方而加以调适的部分，在洪深看来统统是不伦不类、为迎合而强行扭曲的姿态，根本算不

[1] 刘魁立《非物质文化遗产的共享性本真性与人类文化多样性发展》，载《山东社会科学》，第3期，2010年，第24—27页。

上是原汁原味的中国文化"。[1]在这种空间流通中，艺术本真性问题浮现出来。

由此可见，艺术本真性之所以出现，是因为本真性可能会丧失，而本真性之所以可能丧失，则是因为流通。如果没有时间或空间上的流通，艺术的此时此地性就不会变化，因此就不会丧失本真性，而艺术本真性也就不会作为问题出现。换言之，艺术本真性的根本前提是艺术流通，没有艺术流通，就不会有艺术本真性的问题。

从更深的层面而言，事物开始流通会使它的本真性发生变化，这是因为流通会成为事物的一部分，由此改变它的状态。江南水乡周庄就是一个典型的例子。在人们的观念中，周庄是最具本真性的江南水乡。它吸引了大批游客去旅游，当地的商业也随之繁荣起来。但是，当我们到了周庄，看到到处都是游客与商店，这还是最本真的江南水乡吗？周庄本是最具本真性的江南水乡，现在它反而成了本真性相对缺失的地方，这是因为它已经从一种较为封闭的状态转入了一种在地流通的状态。艺术领域也是如此。西蒙·福斯（Simon Firth）和劳伦斯·格罗斯伯格（Lawrence Grossberg）等学者认为，商业流通是导致摇滚乐本真性变化的关键因素。早期摇滚乐是充满本真性和创造力的。后来的摇滚乐则被商业收编，实现了商业化，变得不再本真。摇滚乐这种从反叛到风格化的转变，使它自身丧失了本真性。

二、物的限度

在艺术流通的过程中，艺术本身会发生变化。但是，这并不是说艺术本身一旦发生任何变化，都意味着本真性的丧失。如果问题这么简单明了，那么本真性就不会成为一个引起广泛争议的问题了。问题的复杂之处在于，艺术品要保持在一定的物的限度之内。就像山东煎饼，它具有基本

[1] 许昳婷、张春晓《论熊式一改译〈王宝川〉风波的跨文化形象学内涵》，载《戏剧艺术》，第3期，2018年，36页。

的物质属性。如果到了外地,有人拿火烧来当山东煎饼,这就超出了它的限度,使其不再具有本真性了。只有在一定的物质性范围之内,才是大家可以接受的山东煎饼。又如昆曲,它也有其基本的要求,如果以交响乐形式演奏《牡丹亭》,那就不再具有传统昆曲的本真性了。很明显,这已突破物的限度。因此,在艺术本真性所包含的要素中,物的限度是一个关键要素。就此而言,我们可以设想两个端点。一个端点是与原物的偏离尽可能小,以至于几乎可以恢复原物的状态,我们可以称之为原点;另一个端点是与原物的偏离尽可能大,以至于会突破原物的状态,我们可以称之为临界点。可以说,事物要具有本真性,应该位于两点之间。在演奏欧洲早期音乐时,出现了两种不同的倾向,它们都具有本真性,但对物的理解却有所不同,从而导致物的限度大小也产生了差异。

一种倾向的代表是古乐运动,他们将早期音乐的本真性理解为声音的本真性,用早期的乐器和技术来演奏,致力于恢复音乐声音的原状。对他们而言,"这种演出应与历史文献一致:音乐应该就'像它当时所是'的那样演奏"[1]。斯蒂芬·戴维斯(Stephen Davies)指出,对音乐作品的本真演出的目的是制造一种声音事件,制造"作曲家同代人所听到的音乐声音"[2]。为达到这个目的,他们甚至强调在原来的场地进行演出。威尼斯作曲家乔万尼·加布里埃利(Giovanni Gabrieli)的作品是为了在圣马可教堂演出而创作的,那里具有特别的音响效果。彼得·基维(Peter Kivy)认为,这样的作品一旦脱离这个特殊的场地,必然会"丧失一些明显的音乐品质"[3]。因此,为了完整获得作品的表现性品质,人们必须在那个环境中演出和欣赏它们。

此种倾向所理解的物主要聚焦于声音。为了制造出与以往相同的声音,就必须依赖原来的乐谱、乐器和演奏技术。这样的努力有其道理,但也面临不少质疑和挑战。首先,詹姆斯·O. 杨(James O. Young)指出,

[1] Antoine Hennion, *The Passion for Music: A Sociology of Mediation*, Trans. by Margaret Rigaud, Peter Collier, Routledge, 2016, p.167.

[2] Stephen Davies, "Authenticity in Musical Performance", *British Journal of Aesthetics*, No.1 (1987), p.41.

[3] David Davies, *Philosophy of the Performing Arts*, Wiley-Blackwell, 2011, p.82.

早期的乐器经常处于失修的糟糕状态,当时的演奏者技术水准也很业余,完全恢复早期的音乐演奏状态并无必要。[1]其次,若要恢复本真性,那么观众在聆听早期音乐时,应该重现当时观众的感觉。但这在现实中难以实现。詹姆斯·O.杨区分了"客观之听"和"主观之听":前者旨在恢复耳朵听到的声音序列,后者则是恢复我们对此序列的聆听体验。两者并不相同,甚至存在着不小的差异。20世纪的听众可以在"客观之听"层面上听到与17世纪的听众一样的声音,但由于两者音乐史知识不同,音乐素养存在差异,他们的"主观之听"存在很大差别。因此,以往的听众听来震撼的,我们可能无动于衷;以往的听众听来无动于衷的,我们可能感到震撼。彼得·基维将两者区分为"声音本真性"(sonic authenticity)和"感觉本真性"(sensible authenticity)。他以贝多芬的作品为例,表明声音本真性并不能带来感觉本真性。贝多芬的交响曲中有个错误的音调,他意图让当时的观众感到震惊,但对现代听众而言,这样的效果却难以产生。因此,即便实现了音乐声音的本真性,观众的感觉本真性也难以实现。

另一种倾向是我们常见的,即以现代方式演奏早期音乐。在巴赫的时代还没有钢琴,但我们现在能听到巴赫的钢琴曲,并且认为这是本真的。就此倾向而言,对物的理解主要侧重于乐谱。尽管人们使用的是现代的乐器,演奏技术也不一样,但人们的演绎都是基于早期的乐谱。如果说在第一种倾向中,人们试图恢复的物包含声音、乐谱、乐器和技术等,那么在第二种倾向中,人们对物的关注则集中在乐谱,至于用何种乐器和何种技术演奏,产生的是何种声音,则不在主要的考虑范围之内。因此,第一种倾向对原物的状态偏离较小,第二种倾向则与原物的状态偏离较大。尽管如此,它依然在物的限度之内。毕竟,即便用现代钢琴演奏,我们听到的还是巴赫的音乐,而不是其他人的音乐。

需要注意的是,物的限度只是艺术本真性的构成要素之一,单凭它自身并不能确保本真性的实现。因此,尽管艺术在物的限度之内,但却可能

[1] James O. Young, "The Concept of Authentic Performance", *British Journal of Aesthetics*, No.3 (1988), p.230.

并不具备本真性。彼得森指出，当乡村音乐刚刚兴起时，"老派人"按照传统的方式演奏老旧的音乐，却并没有引起人们的兴致，"这些小提琴家录制了大量往昔的舞蹈和小提琴比赛用的曲子，但是没有一张唱片畅销走红"，因为"人们不是对丝毫不变的旧式之物起反应"。[1]因此它们并未被视为具有本真性的乡村音乐。说到底，艺术的本真性除了物的限度外，还需要艺术家的赋予和观众的认定。这就将本真性的重心从物的限度转移到了人的能动性上。

三、人的能动性

詹姆斯·O.杨指出，本真性演出的观念似乎暗示着每首乐曲都有唯一的、理想的最佳演绎方式，但是，实际上"所有的听众和音乐家都能以自己的方式聆听和演奏音乐。他们无法以人们过去的方式演奏或聆听音乐，就像每一代人都会以自己的方式解释莎士比亚，每一代人也必须以自己的方式解释巴赫。对一首乐曲而言，并非只有一种理想的表演方式，而是很多可能性"[2]。因此，本真性并不仅仅是将物完全复原。在物的一定范围内，人也具有能动性，这可以从艺术家（作曲家或演奏者）和观众两个角度来分析。

就艺术家而言，正如大卫·戴维斯（David Davies）所说，"尽管音乐表演中的本真性经常要求忠实于作品，但也能以表演者忠实于自己的演出方式来体现"[3]。詹姆斯·O.杨将前者称为历史本真性，将后者称为个体本真性。他指出："个体本真性的表演忠实于演奏者的个人才华。换言之，个体本真性所带来的表演不是另一场演出的奴性重述，而是演奏者个体阐释的结果。"[4]演奏者之所以具有能动性，是因为在创造和演奏之间存在

[1] ［美］理查德·彼得森《创造乡村音乐：本真性之制造》，第74页。
[2] James O. Young, "The Concept of Authentic Performance", p.236.
[3] David Davies, *Philosophy of the Performing Arts*, p.74.
[4] James O. Young, "Authenticity in performance", in *The Routledge Companion to Aesthetics*, Routledge, 2013, p.454.

着距离。作曲家创作的乐谱和演奏者演奏的音乐之间并不能完全等同，两者之间存在缝隙，"乐谱不能完全决定出现的声音，即表演。演奏者的任务就是填补这个缝隙"[1]。因此，演奏者具有不小的个人发挥的空间。斯蒂芬·戴维斯认为，演奏者的创造性发挥是音乐演奏中不可缺少的一部分。他认为，奥托·克莱姆佩勒（Otto Klemperer）和阿尔图罗·托斯卡尼尼（Arturo Toscanini）对贝多芬交响曲的演绎有所不同，前者严谨工整，后者灵活多变，但他们都被视为对贝多芬音乐的本真演奏。[2]

人的能动性不仅包含艺术家的发挥，还包括观众的认可。基维将此称为"美学利益"[3]。因此，获得观众的认可，让观众在美学上获得享受，也是本真性的重要维度之一。在基维看来，最伟大的作曲家也无法知道作品如何演奏才可以获得最大的美学享受。在演奏者不断演出的过程中，他们会逐渐发现让观众获得最大美学享受的方式，而这可能是作曲家没想到的。这样的演出具有观众认可的本真性。

在乡村音乐的发展过程中就出现过这种情况。最初存在两种乡村音乐者的形象，第一种形象是山里人，第二种形象是牛仔。彼得森认为，山里人的歌很畅销，但他们的外表土气而不吸引人；牛仔的外表很吸引人，但他们的歌很少走红。因此，在后来的乡村音乐发展中，标准的乡村音乐歌手形象就整合了山里人的歌和牛仔的外表。这种乡村音乐歌手形象被观众认为最具本真性：他们穿着牛仔的服装，唱着山里人的歌。彼得森认为，对消费者来说"本真性并不等于历史精确性"，对我们称为本真的客体或事件而言，"本真性并非是内在于它们的，而是一种得到社会各方一致同意的建构，在其中，过去被一定程度地记错了"[4]。换言之，本真性并不是事物的客观性质，而是人们的主观建构。观众认可与否是本真性的一个重要考量因素。

实际上，以现代乐器演奏早期欧洲音乐之所以被认为是本真的，就

[1] Peter Kivy, "On the Historically Informed Performance", *British Journal of Aesthetics*, No.2 (2002), p.136.
[2] Stephen Davies, "Authenticity in Musical Performance", p.45.
[3] David Davies, *Philosophy of the Performing Arts*, p.76.
[4] [美]理查德·彼得森《创造乡村音乐：本真性之制造》，第3—4页。

是因为人们喜欢，它符合人们的审美，给人们带来了愉悦。对听众而言，"趣味已经发生变化，乐器已经得到了改进，我们的耳朵和感觉也不再是凡尔赛宫的侯爵或莱比锡的资产阶级所拥有的了。巴赫音乐的真实并不在于徒劳地试图忠实于历史起源，而在于它可以用我们的新乐器和新技术重新演奏的潜能"。与古乐运动相比，这是对本真性的一种新理解。安托万·亨尼恩将前者称为古代派，将后者称为现代派。如果说古代派认为"真实才是最重要的，或者，以更宏大的术语来说，历史和音乐上的本真性"，那么现代派则认为，"在讨论音乐时，最终可以拿出的理由是它所带来的愉悦"。如果说前者看重的是历史状况的真实性，那么后者看重的则是现代观众的愉悦感受。他们一者建立在物的基础上，另一者则建立在人的基础上。亨尼恩指出，这是两种音乐流通模式：前者"是直接的，建立在物的基础上"，后者"建立在人类实践的基础上，从一代流传到下一代，尽管这些实践总会遭遇背叛，但它们却从来都是鲜活的"。[1]

亨尼恩的划分富有启发性：一种本真性是物的本真性，一种本真性是人的本真性。前者是面向历史的，后者是面对观众的。或许可以在此提出，这是固态本真性和液态本真性的区别。所谓固态本真性，是指将艺术尽力保持在物的限度内，使它不发生偏离或偏离的幅度最小；所谓液态本真性，是对此物的限度不太在意，而更关注对艺术的现代演绎及其对自身的意义。它更强调人的能动性，可能对原物的偏离较大，但却依然被认可为具有本真性。两者相比，前者是凝固的，后者是流动的。这呼应着黑格尔对德国和法国对待历史不同态度的论述。

四、流通、人、物之间的关系

由此可见，艺术本真性在艺术流通过程中浮现出来，它具有物的限度和人的能动性两个维度。要将艺术本真性的面貌勾勒出来，我们不仅要分别对三者进行解说，还要将它们放在关系网络中进行综合理解。

[1] Antoine Hennion, *The Passion for Music: A Sociology of Mediation*, pp.167-170.

首先，物的限度与人的能动性之间存在矛盾和冲突。关于艺术本真性，一种思考是将物的限度缩小到极致，回到原点，只对它原样复制，从而限制了人的主观能动性，减少发挥的空间。基维认为，我们越是坚持表演的历史本真性，就越会限制演奏者的个人本真性。另一种思考是将人的能动性发挥到极致，以至于突破临界点，超越物的限度，让物不再是原来的物。就此而言，物的限度和人的能动性是矛盾的，并不能相容。

但实际上，两者又是相融的。在物的限度内，人的创造依然有丰富而广阔的空间。这是保持艺术本真性的关键。基维指出，表演艺术的本质在于表演，表演从来不是原样复制，演奏者总会有一定的发挥空间。作曲家在作曲时就知道作品需要演奏者的阐释。无论是当时的演奏者，还是后世的演奏者，都具有阐释的自由。因此，历史本真性和个人本真性并非互不相容。詹姆斯·O.杨指出："任何作品的每一次演出，即便是最个人本真性的，也在一定程度上是历史本真性的（因为没有对于过去的一定忠实度，演出就不是现存作品的演出了）。然而，即便是高度的历史本真性，也是与个人本真性相容的。……作品可以是高度历史本真性的，同时是个人本真性的。"[1]

美国音乐学家理查德·塔鲁斯金（Richard Taruskin）也指出，人们在"古乐复兴"的旗帜下所做的音乐从来都不是真正复古的。他通过一系列当代"原真演奏"实例指出："这些古乐演奏家比传统的音乐家更具历史意识，更懂得筛选历史证据来成就他们的现代表演。'原真演奏'是面对历史材料进行选择的结果，而选择的根据是现代人的理性判断和审美意趣，因而是反映现代品味的演奏风格。古乐演奏赢得的广泛接受和商业价值完全来源于它相对于'主流演奏'的新颖而非古老。"[2] 由此可见，即便在恢复原物的活动中，也蕴含着人的能动性发挥的空间。

如果上面所论的是艺术家本真性与物的本真性之间的关系，那么同样地，观众所认可的本真性与物的关系也具有一定的弹性。詹姆斯·O.杨指

[1] James O. Young, "Authenticity in performance", p.454.
[2] 聂普荣、冯存凌《"原真演奏"对民间音乐艺术性传承的启示》，载《人民音乐》，第10期，2018年，第19—23页。

出,古乐运动对观众来说并非枯燥无味,而是制造了一种新的愉悦,从而获得了他们的认可,"这场运动极大地丰富了音乐的体验。它并不是通过给出本真性的演出,而是通过给出成功的演出而达成此效果。换言之,古乐表演的价值不在于它与过去演出的某种关联,而在于当前的听众发现它具有的艺术吸引力"[1]。从该角度来看,亨尼恩所论述的古代派本质上也是现代派。观众的认可是其获得本真性的关键要素之一,否则,就算它是完全复原的演出,也很难被称为本真的。正如詹姆斯·O.杨所说,通过本真的乐器采用本真的演奏技术对本真的乐谱进行演奏,并不一定能带来本真的演出。[2]与此同时,用现代乐器演奏巴洛克音乐,这是不具备历史本真性的活动,但却赢得了观众的喜爱。他们更喜欢现代交响乐队的宏大声音,而不是当时小型巴洛克乐团的声音。因此,对于艺术是否本真,观众具有发言权。无论是古乐运动的演奏方式,还是对古代音乐的现代演绎方式,只要获得了观众的认可,就可能被视为具有本真性。

在乡村音乐的本真性中,物的限度与人的能动性之间的关联得到了较好的体现。彼得森认为,对乡村音乐而言,本真性最重要的两种含义就是"可信性"和"原创性"。他说:"未来的表演者必须要有传统的标志,以使自己显得可信;使他们获得成功的歌曲必须有足够的原创性,以表明歌手不是对过去已有之物的非本真复制品,也就是说,他们是真实的。"[3] 所谓可信性,更多的是从物的角度着眼,是在物的限度之内;所谓原创性,更多的是从人的角度着眼,发挥了人的能动性。前者要求客观,后者要求主观。如果只是具有可信性,那么乡村音乐歌手就可能仅仅对传统进行机械复制,听众可能不再喜欢听;[4] 如果只是具有原创性,那么乡村音乐歌手就可能超出传统的限度之外,他们所唱的也不再是乡村音乐。只有两者结合在一起,才能确保乡村音乐既有效传承传统,又不断激活传统。两者

[1] James O. Young, "The Concept of Authentic Performance", p.236.
[2] Ibid.
[3] [美]理查德·彼得森《创造乡村音乐:本真性之制造》,第252页。
[4] 斯蒂芬·戴维斯认为,演奏不是复制,机器可以复制,但却不能演奏,因为演奏具有一定程度的创造性。参见 Stephen Davies, "Authenticity in Musical Performance", p.48.

缺一不可。彼得森的论述精确地呈现了物的限度与人的能动性之间相辅相成的关系。

五、原物的本真性危机

有一种现象特别值得注意，那就是事物的物质形态并未发生变化，但本真性却会发生变化。对于视觉艺术尤其如此。一种情况出现在空间流通中，特别是在非西方艺术的西方流通中。莉恩·哈特（Lynn Hart）讲述过"三面墙"的故事，清晰地展示了艺术流通过程中本真性丧失的过程。在印度家庭的第一面墙上，印度妇女的绘画是宗教仪式的一部分。在北美中产阶级房子的第二面墙上，它成为挂在墙上供人欣赏的旅游纪念品。在巴黎蓬皮杜中心现代艺术博物馆的第三面墙上，它变成了高雅的美术作品。在这一空间流通过程中，印度传统绘画的本真性丧失了。美国艺术史学者苏珊·沃格尔（Susan Vogel）在其创作和导演的《芳族：一次史诗性的旅行》中，讲述了一座芳族雕像脱离最初应用语境后虚构的生活史。它呈现了"从偶像成为艺术"的过程，表明"在物品的流通过程中语境发生着改变，而每一次语境的改变就意味着物品的意义和价值的转换"[1]。在一定程度上，意义和价值的转换过程就是本真性丧失的过程。这在艺术的空间流通中屡见不鲜。

当非西方艺术流通到西方时，它的外在物质形态并未发生任何变化，为何就丧失了本真性呢？在这里，外在的物质形态并未发生变化，但与之关联的阐释氛围却已经有天壤之别。阐释氛围的改变会根本上改变物的性质，突破物的限度：它从一物转变成了另一物。就像丹托论述的，寻常物品一旦获得理论阐释，就可能嬗变为艺术品。两者外观相同，但已经不再是同样的东西。杜尚的《泉》就是从一个普通的小便池转变而来的。换言之，人们对事物的阐释是事物内在的一部分。事物外形不变，人们对它的

[1]［荷］范丹姆《风格、文化价值和挪用：西方艺术人类学史中的三种范式》，见李修建编选、主译《国外艺术人类学读本》，北京：中国文联出版社，2016年，第318页。

阐释改变了，也会改变它。它之所以突破了物的限度，与其中人的能动性因素密切相关。人们不再重视它原先语境中的意义，而是将自己的新阐释施加于它，从而改变了它。

另一种情况是，单纯保护事物形态的本真性，可能会导致本真性的丧失。赫尔曼·鲍辛格（Hermann Bausinger）指出，学者们认为一些民俗是本真性的，将"民俗的真正范例"放置到一块不断缩小的飞地上，将之从动态的文化进程中隔离出来，这会导致民俗的消失，"对真实性的保护，必定引致适得其反的非真实性。一旦一种民间习惯、一首民歌、一篇民间叙事作品被宣称为'真实的'，它势必更为引人注目，会变得僵化守固，会被市场化，按照本真性的说法，它就成为虚假不实的了"[1]。由此可见，如果只注重形态层面的本真性，将其从生态层面隔离出来，就可能导致本真性的丧失。从这个角度来说，物品不仅具有形态的本真性，还具有生态的本真性。换一个生态，即使形态相同，也可能会丧失本真性。

原物的本真性危机告诉我们，物本身并不仅仅是外在的物，而是与阐释氛围、所处语境密不可分。原物不仅仅是一种物质存在，更是一种境况。我们所讨论的物的限度，也并非仅仅是外形意义上的，而是一种更综合意义上的"物态"或"物况"。在此意义上，物的限度与人的能动性密切关联在一起，人的能动性会成为物的限度的一部分，也会改变物的限度。

六、迈向一种普遍的艺术本真性理论

在本真性的事物中，物的限度和人的能动性会具有不同的比例。有的本真性注重物的限度，有的本真性注重人的能动性。事物的物质属性不同，本真性也会有所不同。就此而言，艺术与日常物品的本真性有所不同，具体艺术门类之间，比如表演艺术和视觉艺术的本真性也会有差别。因为表演艺术的特殊性，即原作需要不断的演出，会产生各种不同的版

[1]［德］瑞吉娜·本迪克丝《本真性（Authenticity）》，李扬译，载《民间文化论坛》，第4期，2006年，第102—103页。

本，所以它的本真性问题最为突出，也最为迫切。这就是本章较多地讨论表演艺术本真性的原因。与之相比，视觉艺术的原作在时间流通中相对固定，它的本真性变化更多地发生在空间流通中。本真性会随着对象的变化而变化，这是因为物的属性、人的能动性以及流通的方式不同，导致物与人之间的关系也会有所不同。

即便如此，我们依然可以探寻一种普遍的本真性理论。就此而言，本文所提出的艺术本真性的三要素，即艺术流通、物的限度与人的能动性，同样适用于其他事物。在一切事物都商品化的时代，本真之物最为珍贵，也最为难得。一旦寻获，人们就会将它商品化，由此本真之物成为商品，也就不再本真。商业流通凸显了本真性的价值，但又会将这种价值吞没，正因为它随时可能吞没这种价值，所以本真性才越来越可贵。

第十二章 艺术能动性的多维审视

在人们通常的认识中，艺术作品往往被视为被动的。一首诗被写在纸上，一幅画被挂在墙上，它们等待着人们的欣赏和解读，自身并不具有行动能力。艺术作品沉默不语。人们试图探讨它们的意义，阐明它们说了什么。这是艺术史、美学等领域中认识艺术作品的主导模式。近年来，人们越来越发现，艺术作品不仅会说话，也会做事。人们的关注重心从"艺术说了什么"转移到"艺术做了什么"，试图理解艺术作品的行动力量。在这种理解的变化中，关键在于艺术作品从"是物"到"如人"的隐喻转换。艺术作品是物，但它们也如人。它们不仅言说意义，还会参与行动。这就是艺术作品的能动性问题。在艺术人类学、艺术史和艺术社会学等领域中，都存在对此问题的相关论述。我们在这里将它们综合在一起讨论，一方面是为了更透彻地理解艺术作品能动性问题，另一方面则是为了凸显艺术社会学在探讨此问题时的特质。

一、艺术人类学视域中的艺术作品能动性

在艺术人类学领域，对艺术能动性研究最重要的学者是阿尔弗雷德·盖尔。盖尔在其著作《艺术和能动性：一种人类学理论》中为我们提供了对艺术能动性最全面且深刻的理解。

盖尔的艺术人类学研究鲜明地体现了从关注艺术之言说到关注艺术之行动的转变。盖尔摒弃了注重言说的传统美学分析模式。他认为，艺术作品并非为了美，而是为了实际效用。比如阿斯马特（Asmat）盾牌主要是一种让对手战栗的武器，而不是激发审美体验的艺术作品。对它而言，美或象征意义都不重要，重要的是惊吓的效果。可以想象，在实际战斗中，

不会有人像在博物馆中那样，安静地欣赏它的形式与美。否则，他可能早就丧命黄泉了。再如辟邪图案，盖尔认为，它们是捕猎恶魔的陷阱，恶魔一旦被困其中，就无法再害人。

盖尔之论剑锋所指主要是艺术人类学领域以美学为中心的研究范式。在人类学家中，不乏传统美学分析模式的捍卫者，比如墨菲与古特。他们强调艺术的形式特征，却忽略它与社会的关联。盖尔进而批判了西方学者对非西方艺术的美学解读，它们往往以西方特有的单一审美模式将纷繁复杂的非西方艺术纳入其中，从而导致它们的去语境化和去功能化。盖尔指出："艺术品的本质就是社会关系情境的一种功能，艺术品是嵌入在社会情境中的。艺术品没有独立于关系语境的更内在的本质。"[1]

与此密切相关的是盖尔对"艺术即语言"之类比的摒弃。盖尔认为，关于艺术的符号学理论和象征理论都将艺术理解为一种有待解读的意义载体，但艺术并不仅仅在于说了什么，而是在于做了什么。盖尔批判了图像学研究，认为它主要关注对艺术的解读，而没有意识到艺术能动性问题。他指出："我强调用能动性、意图、因果关系、结果和转化来取代符号交流。我把艺术看作是一套行为体系，意在改变世界而不是对世界进行符号编码。这种以'行为'为中心的研究艺术的方法是人类学而不是其他符号学所天生就具有的方法。因为人类学致力于研究艺术品在社会进程中的实践协调作用，而不是将物品当作文本一样进行解释。"[2]换言之，艺术作品不仅仅是有待解读的文本，更是用以行动的武器。惠特尼·戴维斯（Whitney Davis）对此有形象的说法，他认为，根据盖尔的理解，"艺术不再像表明着火的烟，而更像熏入你眼睛中的烟雾"[3]。托马斯认为，这可能是盖尔这本书中最激进的地方。[4]

［1］［英］阿尔弗雷德·盖尔《定义问题：艺术人类学的需要》，尹庆红译，见李修建编选、主译《国外艺术人类学读本》，北京：中国文联出版社，2016年，第185页。

［2］同上。

［3］Whitney Davis, "Abducting the Agency of Art", in *Art's Agency and Art History*, Robin Osborne, Jeremy Tanner (eds.), Wiley-Blackwell, 2007, p.202.

［4］Nicholas Thomas, "Foreword", in Alfred Gell, *Art And Agency: An Anthropological Theory*, Clarendon Press, 1998, ix.

盖尔的这两点紧密相关。如果说之前的美学关注美，侧重于说什么，那么盾牌在战斗中的惊颤效果则是做什么；如果说之前的符号学、图像学关注说什么，那么盖尔的艺术人类学则更关注做什么。盖尔把握到了艺术能动性问题的核心与关键，即从说什么到做什么的转变。杰里米·坦纳（Jeremy Tanner）和罗宾·奥斯伯恩（Robin Osborne）指出，若没有意义和美学，对艺术的理解将何去何从，这正是盖尔所关注的问题。[1]他所提供的答案或替代方案就是艺术的行动力量。

在从说什么到做什么的转变过程中，值得注意的是艺术作品本身的转变。以往的艺术作品沉默不语，需要人们解读和阐释；现在的艺术作品则主动行动起来，会产生直接的效果。在此过程中，艺术作品不再是静止的、被动的物品，而转变成像人一样的角色。艺术作品变成了人，不再单纯受到人的控制，而是参与到与人的互动中，甚至反过来试图控制人。盖尔指出："为了让艺术人类学成为特殊的人类学，在相关的理论方面，它必要的基础就是艺术品等于是人，更准确地讲是社会行动者。"[2]尼古拉斯·托马斯（Nicholas Thomas）也指出："一旦被视为能动性的索引，图像物品就可以在人类社会能动性网络中占据几乎等同于人类自身的位置。"[3]由此，艺术作品就被人格化了，它获得了生命。

盖尔指出，这种趋势与人类学的整体发展趋势密切相关："在艺术'人类学'理论内，艺术品应该被当作是'人'，这似乎让人感到奇怪。但这是因为他没有认识到，人类学的整个历史趋势已经走向对人的'观念'的一种激进的陌生化和相对化。"[4]盖尔的理解与马塞尔·莫斯（Marcel Mauss）的礼物理论密切相关：

前面提到艺术人类学理论是艺术理论，即"把艺术品看作是人"，

[1] Jeremy Tanner and Robin Osborne, "Introduction: Art and Agency and Art History", in *Art's Agency and Art History*, Robin Osborne, Jeremy Tanner (eds.), Wiley-Blackwell, 2007, p.1.
[2] ［英］阿尔弗雷德·盖尔《定义问题：艺术人类学的需要》，见李修建编选、主译《国外艺术人类学读本》，第186页。
[3] Nicholas Thomas, "Foreword", *Art And Agency: An Anthropological Theory*, x.
[4] ［英］阿尔弗雷德·盖尔《定义问题：艺术人类学的需要》，见李修建编选、主译《国外艺术人类学读本》，第187—188页。

我希望这是简而易懂的莫斯主义。在莫斯的交换理论中，现成的礼品或礼物被看作是人的延伸，同样，我们完全有理由可以把艺术品看作是人。……列维－施特劳斯的亲属理论就是用"妇女"来替代莫斯的"礼物"，我们提出艺术人类学理论也是用"艺术品"来替代莫斯的"礼物"。[1]

如果说在马塞尔·莫斯那里，礼物是人的延伸，那么盖尔则认为，艺术品也可以被视为人。他指出，他的基本主题就是"艺术品、图像、偶像等都应该在人类学的理论语境中被视为类似于人的存在；换言之，它们是社会能动性的来源和目标"[2]。

在此基础上，盖尔发展了艺术网络理论（The Theory of the Art Nexus）。他划分了艺术能动性的四个元素，即索引（Indexes，指可见的、实实在在的对象，即艺术品）、艺术家（Artists）、接受者（Recipients）和原型（Prototypes），它们之间会呈现出施动与受动两种关系。这四种元素和两种关系可以形成各种关联，它们就是盖尔所感兴趣的具体语境中的施动／受动关系。盖尔对此的探讨非常复杂和丰富，他还就此列了一个非常详尽的表格。

需要说明的是，本文所探讨的艺术作品能动性与盖尔所论述艺术能动性并不完全一致。艺术能动性包含了上述所有四种元素施动的情况，而艺术作品能动性则主要指索引施动的情况。因此，我们仅仅列举与艺术作品能动性有关的基本可能性。换言之，就是索引具有能动性的情况。

首先，索引施动，艺术家被动（Index-A—Artist-P）。盖尔指出，这体现了艺术创作要忠实于材料的法则。在创作艺术时，艺术家要创造材料所希望的，而不是艺术家所希望的作品。迈克尔·巴克桑德尔对德国文艺复兴时期的椴木雕刻家的研究就表明，椴木雕刻家要根据椴木的物质属性进行创作，而不能完全根据自己的想法随意创作。当代西方的拾得艺术或现成品艺术也是如此。其次，索引施动，接受者被动（Index-A—

[1]〔英〕阿尔弗雷德·盖尔《定义问题：艺术人类学的需要》，见李修建编选、主译《国外艺术人类学读本》，第188页。

[2] Alfred Gell, *Art And Agency: An Anthropological Theory*, Clarendon Press, 1998, p.96.

Recipient-P）。盖尔指出，索引对接受者产生的效果是通过颠覆接受者的自我控制感来实现的，换言之，让接受者失控。[1] 比如，阿斯马特盾牌图案复杂，可以激起吓人的效果。再次，索引施动，原型被动（Index-A—Prototypes-P）。就像道林·格雷的画像，画像在慢慢变老，人却一直年轻。最后，索引施动，索引被动（Index-A—Index-P），就像中国杂技团演员摆出的金字塔造型，它既是受动者，也是施动者。[2]

在艺术人类学的视野中，盖尔将艺术能动性的根源追溯到万物有灵论和拟人论。W. K. C. 格思里（W. K. C. Guthrie）认为，万物有灵论将人类态度倾注到没有生命的实体中，这是人类认知的一个重要特征。[3] 盖尔进一步指出，作为一个没有宗教信仰的成年人，即便生活在现代社会，也会意识到自身在"不断地进行拟人论的思考"[4]。就像人们开车久了，就会对车产生感情一样。戴维斯论证了偶像崇拜与艺术欣赏的一致性。他指出，前者主要存在于前现代社会，后者则是西方现代社会的现象，但盖尔的观念让我们发现，两者之间具有内在和深层的一致性。尤其是通过盖尔的表格分析，这一点变得更为清晰。戴维斯指出："在这种精神指导下，盖尔认为，现代西方民族国家看待艺术的独特社会实践是与偶像崇拜一致的，只是以某种特殊的方式转化了它。"[5] 由此可见，盖尔对艺术能动性的论述具有深厚的人类学基础。

盖尔之所以反对美学和语言，是因为他特殊的美学观念和语言观念，美学即意义解读，语言即描述，而实际上，美学与能动性密不可分，语言也可以是行动。如果引入这样的美学观和语言观，那么盖尔的理论就需要重新被估量。就后者而言，盖尔的语言观有点过于传统了。约翰·奥斯汀（John Austin）发展了一种言语行为理论，有学者在此基础上进一步发展了图像行为理论，并得出了与盖尔类似的结论。

[1] Alfred Gell, *Art And Agency: An Anthropological Theory*, p.31.
[2] Ibid., p.41.
[3] Ibid., p.121.
[4] Ibid.
[5] Whitney Davis, "Abducting the Agency of Art", *Art's Agency and Art History*, p.205.

二、艺术史视域中的艺术作品能动性

在《如何以言行事》中，奥斯汀提出了言语行为理论。在传统语言学家看来，语言是描画世界的符号系统，而奥斯汀则指出，语言不仅描述事实，而且也会实施行动。奥斯汀将前者称为记述话语，将后者称为施行话语。施行话语的首要功能就是做事，而是不陈述事实。[1]这是对传统语言观的重大改变。如果说盖尔反对"艺术即语言"的隐喻，是为了避免对艺术进行单一的意义阐释，那么显而易见，他所依据的语言观正是奥斯汀所批判的传统语言观，即作为记述话语的语言。奥斯汀对语言观念的革新让我们意识到，语言不仅仅是说什么，而且也会做什么。盖尔对艺术能动性的论述与这种新语言观非但不冲突，反而具有深层的一致性。无论是艺术作品还是语言，它们都不再仅仅是陈述或阐释什么，而是做出或改变什么。可以说，盖尔对艺术能动性的阐释可以建立在这种新语言观的基础之上。

实际上，在奥斯汀言语行为理论的基础上，德国艺术史家霍斯特·布雷德坎普（Horst Bredekamp）提出了图像行为理论，阐明了图像的能动性。他明确指出，他要"把图像行为这个概念当作言语行为的一种特殊形式"[2]，实现从以言行事（how to do things with words）到以图行事（how to do things with pictures）的推进。[3]布雷德坎普指出："图像行为和言语行为有着交互的关系。人们对图像行为提出的问题是：是什么力量使图像具有一种能力，并能够在被观赏或者触摸时从隐藏的状态跳跃到感觉、思考以及行动等外部行为的世界里。考虑到这个问题的含义，就应该把图像行为理解为对观赏者的感受、思考以及行动所做出的反应。这种反应产生于图像的力量，也产生于图像与其对面的观赏者、触摸者乃至倾听者之间的相互作用。"[4]因此，他指出，图像的隐藏意图是，"在和观赏者相互影响

[1] [英]J.L.奥斯汀《如何以言行事》，杨玉成、赵京超译，北京：商务印书馆，2013年，第5—6页。
[2] [德]霍斯特·布雷德坎普《图像行为理论》，宁瑛、钟长盛译，南京：译林出版社，2016年，第37页。
[3] 同上书，第38页。
[4] 同上书，第40—41页。

的情况下，主动地去扮演一种特有的、积极的角色"[1]。

在布雷德坎普看来，图像行为主要表现在哪里呢？首先，他论述了器物和艺术作品的单数第一人称形式。就器物而言，一个大口酒杯上刻有这样的话："我是一个双柄大口酒杯，属于潘查勒所有，我在酒会上为他以及他的朋友们效劳。"[2]不仅器物如此，绘画也会如此。扬·范·艾克（Jan van Eyck）的《戴红缠头巾的男人》画框下的一段文字便是："扬·范·艾克于1433年10月21日制作了我。"[3]罗马一组残存的古典雕像借助捐赠者的留言讲述道："多亏奥利维耶罗·卡拉法的帮助，我才于公元1501年得以在这里安家落户。"[4]无论是酒杯，还是绘画和雕塑，它们都会像人一样在"说话"。布雷德坎普认为，它们使用单数第一人称形式表明"艺术品不仅仅以独立自主的、能够说话的、具有形体的姿态与世人面对，而且它们还能够影响自己所面对的人，促使他们采取相应的行动"[5]。在他看来，艺术家在创造艺术作品的时候，使用单数第一人称的签名形式具有深意，"图像虽然是由非生物体的物质构成的，但是它们看上去却好像具有生气和活力"[6]。

布雷德坎普将图像分为三类，然后研究其各自的行为方式。首先是图解式图像行为。历史上流行的真人造型剧就是这类典型。在这些剧中，演员表演一个场景，但就像一幅绘画中的人物一样，"他一直保持不动，就像一尊塑像那样"[7]。就此，布雷德坎普指出："这种图像行为所包含的图像具有一个特点，就是它们能够通过直接变得具有生命或者通过模拟生气和活力来取得完美的效果。"[8]

其次是可以替代的图像行为。《基督显圣》将耶稣的容貌转印到手帕

[1] [德]霍斯特·布雷德坎普《图像行为理论》，第40页。
[2] 同上书，第49页。
[3] 同上书，第67页。
[4] 同上书，第75页。
[5] 同上书，第54页。
[6] 同上书，第64页。
[7] 同上书，第91页。
[8] 同上书，第90页。

上,成为真实的图像。在这里,图像替代了真身。值得注意的是,因为这样的替代关系,图像有时也会像真身一样受到惩罚。1794 年,曾有法律这样强调:"假如某人被判犯了谋逆罪,因为逃跑逃避了肉体的惩罚,或者在执行判决前就死亡了,那么就应该除了其他名誉和财产的制裁之外,也在他的肖像上完成对丧失的躯体惩罚的处决。"[1] 弗莱明 1726 年的封面铜版画就刻画了绞刑架上半身胸像和其他同案犯被执行死刑的场景。

最后是内在的图像行为。这主要是指艺术作品的复杂形式和技艺让人们如痴如醉,"艺术品栩栩如生,以致让看到的人惊呆了"[2]。马里诺写过这样的诗句:"雕像如此夺走我的意识,以致我几乎就是雕像,而她仿佛是活生生的。""聪明的雕刻家,你把大理石制作得如此栩栩如生,以致在大理石旁边有活着的大理石。"[3] 布雷德坎普认为,"艺术家的形塑力量让作品充满生命力,以致人反而变得呆滞,像石头一样。这种表达方式也强调内在图像行为的美杜莎式根源,这种内在图像行为是通过从作品发出的目光产生的"[4],"从自身向外看的作品的眼睛是它们的形式……内在的图像行为通过形式的潜能便起作用"[5]。这种图像的美杜莎效应,生动地体现了图像的能动性力量。

总之,在布雷德坎普看来,"图像不是忍受者,而是关系到知觉的经验和行动的生产者,这是图像行为学说的本质。它占据生命、交换和形式的领域"[6]。由此可见,布雷德坎普在奥斯汀言语行为理论基础上发展的图像行为理论,得出了与盖尔的艺术能动性相似的结论。

尽管图像行为理论是从言语行为理论发展而来,但布雷德坎普认为,图像行为与言语行为也有所不同,他指出:"它并没有把图像放在'词汇'的位置上,而是把它放到了说话者的位置上,通过这样的方法,图像便占据了说话者的位置。这样一来,便如同在一场演出中,被调换掉的并不是

[1] [德]霍斯特·布雷德坎普《图像行为理论》,第 178 页。
[2] 同上书,第 211 页。
[3] 同上书,第 212 页。
[4] 同上。
[5] 同上书,第 223 页。
[6] 同上书,第 283 页。

乐器,而是演员。"[1]换言之,图像所取代的并不是言语,而是言语者。图像具有了类似人的角色。在这里,图像行为理论与言语行为理论的差别就明显了:对图像行为理论来说,图像自身就是说话者;但对言语行为理论来说,言语自身并不说话,它有其说话者。但是,言语自身却具有施行性。

与此类似的是 W. J. T. 米歇尔(W. J. T. Mitchell)的图像欲望理论。米歇尔指出,他的《图像何求》的"目的就是检验赋予形象的各种能动性或生命力"[2]。在他看来,图像与生命形式相似,同样被欲望所驱使。因此,他指出:"我将此当作一个欲望的而不是意义的或权力的问题提出,追问形象想要什么或想做什么?"[3]在这里,米歇尔实现了从意义模式和权力模式向欲望模式的转变。这与布雷德坎普的行为模式非常接近,都将图像理解为类似人的角色。

毫无疑问,物并没有欲望,只有人才会有欲望,当我们说物具有欲望时,物就变成了人。米歇尔指出:"我把欲望移植给形象本身,追问'图像何求?'的问题。"[4]在他看来,图像想要控制观看者,"最重要的是,它们想要以某种方式控制观者"[5]。在米歇尔看来,恐怖电影《录影带谋杀案》中的一个场景是对此的最好展示。在这部影片中,麦克斯走向电视机鼓胀的屏幕,里面是他的新情人尼基的唇齿图像。麦克斯想要融入画面,哪怕冒着被吞噬的风险。米歇尔指出,图像想要被亲吻。和布雷德坎普一样,他也明确指出,这就是图像的美杜莎效应,"画的欲望就是要与观者交换位置,使观者惊呆或瘫痪,把他或她变成供画凝视的形象,这就是人们所说的'美杜莎效果'"[6]。

有时候,图像的力量突出表现在人们对图像的破坏上,比较典型的是历史上的偶像破坏运动。盖尔、布雷德坎普和米歇尔对此都有论述。盖

[1] [德]霍斯特·布雷德坎普《图像行为理论》,第39页。
[2] [美]W.J.T.米歇尔《图像何求?——形象的生命与爱》,陈永国、高焓译,北京:北京大学出版社,2018年,第5页。
[3] [美]米歇尔《图像何求?——形象的生命与爱》,第9页。
[4] 同上书,第28页。
[5] 同上书,第36页。
[6] 同上。

尔指出："毁坏艺术就是制作艺术的反面，但是它具有相同的基本概念结构。偶像破坏展现了一种艺术能动性。"[1]布雷德坎普认为："破坏圣像运动所加强的，正是它所拒绝的：它把图像看成没有生命的，但是因为它毁灭这些图像，所以又仿佛把图像当成了活着的罪犯、谋反者或者异教徒，这样一来，他们却帮助图像获得了先前经判决被剥夺了的生命。面对图像，按照他们积极主动的程度来衡量，破坏圣像者比崇拜圣像者更强烈地受到图像的引导。破坏圣像者相信，图像表达的内容会随着图像被消灭。"[2]与布雷德坎普一致，米歇尔也认为，偶像破坏是艺术能动性的一种体现："不幸的是，每个人都知道形象太有价值了，这就是要压制形象的原因。"[3]这表明艺术品具有内在的生命，而不仅仅是一团死物，"作为偶像破坏的批判恰恰是作为形象生命之反面的一个症候，这个反面就是天真地相信艺术品具有内在生命"[4]，这是因为"形象之生命的最佳证据是我们力图破坏或灭绝它们的激情。打破偶像和惧怕偶像只对视形象为活物的人才有意义"[5]。

当然，对图像的破坏不仅局限于历史上的偶像破坏运动，它还包括对艺术作品的破坏。委拉斯凯兹（Vela zquez）的《镜前维纳斯》曾被玛丽·理查德森（Mary Richardson）持刀划破，留下了累累伤痕。后来玛丽获得了"大刀玛丽"的称号。她说："我试图摧毁神话史上最美女人的绘画，以此抗议政府对潘克赫斯特的迫害，因为她是现代历史上最美的人。"[6]在盖尔看来，正是玛丽的破坏活动赋予了委拉斯凯兹的《镜前维纳斯》以新的生命："理查德森赋予了《镜前维纳斯》一种它前所未有的生命，通过杀死它，将它转变成一具美丽的尸体。"[7]巴尼特·纽曼（Barnett Newman）的《是谁在害怕红黄蓝》曾数次遭到参观者破坏，因为它"有

[1] Alfred Gell, *Art And Agency: An Anthropological Theory*, Clarendon Press, 1998, p.64.
[2] ［德］霍斯特·布雷德坎普《图像行为理论》，第189页。
[3] ［美］米歇尔《图像何求？——形象的生命与爱》，第82页。
[4] 同上书，第8页。
[5] 同上书，第101页。
[6] Alfred Gell, *Art And Agency: An Anthropological Theory*, p.64.
[7] Ibid.

一种一直深入到肉体，使观看者感到疼痛的进攻性"[1]。克里斯·奥菲利（Chris Ofili）的《圣母玛利亚》曾被天主教徒用白漆涂抹，因为其创作中采用了大象的粪便。米歇尔认为："这些形象仿佛被当作人或有生命的存在者了。"[2]

与盖尔一样，米歇尔也指出，当我们在讨论形象的时候，有一种不可避免的倾向，即堕入活力论和万物有灵论的说话方式的倾向，"我认为对形象的魔幻态度在现代世界与在所谓的信仰时代同样有影响力"[3]。因此，在他看来，"在现代，形象绝没有被拔去毒牙，而仍然是魔幻思维的最后堡垒之一，因此也是最难以用法律和理性建构的政策加以协调的事物"[4]。米歇尔指出："我们对物尤其是图像抱有魔幻的、前现代的态度，我们的任务不是要克服这些态度，而是要理解它们，弄清它们的症状。"[5]他的图像欲望理论就是对此的一种揭示。

可以说，无论是图像行为理论，还是图像欲望理论，其基本内核都是图像如人。正因如此，它们才会有行为，也会有欲望，从而能够发挥能动性的影响。在这里，无论是布雷德坎普，还是米歇尔，都与盖尔站在同一种立场上。[6]与此同时，通过对艺术能动性的强调，他们都指出了图像的意义理解模式的不足。罗兰·巴特（Roland Barthes）曾相信符号学能够战胜形象的神秘生命观，但当他面对母亲的照片时，他却被迷住了。就此，米歇尔指出："一张照片留下的创伤总能胜过它所传达的信息或符号意义。"[7]就像阿斯马特盾牌，照片不仅仅在言说意义，它还在行动，直接对人产生强烈的影响。

[1]［德］霍斯特·布雷德坎普《图像行为理论》，第 190 页。
[2]［美］米歇尔《图像何求？——形象的生命与爱》，第 142 页。
[3] 同上书，第 7 页。
[4] 同上书，第 138 页。
[5] 同上书，第 31 页。
[6] 米歇尔在《图像何求？——形象的生命与爱》的一条注释中指出，他曾偶然看到过盖尔的《艺术与能动性》，"他的理论在某些方面与我的理论非常吻合"。与此同时，米歇尔也指出，如果说盖尔对无生命的艺术客体的生命认识主要是以人为模式的，那么他所理解的生命同样可以以动物或其他生物为模式。但这两者之间的具体区别，米歇尔并未清晰阐明。因此，我们将这种生命倾向笼统地都理解为"如人"。米歇尔的观点参见《图像何求？——形象的生命与爱》，第 6 页。
[7]［美］米歇尔《图像何求？——形象的生命与爱》，第 8 页。

三、艺术社会学视域中的艺术作品能动性

在艺术社会学领域，艺术能动性问题越来越成为人们关注的焦点。社会学家对艺术能动性的探求与艺术人类学、艺术史的目标有所不同。如果说艺术人类学、艺术史对艺术能动性的探讨是为了摆脱以美学和意义为中心的传统艺术研究方式，那么艺术社会学中对艺术能动性的探求则是为了摆脱艺术社会学的还原倾向，从而回到美学和意义本身。在艺术社会学领域，以贝克尔、彼得森为代表的艺术社会学将艺术看作一种因变量，即艺术是受到各种社会因素影响的、会发生变化的对象，艺术社会学的目标是全面探求和寻找各种社会因素。亚历山大指出，文化是一种自变量，具有相对自主性和能动性，可以塑造行为和机构。[1]我们需要关注艺术能动性。换言之，艺术社会学家对艺术能动性的关注是为了反驳一种被动的艺术品形象，而倡导一种积极、能动的艺术品形象。

就此而言，艺术社会学受到了科学社会学，尤其是拉图尔的行动者网络理论的重要影响。拉图尔在《科学在行动》一书中，认为非人类因素具有重要作用。在他看来，科学是人类和非人类行动相互作用的场所，任何一方都没有优先权。他倡导人与非人因素之间的关联与互动，以及两者之间的相互生产。这影响了不少艺术社会学家的思考，诸如德诺拉、亨尼恩。对于他们的学说，我曾写文章详细探讨，在此就不再赘述。在这里，我们以新锐学者费尔南多·卢比奥（Fernando Rubio）的研究为例，对此进行说明。

由于社会学更关注社会权力，因此新艺术社会学对"艺术能动性"的关注也较多指向这个社会领域。卢比奥研究了纽约现代艺术博物馆（MOMA）中艺术品的物质属性及其对博物馆体制产生的影响。他认为，在MOMA中，艺术品可以分为温顺的和难以驯服的两大类。前者以绘画为代表，后者以媒体艺术为代表。绘画的物质属性包括容易保存、容易分类、容易移动，这些特点使策展人可以方便地掌控绘画，保存人员只须偶

[1]［美］杰弗里·亚历山大《社会生活的意义——一种文化社会学的视角》，第9页。

尔对绘画进行维护即可，其作用并不显眼。在这种情况下，策展人和保存人员的分工明确，前者占据主导地位，后者处于被支配地位。前者关注美学真实，后者关注物质真实；前者关注意义，后者关注物质；前者关注美学知识，后者关注科学知识。但是，这种关系格局建立在油画稳定性基础之上。

但是，媒体艺术就不一样了。他分析了白南准的媒体艺术品《无题》，认为它的零部件复杂且众多，容易损坏，难以展示和移动，这是策展人难以掌控的作品。在面对这样的艺术品时，保存人员逐渐获得了更多话语权。卢比奥指出："尽管策展人在确立意义和价值的层面上依然具有最终发言权，但这些艺术作品的不稳定性质使保存者的知识变得比以往更加重要。因此，保存者在决策过程中越来越被视为一种积极行动者，这影响了艺术作品的边界和意义。曾经是策展人独占的领域，即意义的领域，通过这些艺术品成为一个重叠的领域，一种全新的、没有终点的、对不同行动者和知识开放的冲突和协商的空间。"[1]

在博物馆内部，艺术作品也会促成新的合作。比如《地板蛋糕》这件艺术作品很容易坏掉，于是 MOMA 成立了一个修复小组对它进行维护。但是，它很难归入现存的艺术修复范畴因为它看上去像雕塑，但却由绘制的帆布构成，是一种三维的绘画或者绘制的雕塑。在卢比奥看来，这种无法归类的现象不仅仅是一个定义问题，而是一个现实问题。绘画修复师懂得如何处理画布表面，但却无法处理三维对象；雕塑修复师懂得如何让作品稳定，但并不了解这会对画布产生何种影响。因此，只有两者协作，才可以很好地维护这件艺术作品。因此，具有物质特殊性的作品在原本界限明显的人员之间建立起了合作。正如卢比奥所说，这不是贝克尔意义上的人与人之间的主动合作，而是"通过《地板蛋糕》持续的物质转变所召唤在一起的"合作。

因此，在卢比奥看来，温顺的艺术品是博物馆内部体制稳定的保证，而

[1] Fernando Domínguez Rubio, "Preserving the unpreservable: docile and unruly objects at MoMA", *Theory and Society*, No.6 (2014), pp.617-645.

难以驯服的艺术品则是这种内部体制变化的动力。这最终造就了博物馆内部机构和体制的变化，比如他们成立的"媒介工作小组"，这是一个包含了策展人、保存者、档案员和视听专家的小组，专门处理媒体艺术的购买、展示和维护。在这里，卢比奥所关注的重心是艺术品的可保存性、可移动性、可分类性等物质属性，它们不是消极的存在，而是积极地发挥作用和影响，即"在社会形式、关系和意义的生产过程中，是一种积极的和构成性的元素"[1]。

与此同时，艺术作品也会重塑艺术界的格局和力量。卢比奥指出，在私人藏家占据主导地位的当代艺术市场中，博物馆越来越没有存在感了。但是，新媒体艺术使博物馆的共同购买成为可能，这会重塑博物馆在艺术界中的权力和地位。以布鲁斯·纳曼（Bruce Nauman）的作品《日子》为例，卢比奥指出，这件作品可以复制并在空间中移动，这就使博物馆联合购买成为可能，从而重新获得在艺术体制中的地位。对传统绘画而言，即使一模一样，也无法建立起艺术品与作者之间的独特关系；但是，对新媒体艺术而言，作者却可以和同样的作品建立两次关系，从而使每一件作品都具有独特性。卢比奥指出："以媒介为基础的艺术，如装置、视频艺术、表演或电脑艺术——这些艺术都可以复制，同时保持独特性——正在促成组织角色之间的一系列新联合，这重新塑造了这个领域的力量平衡，通过让博物馆重新参与竞争，获得新的、有价值的媒介艺术品。"[2]因此，卢比奥指出："场域分析必须纳入生产社会学的视角，关注合作的社会纽带和网络，并且意识到物质本身在界定社会游戏的筹码中是一种关键性的游戏者。"[3]

四、艺术作品能动性的理论意义

综上可见，在对艺术作品能动性进行的讨论中，关键是关注艺术作品

［1］ Fernando Domínguez Rubio, "Preserving the unpreservable: docile and unruly objects at MoMA", pp.617-645.

［2］ Fernando Dominguez Rubio, Elizabeth B. Silva, "Materials in the Field: Object-trajectories and Object-positions in the Field of Contemporary Art", *Cultural Sociology*, No.2 (2013), pp.161-178.

［3］ Ibid.

从"说什么"到"做什么"的转变。如果说前者倾向于认为艺术作品是被动的，需要解读它说了什么，那么后者则倾向于认为艺术作品是能动的，它会对人们产生影响。盖尔从艺术人类学角度对此进行了研究，认为艺术品如同人一样，可以发挥能动性的影响。盖尔拒斥艺术即语言的观念，就是想反对仅仅对艺术作品进行语义学解读，而忽略了其能动性。但是，在奥斯汀提出的言语行为理论的基础上，布雷德坎普却提出了图像行为理论，在新语言观念的影响下，展开了对艺术作品能动性的论述。对他而言，艺术即语言，而所有语言都是一种行为。从某种意义上而言，米歇尔的图像欲望理论也可纳入这一理解范畴。如果说艺术人类学和艺术史拒斥美学与意义，是为了将艺术能动性凸显出来，那么艺术社会学则在缺乏美学与意义的情况下，通过艺术能动性将两者充实起来。在拉图尔行动者网络理论的影响下，艺术社会学家卢比奥探讨了人与物的互动，尤其关注艺术作品的物质特性本身所具有的社会能动性。这些路径虽然出发点不同，但都通向了一种更为积极、主动的艺术作品观念。艺术作品即人，我们与艺术作品的关系，就像是我们与他人的关系，它们并非消极被动，而会对我们产生能动性影响。

盖尔的艺术能动性理论对柯律格（Craig Clunas）产生了重要影响。在《雅债》中，柯律格明确表示，"我承认我深受已故人类学家阿尔弗雷德·盖尔的影响，他甘于在方法上撇开艺术性之讨论，并以能动性代替意义的探寻，作为发展艺术人类学的适当基础。"[1]因此，在柯律格的著作中，对艺术作品的去意义化处理正是受到盖尔的启发。柯律格指出，他的目标就是避免触及特殊的作品：

> 我以"这些物品究竟为何存在"作为本书的中心问题。我并不认为对此问题的理解，同样适用于回答："它们为何以这种样貌出现？"这个触及个别作品视觉品质的关键问题，并非下文所谈论的重点，而

[1] [英]柯律格《雅债：文徵明的社交性艺术》，刘宇珍、邱士华、胡隽译，北京：生活·读书·新知三联书店，2012年，第xvi页。

这不全然只是由于篇幅的限制。我相信，若缺乏对作品何以存在的了解，尽管对作品的外在形式有极为精辟的解释，其成果终有所局限，而外在形式的研究正是过去文徵明研究的探寻焦点。[1]

因此，柯律格指出：我写作此书，乃是基于深信，"正是各种能动者间的关系及作品所身处的关系网络，才彰显了物品，而物品也将反过来实现这些社会关系"[2]。

但是，正如不少论者所指出的那样，盖尔拒绝美学，拒绝意义，但有时候美学反而是艺术作品能动性的一个重要来源。就此我们可以看到柯律格的局限所在。柯律格受盖尔影响很深，这也体现在他们的缺陷基本一致上。他避免谈论艺术的外在形式或内在意义，但是物在人际或社会网络中发挥作用却与此密切相关。可以想象，在人际交往中，赠送一幅真品还是赝品，会产生截然不同的效果。赠送的绘画意义不同也会对人际关系产生重要影响。若要理清这些，我们不仅仅需要将物纳入考虑范围，还要考虑将何种物纳入其中。物不同，它们所产生的意义就会有所不同。艺术社会学家对审美问题的关注对此有很好的揭示。

通过对艺术能动性的讨论，我们可以加深对周围物品的理解。在我们的观念中，周围的物品，比如一个杯子、一台电脑，都是我们制造的，我们可以绝对控制它们。但实际上，物品并不仅仅是被动的，它们也具有能动性，也想控制我们。它们会直接介入我们的生活，从而对我们以及我们与他人之间的关系产生重要影响。我们不仅和人一起做事，也是和物一起做事。换言之，我们制造了物，但物也反过来制造了我们。世界是由人与人、人与物之间构成的一种关系网络。如果单纯将物视为一种外在的、可以自由支配的东西，那么我们就会忽视它的能动性。只有将它视为像人类一样的角色，我们才会对它们、对这个世界有更深切的理解。

[1]［英］柯律格《雅债：文徵明的社交性艺术》，第 xvi 页。
[2] 同上书，第 xvii 页。

第十三章　艺术特殊论的多重阐发

对于艺术社会学，布尔迪厄说过一句很著名的话："艺术与社会学，多么奇特的一对。"[1]维拉·佐伯格认为，当布尔迪厄这么说时，他"强调了蕴含在以下冲突中的奇特性：一边是对艺术家天赋和他们创造物的独特性信仰，另一边则是社会学倾向于通过解释、语境化、一般化来挑战这种图景，使艺术与任何社会产品并无二致"[2]。佐伯格准确地指出了布尔迪厄这句话所蕴含的要义：如果说以往的艺术哲学倾向于认为艺术是独特的，那么艺术社会学则倾向于破坏艺术的独特性，将它还原为社会产品。如果说前者是艺术哲学的艺术特殊论，那么后者则是艺术社会学的艺术还原论。可以说，艺术哲学往往秉持艺术特殊论，而艺术社会学则往往倾向于艺术还原论。

20世纪以来，艺术社会学的艺术还原论的兴起对艺术哲学的艺术特殊论构成了巨大冲击。在这种趋势下，艺术哲学中抽象的、思辨的、不加反思的预设受到了挑战。艺术哲学通常认为艺术家是孤独创作的天才，艺术品独一无二，但艺术社会学却表明，艺术家并非天才，艺术品也与一般物品并无本质区别。艺术社会学的艺术还原论走到了舞台中央。海因里希指出："针对艺术领域而言，社会学的分析，或者说，'社会学式'的分析，经常以关注集体现象为出发点，其操作过程经常演变为对独特性的批判。这类批判的典型方式，即把艺术或文学还原为来自超越个体的、更为宏大的、无名意愿的影响结果。"[3]

可以说，社会学倾向于对艺术领域进行"殖民"，其结果就是漠视艺

[1] Vera Zolberg, *Constructing a Sociology of the Arts*, p.1.
[2] Vera Zolberg, "A Cultural Sociology of the Arts", pp.896-915.
[3] [法]娜塔莉·海因里希《艺术为社会学带来什么》，第7页。

术特殊性,将社会学逻辑强加于艺术领域,化艺术为社会,由此催生了艺术还原论。不难理解,这种带有霸权性质的艺术还原论在对艺术带来新的理解维度的同时,也导致了艺术的变形与失真。为了反驳这种倾向,艺术社会学家们开始积极探索艺术特殊论。这是艺术对社会反"殖民"的一种表现。毕竟,艺术并不想仅仅成为社会学家"磨坊中的谷物"。它还可能是钉子,社会学家不能简单地用磨坊的碾磨方式进行碾压,还需要改变自身的工具和方法,才可能对它进行有效的研究。

一、艺术还原论——社会学向艺术的"殖民"

社会学领域的艺术特殊论是在对社会学领域的艺术还原论进行反思的基础上而兴起的。因此,有必要先对社会学领域的艺术还原论进行简要梳理。可以说,在社会学向艺术进行"殖民"扩张的过程中,形成了以布尔迪厄和贝克尔为代表的艺术还原论。[1]

第一种艺术还原论以布尔迪厄为代表。这主要体现在他对艺术场和趣味的研究中。布尔迪厄认为,文学场是围绕集体性幻觉组织起来的,这些

[1] 还有一种艺术还原论以马克思主义为基础。根据马克思对经济基础与上层建筑关系的论述,这种还原论将艺术还原为经济基础。与此同时,根据马克思对意识形态的论述,它还将艺术还原为意识形态。佐伯格指出,不少人文学者认为这种还原论的倾向最为强烈。在这里,比较典型的学者是马克思主义艺术史家弗里德里克·安塔尔(Frederick Antal)。在安塔尔看来,英国艺术家威廉·荷加斯(William Hogarth)是新兴商业中产阶级的代表。安塔尔甚至准备将荷加斯视为欧洲艺术最前沿,认为他是法国大革命前欧洲最先进和创新性的艺术家。正如保罗·斯迪尔顿(Paul Stirton)所指出的,安塔尔的这种观念有"经济决定主义的气息","最为先进的经济和社会结构必须支持最为先进的艺术"。在这里,安塔尔就有将艺术还原为经济基础的嫌疑了。与此同时,安塔尔还表现出了将艺术还原为意识形态的倾向。同样是在他对荷加斯的研究中,他指出荷加斯"对时代外观进行了完整表现,或许那是英国中产阶级最具英雄气概的时期",因此他的作品"是英国所产生的最显著的中产阶级艺术",反映了他们的价值观。安塔尔对艺术史的研究都具有这种倾向,这影响了后来的约翰·伯格,后者的《观看之道》就体现了将绘画还原为意识形态的倾向。艺术史家尼克斯·哈吉尼克劳(Nicos Hadjinicolaou)同样深受安塔尔影响,他的"视觉意识形态"(visual ideology)观念就认为观看一幅绘画的快乐只是绘画的意识形态与观者的意识形态相重合而导致的。对此种还原论,同样身处马克思主义传统的詹妮特·沃尔芙进行过反思,认为艺术不可还原,应该关注艺术形式特殊性。详见本书第五章,在此就不再赘述。参见 Stirton, Paul. "Frederick Antal", *Marxism and the History of Art: From William Morris to the New Left*, Andrew Hemingway(eds.). London: Pluto Press, 2006, p.61.

幻觉包括对独创性、天才和艺术自主性的崇拜。[1]因此，在朱国华看来，"我们决不能简单地认为文学即屈从于经济资本利诱的谦逊奴仆。恰恰相反，文学场所赖以构建的上述集体性信念，具有超越外部力量包括经济逻辑的自身独立性"[2]。从这个角度来看，布尔迪厄的文学场观念似乎是反还原论的。正如朱国华所指出的："他反对庸俗社会学把一切问题化约为物质基础或经济因素的决定力量，从而忽视文化的相对自主性。"[3]

然而，在对艺术场进行具体论述时，布尔迪厄并未探究艺术的特殊性，而是将场中强调特殊性和差别化的艺术理解为一种占位策略。这在本质上还是具有还原倾向的，因为按照这样的逻辑，一切似乎都可以还原为"利益"。尽管它暂时表现为美学利益，但是，正如奥拉夫·维尔苏斯所指出的，布尔迪厄的思想中蕴含着经济学上的理性人观念，"经济利益看起来是符号商品经济的最终驱动力"[4]。换言之，这种美学利益长久来看也会转变成经济利益。因此，在布尔迪厄那里，文化是一种资本，"这种资本的特殊之处在于，它在表面上是以拒斥功利的存在作为自己存在的基本形式的，也恰恰是因为这一点，它作为资本就更具隐蔽性"[5]。因此，正如朱国华所指出的，文学场可以表现为一个"颠倒的经济体系"[6]，但颠倒的经济体系在本质上仍然是经济体系，就像文化资本在本质上还是资本一样。

与此同时，在布尔迪厄看来，艺术趣味是以阶级为基础的，因此，艺术趣味即阶级趣味，是人们进行社会区隔的工具。他指出："趣味是将物变成区分的和特殊的符号、将持续的分布变成中断的对立的实践操纵机构；趣味使被纳入身体的物质范畴内的区别进入有意义的区分的象征范畴内。"[7]具体而言，在布尔迪厄看来，统治阶级具有合法趣味，被统治阶级具有大众趣味，中产阶级具有中等趣味。合法趣味强调"形式高于功能"，

[1] 朱国华《文学与权力——文学合法性的批判性考察》，北京：北京大学出版社，2014年，第131页。
[2] 同上。
[3] 朱国华《权力的文化逻辑：布迪厄的社会学诗学》，第5页。
[4] [荷]奥拉夫·维尔苏斯《艺术品如何定价：价格在当代艺术市场中的象征意义》，第35页。
[5] 朱国华《权力的文化逻辑：布迪厄的社会学诗学》，第109页。
[6] 朱国华《文学与权力——文学合法性的批判性考察》，第132页。
[7] [法]皮埃尔·布尔迪厄《区分：判断力的社会批判》，第274页。

"表征模式高于表征对象";大众趣味强调"功能高于形式","表征对象高于表征模式";中产阶级的趣味在两者之中,具有比较势利的文化意愿。[1]这就将趣味还原为了一种社会区隔的工具。因此,无论是布尔迪厄的艺术场研究,还是趣味理论,都具有一定的还原倾向。

第二种艺术还原论以霍华德·贝克尔为代表。这种还原论主要将艺术还原为一种微观集体活动。贝克尔在《艺术界》中指出,艺术是一种集体活动。在贝克尔看来,这种集体活动与其他领域的集体活动并无二致。他指出:"我的思考方式总是去设想,你在一个地方找到的东西,同样能在其他地方找到。它们经常形式不同,但却或多或少相似。"[2]因此,在贝克尔看来,他的艺术社会学就是将职业社会学应用到了艺术领域而已。在这里,我们可以发现一个公式:艺术＝集体活动＝社会（以及社会中的其他活动）。艺术活动的独特性并没有得到彰显。

与此同时,贝克尔声称,他会对各种各样的作品一视同仁,同时谈论提香和连环漫画,"像讨论贝多芬或莫扎特的作品那样郑重地讨论好莱坞电影的音乐或摇滚乐",因为他的分析原则是社会学的,而不是美学的。这种"社会学"的分析原则将艺术品本身的特殊性抹去了。笔者曾主要从积极的角度探讨了贝克尔的"艺术社会学炼金术",认为贝克尔化个体为集体,化客体为进程,化美学为组织,使社会学家得以对艺术展开有效研究。[3]但是,从消极角度讲,这种艺术社会学炼金术从根本上将艺术还原为社会学,具有社会学帝国主义的倾向。尼克·赞格威尔（Nick Zangwill）指出:"贝克尔的著作预设了一个观念,即艺术生产像其他形式的生产一样是一种工作,这在某种程度上来说是有道理的。但是,所有类型的生产工作都有同样的一种解释,这种一般原则则是可疑的。"[4]哈灵顿针对贝克尔的观点指出:"审美内容不能简化为艺术品的物质媒介……审美规范也

[1] 朱国华《权力的文化逻辑:布迪厄的社会学诗学》,第270—282页。
[2] 卢文超《社会学和艺术——霍华德·贝克尔专访》,载《中国学术》,第34辑,2014年,第344页。
[3] 卢文超《霍华德·贝克尔的"艺术→社会学"炼金术》,第124—131页。
[4] Nick Zangwill, "Against the Sociology of Art", *Philosophy of the Social Sciences*, No.2 (2002), pp.206-218.

不能简化为社会惯例。"[1]这都指明和批判了贝克尔的还原倾向。

综上可见，无论是布尔迪厄，还是贝克尔，他们都将社会学的利刃投向了艺术。他们用社会学方法研究艺术，打破了之前关于艺术的各种"迷思"，从此艺术家变得和寻常人一样，艺术变得和寻常之物并无二致。从积极的意义来说，这向我们揭示了艺术丰富和复杂的"集体性"面相：艺术并不只是美学的，而且还是社会的。这是他们的主要贡献。但与此同时，从消极的方面来讲，他们的理论也潜藏着不可忽视的危险：他们在将社会学理论应用到艺术领域时，并未考虑艺术的特殊性，留下了诸多不足与缺陷。

艺术社会学家在研究艺术的过程中，对此渐渐有了深切的认识和体会。于是，不少学者举起了艺术特殊论的大旗，力图证明艺术的特殊性使它不可还原，以此对艺术还原论进行纠偏和制衡。但是，他们对艺术特殊性的理解却有所不同。正如詹妮特·沃尔芙所说："艺术社会学家越来越具有这样的共识，即注重艺术的特殊性是基本的，但这掩盖了不同的人对此具有不同的理解这个事实。"[2]下面我们就对此进行分别研究。

二、作为独特性价值体系的艺术

娜塔莉·海因里希是布尔迪厄的学生，她曾在布尔迪厄指导下研究艺术社会学。但是，她却旗帜鲜明地选择了"反布尔迪厄"的理论立场，尤其是后者的艺术还原论。海因里希撰写的《艺术为社会学带来什么》就是为了"摆脱布尔迪厄思想的影响（甚至反其道而行之）"[3]。在海因里希看来，布尔迪厄持有一种还原主义的立场。这种还原是一种"普遍式还原"，表明"艺术家'只不过'是经济环境、社会阶层或习性的产物"[4]。这种对艺术的"普遍式还原"是海因里希无法接受的。如果说布尔迪厄所关注

[1] [英]奥斯汀·哈灵顿《艺术与社会理论——美学中的社会学论争》，第32页。
[2] Janet Wolff, *Aesthetics and the Sociology of Art*, The Macmillan Press Ltd., 1993, p.85.
[3] [法]娜塔莉·海因里希《艺术为社会学带来什么》，中文版序言第2页。
[4] 同上书，第8页。

的是社会学对艺术的贡献，那么，海因里希关注的则是艺术对社会学的贡献。通过这种立场的转变，海因里希探讨和彰显了艺术的特殊性。

那么，艺术的特殊性在哪里呢？在海因里希看来，艺术领域具有独特性价值体系，这种价值体系"拥有自己的逻辑，不受共同环境限制，无法被还原"[1]。具体言之，如果说社会建立在"共同体"的价值体系中，那么艺术则是以独特性为基础的价值体系，两者之间具有很大差别。在海因里希看来，艺术领域的伦理基础是稀有性，强调的是"主体、个人、个体、私域的特征"[2]。而社会领域的伦理基础是妥协，强调的是"社会的、广义的、集体的、无个性的与公共性的特征"[3]。在共同性的价值体系中，我们追求的是公正性，内部成员应该享有同等的机会；而在独特性的价值体系中，我们追求的则是例外性，尤其是"对象无法被还原为同类事物"[4]。

那么，布尔迪厄问题的根源究竟何在呢？在海因里希看来，问题的根源在于他并未严格恪守价值中立的原则。她指出："当社会学家试图从个别现象中挖掘普遍性，或试图揭露虚幻的个人创造力时，他已不再是一名研究者，而是一名试图捍卫某种价值观的行为者。"[5]换言之，当布尔迪厄以社会学方法研究艺术时，他丧失了价值中立的立场，而是积极地捍卫"共同体"的价值观，这导致了他研究的偏颇。海因里希指出，将艺术特殊性消解，实际上贬损了艺术的价值，"艺术领域的衡量标准是'特殊化'，任何普遍化的操作都是贬义的"[6]。就此，朱国华也指出，布尔迪厄"全部学术目标首先是政治性的，即反对一切形形色色的符号控制，反对普遍存在的不平等"[7]。这种价值观会制约布尔迪厄对艺术自身特殊性的重视，因为在这样的价值观下，一切事物重在追求等，并不存在特殊之物，艺术特殊性的逻辑也就消失不见了。

[1]〔法〕娜塔莉·海因里希《艺术为社会学带来什么》，第5页。
[2] 同上书，第3页。
[3] 同上。
[4] 同上书，第4页。
[5] 同上书，第10—11页。
[6] 同上书，第45页。
[7] 朱国华《权力的文化逻辑：布迪厄的社会学诗学》，第5页。

当然，这并不意味着海因里希要回到布尔迪厄所批判的美学家们的立场，即艺术哲学领域的艺术特殊性，从而重新陷入对艺术家个体的狂热崇拜。在她看来，这两种立场其实都是一种价值判断。[1]海因里希所希望的是在这两种立场之间保持一种"介入式中立"，维持两种逻辑之间的并存与对话。[2]无论如何，在这种中立性的姿态中，艺术特殊性得到了保留。可以说，在海因里希这里，真理不在艺术哲学的艺术特殊论中，也不在艺术社会学的艺术还原论中，而在这两种不同立场之间的相互对话中。

三、作为激情的趣味

在布尔迪厄的研究中，趣味被视为一种区隔策略而存在。这忽视了趣味本身的美学性，尤其是其激情性的层面。安托万·亨尼恩指出："在布尔迪厄及其追随者看来，鉴赏是完全非生产性的，鉴赏对象只是一些杂乱的符号，鉴赏主体只是在再生产等级制的社会地位，鉴赏是掩盖统治的文化方式。"[3]他进而指出，我们对艺术的鉴赏和激情是具有生产性的，而不仅仅是标示区隔的社会符号，"鉴赏、激情、各种情感形式不是什么原始数据，不是什么业余爱好者的固定属性，它们不可以进行简单的解构分析"[4]。

亨尼恩对趣味活动进行了详细的分析。第一，在这种互动过程中，主体对客体充满了各种复杂的感受，而不是仅仅将它视为标示社会地位的工具。正因如此，亨尼恩才会认为，"趣味"这个词实际上远远不够用，而"热爱、激情、品味、实践、习惯、沉迷……它们更好地决定了与音乐相连的配置种类"[5]。

[1] [法]娜塔莉·海因里希《艺术为社会学带来什么》，第10页。
[2] 同上书，第87页。
[3] [法]安托万·亨尼恩《鉴赏语用学》，见[美]马克·D.雅各布斯、南希·韦斯·汉拉恩编《文化社会学指南》，第112页。
[4] [法]安托万·亨尼恩《鉴赏语用学》，第113页。
[5] Antoine Hennion, "Loving Music: from a Sociology of Mediation to a Pragmatics of Taste", *Comunicar*, No.33 (2010), pp.25-33.

第二，在这种互动过程中，主体对客体投射的激情也会反射回来，重塑主体自身。因此，亨尼恩认为，趣味是一种反身活动（reflexive activity）[1]。他指出："鉴赏趣味、快感和效果不是外在的变量或事物的自动属性，它们是实际的、集体的实践活动的反身性结果。"[2]

第三，可以看到，在趣味中，主体与客体相互生成。这打破了单一强调主体客体的状态，达成了一种亲附（attachment）的状态。因为在亲附中，两者难舍难分，我们无法区分二者。在亨尼恩看来，用"亲附"取代"趣味"，实际上是更好的选择。他指出："与趣味和偏好这些词相反……亲附这个词更好地表达了我们既制造了我们与客体之间的关系，也被这种关系所塑造。这种关系将我们黏合在一起。"[3]因此，他说这个词是一个"美好的词"，"它更少地强调标签，而更多地强调状态；更少地强调自我宣告，而更多地强调人们的活动"[4]。

第四，趣味是在特定的环境中产生的，是在合适的时间和合适的地点发生的事。他指出："快感与效果具有环境特征，绝非自动依赖于产品或我们的偏好。"[5]这与德诺拉的音乐事件理论异曲同工。

最后，因为趣味是一种互动过程，所以它具有不确定性。我们无法预料趣味的产生。亨尼恩指出："作为一种具体情境中的活动，趣味并不是前定的；它指向的接触，是一种两者之间的情境，是不确定的感受迸发的地点和时刻。"[6]换言之，我们并不能制定计划，安排趣味的产生。相反，在趣味产生的过程中，我们实际上处于"失控"状态。对此，亨尼恩论述道，聆听的目标就是带来一种失控感，"发生的事情并不是计划好的或有意的：我们必须让我们自己被带走，被感动"[7]。由此就不难理解，亨尼恩

[1] Antoine Hennion, "Those Things That Hold Us Together: Taste and Sociology", *Cultural Sociology*, no.1 (2007), pp. 97-114.

[2] ［法］安托万·亨尼恩《鉴赏语用学》，第 116 页。

[3] Antoine Hennion, "Attachments, You Say? … How A Concept Collectively Emerges in One Research Group", *Journal of Cultural Economy*, No.1 (2017), pp.112-121.

[4] Antoine Hennion, "Loving Music: from a Sociology of Mediation to a Pragmatics of Taste", pp. 25-33.

[5] ［法］安托万·亨尼恩《鉴赏语用学》，第 118 页。

[6] Antoine Hennion, "Those Things That Hold Us Together: Taste and Sociology", pp. 97-114.

[7] Hennion, Antoine, "Music Lovers: Taste as Performance", *Theory, Culture, Society*, No.5 (2001), pp.1-22.

所力求实现的是人与音乐互动的场景。在这种场景中，作为主体的音乐爱好者与作为客体的音乐作品缺一不可。在具体的情境中，它们之间的互动实现了音乐客体的潜能，也塑造和更新了听众的主体性。因此，他提出了鉴赏语用学："鉴赏活动不是签署自己的社会身份，表明自己适合某个角色，遵守某个仪式，或者被动地尽力读出某个产品'包含'的属性。它是一种述行行为：它行动，投入，转变，并且能够感知得到。"[1]换言之，我们听音乐，不仅是为了标示社会地位，还因为我们真正热爱。这种热爱本身是具有生产性的，在我们沉浸于音乐的同时，我们的自我也获得了更新和变化。

在这种认识的基础上，克劳德·本泽克利（Claudio Benzecry）对阿根廷的歌剧迷进行了研究。在研究之前，本泽克利头脑中都是布尔迪厄式的问题，他说："来自皮埃尔·布尔迪厄开创性著作的观念深深影响了我对文化实践的理解，以至于只要有人向我谈论他们喜欢的东西，我就会将它还原为社会结构中的一个位置。"[2]但是，随着研究开展，本泽克利发现布尔迪厄的趣味观念越来越难以应付活生生的经验现实。他追问道："当歌剧丧失了它的流行特征和区隔特征时，现代观众是如何审视和体验它？观众为何感到不得不去参加这个社会游戏？当地位、意识形态和名望都无法解释这种密集和广泛的投入时，还有什么可以解释？"[3]他所找到的答案就是激情。

本泽克利给我们讲述了很多歌剧迷的故事，其中路易斯的故事很有代表性。当路易斯27岁时，有亲人问他是否愿意去看歌剧。他去看了《卡门》。虽然他不了解歌手，但却"一见钟情"，从此不能自已，不停地去看歌剧，风雨无阻。他去歌剧院就像到母亲的家中一样频繁。在这种"一见钟情"的激情之中，并没有多少布尔迪厄所讲述的作为社会区隔的趣

[1]［法］安托万·亨尼恩《鉴赏语用学》，第115页。
[2] Claudio E.Benzecry, *The Opera Fanatic: Ethnography of an Obsession*, The University of Chicago Press, 2011, p.xii.
[3] Ibid.

味。本泽克利指出:"热爱歌剧成了一种在当下塑造自我的独特方式。"[1] 本泽克利还研究了观众沉浸于欣赏中的时刻。在这样的时刻,"主体丧失了自我控制,在具有转变性力量的外在强压下,变成了消极的客体"[2]。因此,他们会说,"它打动了我","它让我疯狂","它让我冻结","它杀死了我",等等[3]。换言之,正是在这种被动状态中,主体获得了一种审美的超越。本泽克利强调,这种审美的超越正是理解歌剧迷的关键之所在。

在这里,本泽克利最重要的发现在于,他所关注的歌剧迷都是中下阶层,欣赏歌剧并不能给他们带来多少区隔利益,他们甚至都是在私下里喜欢并聆听歌剧。因此,实际上,这些歌剧迷听歌剧的爱好和行为并没有转换为象征资本,也没有转换为经济资本。[4]这就对布尔迪厄的模式提出了有力的挑战。因此,他的研究得出了与布尔迪厄非常不同的结论:"艺术品被视为个人和情感投入的焦点,或是道德自我塑造的媒介,而不是资本最大化的工具。"[5]

不少学者都表达了与亨尼恩和本泽克利类似的观点。丹托就指出,尽管艺术受到社会因素的影响,但它却具有不可还原为外部环境的自主性。这是布尔迪厄所忽视的。丹托指出:"当你看到某人的作品只是填补了一个虚席以待的空间,你会失去兴趣。"[6]对此,朱国华也有一个很形象的说法,他认为喝五粮液的快感与社会区隔有关,但很难说只是与此有关,而与我们的口舌快感无关。[7]因此,趣味并不仅仅是社会区分的工具,还是人生的一种激情。

四、人与物互动中的艺术特殊性

海因里希所批判的布尔迪厄的普遍式还原,同样也适用于贝克尔。她

[1] Claudio E.Benzecry, *The Opera Fanatic: Ethnography of an Obsession*, p.9.
[2] Ibid., p.86.
[3] Ibid.
[4] Ibid., p.123.
[5] Ibid., p.14.
[6] 转自朱国华《权力的文化逻辑:布迪厄的社会学诗学》,第 376 页。
[7] 朱国华《权力的文化逻辑:布迪厄的社会学诗学》,第 85 页。

这样批判贝克尔的艺术界："这种典型的'社会学式'立场，在关注行为的现实条件时，必然也忽略了艺术领域的独特性。"[1]显然，她对此并不满足。而在贝克尔所处的传统中，对贝克尔的这种倾向进行最深入、也最有建树反思的就是提亚·德诺拉。

如前所述，德诺拉曾深受贝克尔影响，但后来，她又提出了回到阿多诺的口号，重新关注音乐本身的功能和形式特征。在《日常生活的音乐》中，德诺拉认为音乐具有三种功能：首先，音乐是一种自我表达的技术；其次，音乐对身体具有重要影响；最后，音乐是维护社会秩序的重要手段。在《阿多诺之后》中，她又将此发展为音乐的认知功能、音乐的情感功能和音乐的社会控制功能。在德诺拉看来，音乐的功能与它的形式特征关系密切，音乐"具有时间维度，它是一种非言语、非描绘性的媒介，它是有形存在的，其变化能够被感知，这些特性都提高了其在非认知或潜意识层面发挥作用的能力"[2]。这让人想起爱德华·汉斯立克（Eduard Hanslick）的音乐观念。在《论音乐的美》中，他提到了音乐的特殊性，即"音乐由于它的材料没有形体，所以是最精神化的艺术，由于它是一种没有对象的形式游戏，所以是最感性的艺术。这两个矛盾的结合使音乐显示出一种活跃的、与神经同化的倾向"[3]。这就使音乐的独特性在于"其他艺术说服我们，音乐突然袭击我们"[4]。音乐的这种形式特征对音乐发挥社会功能产生了重要影响。

这并不意味着德诺拉又回到艺术哲学的艺术特殊论立场。在她看来，虽然阿多诺长于对艺术的形式分析，但却短于对社会学语境的关注。因此，我们不能简单回到传统的路径上。与之相反，贝克尔长于对社会学语境的探讨，这是值得学习借鉴的，但他却短于对艺术形式的关注。因此，可以将两者结合在一起，我们就会得到更好的艺术社会学。在德诺拉看

[1]［法］娜塔莉·海因里希《艺术为社会学带来什么》，第11页。
[2]［美］蒂娅·德诺拉《日常生活中的音乐》，杨晓琴、邢媛媛译，北京：中央音乐学院出版社，2016年，第200页。
[3]［奥］爱德华·汉斯立克《论音乐的美》，杨业治译，北京：人民音乐出版社，1980年，第76页。
[4]［奥］爱德华·汉斯立克《论音乐的美》，第74页。

来,"对于音乐分析,我们需要新的手段,它们必须跨越学科的界限,将之前音乐学家和社会学家分头进行的工作结合起来"[1]。

德诺拉认为,关键在于研究具体情境中人们是如何接受音乐的。这种接受既与音乐的形式特征密切相关,也与听众密切相关。比如,航空公司在其安全介绍视频中不会使用勋伯格的无调性音乐,因为这可能会加剧乘客的焦虑感,而他们会使用《普通人的号角华彩》,因为它传达了一种"有序的控制、礼节、庄严的仪式、集中的注意力以及与体裁相关的(有调性的音乐)安全等信息"[2]。这就是音乐形式特征的影响。与此同时,"要是机舱里面浓烟滚滚,估计没有什么音乐能让人产生信任感"[3]。这是音乐的外在情境的影响。显然,对音乐效果的产生,两者都不可忽视。德诺拉指出,我们应该迈向一种平衡的道路,"对音乐材料和这些材料被倾听和纳入现实的社会经验中的情境给予同等关切"[4]。

正是在这样的认识中,德诺拉提出了"音乐事件"的分析模式。如前所述,它一方面避免了将音乐视为文本的客观主义倾向,另一方面则避免了将音乐视为集体活动的主观主义倾向,而是将音乐视为听众与文本在具体情境中的互动过程。这种人与物的互动就是德诺拉的音乐事件所关注的重心。而音乐特殊性也在音乐事件中获得了定位。这种作为物质的音乐的特殊性,并非像以往一样孤立存在,而是存在于与人的互动之中。我们只有在互动中才可以对它有深入理解。

总之,我们在研究艺术时,我们既不能见物不见人,仅关注艺术的形式特征,不考虑行动者;也不能见人不见物,只关注行动者,而将艺术自身弃之不顾。[5]如果说前者是艺术哲学的艺术特殊论,那么后者则是艺术社会学的艺术还原论,两者都有缺陷。我们只有关注人与物的互动才会真正具有出路。正是在这种人与物的互动中,艺术哲学的艺术特殊论得以融

[1] [美]德诺拉《日常生活中的音乐》,第29页。
[2] 同上书,第17页。
[3] 同上。
[4] Tia DeNora, *After Adorno: Rethinking Music Sociology*, p.155.
[5] 卢文超《将审美带回艺术社会学——新艺术社会学理论范式探析》,载《社会学研究》,第5期,2018年,第93—116页。

入并丰富了艺术社会学的研究图景，给艺术社会学带去了"物"的视角，即对艺术的美学关注。由此，这种艺术社会学领域的艺术特殊论就不再等同于艺术哲学领域的艺术特殊论，它关注的是人与物的互动中所呈现的艺术的特殊性，而不是仅仅关注物的艺术特殊性。

综上所述，针对布尔迪厄将艺术还原为阶级等社会因素的倾向，海因里希强调，艺术是一种独特性价值体系。它具有一种独特性逻辑，这与其他领域不同，我们不能将其他领域的逻辑替换为这种逻辑。针对布尔迪厄将趣味还原为社会区隔工具的倾向，亨尼恩和本泽克利发展了一种强调能动性和生产性的趣味观念。德诺拉身处贝克尔所开创的研究传统中，她对贝克尔一直心存感激，并未针锋相对地对其进行激烈批判。但是，与贝克尔有所不同的是，她在人与物的互动图景中保留了艺术的独特性。总而言之，他们或者认为艺术是一种特殊的活动，或者认为艺术是一种特殊的物品，或者认为艺术是一种特殊的领域，这些观点丰富和深化了艺术特殊论的内涵。

尽管艺术社会学领域的艺术特殊论不同于艺术哲学的艺术特殊论，但是，前者依然不能抛弃后者。相反，在思考艺术特殊性问题时，后者可能更精深与丰富，是我们在社会学领域思考该问题时所不能忽略的理论资源。艺术对社会学的反还原斗争，若要在社会学领域顺利开展，就必须借助社会学领域之外的这个强大援兵。需要强调的是，秉持艺术特殊论的并不仅仅是艺术哲学，艺术批评和艺术史也大多具有类似倾向，并且各有所长。本文为了论述方便而主要以艺术哲学为例，并不意味着艺术社会学应该忘记将它们视为学习对象。

结语　思想互鉴与中国艺术社会学的发展

一、当代英美艺术社会学与中国语境

1. 艺术社会学的理论意义

回到中国的语境，我们可以发现，目前学界对艺术的研究，基本上还是"艺术"作为一种"价值"来研究，聚焦于艺术的"精神层面"，而对艺术"物质层面"的研究则相对匮乏。我们过多地关注作为"客体"的艺术，或是从艺术来理解社会，或是对艺术进行批判。这是国内大部分研究艺术社会学的学者所秉持的艺术社会学观念。就此而言，我们的艺术社会学更像是"艺术-社会"学在中国的回响。我们对艺术社会学的理解，较少地关注作为"进程"的艺术，即艺术究竟是如何被生产出来的，谁参与其中，以及产生了哪些具体影响。

那么，这种经验导向的艺术社会学对于中国的艺术研究有何意义呢？

首先，这可以使我们更准确地把握当前更为复杂的艺术现实。目前，中国艺术市场的规模已经位列全球第二，艺术吸引了越来越多人的目光。天价艺术品层出不穷，在艺术品市场巨大的利益驱使下，中国现在已经进入"收藏热"的时代，电视节目推出的鉴宝节目受到热捧，民间"盗墓热"也已经形成了一条产业链。面对如此纷繁复杂的艺术现状，仅仅对艺术品进行教条式的美学评判显然已经不太具有解释效力。因为这其中不仅涉及艺术品自身的美学价值，还关乎中国经济的发展、具体的艺术市场运作策略、各方利益的博弈等各种问题。对此，从社会学的角度进行调查研究，进行经验描述，无疑可以给我们提供一幅更为真实的艺术图景。

其次，我们对古代艺术史展开的研究也可以提供有益的参考。其实在晚近海外的中国艺术研究中，我们已经看到了这种艺术史的社会学转

向。雷德侯（Lothar Ledderose）在《万物：中国艺术中的模件化和规模化生产》中，曾论述了中国明代景德镇的瓷器艺术及其制作环境对它产生的影响，包括科技、工业结构和市场。就科技而言，景德镇的青花瓷是中国瓷器制作技术不断进步的结晶。雷德侯说："在 14 世纪之时，已掌握了在烧制中保留用蓝氧化钴色所绘釉下彩纹饰的技术。这种'青花瓷'成了世界陶瓷史上最成功的作品之一。"[1]就工业结构而言，雷德侯论述了官窑和民窑之间的差别。官窑有上好的原材料和技术高超的工匠，"一窑只需烧将近三百件青花瓷器"；而与之规模相当的民窑，为了节省燃料，"一窑却紧紧地堆满一千件瓷器"。这使得民窑的瓷器质量要比官窑的差一些[2]。就市场而言，朝廷是瓷器的重要订购者，所订购的瓷器有一些是国家典礼用的祭器；在明王朝衰落后，朝廷停止了订购瓷器。新兴的城市商人则开始大量订购瓷器。他们对瓷器提出了新的要求，"他们还要求瓷器的花样翻新，而且特别偏爱富有文学情趣的题材，诸如流行小说中的场景和山水画之类"[3]。

从一般意义上而言，这种从"社会学"角度出发对艺术史进行的探讨，是晚近以来很多海外的中国艺术研究的趋向。高居翰（James Cahill）的《画家生涯：传统中国绘画的生活与工作》、柯律格的《雅债：文徵明的社交性艺术》和白谦慎的《傅山的世界：十七世纪中国书法的嬗变》都探讨了中国艺术的制作语境及其对艺术的影响。高居翰认为，中国艺术史的研究者往往出于对艺术家的崇拜，不愿从艺术生产的社会和经济背景入手进行研究，而他则意欲倡导一种平衡，"在不致低估艺术自我揭示能力的前提下，我们仍可观察它跟其他更世俗实际及受社会影响的功能如何互动"[4]。由此，他探讨了画家的生计、画室、画家之手及其代笔者等。柯律格宣称，在他的著作中，"触及个别作品视觉品质的关键问题，并非下文

[1] [德]雷德侯《万物：中国艺术中的模件化和规模化生产》，张总等译，北京：生活·读书·新知三联书店，2005 年，第 122 页。
[2] 同上书，第 124 页。
[3] 同上。
[4] [美]高居翰《画家生涯：传统中国绘画的生活与工作》，杨宗贤等译，北京：生活·读书·新知三联书店，2012 年，第 12 页。

所谈论的重点"[1]，而"正是各种能动者间的关系及作品所处的关系网络，才彰显了物品，而物品也将反过来实现这些社会关系"[2]。所以，他在书中探讨了家族、师生、朋友、官场、地缘等因素对文徵明艺术的影响。白谦慎对17世纪中国书法的探讨，也涉及了"相当广泛的社会文化现象和问题"[3]，诸如晚明大众娱乐活动和通俗读物对书法经典观念的影响，学术风气的变化对书法的影响等。凡此种种，我们都可以看到，海外的中国艺术史家已经不再满足于将艺术家及其艺术品作为聚焦点，而是探讨艺术家及其艺术品所处的复杂的社会语境及其对艺术的影响。

2. 新艺术社会学的理论意义

相较于贝克尔和布尔迪厄为代表的艺术社会学，新艺术社会学最大的特点在于将审美带回了艺术社会学。因此，它实现了某种程度的"审美回归"。但是，新艺术社会学并非简单地回到以阿多诺为代表的传统艺术社会学。福奈特（Eduardo De la Fuente）指出："这并不意味着新艺术社会学意图回归到没有社会学预设的领域。"[4]因此，艺术社会学的"审美回归"仅仅是研究对象的回归，它并未回归到前者的研究方法，而是依然采用经验研究。

自20世纪80年代以来，国内侧重引进的是传统艺术社会学，目前对此已经比较熟悉。而对于以贝克尔等为代表的艺术社会学，随着相关译著和研究的开展，也逐步进入国人视野。如上所述，这也是国内亟须发展的领域，因为它可以让我们关注社会因素对艺术的影响，让艺术研究更接地气。但是，值得警惕的是，在这种经验倾向的艺术社会学对艺术进行还原处理的过程中，艺术特殊性很容易丧失。如果单纯用这种方法研究中国艺术，那么中国艺术的独特性就有可能被淹没。就此而言，由于新艺术社会学关注人与物的互动，既关注人的社会性，也关注物的审美性，因此反而

[1] ［英］柯律格《雅债：文徵明的社交性艺术》，第 xvi 页。
[2] 同上书，第 xvii 页。
[3] 白谦慎《傅山的世界：十七世纪中国书法的嬗变》，第 3 页。
[4] Eduardo De la Fuente, "The New Sociology of Art: Putting Art Back into Social Science Approaches to the Arts", *Cultural Sociology*, no.3 (2007), pp.409-425.

可能会在研究中兼顾中国艺术的独特性，从而将中国语境中人与艺术之间的独特互动揭示出来。这会为中国艺术社会学的发展留下空间。这也是为何刘东提醒我们在国内发展艺术社会学"并不是要去覆盖'美的哲学'"，而是要"不立一法，不舍一法"[1]。对于如何有效地结合两者，新艺术社会学提供了一条值得借鉴的路径。就此而言，这是一条颇有学术前景的路径。

首先，新艺术社会学可以为艺术社会史研究提供新的视角，从而提高它的解释效力。比如，同样是雷德侯的《万物：中国艺术中的模件化和规模化生产》，虽然从艺术社会学的角度我们应该向其学习，但从新艺术社会学的角度，我们则要对其保持必要的反思。雷德侯认为，中国之所以能创造数量庞大的艺术品，是因为"中国人发明了以标准化的零件组装物品的生产体系"，即"模件"[2]。雷德侯考察了青铜器、兵马俑、漆器、瓷器、建筑、印刷和绘画的制作过程，认为它们都遵循了模件的规则。然而，他并没有深入探讨它们的物质属性差别及其对模件化造成的具体影响。尽管他也提到，"像竹子、兰花及石头这样的母题，与建筑中的斗拱不同，并非物质意义上的模件"，但他还是主张"当郑燮反复描绘此类母题并将其组合为一体时，他实际上已经把它们当成了模件"[3]。换言之，尽管他提到了两种模件的不同，但并未有效探讨这种不同如何与它们的物质属性具体关联。在新艺术社会学的视角下，这样的研究有待进一步开展。

柯律格的《雅债：文徵明的社交性艺术》也是如此。在该书中，柯律格将文徵明的绘画放在家族、师长、同辈、官场、同乡等人际网络中进行理解。但是，柯律格更关注的是这些人际网络如何影响了文徵明的画作，而对于文徵明的画作如何影响了这些人际网络则所言甚少。就后者而言，对画作进行物质层面和美学层面的分析显得尤为重要，但是，正如柯律格所言，他的这本书相对"较少着墨于过去文徵明研究中最重要的主题——风格与笔墨"[4]。柯律格显然没有意识到新艺术社会学所关注的一个重要问

[1] 刘东《不立一法，不舍一法》，载《读书》，第 5 期，2014 年，第 72—76 页。
[2] ［德］雷德侯《万物：中国艺术中的模件化和规模化生产》，第 4 页。
[3] 同上书，第 280 页。
[4] ［英］柯律格《雅债：文徵明的社交性艺术》，第 IV 页。

题,即画作对人际网络所产生的影响,由此才出于其他理由将此重要问题忽略掉了。可以想见,文徵明送给某人画作甲或画作乙,由于这两幅画的物质属性和审美形式不同,产生的效果也会有所不同。这一问题有待进一步探讨。

其次,它可以为国内的艺术社会学研究提供新的研究角度,从而开拓新的研究图景。比如,李健的《西藏的唐卡艺人:职业行为变迁与多元平衡策略》研究了西藏的唐卡艺人,指出了他们在宗教-传统逻辑,市场-商业逻辑和艺术-创新逻辑的"多重规范间的平衡与论争"[1]。但是,他并没有充分讨论唐卡本身的物质属性和审美特征,从而未能揭示唐卡自身的物质属性和审美特征会对创作者、欣赏者、寺庙等的能动性影响。这一层面对我们理解唐卡艺人以及唐卡的市场等都是不可或缺的。刘明亮的《北京798艺术区——市场化语境下的田野考查与追踪》研究了798艺术区的发生、发展、生态及变迁。他指出,798艺术区"既是一种艺术现象,也是一种文化现象:一个围绕当代艺术建立起的多元文化生态区域"[2]。尽管798艺术区是围绕当代艺术建立起来的,但他在全书中却很少对798中具体的当代艺术品进行分析。那么,当代艺术的物质属性和审美特征如何能动性地聚集起各种资源,进而造就了798艺术区?这个关键问题就没有得到有效回答。显而易见,对于上述两种研究,将艺术品纳入研究视野,就会开拓出新的研究图景。这正是新艺术社会学所能提供给我们的。

最后,从新艺术社会学的角度出发,我们会对中国古代艺术的能动性有更复杂的认识。比如,对中国古代绘画的功能,谢赫说:"图绘者,莫不明劝戒,著升沉,千载寂寥,披图可鉴。"张彦远也说:"夫画者,成教化,助人伦,穷神变,测幽微。"[3] 由此可见,古人经常将绘画用于道德劝

[1] 李健《西藏的唐卡艺人:职业行为变迁与多元平衡策略》,北京:社会科学文献出版社,2016年,第3页。

[2] 刘明亮《北京798艺术区——市场化语境下的田野考查与追踪》,北京:中国文联出版社,2015年,第2页。

[3] 转引自〔美〕孟久丽《道德镜鉴:中国叙述性图画与儒家意识形态》,何前译,北京:生活·读书·新知三联书店,2014年,第47、85页。

诚，它也确实发挥过这样的作用。比如对人物绘画，曹植就写道："观画者，见三皇五帝，莫不仰戴；见三季异主，莫不悲惋；见篡臣贼嗣，莫不切齿；见高节妙士，莫不忘食；见忠臣死难，莫不抗节；见放臣逐子，莫不叹息；见淫夫妒妇，莫不侧目；见令妃顺后，莫不嘉贵。是知存乎鉴戒者，图画也。"[1]但是，尽管如此，从新艺术社会学的理论可知，绘画的效用实际取决于人与绘画之间的具体互动，尽管它被预设具有道德劝诫的作用，但是，人们却可能对它做出不同的解释。这样的例子并不少见。孟久丽提道："光武帝曾在自己的御座旁边放置了一面屏风，上面绘有古代女性楷模的肖像。这面屏风本意是为了提醒皇帝时时保持崇高的道德，但是宰相宋弘注意到皇帝似乎更乐于观赏上面所画的美丽女子，便巧妙地向他进谏，于是汉光武帝命人将这扇屏风撤去了。"[2]这说明图画本身所具有的潜能与力量有时会超出道德训诫的范围。如果我们仅仅关注绘画的道德言说，而不关注具体的人与具体的绘画之间具体的互动，那么绘画本身所具有的复杂力量可能会隐而不彰。尽管在古代，图画的力量更多是道德劝诫，但是，人们在面对图画时还是会做出自己的选择。这当然既与具体的人有关，又与具体的画有关。

二、中国艺术社会学的发展态势

近年来，在国内，艺术社会学呈现出蓬勃发展的态势。这主要表现在四个方面。首先，以艺术社会学为主题的研究成果不断涌现。姚文放对马克思艺术生产论的新探索加深了对马克思主义文艺社会学的理解。朱国华的《权力的文化逻辑：布迪厄的社会学诗学》、方维规的《20世纪德国文学思想论稿》等著作推进了对国外艺术社会学理论的研究。刘畅的《诗歌为道：关于"打工诗人"的社会学研究》、李健的《西藏的唐卡艺人：职业行为变迁与多元平衡策略》等著作则对中国艺术现象进行了经验研究。

[1] 转引自［美］孟久丽《道德镜鉴：中国叙述性图画与儒家意识形态》，第46—47页。
[2] 同上书，第45页。

其次，国内的学术期刊也越来越关注艺术社会学领域。2018年以来，《社会学研究》《社会》《艺术学研究》《社会学评论》《澳门理工学报》等先后刊发艺术社会学专题论文，引起了广泛关注。

再次，对国外艺术社会学的译介越来越具规模，越来越体系化。不少重要著作翻译出版，如韦伯的《音乐社会学》、阿多诺的《音乐社会学导论》、豪泽尔的《艺术社会史》、布尔迪厄的《区分：判断力的社会批判》等；2014年，译林出版社开始出版由刘东主编的艺术与社会系列译丛，该译丛特别关注经验倾向的艺术社会学，目前已出版《艺术界》《创造乡村音乐》《艺术品如何定价》等20部重要著作。

最后，以艺术社会学为主题的学术会议不断召开，学术平台建设取得突破性进展。2017年，东南大学艺术学院举办首届艺术社会学青年学者论坛，目前该论坛已经持续8届，每年主题分别为"艺术社会学的理论、方法与中国实践"，"新视野中的艺术社会功能""艺术社会学的想象力""多维视野中的艺术与社会"，"艺术与介入""技术-逻辑视野下的艺术与社会""艺术社会学的原动力""艺术、美育与社会"，分别在东南大学、四川美术学院、中国人民大学、同济大学、杭州师范大学等院校举行，引人瞩目。在此基础上，中国艺术人类学学会艺术与社会研究专业委员会正式成立，专门致力于艺术与社会问题的探究，力图推进艺术社会学等学科的发展。以上只是笔者就所见而例举，当然不能囊括近期中国艺术社会学发展的全部，但管中窥豹也可见，近期国内艺术社会学的发展呈现出一片欣欣向荣的气象。诚如李心峰等所言，"艺术社会学研究正在走向迅速发展的快车道"[1]。

三、中国艺术社会学的学科定位

阐明中国艺术社会学所面临的发展困境与突破之道，首先需要对它的

[1] 李心峰、孙晓霞、秦佩《2018年艺术学理论学科发展报告》，载《艺术百家》，第2期，2019年，第6—21页。

学科属性和学科定位进行深入分析，其次要凸显它发展的独特语境。这都需要在中外比较视野中展开。

在国外，艺术社会学具有艺术理论的性质，不少学者将它作为一种美学或艺术批评的工具。如卢卡奇认为艺术能够反映总体社会，并据此来对艺术进行评判；阿多诺认为，可以通过艺术批判进行社会批判。在美国艺术社会学家霍华德·贝克尔看来，艺术社会学就是一种艺术批评。同时，艺术社会学还被视为社会学的一个分支。该领域学者一般来自社会学系，他们使用社会学方法对艺术进行研究。例如，贝克尔提出了艺术界的思想，认为艺术是一种集体活动。他的艺术社会学基本就是符号互动论在艺术领域的具体应用。与他齐名的美国艺术社会学家彼得森提出了文化生产视角的观念，他将工业社会学运用到艺术中，将音乐视为一种工业，对它进行价值中立的研究。我们可以将前者称为"艺术-社会"学，将后者视为"艺术-社会学"。[1]从学科定位上来说，前者属于艺术理论，后者属于社会学。

国内艺术社会学的学科定位与国外基本类似，向艺术学与社会学两方面分别倾斜。一种学科定位是将艺术作为艺术社会学的研究对象，对其提出一种系统性的独特认识。可以说，艺术社会学提供了对艺术的社会属性最丰富和最深刻的认识。因此，很多学者都将它视为美学或艺术理论的一部分。例如，李泽厚将艺术社会学视为美学的重要组成部分，认为美学的范围包括美的哲学、审美心理学和艺术社会学三部分。[2]张道一指出，艺术学拥有十个分支学科与十个交叉学科，艺术社会学是不同学科"横向嫁接"而成的十个交叉学科之一[3]。李心峰认为，艺术社会学是艺术学学科体系中一门十分重要的分支学科，也是一个具有相当长学科历史的传统艺术学学科。[4]王一川指出，艺术学理论可以分为基础艺术学理论和应用艺术

［1］卢文超《"艺术-社会"学与"艺术-社会学"——论两种艺术社会学范式之别》，载《东南大学学报（哲学社会科学版）》，第2期，2016年，第123—127页。

［2］李泽厚《华夏美学·美学四讲（增订本）》，北京：生活·读书·新知三联书店，2008年，第240页。

［3］张道一《艺术学研究之经》，载《山东社会科学》，第7期，2005年，第23—27页。

［4］李心峰《〈现代艺术社会学导论〉序》，载《云南艺术学院学报》，第4期，2003年，第17—18页。

学理论，前者主要研究艺术的普遍规律和特性，后者主要研究艺术学在特定艺术行业中的应用。在此二分框架中，他将艺术社会学置于前者之中，由此确定了其基础艺术学理论地位。[1]彭锋则将整个艺术学分为三个部分，即核心学科、核心问题和门类艺术学。他将艺术社会学置于核心学科中进行探讨。[2]由此可见，学者们都认识到了艺术社会学的艺术理论属性，以及在探究艺术的社会属性时不可或缺的关键作用，在不同的框架或逻辑中确定了它的学科定位。

另一种学科定位认为艺术社会学是社会学的一个分支。它以社会学的方法研究艺术，从而推动了社会学本身的发展。就此而言，可以想象，有多少种不同的社会学方法，就可能会有多少种不一样的艺术社会学。以往国内社会学界对艺术并不太关注，这种趋向近年来开始有所改变。在国内，2017年，由周怡领衔的中国社会学会文化社会学专业委员会成立，每年举办学术活动，其中有不少是对艺术社会学的研究。肖瑛指出，应该积极地建设文学社会学。这不只是为了多一个分支学科或分析对象，而是为了"去体受文学对现实生活的情感投入和书写，唤回社会学者被抽象经验主义遮蔽的朴素情感"[3]。这是一种基于社会学视角的深远思考，旨在带领社会学走出危机状态。闻翔呼吁，应该将艺术带回社会学的视野，这"不仅是社会学突破自身学科边界、寻求与其他学科交融可能性的体现，也是对社会转型与时代变迁的回应"[4]。由此可见，社会学界越来越关注艺术，意图以此推动社会学学科的发展。这不仅是社会学新分支学科的发展，还将艺术、文学本身蕴含的价值内涵注入社会学，由此使社会学变得更"艺术"。接着前面所说的，如果前者是"艺术－社会学"，意指以社会学方法研究艺术，那么后者则是"艺术化－社会学"，是援艺术入社会学，由此丰富和改进社会学自身。这正如国外以彼得森为代表的"文化社会学"（sociology of culture）和以杰弗里·亚历山大为代表的"文化的社会学"

[1] 王一川《何谓艺术学理论？——兼论艺术门类间性》，载《南国学术》，第3期，2019年。
[2] 彭锋《艺术学通论》，北京：北京大学出版社，2016年，第9页。
[3] 肖瑛《从社会学出发的文学社会学》，载《中国社会科学报》，2019年3月20日。
[4] 闻翔《将艺术带回社会学的视野》，载《中国社会科学报》，2020年4月1日。

（cultural sociology）之间的区分。无论如何，它们最终的旨归都是社会学。

可以说，国内外的学者都认为艺术社会学是重要的交叉学科。无论该交叉学科的侧重点是在艺术还是在社会学，是出自艺术院系的艺术学者的研究，还是来自社会学院系的社会学家的研究，它都具有明显的双重学科属性。一方面，它的研究对象是艺术，提出了一种关于艺术的不同论说，因此具有艺术理论的性质，就此而言，它与艺术哲学、艺术人类学、艺术经济学等学科处在同一个观念场域中；另一方面，它使用社会学方法研究艺术现象，因此是社会学的一个分支学科，就像经济社会学、宗教社会学、科学社会学等分支学科一样。

与国外有所不同的是，中国在发展艺术社会学时，有一个独特的重要学科背景，这就是艺术学理论。2011年，艺术学成为第13个学科门类，艺术学理论成为其中的一个一级学科。目前国内艺术社会学的发展主要依托这个学科平台。这具有重要的影响。首先，就分支学科而言，在国外，艺术社会学分支学科往往都建立在社会学基础上。无论是音乐社会学，还是文学社会学，一般都是社会学家在对艺术现象进行研究。因为它们的重心在社会学上，所以它们的交流也围绕着该重心展开，这主要推动了社会学的发展。与此不同的是，在国内，艺术社会学分支学科目前主要依托艺术学理论这一学科平台。就此而言，音乐社会学、文学社会学等分支学科的问题意识主要围绕着艺术展开，有利于推动和深化我们对艺术本身的理解。

其次，就交叉学科而言，在国外，艺术交叉学科往往属于不同的学科和院系，如艺术社会学属于社会学，在社会学系；艺术人类学属于人类学，在人类学系；艺术经济学属于经济学，在经济学系。虽然它们都关注艺术，但因为没有共同的学科平台，所以相互之间少有对话和交流。换言之，这些艺术交叉学科之间的相互"交叉"较少。比较而言，国内的艺术社会学、艺术人类学、艺术经济学这些交叉学科都属于艺术学理论，依托该学科平台，这些从不同学科出发对艺术进行的研究就汇聚到一起，更频繁地相互聆听和对话，更频繁地相互来往与论辩。换言之，这些艺术交叉学科之间的"交叉"非常紧密，这可能会激发出新的理论。这是中国艺术

社会学发展所独具的学科平台和优势。[1]

中国在发展艺术社会学时，还面临着自身独特的艺术现象和来自自身传统文化的独特理论基因。就前者而言，无论在历史上，还是在现实中，中国的艺术现象都有其独特性，这毋庸赘言。我们重点说下后者。就此而言，我们应该对作为学科的艺术社会学和作为思想观念的艺术社会学予以区分。前者是指艺术领域或社会学领域以艺术社会学之名进行的研究，后者则是有关艺术社会学的各种思想观念。作为一个学科，艺术社会学是近代以来的产物；作为一种关注艺术与社会关系的思想观念，艺术社会学则源远流长。在发展艺术社会学时，中国自古以来关于艺术与社会关系的思考，如兴观群怨、知人论世、文以载道等耳熟能详的观念，无疑可以给我们提供丰富的智慧。这是它所独具的理论基因，至今依然在艺术领域发挥着重要影响，是发展中国艺术社会学时应该创造性激活的理论资源。

四、中国艺术社会学的发展困境与突破方法

目前国内艺术社会学的学科定位和学科属性导致其面临三大困境：艺术学与社会学的隔阂状态；重思辨研究、轻经验研究的总体格局；重外来理论、轻本土现象的基本情况。相应地，为了改变这三个困境，需要融通艺术学与社会学的知识、思想与方法，形成思辨研究与经验研究并重的格局，从本土艺术现象出发提炼生成理论。

1. 融通艺术学与社会学的知识、思想与方法

艺术社会学分属不同的学科，即艺术学理论和社会学，两者之间存在一定程度的隔阂。艺术研究领域的学者一般对艺术很热心，但他们往往并未曾系统地受过社会学训练。他们对社会学知识、思想和方法仅有一些模糊的印

[1] 2022年9月，国务院学位委员会、教育部发布《研究生教育学科专业目录（2022年）》，对艺术学的学科目录进行了较大调整。国务院学位委员会办公室负责人在就最新版研究生教育学科专业目录和目录管理办法答记者问时指出，"根据艺术类人才培养的特点，重点对艺术学门类下一级学科及专业学位类别设置进行了调整优化，在原有艺术学理论一级学科基础上，设置了艺术学一级学科，包含艺术学理论及相关专门艺术的历史、理论和评论研究"，由此可以解读出新的一级学科艺术学与以往艺术学理论的具体关联。

象与认识,很少真正熟悉和掌握这些内容。这限制了他们对艺术开展经验研究的可能。与此相对应的是,虽然社会学学者已经开始关注艺术,但总体而言关注度不高,艺术仍未成为社会学的核心议题。例如,对于文学社会学,肖瑛就指出:"文学的社会学研究,在中国虽非陌生但也较为冷门。研究这一主题的,大多是文学领域的学者,鲜见社会学者置身其中。"[1]目前,仅有少数社会学学者对艺术进行研究,但他们往往对艺术学不太熟悉,特别是对艺术最独特的审美特征与形式特征,往往缺少有效的分析方法。简而言之,懂艺术的缺乏对社会学的了解,懂社会学的缺乏对艺术的了解。虽然两者都在致力于推进艺术社会学的研究,但这种格局若不打破,中国艺术社会学的发展就会举步维艰。国外艺术社会学给我们的重要启示是,只有将两者有效结合,才能更好地推动艺术社会学的发展。如沃尔芙认为,艺术是一种社会生产,同时强调艺术不可还原,艺术的形式特征非常重要;德诺拉指出,既要关注艺术的形式特征,又应关注艺术的社会语境,将审美性与科学性相结合,才能更好地理解艺术的能动性。因此,解决之道就在于打破学科隔阂,使艺术社会学的研究者对艺术学和社会学都有深入的理解和掌握。

就此而言,国内学界已经有所行动,艺术学与社会学领域学者之间的交流正在逐步增多。如2021年10月,中国人民大学社会与人口学院召开的第五届艺术社会学青年学者论坛邀请了来自两个学科的青年学者,为他们之间的交流对话提供了平台。可以说,艺术学与社会学知识、思想与方法的兼备,是艺术社会学建立的基础和前提。只有如此,才能在发展艺术社会学时既注重艺术学,也注重社会学,既注重审美维度,也注重社会维度,实现两者的有效统一。在当前新文科建设的背景下,这样的交流尤其显得必要和重要。只有以问题意识为核心,积极推动两者之间的对话,我们才能更好地理解中国社会中的艺术,更好地推动中国艺术社会学的发展。

2. 形成思辨研究与经验研究并重的格局

皮埃尔·齐马(Piewe Zima)在《文学社会学批评》中指出,文学社会学中有两种基本的方法,即经验的方法和辩证的方法。前者倾向于对

[1] 肖瑛《从社会学出发的文学社会学》,载《中国社会科学报》,2019年3月20日。

艺术进行客观、科学的研究，后者则倾向于对艺术进行美学或哲学的研究。[1]20 世纪中期以来，国外艺术社会学发展的基本趋势就是从思辨走向经验。以阿多诺、卢卡奇为代表的传统艺术社会学关注艺术与社会结构的关系问题，在对此宏大问题的探讨中并没有多少经验色彩，而是带有浓厚的先验色彩，充满了一厢情愿的猜测和想象。德国艺术社会学家西尔伯曼尖锐地指出，这样的艺术社会学更倾向于表达社会学愿望，而不是陈述客观事实。他认为，艺术社会学的要义在于用社会学方法研究艺术，而不是沉迷于对艺术与社会关系的探讨。在贝克尔、彼得森等学者的推动下，社会学家们对艺术的实际情况进行了相当程度的"深描"，以生动的个案探讨了艺术与国家的关系、艺术与市场的关系、艺术与组织机构的关系等问题，这些研究深刻地改变了艺术社会学的面貌。

长期以来，国内艺术社会学的基本格局是重思辨研究、轻经验研究，较少关注作为"进程"和"活动"的艺术，而更多地关注作为"理论"的艺术，致力于对传统艺术社会学理论进行梳理、论辩与批判。[2]与此同时，在国内对艺术展开的研究中，基本格局也是如此。与艺术社会学领域相比，这种格局甚至更为明显。据傅谨统计，在戏剧研究中，占极大比重的是对戏剧基本特征、基础理论和普遍规律的纯理论探讨，这些纯理论探讨在知识生产方面的贡献甚微，因此他大力提倡对艺术进行田野调查。[3]刘东在他创办的"艺术与社会译丛"总序中大声疾呼，艺术社会学能为国内艺术研究带来巨大的变革，它可以推动艺术研究从"思辨"走向"经验"，从"高蹈于上的、无从证伪的主观猜想"走向"脚踏实地的、持之有故的客观知识"[4]。

在闻翔看来，目前国内对艺术的社会学研究有两种基本的进路。一种是理论进路，目前主要由艺术领域的学者来推动；另一种是经验进路，目

[1] [奥] 皮埃尔·V.齐马《文学社会学批评》，吴岳添译，桂林：广西师范大学出版社，2021 年，第 20 页。

[2] 对海外艺术社会学的译介亦如此。国内较早、较多关注的是欧陆偏于思辨传统的艺术社会学，但较少关注英美偏于经验传统的艺术社会学。随着刘东主编的"艺术与社会译丛"出版，这种局面开始有所转变。

[3] 傅谨《艺术学研究的田野方法》，载《民族艺术》，第 4 期，2001 年，第 9—19 页。

[4] 刘东《不立一法，不舍一法》，载《读书》，第 5 期，2014 年，第 72—76 页。

前主要由社会学者来进行。[1]国内艺术社会学重思辨研究、轻经验研究的总体格局，与此密切相关。国内艺术领域的学者较早关注艺术社会学，他们倾向于理论性、思辨性的研究，人数较多，成果数量也积累得较多；而国内社会学者近年来才开始关注艺术社会学，他们倾向于经验性的研究，目前人数相对较少，成果数量也相对较少。要改变这种研究的总体格局，就要大力推动中国艺术社会学的经验研究。一方面，艺术学领域的学者要学习社会学方法，对艺术进行田野考察；另一方面，社会学领域的学者要更多地关注艺术，将更多的社会学研究方法扩展到艺术研究。两者齐心协力，就会带来更多经验性的研究成果，会有力地扭转这种局面。

需要注意的是，推动中国艺术社会学的经验研究，并不意味着它就仅仅止于对现象的经验描述，而不再追求思辨性和理论性。沃尔芙批判美国的艺术社会学往往沉浸在经验的细节之中，而忽视宏观的历史背景和批判性的理论追求。[2]刘东提醒我们，不立一法，不舍一法，从一开始就应该把握住平衡。因此，我们应该既注重对经验的客观描述，同时也兼顾思辨性和批判性的理论追求。肖瑛认为，社会学"不应该满足于从外部视角即形式化路径关注文学现象，而要突破社会学的科学主义偏见，将经典文学作品研究同田野研究、理论研究、历史研究结合起来。经过这样的努力，不仅能推进文学社会学发展，更能为社会学走出当前面临的想象力枯竭和过分形式化等危机提供助力"[3]。

3. 从本土艺术现象出发提炼生成理论

在建构中国艺术社会学理论的过程中，如何处理外来理论与本土现象之间的关系，也是一个重要问题。[4]目前，国内艺术社会学发展的基本现状

[1] 闻翔《将艺术带回社会学的视野》，载《中国社会科学报》，2020年4月1日。
[2] 参见卢文超《中间道路的艺术社会学——詹妮特·沃尔芙艺术社会学思想探析》，载《东南大学学报》，第5期，2019年，第114—120页。
[3] 参见潘玥斐《文学社会学的崭新视野》，载《中国社会科学报》，2019年7月15日。
[4] 从一般意义上而言，在关注理论还是关注经验现象之间，存在着一定的对立。汉斯·约阿斯和沃尔夫冈·克诺伯指出，在国外社会学领域，存在着理论研究和经验研究的糟糕分化，理论家和经验研究者"对于对方的研究结果几乎漠不关心"。在他们看来，两者实则密不可分。社会理论离不开经验观察，经验观察也浸透着社会理论。参见[德]汉斯·约阿斯、沃尔夫冈·克诺伯《社会理论二十讲》，郑作彧译，上海：上海人民出版社，2021年，第7页。

是外来理论较多，本土理论偏少；缺乏有效的本土理论来解释本土现象。

发展中国艺术社会学，离不开对国外艺术社会学理论的借鉴。例如，无论是布尔迪厄的艺术场域理论，还是贝克尔的艺术界理论，都为我们理解和阐释中国的艺术现象提供了富有启发的方法。但是，国外的艺术社会学理论是面对他们彼时彼地的艺术现象的思考，对中国并非完全适用。中国的艺术现象有其独特性、丰富性和复杂性，并且时时在流动与变化。这样的特质赋予我们建构艺术社会学理论的巨大空间和广阔前景。尽管中国学者一直在此方向上努力，但遗憾的是，中国艺术社会学却尚未发展出可以与艺术场、艺术界、文化生产视角、文化菱形等外来理论相比肩的理论，标志性的本土理论成果严重不足，本土的概念体系和话语体系尚待发展。那么，该如何建构中国的艺术社会学理论呢？

一种路径是单纯地对外来理论进行阐释和研究。实际上，在社会学发展史上，不少理论家都通过阐释前人的理论来建立自身的理论，帕森斯、哈贝马斯（Jürgen Habermas）、亚历山大等，莫不如此。就此而言，这是一条重要的路径。虽然这里风光无限，但对中国学者而言，也存在一种需要警惕的倾向，那就是沉湎于对国外理论的言说，从理论衍生理论、从话语衍生话语，流于抽象和空疏，不接地气。这就好比"甲"就艺术现象"A"提出一种艺术社会学理论，"乙"沉迷于言说"甲"如何就"A"提出某种理论，却不曾对自身所见的艺术现象"B"进行思考，进而发展独特的理论。"乙"仅仅是在言说"甲"的理论，而没有就自身所面对的艺术现象进行艺术社会学的思考。

另一种路径是单纯地对艺术现象进行观察和描述。这种路径直接面对中国艺术的经验现场，非常接地气。但是，由于缺乏深厚的艺术社会学理论素养，它可能会导致对艺术现象的描述流于表面和琐碎，沉浸在繁杂的细节中无法自拔；与此同时，也可能会导致对艺术现象的描述缺乏理论意识，不能充分释放自身研究所具有的理论潜能。因此，尽管这种路径关注了自身的艺术现象，但建构的艺术社会学理论往往显得简单和粗糙，缺乏必要的精细度与复杂性。毫无疑问，缺乏理论意识，仅仅描述中国艺术现象，并不能带给我们丰硕的艺术社会学理论成果。

以盖房子为比喻，如果说第一种路径是描述别人如何盖房子，第二种路径则是关起门来自己盖房子。前者沉迷在言说中，却不曾亲自动手建构艺术社会学理论；后者只是动手，头脑中却无房子的复杂蓝图。两者都无法建构起艺术社会学理论的宏伟大厦。只有将两者有效结合，才能踏上建构艺术社会学理论的坦途。换言之，我们不仅要清楚别人如何盖房子，还要亲自动手去盖房子。因此，在说清楚国外的艺术社会学理论之外，我们还需要针对国内的艺术现象发声，不仅言说既有的理论，还要做自己的理论。做自己的理论不仅仅是复制和转述，还要操作和实践。我们既要梳理理论、理解理论，也要应用理论和创造理论。只有这样，我们的理论才不会沦为空谈，也不会肤浅；两者才会相互支持、相互促进，达到一种理想的理论创造境界。

在这方面，贝克尔可以给我们一定的启发。20世纪70年代，面对在美国占据主导地位的卢卡奇、戈德曼等传统艺术社会学，他依据自身的艺术经历和观察，提出了艺术界的理论，为美国艺术社会学的发展奠定了基础，改变了世界艺术社会学的发展历程。可以说，他既了解别人的理论，又熟悉自身的艺术现象，从自身的艺术现象出发，创造性地提出了不同于别人的理论。布尔迪厄指出："理论应该较少出自与其他理论的纯粹理论性冲突，而更多来自与常新的经验客体的碰撞。"[1]因此，只有在借鉴国外理论的基础上，更加关注并深入研究自身的艺术现象，才有可能发展出真正具有中国特质的艺术社会学理论。

五、中国艺术社会学的发展契机和优势

中国艺术社会学的发展面临着一个独特的契机，那就是新文科建设。2020年，新文科建设工作会议在山东大学（威海）召开，并且发布了《新文科建设宣言》。该宣言指出，应该进一步打破学科专业之间的壁垒，推动文科专业之间的深度融通。艺术社会学是艺术学与社会学交叉融合的产

[1]［法］皮耶·布赫迪厄《艺术的法则：文学场域的生成与结构》，第279页。

物,非常契合新文科建设的潮流。2021年12月,四川美术学院与中国艺术人类学学会艺术与社会研究专业委员会筹委会联合举办"时代镜像与艺术体制:新文科视域下的艺术社会学研究"高端论坛,正是对这一趋势的积极响应。此外,如前所述,中国艺术社会学发展有个独特的优势,那就是艺术学理论这个学科平台。在新文科建设中,艺术社会学在艺术学理论这个学科平台上,可以加强其分支学科之间、与相邻学科乃至远距离学科之间的对话,由此获得更好的发展空间与可能。

1. 加强分支学科的内部对话

艺术社会学各个分支学科应该加强彼此之间的对话。从目前艺术学的学科目录而言,艺术包含音乐、舞蹈、戏剧、影视、美术和设计等不同门类。此外,文学是一种语言艺术,建筑是一种造型艺术,它们也可以纳入广义的艺术范畴。[1] 从逻辑上讲,有多少种不同的艺术,就会有多少个艺术社会学的分支学科。目前,国内发展较为充分的是音乐社会学和文学社会学。

对于国内的音乐社会学,曾遂今认为它是当代音乐学的重要分支,同时也是音乐学与社会学的交叉学科。[2] 他梳理了中国音乐社会学的思想源流,对当代的流行音乐、革命音乐等进行了研究,并出版了《音乐社会学概论》,在音乐社会学领域影响颇大。对于国内的文学社会学,除前述肖瑛等的关注外,在文学领域它一直是热门的研究方向,如傅璇琮对文学与科举制度关系的考察。饶龙隼指出,中国文学制度研究受到伊波利特·丹纳(Hippolyte Taine)、罗贝尔·埃斯卡皮等国外文学社会学的影响,基本思路是研究制度设置对文学的影响。与此同时,中国学者也在扬弃此种基本范式,"开拓中国古代文学制度研究的新境界"[3]。

[1] 本文在讨论艺术社会学时采用的是这种广义的艺术范畴,而不是当前学科意义上的艺术范畴。在当前学科目录中,文学和艺术学是并列的学科门类,建筑学是工学门类的一级学科。在中国艺术社会学的建设中,将文学和建筑纳入其中,可以打破学科边界,促进彼此之间更多地相互交流。
[2] 曾遂今《中国当代音乐学中的音乐社会学》,载《南京艺术学院学报(音乐与表演)》,第1期,2005年,第15—25页。
[3] 饶龙隼《中国文学制度研究的统合与拓境》,载《清华大学学报(哲学社会科学版)》,第5期,2020年,第54—62页。

尽管文学社会学、音乐社会学从逻辑上来说是艺术社会学的分支学科，但在现实建制上，它们往往属于音乐学或文学，位于音乐院系或文学院系，彼此之间相互交流不多。换言之，它们之间没有思想的边界，但却有组织机构的边界。我们需要打破这种组织机构的边界，使艺术社会学分支学科相互之间进行更多的对话与交流，由此创造出更为生动的理论发展环境。例如，艺术社会学分支学科甲可能会关注 A 问题，而这可能是艺术社会学分支学科乙尚未关注到的，但却实际存在的。由此，前者就会启发后者对 A 问题的关注，反之亦然。在艺术社会学发展过程中，这种事例数不胜数。如德诺拉的音乐社会学提出了音乐事件论，认为音乐的效果来自人与物的互动，这同样适用于美术社会学；卢比奥探究了美术作品能动性问题，这同样是音乐社会学领域关注的。因此，艺术社会学分支学科之间的这种互动交流，会实现一种优势互补、相互受益的局面。此外，从逻辑上推论，艺术社会学的分支学科越多，发展得越充分，这种相互之间的对话与交流就会越丰富，成果就会越丰硕。因此，国内美术社会学、设计社会学、舞蹈社会学等都还有待进一步发展。这会丰富中国艺术社会学的学科阵容，使这个大家庭更加兴旺发达、繁荣发展。

在关注艺术社会学与其分支学科之间的共性和个性问题时，我们需要认识到不同的艺术门类与社会学交叉而成的艺术社会学分支学科会因其问题意识和理论路径不同，由此呈现出不同的特点，这是它们个性的一面。与此同时，它们在逻辑上都属于艺术社会学，因此还有共性的一面。从这个意义上说，艺术社会学既是对各个分支艺术社会学共性的总结与提升，也是对各个分支艺术社会学个性的容纳与吸收。[1]

2. 促进与相邻学科的外部对话

在艺术社会学的发展中，跨学科地汲取思想与智慧非常重要。如布尔

[1] 各个艺术社会学分支还可以进一步细分。在齐马的《文学社会学批评》中，他研究了文学体裁社会学，即戏剧社会学、抒情作品社会学和小说社会学。尽管它们都属于文学，但却可能具有不同的问题意识和理论路径。例如，抒情作品特别是诗歌社会学，就很难像戏剧社会学或小说社会学那样从主题分析的角度切入。但对抒情作品的社会学研究，可以启发戏剧社会学或小说社会学超越主题分析的传统模式，更加注重文体的社会学问题。参见［奥］皮埃尔·V. 齐马《文学社会学批评》，第 34—103 页。

迪厄的艺术场获得欧文·潘诺夫斯基（Erwin Panofsky）艺术史思想的启发；贝克尔的艺术界受到了巴克桑德尔艺术社会史的影响；格里斯沃尔德的文化菱形汲取了艾布拉姆斯文学四要素的营养。正如琳·斯皮尔曼指出的，文化社会学汲取了人类学、历史学、女性主义、文学批评、媒介研究、政治哲学、文化研究和社会心理学等学科的思想营养，"对于从社会学角度研究文化来说，这种跨学科的意识是其富有活力的不可或缺的因素"[1]。在中国艺术社会学发展中，同样需要积极地汲取多学科特别是相邻学科的思想营养，这主要来自艺术人类学、艺术社会史等。它们从不同的角度思考艺术，但都汇聚在艺术学理论这个学科平台上，会给艺术社会学的发展带来活力和动力。

中国艺术人类学家较早地关注艺术，并且率先进入中国艺术的现场和田野，他们的研究可以给艺术社会学提供很多启发。就艺术人类学而言，虽然它与艺术社会学一者侧重对小型单一社会的研究，一者侧重对大型多元社会研究，但它们都注重对艺术的田野考察，因此具有很高的契合度。在国际上，艺术社会学的新发展就从艺术人类学家盖尔的能动性理论中汲取了丰厚的营养。中国艺术人类学的发展也取得了好的成果。如方李莉对景德镇陶瓷、艺术与乡村建设等现象进行了研究，出版了《景德镇民窑》《中国陶瓷史》等著作，提出了遗产资源论等理论命题。中国艺术人类学已经不只是关注乡村，也开始关注城市。方李莉对798艺术区的研究就表明了这种趋向。[2]此外，艺术人类学所秉持的文化相对主义立场，会给社会学提供价值立场上的启发，对人类艺术的多样性予以更多尊重。以往艺术人类学与艺术社会学之间的交流并不多，但近期开始频繁起来，其中艺术学理论学科发挥了重要的桥梁作用。安丽哲指出："随着艺术学2011年被国务院学位委员会修订为第13个学科门类，艺术学研究在全国持续升温，艺术人类学和艺术社会学在学科归属问题上，都逐渐向艺术学学科倾

[1] Lyn Spillman, "Introduction: Culture and Cultural Sociology", p.5.
[2] 方李莉《城市艺术区的人类学研究——798艺术区探讨所带来的思考》，载《民族艺术》，第2期，2016年，第20—27页。

斜，走上了殊途同归的道路。"[1] 2019年，东南大学成立了艺术人类学与社会学研究所，表明两者之间的对话与交流达到了一个新的阶段。

就艺术社会史而言，它与艺术社会学也有异曲同工之妙。豪泽尔既是艺术社会学家，写出了重要著作《艺术社会学》，也是艺术社会史家，创作了经典著作《艺术社会史》。贝克尔认为，最好的艺术社会学家不一定来自社会学领域，而是来自艺术领域，如艺术社会史家弗朗西斯·哈斯克尔（Francis Haskell）和迈克尔·巴克森德尔。[2] 在中国，艺术社会史的发展也呈现出蓬勃的气象。如中国台湾学者石守谦就是一位非常重要的艺术社会史家，他的著作《风格与世变：中国绘画十论》《从风格到画意：反思中国美术史》《山鸣谷应：中国山水画和观众的历史》都是艺术社会史的重要著作；白谦慎的《傅山的世界》也是该领域的重要著作。他们都关注了中国历史中社会因素对艺术产生的具体影响，这也是艺术社会学感兴趣的。当然，两者之间侧重点也有不同："艺术社会学主要关注作为理解社会的一种手段的艺术研究，艺术社会史的主要目的却是对艺术本身的深入理解。"[3] 由此可见，艺术社会学倾向于将艺术视为社会现象，而艺术社会史则倾向于考察社会对艺术本身的影响，并在此过程中强调艺术的独特性。换言之，相较艺术社会学，艺术社会史更注重社会因素与美学因素的平衡。就此而言，艺术社会学研究更应该向艺术社会史研究学习。

此外，艺术社会学还可以汲取营养的交叉学科有艺术经济学、艺术管理学、艺术教育学等。有些学科或研究并不属于艺术学理论的交叉学科，但却蕴含着丰富的艺术社会学思想资源，如文化研究、视觉文化研究等。

艺术社会学也需要与一些看似远距离的学科进行对话，例如艺术哲学。就艺术的基本观念而言，两者可能相差甚远，甚至水火不容。但是，艺术社会学还需要借鉴艺术哲学的成果。在艺术社会学的发展过程中，往

[1] 安丽哲《边界与融合——艺术人类学与艺术社会学学科建设与反思》，载《艺术学研究》，第1期，2020年，第37—42页。

[2] [美]霍华德·S.贝克尔《论艺术作品自身》，卢文超译，载《艺术学界》，第16辑，2016年，第1—9页。

[3] 转自沈语冰《艺术社会史的前世今生——兼论贡布里希对豪泽尔的批评》，载《新美术》，第1期，2012年，第16—22页。

往会出现还原论的倾向，即将艺术还原为社会因素，丧失对艺术特殊性的关注。艺术哲学则相当深入地讨论了艺术的特殊性，这是艺术社会学需要特别加强的方面。

总之，艺术社会学应该广泛地与相邻学科和远距离的学科展开对话。只有展开充分的对话，才能汲取不同学科的思想智慧，更好地为我所用，从而发展和丰富自身。以任何一种学科视角审视艺术都有其优势，也有其不足。艺术社会学应该在保持自身特质的同时，广泛地学习其他学科视角的优点，用以补足自身的短板，解决自身难以解决的问题，发现自身尚未发现的问题，由此获得更充分的发展。就此而言，费孝通提出的十六字箴言"各美其美，美人之美，美美与共，天下大同"同样适用于不同学科之间的交流。艺术社会学应该秉持这种原则，打破学科本位主义，围绕问题意识敞开心胸，与其他学科展开充分、深入的对话。

综上可见，只有加强中国艺术社会学的对话性，才能使它更富有生产性。这种对话性主要体现在两个方面。

首先，要加强理论与理论的对话。要加强中国艺术社会学与国外艺术社会学理论的对话，学习它们的优点，为我所用；要加强艺术学与社会学理论之间的对话，使艺术社会学的研究能够跨越两者之间的藩篱，不是左右为难，而是左右逢源，真正融合两者；要加强艺术社会学与分支学科、邻近学科乃至远距学科之间的对话，广泛地汲取各种思想营养和理论资源，丰富自身的面貌，推动自身的发展。可以说，艺术社会学对话的伙伴越多，对话的程度越深，就越有利于该学科的发展。

其次，要加强理论与现实的对话。在中国发展艺术社会学，向国外借鉴理论是必要的，但却不是根本的。根本之道在于面对中国的经验现象本身，从经验出发生成理论。任何一种独特的经验，都蕴含着一种独特的理论可能性，只有深入中国独特的艺术现象内部，以此作为思考的基点，才有可能真正建构具有中国特质的艺术社会学理论。

总之，只有加强理论与理论之间、理论与现实之间的两种对话性，中国艺术社会学才会富有生产性，才会具有灿烂的前景和美好的未来。这是值得期待的，也是值得努力的方向。

那么，中国特色的艺术社会学是什么样子的呢？我们可以发挥米尔斯社会学的想象力的说法，对此进行一番大胆和美好的畅想。美国社会学家赖特·米尔斯（Wright Mills）曾提出"社会学的想象力"的观念。在米尔斯看来，社会学的想象力使我们有能力把握历史、人生，以及两者在社会之中的关联。这是社会学的想象力之任务与承诺。在我看来，艺术社会学应该具有这样的想象力，把握历史、社会、政治与审美，把握四者在现实之中的关联。

首先，艺术社会学的想象力是一种历史想象力。无论是艺术，还是关于艺术的观念，都在历史中生成和流变，对其研究应具有深沉的历史感。其次，艺术社会学的想象力是一种社会想象力。艺术及其观念离不开社会，在社会中建构和形成，对其研究应具有切实的社会感。再次，艺术社会学的想象力是一种政治想象力，艺术及其观念不仅来自社会，还会对社会产生能动的影响，使它发生变化，对其研究应具有热忱的政治感。无论是历史、社会还是政治，其核心特质都是经验，都与艺术社会学息息相关。最后，需要强调的是，艺术社会学的想象力还是一种美学想象力。它尊重艺术的美学独特性，在对艺术作品本身的分析之上，展开艺术与社会关系的有效分析，对其研究应具有精妙的形式感。这里所说的审美，就是新艺术社会学的特质之所在。毫无疑问，在对艺术社会学的研究中，迈向艺术社会学的想象力，可以让我们有效地结合艺术社会学与新艺术社会学，结合历史、社会、政治与审美，从而为中国艺术社会学的发展开拓一条可靠且富有学术前景的道路。

参考文献

一、中文文献

[奥] 爱德华·汉斯立克《论音乐的美》，杨业治译，北京：人民音乐出版社，1980年。

[奥] 皮埃尔·V.齐马《文学社会学批评》，吴岳添译，桂林：广西师范大学出版社，2021年。

[澳] 戴维·思罗斯比《经济学与文化》，王志标、张峥嵘译，北京：中国人民大学出版社，2011年。

[德] 鲍里斯·格罗伊斯《流动不居》，赫塔译，重庆：重庆大学出版社，2023年。

[德] 汉斯·约阿斯、沃尔夫冈·克诺伯《社会理论二十讲》，郑作彧译，上海：上海人民出版社，2021年。

[德] 黑格尔《美学》，朱光潜译，北京：商务印书馆，1979年。

[德] 霍斯特·布雷德坎普《图像行为理论》，宁瑛、钟长盛译，南京：译林出版社，2016年。

[德] 雷德侯《万物：中国艺术中的模件化和规模化生产》，张总等译，北京：生活·读书·新知三联书店，2005年。

[德] 瓦尔特·本雅明《艺术社会学三论》，王涌译，南京：南京大学出版社，2017年。

[法] 罗贝尔·埃斯卡尔皮《文学社会学》，符锦勇译，上海：上海译文出版社，1988年。

[法] 罗贝尔·埃斯卡皮《文学社会学——罗·埃斯卡皮文论选》，于沛选编，杭州：浙江人民出版社，1987年。

[法] 娜塔莉·海因里希《艺术为社会学带来什么》，何蒨译，上海：华东师范大学出版社，2016年。

[法] 皮埃尔·布尔迪厄《区分：判断力的社会批判》，刘晖译，北京：商务印书馆，2015年。

[法] 皮耶·布赫迪厄《艺术的法则：文学场域的生成与结构》，石武耕、李沅洳、陈羚芝译，台北：典藏艺术家庭股份有限公司，2016年。

[荷] 奥拉夫·维尔苏斯《艺术品如何定价：价格在当代艺术市场中的象征意义》，何国卿

译，南京：译林出版社，2017 年。

[加] 施恩·鲍曼《高雅好莱坞：从娱乐到艺术》，车致新译，南京：译林出版社，2020 年。

[美] M.H. 艾布拉姆斯《镜与灯：浪漫主义文论及批评传统》，郦稚牛、张照进、童庆生译，王宁校，北京：北京大学出版社，2004 年。

[美] W.J.T. 米歇尔《图像何求？——形象的生命与爱》，陈永国、高焓译，北京：北京大学出版社，2018 年。

[美] 彼得·L. 伯格、托马斯·卢克曼《现实的社会建构：知识社会学论纲》，吴肃然译，北京：北京大学出版社，2019 年。

[美] 戴安娜·克兰《先锋派的转型：1940—1985 年的纽约艺术界》，常培杰、卢文超译，南京：译林出版社，2019 年。

[美] 戴安娜·克兰主编《文化社会学：浮现中的理论视野》，王小章、郑震译，南京：南京大学出版社，2006 年。

[美] 戴维·斯沃茨《文化与权力：布尔迪厄的社会学》，陶东风译，上海：上海译文出版社，2012 年。

[美] 蒂娅·德诺拉《日常生活中的音乐》，杨晓琴、邢媛媛译，北京：中央音乐学院出版社，2016 年。

[美] 盖瑞·阿兰·法恩《日常天才：自学艺术和本真性文化》，卢文超、王夏歌译，南京：译林出版社，2018 年。

[美] 高居翰《画家生涯：传统中国绘画的生活与工作》，杨宗贤等译，北京：生活·读书·新知三联书店，2012 年。

[美] 哈里·兰德雷斯、大卫·C. 柯南德尔《经济思想史》，周文译，北京：人民邮电出版社，2014 年。

[美] 霍华德·S. 贝克尔《局外人：越轨的社会学研究》，张默雪译，南京：南京大学出版社，2011 年。

[美] 霍华德·S. 贝克尔《艺术界》，卢文超译，南京：译林出版社，2014 年。

[美] 杰弗里·亚历山大《社会生活的意义——一种文化社会学的视角》，周怡等译，北京：北京大学出版社，2011 年。

[美] 劳伦斯·莱文《雅，还是俗：论美国文化艺术等级的发端》，郭桂堃译，南京：译林出版社，2017 年。

［美］理查德·彼得森《创造乡村音乐：本真性之制造》，卢文超译，南京：译林出版社，2017年。

［美］马克·格兰诺维特、［瑞典］理查德·斯威德伯格编著《经济生活中的社会学》，瞿铁鹏、姜志辉译，上海：上海人民出版社，2014年。

［美］马克·D. 雅各布斯、南希·韦斯·汉拉恩编《文化社会学指南》，刘佳林译，南京：南京大学出版社，2012年。

［美］孟久丽《道德镜鉴：中国叙述性图画与儒家意识形态》，何前译，北京：生活·读书·新知三联书店，2014年。

［美］乔治·库布勒《时间的形状：造物史研究简论》，郭伟其译，邵宏校，北京：商务印书馆，2019年。

［美］薇拉·佐尔伯格《建构艺术社会学》，原百玲译，南京：译林出版社，2018年。

［美］沃尔特·W. 鲍威尔、保罗·J. 迪马吉奥主编《组织分析的新制度主义》，姚伟译，上海：上海人民出版社，2008年。

［美］约翰·霍尔、玛丽·尼兹《文化：社会学的视野》，周晓虹、徐彬译，北京：商务印书馆，2009年。

［匈］阿诺德·豪泽尔《艺术社会学》，居延安编译，上海：学林出版社，1987年。

［英］C.P. 斯诺《两种文化》，纪树立译，北京：生活·读书·新知三联书店，1994年。

［英］J.L. 奥斯汀《如何以言行事》，杨玉成、赵京超译，北京：商务印书馆，2013年。

［英］奥斯汀·哈灵顿《艺术与社会理论——美学中的社会学论争》，周计武、周雪娉译，南京：南京大学出版社，2010年

［英］彼得·约翰·马丁《音乐与社会学观察——艺术世界与文化产品》，柯扬译，北京：中央音乐学院出版社，2011年

［英］柯律格《雅债：文徵明的社交性艺术》，刘宇珍、邱士华、胡隽译，北京：生活·读书·新知三联书店，2012年。

［英］雷蒙·威廉斯《关键词：文化与社会的词汇》，刘建基译，北京：生活·读书·新知三联书店，2016年。

［英］诺亚·霍洛维茨《交易的艺术：全球金融市场中的当代艺术品交易》，张雅欣、昌轶男译，大连：东北财经大学出版社，2013年。

［英］斯图亚特·霍尔《编码，解码》，罗钢、刘象愚主编《文化研究读本》，北京：中国社

会科学出版社，2000年。

[英] 维多利亚·亚历山大《艺术社会学》，章浩、沈杨译，江苏美术出版社，2009年。

[英] 以赛亚·伯林《俄国思想家》，彭淮栋译，南京：译林出版社，2001年。

白谦慎《傅山的世界：十七世纪中国书法的嬗变》，孙静如、张家杰初译，白谦慎审定改写，北京：生活·读书·新知三联书店，2006年。

方维规《20世纪德国文学思想论稿》，北京：北京大学出版社，2014年。

李健《西藏的唐卡艺人：职业行为变迁与多元平衡策略》，北京：社会科学文献出版社，2016年。

李修建编选、主译《国外艺术人类学读本》，北京：中国文联出版社，2016年。

李泽厚《华夏美学·美学四讲（增订本）》，北京：生活·读书·新知三联书店，2008年。

彭锋《艺术学通论》，北京：北京大学出版社，2016年。

巫鸿《美术史十议》，北京：生活·读书·新知三联书店，2008年。

叶康宁《风雅之好——明代嘉万年间的书画消费》，北京：商务印书馆，2017年。

殷曼楟《"艺术界"理论建构及其现代意义》，北京：社会科学文献出版社，2009年。

朱国华《权力的文化逻辑：布迪厄的社会学诗学》，上海：上海人民出版社，2016年。

朱国华《文学与权力——文学合法性的批判性考察》，北京：北京大学出版社，2014年。

[德] 瑞吉娜·本迪克丝《本真性（Authenticity）》，李扬译，载《民间文化论坛》，第4期，2006年。

[美] 霍华德·S.贝克尔《论艺术作品自身》，卢文超译，载《艺术学界》，第16辑，2016年。

安丽哲《边界与融合——艺术人类学与艺术社会学学科建设与反思》，载《艺术学研究》，第1期，2020年。

曾遂今《中国当代音乐学中的音乐社会学》，载《南京艺术学院学报（音乐与表演）》，第1期，2005年。

陈岸瑛《艺术世界是社会关系还是逻辑关系的总和？——重审丹托与迪基的艺术体制论之争》，载《南京社会科学》，第10期，2019年。

杜卫《美学，还是社会学——从〈美学与艺术社会学〉谈起》，载《外国文学评论》，第3期，1995年。

方李莉《城市艺术区的人类学研究——798艺术区探讨所带来的思考》，载《民族艺术》，第

2 期，2016 年。

方李莉《人类学与艺术在后现代艺术界语境中的相遇》，载《广西民族大学学报（哲学社会科学版）》，第 2 期，2021 年。

方维规《卢卡奇、戈德曼与文学社会学》，载《文化与诗学》，第 2 期，2008 年。

傅谨《艺术学研究的田野方法》，载《民族艺术》，第 4 期，2001 年。

蒋士成、费方域《从事前效率问题到事后效率问题——不完全合同理论的几类经典模型比较》，载《经济研究》，第 8 期，2008 年。

李心峰、孙晓霞、秦佩《2018 年艺术学理论学科发展报告》，载《艺术百家》，第 2 期，2019 年，第 6—21 页。

李心峰《〈现代艺术社会学导论〉序》，载《云南艺术学院学报》，第 4 期，2003 年。

刘东《不立一法，不舍一法》，载《读书》，第 5 期，2014 年。

刘魁立《非物质文化遗产的共享性本真性与人类文化多样性发展》，载《山东社会科学》，第 3 期，2010 年。

刘明亮《北京 798 艺术区——市场化语境下的田野考查与追踪》，北京：中国文联出版社，2015 年。

卢文超《"艺术 - 社会"学与"艺术 - 社会学"——论两种艺术社会学范式之别》，载《东南大学学报（哲学社会科学版）》，第 2 期，2016 年。

卢文超《霍华德·贝克尔的"艺术→社会学"炼金术》，载《文艺研究》，第 4 期，2014 年。

卢文超《将审美带回艺术社会学——新艺术社会学理论范式探析》，载《社会学研究》，第 5 期，2018 年。

卢文超《理查德·彼得森的文化生产视角研究》，载《社会》，第 1 期，2015 年。

卢文超《迈向新艺术社会学——提亚·德诺拉专访》，载《澳门理工学报》，第 1 期，2019 年。

卢文超《社会学和艺术——霍华德·贝克尔专访》，载《中国学术》，第 34 辑，2015 年。

卢文超《是一场什么游戏？——布尔迪厄的文学场与贝克尔的艺术界之比较》，载《文艺理论研究》，第 6 期，2014 年。

卢文超《艺术家的集体性 vs 艺术家个体崇拜——以霍华德·贝克尔的〈艺术界〉为中心》，载《文化与诗学》，第 18 辑，2014 年。

卢文超《艺术哲学的社会学转向——丹托的艺术界、迪基的艺术圈及贝克尔的批判》，载《外国美学》，第 24 辑，2015 年。

卢文超《中间道路的艺术社会学——詹妮特·沃尔芙艺术社会学思想探析》，载《东南大学学报》，第 5 期，2019 年。

罗钢、刘象愚主编《文化研究读本》，北京：中国社会科学出版社，2000 年。

聂普荣、冯存凌《"原真演奏"对民间音乐艺术性传承的启示》，载《人民音乐》，第 10 期，2018 年。

潘玥斐《文学社会学的崭新视野》，载《中国社会科学报》，2019 年 7 月 15 日。

饶龙隼《中国文学制度研究的统合与拓境》，载《清华大学学报（哲学社会科学版）》，第 5 期，2020 年。

沈语冰《艺术社会史的前世今生——兼论贡布里希对豪泽尔的批评》，载《新美术》，第 1 期，2012 年。

王一川《何谓艺术学理论？——兼论艺术门类间性》，载《南国学术》，第 3 期，2019 年。

闻翔《将艺术带回社会学的视野》，载《中国社会科学报》，2020 年 4 月 1 日。

肖瑛《从社会学出发的文学社会学》，载《中国社会科学报》，2019 年 3 月 20 日。

许昳婷、张春晓《论熊式一改译〈王宝川〉风波的跨文化形象学内涵》，载《戏剧艺术》，第 3 期，2018 年。

杨瑞龙、聂辉华《不完全契约理论：一个综述》，载《经济研究》，2006 年 2 期。

周宪《审美论回归之路》，载《文艺研究》，第 1 期，2016 年。

[美] 赫尔伯特·甘斯《高雅文化与通俗文化的比较分析》，李三达译，见周计武主编《20 世纪西方艺术社会学精粹》，北京：中国社会科学出版社，2022 年。

二、外文文献

[1] Alan Warde, David Wright, "Modesto Gayo-Cal, The Omnivorous Orientation in the UK", *Poetics*, No.2 (2008).

[2] Alan Warde, Modesto Gayo-Cal, "The Anatomy of Cultural Omnivorousness: The Case of the United Kingdom", *Poetics*, No.2 (2009).

[3] Alfred Gell, *Art And Agency: An Anthropological Theory*, Clarendon Press, 1998.

[4] Amir Goldberg, "Mapping Shared Understandings Using Relational Class Analysis: The Case

of the Cultural Omnivore Reexamined", *American Journal of Sociology*, No.5 (2011).

[5] Antoine Hennion, "Attachments, You Say? ⋯ How A Concept Collectively Emerges in One Research Group", *Journal of Cultural Economy*, No.1 (2017).

[6] Antoine Hennion, "Loving Music: from a Sociology of Mediation to a Pragmatics of Taste", *Comunicar*, No.33 (2010).

[7] Antoine Hennion, "Music Lovers: Taste as Performance", *Theory, Culture and Society*, No.5 (2001).

[8] Antoine Hennion, "Those Things That Hold Us Together: Taste and Sociology", *Cultural Sociology* , No.1 (2007).

[9] Antoine Hennion, *The Passion for Music: A Sociology of Mediation*, Trans. by Margaret Rigaud, Peter Collier, Routledge , 2016.

[10] Arthur Danto, "The Artworld", *The Journal of Philosophy*, No.199 (1964).

[11] Barbara Rosenblum, "A Review on Aesthetics and the Sociology of Art", *Contemporary Sociology*, No. 6 (1983).

[12] Bennett M.Berger, "Review on Popular Culture and High Culture: An Analysis and Evaluation of Taste", *Contemporary Sociology* , No.6 (1977).

[13] Bethany Bryson, " 'Anything But Heavy Metal': Symbolic Exclusion and Musical Dislikes", *American Sociological Review*, No.5 (1996).

[14] Bruce Rankin, Murat Ergin, "Cultural omnivorousness in Turkey", *Current Sociology*, No.7 (2016).

[15] Calin Valsan, "Review", *Journal of Cultural Economics*, No.30 (2006) .

[16] Claudio E.Benzecry, *The Opera Fanatic: Ethnography of an Obsession*, The University of Chicago Press, 2011.

[17] David Cutts, Paul Widdop, "Reimagining omnivorousness in the context of place", *Journal of Consumer Culture*, No.3 (2016).

[18] David Davies, *Philosophy of the Performing Arts*, Wiley-Blackwell, 2011.

[19] Diana Crane, "Art Worlds", In *The Blackwell Encyclopedia of Sociology*, George Ritzer (ed.), Wiley-Blackwell, 2007.

[20] Diana Crane, *The Transformation of the Avant-Garde: The New York Art World, 1940-1985*,

University of Chicago Press, 1989.

[21] Eduardo De la Fuente, "The 'New Sociology of Art: Putting Art Back into Social Science Approaches to the Arts", *Cultural Sociology*, No.3 (2007).

[22] Fernando Domínguez Rubio, "Preserving the unpreservable: docile and unruly objects at MoMA", *Theory and Society*, No.6 (2014).

[23] Fernando Dominguez Rubio, Elizabeth B. Silva, "Materials in the Field: Object-trajectories and Object-positions in the Field of Contemporary Art", *Cultural Sociology*, No.2 (2013).

[24] G. Reza Azarian, *The General Sociology of Harrison C. White Chaos and Order in Networks*, Palgrave Macmillan, 2005.

[25] Gary Alan Fine, Corey D. Fields, "Culture and Microsociology: The Anthill and the Veldt", *The ANNALS of the American Academy of Political and Social Science*, No.1 (2008).

[26] Gary Alan Fine, *Talking Art: The Culture of Practice &The Practice of Culture in MFA Education*, The University of Chicago Press, 2018.

[27] Hans van Maanen, *How to Study Art Worlds: On the Societal Functioning of Aesthetic Values*, Amsterdam University Press, 2009.

[28] Harrison C. White, Cynthia A. White, *Canvases and Careers: Institutional Change in the French Painting World*, University Of Chicago Press, 1993.

[29] Herbert Gans, *Popular Culture and High Culture: An Analysis and Evaluation of Taste*, Basic Books, 1999.

[30] Herbert J. Gans, "Working in Six Research Areas: A Multi-Field Sociological Career", *Annual Review of Sociology*, Vol. 35 (2009).

[31] Hiro Saito "An Actor-Network Theory of Cosmopolitanism", *Sociological Theory*, No.2 (2011).

[32] Howard S. Becker, *Telling About Society*, The University of Chicago Press, 2007.

[33] Howard S.Becker, "Creativity is Not a Scarce Commodity", *American Behavioral Scientist*, No.12 (2017).

[34] Howard S.Becker, "The Work Itself", in *Art From Start to Finish: Jazz, Painting, Writing, and Other Improvisations*, Howard S.Becker, Robert R.Faulkner, Barbara Kirshenblatt-Gimblett (eds.), The University of Chicago Press, 2006.

[35] Howard S.Becker, *Tricks of the Trade: How to Think About Your Research While You Are*

Doing it, The University of Chicago Press, 1998.

[36] Howard S.Becker, *What about Mozart?What About Murder?——Reasoning From Cases*, The University of Chicago Press, 2014.

[37] Irmak Karademir Hazır, Alan Warde, "The cultural omnivore thesis Methodological aspects of the debate", in *Routledge International Handbook of the Sociology of Art and Culture*, Laurie Hanquinet, Mike Savage (eds.), Routledge, 2016.

[38] James English, *The Economy of Prestige: Prizes, Awards and the Circulation of Cultural Value*, Harvard University Press, 2005.

[39] James O. Young, "Authenticity in performance", in *The Routledge Companion to Aesthetics*, Routledge, 2013.

[40] James O. Young, "The Concept of Authentic Performance", *British Journal of Aesthetics*, No.3 (1988).

[41] Janet Wolff, "Cultural Studies and the Sociology of Culture", *Contemporary Sociology*, No.5 (1999).

[42] Janet Wolff, "The Relevance of Sociology to Aesthetic Education", *The Journal of Aesthetic Education*, No.3 (1981).

[43] Janet Wolff, *Aesthetics and the Sociology of Art*, The Macmillan Press Ltd., 1993.

[44] Janet Wolff, *The Social Production of Art*, The Macmillan Press Ltd., 1993.

[45] Jeremy Tanner, Robin Osborne, "Introduction: Art and Agency and Art History", in *Art's Agency and Art History*, Robin Osborne, Jeremy Tanner (eds.), Wiley-Blackwell, 2007.

[46] Jordi Lo'pez-Sintas, Tally Katz-Gerro, "From Exclusive to Inclusive Elitists and Further: Twenty Years of Omnivorousness and Cultural Diversity in Arts Participation in the USA", *Poetics*, No.5 (2005).

[47] Joseph R. Gusfield, "Review of Everyday Genius: Self-Taught Art and the Culture of Authenticity", *American Journal of Sociology*, No.2 (2006).

[48] Karen A. Hamblen, "A Review on Aesthetics and the Sociology of Art", *The Journal of Aesthetic Education*, No.5 (1995).

[49] Kees van Rees, Jeroen Vermunt, Marc Verboord, "Cultural Classifications under Discussion Latent Class Analysis of Highbrow and Lowbrow Reading", *Poetics*, No.5 (1999).

[50] Ken Plummer, "Continuity and change in Howard S. Becker's work: An Interview with Howard S. Becker", *Sociological Perspectives*, No.1 (2003).

[51] Laurie Hanquinet, Mike Savage (eds.), *Routledge International Handbook of the Sociology of Art and Culture*, Routledge, 2016.

[52] Lyn Spillman (ed.), *Introduction: Culture and Cultural Sociology*, Wiley-Blackwell, 2001.

[53] M Hughes, "Country Music as Impression Management: A Meditation on Fabricating Authenticity", *Poetics*, No.2 (2000).

[54] Marco Santoro, "Culture as (and after) Production", *Cultural Sociology*, No.2 (2008).

[55] Marco Santoro, "Producing Cultural Sociology: An Interview with Richard A. Peterson", *Cultural Sociology*, No.1 (2008).

[56] Marshall Battani, John R.Hall, "Richard Peterson and Cultural Theory: From Genetic, to Integrated, and Synthetic Approaches", *Poetics*, No.2 (2000).

[57] Marta Herrero, David Inglis (eds.) , *Art and Aesthetics: Critical Concepts in the Social Sciences*, Routledge, 2009.

[58] Modesto Gayo, "A critique of the omnivore: From the origin of the idea of omnivorousness to the Latin American experience", in *Routledge International Handbook of the Sociology of Art and Culture*, Routledge, 2016.

[59] Monroe C. Beardsley, "A Review on Aesthetics and the Sociology of Art", *The Journal of Aesthetic Education*, No.1 (1984).

[60] Narasimhan Anand, "Defocalizing the Organization: Richard A. Peterson's Sociology of Organizations", *Poetics*, No.2 (2000).

[61] Nicholas Thomas, "Foreword", in Alfred Gell, *Art And Agency: An Anthropological Theory*, Clarendon Press, 1998.

[62] Nick Zangwill, "Against the Sociology of Art", *Philosophy of the Social Sciences*, No.2 (2002).

[63] Olav Velthuis, *Talking Prices: Symbolic Meaning of Prices on The Market for Contemporary Art*, Princeton University Press, 2013.

[64] Omar Lizardo, Sara Skiles, "Reconceptualizing and Theorizing 'Omnivorousness': Genetic and Relational Mechanisms", *Sociological Theory*, No.4 (2012).

[65] Omar Lizardo, Sara Skiles, "After omnivorousness Is Bourdieu still relevant?", in *Routledge*

International Handbook of the Sociology of Art and Culture, Routledge, 2016.

[66] Paul Dimaggio, "Cultural Entrepreneurship in Nineteenth-century Boston: the Creation of an Organizational Base for High Culture in America", *Media, Culture and Society*, No.1 (1982).

[67] Paul Dimaggio, "Cultural Entrepreneurship in Nineteenth-century Boston, Part II: the Classification and Framing of American Art", *Media, Culture and Society*, No.4 (1982).

[68] Paul DiMaggio, "The Production of Scientific Change: Richard Peterson and the Institutional Turn in Cultural Sociology", *Poetics*, No.2 (2000).

[69] Paul J. Dimaggio, *Nonprofit Enterprise in the Arts: Studies in Mission and Constraint*, Oxford University Press, 1986.

[70] Paul M. Hirsch, "Cultural Industries Revisited", *Organization Science*, No.3 (2000).

[71] Paul M. Hirsch, "Review on Popular Culture and High Culture: An Analysis and Evaluation of Taste", *American Journal of Sociology*, No.2 (1976).

[72] Paul M. Hirsch, Peer C. Fiss, "Doing Sociology and Culture: Richard Peterson's Quest and Contribution", *Poetics*, No.2 (2000).

[73] Paul Stirton, "Frederick Antal", in *Marxism and the History of Art: From William Morris to the New Left*, Andrew Hemingway (ed.), Pluto Press, 2006.

[74] Peter Kivy, "On the Historically Informed Performance", *British Journal of Aesthetics*, No.2 (2002).

[75] Philippe Coulangeon, "Cultural Openness as an Emerging Form of Cultural Capital in Contemporary France", *Cultural Sociology*, No.1 (2017).

[76] Philippe Coulangeon, Yannick Lemel, "Is 'Distinction' Really Outdated? Questioning the Meaning of the Omnivorization of Musical Taste in Contemporary France", *Poetics*, No.2 (2007).

[77] Richard A. Peterson and Gabriel Rossman, "Changing Arts Audiences Capitalizing on Omnivorousness", in *Engaging Art The Next Great Transformation of America's Cultural Life*, Routledge, 2007.

[78] Richard A. Peterson, "Cultural Studies Through the Production Perspective: Progress and Prospects", in *The Sociology of Culture: Emerging Theoretical Perspectives*, Diana Crane (ed.), Wiley-Blackwell, 1994.

[79] Richard A. Peterson, "Problems in comparative research: The example of omnivorousness", *Poetics*, No.5 (2005).

[80] Richard A. Peterson, "Revitalizing the Culture Concept", *Annual Review of Sociology*, Vol.5 (1979).

[81] Richard A. Peterson, "The Rise and Fall of Highbrow Snobbery as a Status Markers", *Poetics*, No.2 (1997).

[82] Richard A. Peterson, "Why 1955? Explaining the Advent of Rock Music", *Popular Music*, No.1 (1990).

[83] Richard A. Peterson, N.Anand, "The Production of Culture Perspective", *Annual Review of Sociology*, Vol.30 (2004).

[84] Richard A. Peterson, Roger M. Kern, "Changing Highbrow Taste: From Snob to Omnivore", *American Sociological Review*, No.5 (1996).

[85] Richard A.Peterson, "The Production of Culture: A prolegomenon", in *The Production of Culture*, Richard A. Peterson (ed.), Sage Publication, 1976.

[86] Richard A.Peterson, "The Unnatural History of Rock Festivals: An Instance of Media Facilitation", *Journal of Popular Music and Society*, No.2 (1973).

[87] Richard A.Peterson, "Two Ways Culture is Produced", *Poetics*, No.2 (2000).

[88] Richard E. Caves, "Contracts between Art and Commerce", *The Journal of Economic Perspectives*, No.2 (2003).

[89] Richard E.Caves, *Creative Industries: Contracts Between Art and Commerce*, Harvard University Press, 2002.

[90] Richard.A.Peterson, "Fine Work: The Place of Gary Fine's Everyday Genius in his Line of Ethnographic Studies", *Contemporary Sociology*, No.5 (2006).

[91] Roberta Sassatelli, "A Serial Ethnographer: An Interview with Gary Alan Fine", *Qual Sociol*, No.1 (2010).

[92] Ron Eyerman, Magnus Ring, "Towards a New Sociology of Art Worlds: Bringing Meaning Back In", *Acta Sociologica*, No.2-3 (1998).

[93] Sam Friedman, "Cultural Omnivores or Culturally Homeless? Exploring the Shifting Cultural Identities of the Upwardly Mobile", *Poetics*, No.5 (2012).

[94]　Semi Purhonen, Jukka Gronow, Keijo Rahkonen, "Nordic Democracy of Taste? Cultural Omnivorousness in Musical and Literary Taste Preferences in Finland", *Poetics*, No.3 (2010).

[95]　Stephen Davies, "Authenticity in Musical Performance", *British Journal of Aesthetics*, No.1 (1987).

[96]　Stuart Plattner, *High Art Down Home: An Economic Ethnography of a Local Art Market*, University Of Chicago Press, 1996.

[97]　Tak Wing Chan, John H. Goldthorpe, "Social Stratification and Cultural Consumption: Music in England", *European Sociological Review*, No.1 (2007).

[98]　Tia Denora, "Arts", in *The Cambridge Dictionary of Sociology*, Bryan S. Turner (ed.), Cambridge University Press, 2006.

[99]　Tia DeNora, *After Adorno: Rethinking Music Sociology*, Cambridge University Press, 2003.

[100]　Tia DeNora, *Beethoven and the Construction of Genius: Musical Politics in Vienna, 1792-1803*, University of California Press, 1997.

[101]　Tia DeNora, *Making Sense Of Reality: Culture and Perception in Everyday Life*, SAGE Publications Ltd., 2014.

[102]　Tia DeNora, *Music Asylums: Wellbeing Through Music in Everyday Life*, Ashgate Publishing Ltd., 2013.

[103]　Tim Hallett, "Introduction of Gary Alan Fine: 2013 Recipient of the Cooley-Mead Award", *Social Psychology Quarterly*, No.1 (2014).

[104]　Vegard Jarness, "Modes of Consumption: From 'What' to 'How' in Cultural Stratification Research", *Poetics*, Vol.53 (2015).

[105]　Vera L.Zolberg, "A cultural Sociology of The Arts", *Current Sociology Review*, No.6 (2015).

[106]　Vera L.Zolberg, "Richard Peterson and the Sociology of Art and Literature", *Poetics*, No.2 (2000).

[107]　Vera Zolberg, "Review", *American Journal of Sociology*, No.5 (2001)

[108]　Vera Zolberg, *Constructing a Sociology of the Arts*, Cambridge University Press, 1990.

[109]　Wendy Griswold, "A Methodological Framework for the Sociology of Culture", *Sociological Methodology*, Vol.17 (1987).

[110]　Wendy Griswold, "American Character and the American Novel: An Expansion of Reflection

Theory in the Sociology of Literature", *American Journal of Sociology*, No.4 (1981).

[111] Wendy Griswold, "Recent Moves in the Sociology of Literature", *Annual Review of Sociology*, Vol.19 (1993).

[112] Wendy Griswold, *Cultures and Societies in a Changing World*, Sage, 2013.

[113] Wendy Griswold, *Renaissance Revivals—City Comedy and Revenge Tragedy in the London Theatre 1576-1980*, The University of Chicago Press, 1986.

[114] Whitney Davis, "Abducting the Agency of Art", in *Art's Agency and Art History*, Robin Osborne, Jeremy Tanner (eds.), Wiley-Blackwell, 2007.

[115] Will Atkinson, "The Context and Genesis of Musical Tastes: Omnivorousness Debunked, Bourdieu Buttressed", *Poetics*, No.3 (2011).

[116] William D.Grampp, *Pricing The Priceless: Art, Artist, and Economics*, Basic Books, Inc. 1989.

[117] David Inglis, John Hughson, *The Sociology of Art: Ways of Seeing*, Palgrave Macmillan, 2005.

[118] Tia DeNora, *Music in Everyday Life*, Cambridge University Press, 2000.

[119] Sophia Krzys Acord, Tia DeNora, "Culture and the Arts: From Art Worlds to Arts-in-Action", *Annals of the American Academy of Political and Social Science*, No.1 (2008).

[120] Tyler Cowen, "Review", *Managerial and Decision Economics*, No.5 (2000).

后 记

记得刘东老师和我说过，做学问就要找到长长的湿雪的山坡，然后开始推雪球。对我而言，艺术社会学就是这长长的湿雪的山坡。我的第一本专著是关于霍华德·贝克尔艺术社会学思想的，可算作初具形状的一个小雪球。尽管它不太起眼，但这些年来却一直在慢慢推进。在研究了贝克尔的艺术社会学思想后，我将视野扩展到整个当代英美艺术社会学，呈现在大家眼前的就是雪球稍大的样子。它所容纳的雪花更多，讨论的人物更丰富，探究的话题更多元。即便如此，它依然是一个未完成的雪球。准确地说，它是雪球推动过程中的一个特定状态。

本书原计划名为《当代英美艺术社会学思想研究》，因有幸纳入"中国艺术学大系"，为了与该大系其他著作保持一致，书名最先拟改为《艺术社会学新论——以当代英美为中心》，终定名为《艺术社会学新论》。这让我心怀忐忑，担心内容与书名不能完全吻合。但因为国内学界对艺术社会学的这一领域还不太熟悉，所以这书名在当前也暂算"名实相符"。

特别感谢刘东老师、王一川老师和王廷信老师。他们始终关注着我的学术进展，并给予很多的鼓励和支持。我总能从他们身上学到很多，无论是做学问，还是做人。

特别感谢中国艺术研究院的李修建老师，是他邀请我为"中国艺术学大系"撰写《艺术社会学新论》这本著作，并给予支持和鼓励，才有了该书以此样貌面世的机缘。同时，感谢中国艺术研究院的程瑶光老师，她在该书的推进过程中帮忙不少。

感谢《文艺研究》《文艺理论研究》《民族艺术》《文艺争鸣》《外国文学》《艺术探索》《社会学研究》《社会》《学术研究》《东南大学学报》《中国社会科学评价》等刊物，本书的部分章节曾有幸在它们上面发表，并从

它们给予的修改意见中获益和提升良多。

感谢三联书店的唐明星老师和刘子瑄老师，是她们的精心编校，让本书得以顺利出版。此外，我的研究生承担了本书的部分校订工作，在此也表示感谢。

要感谢的师友还有很多很多，他们都在该书的思考和写作过程中留下了印记。这些印记依然熠熠生辉，铭刻在我的心里。一整页纸也未必能容纳下，在此就不再一一致谢。

本书稿是国家社科基金青年项目"当代英美文艺社会学思想研究"最终成果，当时以"优秀"结项，对此我也深表谢意。

最后，我感谢我的家人。他们承担了很多，让我有时间可以专心投入研究。

随着雪球越推越大，让人困惑的问题越来越多，值得探究的问题也越来越多。就此而言，本书只是一个阶段性的成果，雪球还要继续向前推。这是一件费力的事，也是一件幸福的事。

<div style="text-align:right">2024 年 10 月 20 日</div>